第四篇 黃鐘教學法

總 目 錄

引 言

　　凡是成功的初學法，都必須具備五個方面條件：
一、有好教材。
二、有好教學方法。
三、有好制度。
四、有衆多優秀人才。
五、有推廣能力。
　　缺少了任何一個方面條件，都必然減低該教學法的生命力和完美度。
　　以此標準來衡量「黃鐘爲學法」，前三項得分較高，後兩項得分較低，所以遠不能說它已經成功。
　　既然如此，爲什麼又要以一整篇的篇幅，來寫它呢？
　　原因有二：
　　其一、它是由我本人所創，是積三十年教琴、四十年作曲、七年團體教學實踐得來之成果。「敝帚自珍」，固然是人之常情；「與人分享」，則是先師林聲翕教授所教，也是責任所在。
　　其二、與鈴本教學法相比，黃鐘教學法目前優秀人才不多，推廣能力甚弱，可是在教材、教法、制度上，

卻有不少優於鈴木教學法之處；與徐多沁教學法相比，在精、專、高三方面，黃鐘都只是小學生，可是在入門的容易程度上，也就是「老少咸宜」，「利於普及」方面，徐多沁教學法卻不能跟黃鐘教學法相比。既有它的獨特與不可替代之處，自然就值得一寫。

　　自己寫自己之事，一大難題是分寸的掌握。話說過頭，難免「老王賣瓜」；「保留三分」，則又失去真實。怎麼辦？考慮再三，決定還是「做了多少事，就說多少話」，盡可能像指揮自己的作品一樣，把這首作品看成是別人的。此時此刻，自己只是個詮釋者。（注）如此，或可減少「球員兼裁判」的不公與尷尬。

　　以下，分別從過程與概況、教材、教法、師資訓練與制度、面對之難題等方面，向師友作一盡可能詳細的敘說，論述，報告。

注：在〈陳主稅主題變奏曲的故事及其他〉一文中，筆者曾記錄過一段真實的經歷：排練巴赫、莫札特、貝多芬、布拉姆斯等大師的作品前，我都很認真研究總譜，想好每個細節怎麼處理。到排練「《陳主稅主題變奏曲》」時，我想，這是自己寫的作品，每個音符都在腦中，應該不必預先準備了。誰知道，排練一開始，我整個人都呆掉了，很多地方應該用什麼速度、很多轉折的地方要如何處理，都不清礎。這時，我才明白，作曲者和指揮者，是兩個完全不同的角色；也才懂得，為什麼有人說最糟糕的指揮者是作曲家。事後，我回到家裡，把總譜拿出來，當作是別人的作品，重新研究一番，再排練

時，才得到比較滿意的效果。

　　該文原刊登於《音樂與音響》雜誌1997年4月號。後收錄於筆者的《樂人相重》一書。台北大呂出版社，1998年2月初版。第185頁。

第一章　過程與概況

第一節　危機意識的產物

　　1983年，我首次到台灣工作，任教於當時剛剛成立一年的國立藝術學院，同時也在光仁中學音樂班、師大音樂班等兼課。

　　那個時代，真是音樂老師的「黃金時代」。學琴的孩子又多又優秀，家長的投入、付出，在今天看來像是天方夜譚，不可思議。舉兩個小例子：

一、後來在小提琴演奏與音樂會經紀兩方面均甚有成就的周恭平同學，當年曾在我門下學琴。他家住嘉義。為了讓孩子進步快些，周媽媽每週兩次，帶著當時念國中一年級的周恭平從嘉義坐三至四個小時火車到台北來上課。

二、後來獲得紐約曼尼斯音樂學院中提琴碩士學位的林琪琪同學，當時就讀光仁音樂班。因為想多了解女兒的學琴情形，林媽媽每週到了上主修課時間，就專程從台南趕到台北，全程觀看我如何教，她的女兒如何學。

　　類似例子甚多，不必細舉。由於求過於供，一般身

處高位的音樂老師自然是身價高，身段亦高，根本不會想到眼睛要往下看，要開墾業餘學琴這一廣闊而尚不大有人去開墾的天地。

記得當時的古亭音樂班主任吳玉霞老師（注1）曾問過我：「小提琴有沒有可能用團體課來教？」我當時想都沒想，衝口就回答她：「不可能！」她問：「爲什麼？」我說：「小提琴這麼難學，我用個別課來教，都不能保證把每位學生都教到像樣。團體課一位老師要同時教多位學生，怎麼可能有品質保證？」

現在回想起來，我當時的回答固然不是全無道理，但答案並不正確，而且太過武斷。深究其原因，是因爲當時根本不愁沒有學生教，自然也就不會去思考團體教學可行或不可行。

1986年底，我接到長兄之命，一定要辭去台北國立藝術學院的教職，回紐約去幫他經營家族事業。近五年時間，歷盡艱困，甚多不足爲外人所道之奇經怪歷。因與本書主題無關，便略過不表。

1990年底，紐約的工作告一段落。在當時台南家專音樂科周理悧主任的關照、幫助之下，我得以順利返回台灣音樂教育界，定居於台南，重執琴弓與教鞭。

才四年多時間，台灣的音樂大環境已完全不一樣。首先感覺到的是教職難求。我第一次到台灣工作時，到處都需要小提琴老師。只要我願意，任何學校都歡迎我去專任或兼任。現在，則是人求事，找不到教職的碩士，博士一大群。不要說專任，連兼任的位子都難求。這種情形，一年比一年更明顯、更嚴重。

其次是學生與家長的素質大不如以前。不知是學校不同，地區不同之關係，還是其他方面原因，這次我面對的學生、家長，不管是台南家專的學生還是台南地區中小學音樂班的學生，與八年前在台北時面對的學生與家長大不一樣。像當年李曙（注2）、蘇鈴雅（注3）、江靖波（注4）、江維中（注5）那種素質的學生，幾乎不曾遇到過，反而是有相當多數量的學生，雖然是音樂班，音樂科系的學生，又是主修小提琴、中提琴，可是其素質根本不適合專業學音樂。像當年周恭平，林琪琪的母親那種高度投入和付出的家長，自然也是不復再見。

然後，是想走音樂之路的學生人數也在逐年減少。據非正式統計，這十年來，台南家專音樂科（現已改名改制為台南女子技術學院音樂系），及台南市的永福國小音樂班、大成國中音樂班、省立台南女子高級中學音樂班的學生數量，都在逐年遞減。這無疑是另一警訊——我們這些音樂老師，正面臨著巨大的「市場」危機。如不另拓出路，很可能會有一天沒有學生可教，甚至沒有飯吃。

以上大環境的變化，如細加分析，便可以肯定並非偶然，也不純粹是因為自己所處地區與學校不同而引起。之所以有這麼大的變化，最重要的原因不外兩個：

第一是國外回來的人多了，設有音樂班、音樂科系的學校也多了，原先的「市場」自然就因被「瓜分」而顯得「冷落」。單是筆者當年教過的學生，拿到碩士、博士回國就業的人數就超過十位。以後還每年都會有學生回來。如把所有同行老師的這些回歸學生加起來，那

數字肯定會極其驚人。

第二是現在的小孩子面對的環境和選擇，跟八年前已不大一樣。當年電腦、電子遊戲、英文班都尚未流行，而現在這些都成了孩子與一般家長的最愛。當年最受歡迎的音樂班，相較之下，吸引力自然大不如以前。這是任何人都改變不了的事實。

出於職業以至生存的危機感，也出於對學生畢業以後出路問題的擔憂，很自然我想到要另外開創一塊天地。這塊天地，就是業餘的，非專業的學琴世界。這是一個無限廣大，社會越進步，越富裕，就需求量更大，而且永遠沒有危機的世界。

眼睛一轉到非專業學琴這片天地，兩個難題馬上逼著我要面對，要思考，要解決：

一、傳統的小提琴教材，都是為專業學琴者設計，太過枯燥乏味；鈴木教材缺點太多，（注6）不合理想。所以，必須另編教材。

二、傳統的一對一教學方法，適合專業而不適合業餘。因為它學費太貴，一般家長負擔不起。不要說一般大學教授老師的收費太貴，即使是音樂科系在學學生的收費標準，對一般業餘學琴者仍嫌太貴。要大大降低學琴者的學費負擔，又讓老師收入不減少，只有團體教學這個辦法。

編教材，對我來說是既有趣，又力所能及的事。早在1984年，我已出版過《黃輔棠小提琴入門教本》，（注7）《黃輔棠音階系統》，（注8）《二重奏初學換把小曲集》，（注9）《小提琴節奏練習曲》（注10）等教材。

「黃輔棠入門教本」某些概念和曲目非常好，受到不少小
提琴老師的歡迎，至今仍有不錯的銷路。可是對一般缺
少音樂基礎訓練的學生來說，它的入門方法太難，進度
太快，並不合用。所以，一般老師都只能把它當作輔助
教材來使用，我本人也只有在遇到素質極好或曾學過某
種樂器的學生，才能把它當作主教材來使用。雖然如
此，這本教材的編寫和試用結果，對我後來編黃鐘教材
卻有極大的助益。這一點容後再細論。

　　團體教學，這對我完全是新的領域。要如何教？要
同時教多少位學生才適合？用它能教到多高的程度？這
都是未知數，需要作實驗。我的獨特條件是有多年帶學
生弦樂團的經驗，也有過一段一般音樂老師罕有的「一
個人教一個小樂隊所有樂器」的特殊經歷（注11）。多
年前，我還曾把一群業餘學琴的小朋友組合起來上過團
體課，有良好效果和美好記憶。憑著這些條件，試驗一
下，大不了不成功，總不至於闖大禍。

　　於是，我從1992年開始，投入了編教材與教法實驗
工作。這一投入，就變成人在江湖，身不由己，越投入
越發現這一領域又深又寬，充滿挑戰，充滿困難，也充
滿樂趣與成就感。「黃鐘小提琴教學法」於焉誕生！

注1：吳玉霞老師，台北女師專音樂科畢業，時任古亭
國小音樂班主任。她有一種特別本事──不管多「皮」
的小孩子，都能令其變乖，變得願意跟著她「玩」音樂
遊戲。曾創作大量兒歌歌詞，歌曲，出版過專為嬰幼兒
與媽媽設計的音樂教材《生命樂章》。筆者跟吳老師相

熟，是因當時不約而同，拜在韋瀚章老師門下學習歌詞寫作的關係。後來，吳老師成了筆者在台北的第一位「黃鐘教學法」老師。

注2：李曙，當年師大附中音樂班學生，曾擊敗眾多大學生對手，奪得台北市立交響樂團1986年舉行的第一屆協奏曲比賽青年組冠軍。現任美國達拉斯交響樂團第一小提琴手。

注3：蘇鈴雅，當年光仁中學音樂班學生。1986年，獲台北市立第一屆協奏曲比賽少年組冠軍。後到美國留學，先由蘇正途老師介紹跟從布朗斯坦（Raphael Bronstein）學琴，後由胡乃元先生介紹師從金戈爾（Joseph Gingold）。現在紐約哥倫比亞大學修博士學位。曾耿元先生說，「蘇鈴雅是我近年來聽過最優秀的台灣留學生。」

注4：江靖波，當年光仁中學音樂班學生。曾獲1984年台灣省音樂比賽少年組冠軍。在南加大獲碩士學位後，現任教於東吳大學音樂系等。

注5：江維中，國立藝術學院第一屆學生，獲得曼哈頓音樂學院碩士，現任台北市立交響樂團首席，並在東吳大學音樂系任教。

注6：請參看本書第二篇「鈴木教學法」中的第四章第二節〈鈴木教材的缺點〉。

注7：《黃輔棠小提琴入門教本》，1984由屹齊出版社出版。其好處是音樂性強，各種基本技巧均融於樂曲之中，且進步極快。其缺點一是從C大調入門，對一般人太困難，二是同樣的技巧完全沒有重複的材料，不適合一般初學者。

注8：《黃輔棠音階系統》，1984年出版，由台北中國音樂書房發行。其特點是精練，沒有多餘、重複的東西，指法好記，有利於學生應付各種考試。缺點是缺少了初級程度的音階和只有雙音練習而沒有雙音音階。

注9：《二重奏初學換把小曲集》，1984年出版，由中國音樂書房發行。這本小曲集頗有創意，集音樂與技巧訓練於一曲，又是接近金字塔下層的東西，所以銷路較好，是筆者第一批出版的教材之中，唯一有再版者。

注10：《小提琴節奏練習曲》，與以上教材同時出版。編寫原意為補傳統練習曲缺少現代音樂的各種複雜節奏之不足。可是，出版已十幾年，賣出數不超過五十本。可見，「市場」對此並無需求。

注11：1968～1973年，筆者從廣州音專附中畢業後，被分派到大陸某縣文宣隊工作。期間從零開始訓練一群「白丁」學習七、八種不同中西樂器。兩年後，該文宣隊成為全省「標兵」，其中一項「藝績」是每位隊員均會一種樂器，而樂隊又特別出色。這段經歷，無疑對筆者的教學能力與信心之建立，有莫大好處。

第二節　初編教材

　　經過半年時間的構思、醞釀、動筆，我於1993年初編了六冊教材。編寫原則是六個字 —— 本土、科學、有趣。

　　所謂本土，是要以台灣一般小孩子和民衆耳熟能詳，會哼會唱，起碼有機會聽到的音調、旋律、兒歌、民歌、名曲、和宗教音樂作爲主要素材。盡量少用本地兒童不熟悉的素材。

　　所謂科學，就是容易入門、循序漸進、沒有大跳。我發明了一個詞，叫作「八舊二新」。用「八舊二新法」來編教材，就是每前進一步，都有百分之八十的東西是舊的，只有百分之二十的東西是新的。每曲，每課之間如此，每冊之間也是如此。

　　所謂有趣，是以經過改編的樂曲，取代了枯燥無味，純爲練技巧而編寫，毫無音樂性可言的練習曲。比如，〈小毛驢〉是一首台灣小孩子喜歡聽，喜歡唱的兒歌。我把它每一句的最後一個音都改變成兩個八分音符，它就成了一首標準的分弓練習曲，無論用來練何種部位的分弓，它都像 Woklfahrt op.45 第一首，或 Kreutzer 練習曲第二首那樣好用。

　　我把這六冊教材拿給我的亦生亦友，已有多年教小孩子入門學琴經驗的吳俊雄老師（注）看。他看完後，覺得很有創意，可是進度太快。第一冊第六首就出現連弓，太早，學生多數會有困難，會越不過去；每冊十八首，太多，應再壓縮一些。

　　根據吳老師的意見，我又重編了一次，把六冊變成八冊，前兩冊每冊十二首，後四冊每冊十二至十八首不等。最大的改變是第一、二冊走得更慢，同一種技巧的材料出現次數更多，完全沒有大跳，連小跳都沒有。這樣的編排，當然更適合一般業餘學琴者入門。

　　還未開始使用，教材就已大修訂了一次。此事讓我反省自己：由於長期教專業學琴者，教條件好又有音樂基礎的學生，所以不大能了解一般沒有音樂基礎的業餘學琴者的困難所在，往往「以己度人」，以爲由此到彼，一定能走得過去。可是，一到實際教學中，就碰釘子——由此到彼，就是走不過去。怎麼辦？只有一個辦法：兩級樓梯之間，再加進一級樓梯，讓每一步走得更小。

　　這樣的事情，經歷了多次，也反省了多次。每一次都是同樣性質的問題——對學生的能力估計過高。每一次修訂教材，也總是做同樣的事情——把進度變得更慢，把每一步變得更小，爲每一種技巧提供更多的練習材料。從十年前出版的《小提琴入門教本》，到這次第一版六冊的教材是如此。從第六冊的第一版教材變成八冊的第二版，也是如此。後來，這八冊教材一變而成了二十冊，亦是如此。此是後話，以後的章節會做專題交待，暫且略過。

　　以下把這八冊「黃輔棠小提琴教學法專用教材」（這是當時的名稱，後來才改名爲「黃鐘教學法」），與我本人1984年出版的《黃輔棠小提琴入門教本》以及鈴木鎮一先生的八冊「鈴木教材」作一簡略對比、分析、

討論。

　　「專用教材」與「入門教材」對比，相同之處是：
都講究「本土」與「有趣」。不少曲目，素材的選擇完
全一樣。例如〈小毛驢〉、〈平安夜〉、〈鳳陽花鼓〉、〈聖
哉聖哉〉等。不同之處主要有兩點：1.「入門教本」從
Ｃ大調入門，一開始就必須變換「手型」。「專用教材」
從Ｅ大調（Ｅ弦），Ａ大調（Ａ，Ｅ弦）入門。第一、二冊
都是固定一個手型不變。2.「入門教材」進度極快，每
種技巧都只出現一次，36首便達到凱薩（Kayser op.20）
練習曲的程度。「專用教材」進度很慢，每種技巧都在
不同樂曲中出現多次，要到第五冊才開始一曲之內變換
手型，到第六冊才相等於凱薩練習曲第一首的程度。

　　「專用教材」與「鈴木教材」對比，相同之處是：
都是從「2號手型」（即半音在2、3指之間，其餘手指之
間是全音）入門，都講究素材的好聽，有趣，避開枯燥
無味的傳統練習曲。不同之處亦有兩點：1.「鈴木教材」
的曲目，是全然西方的，一首東方或日本本土的曲目都
沒有；「專用教材」則用了大量本土兒歌，民歌，也改
編了相當數量與一般人關係比較密切的古典名曲與宗教
音樂，如貝多芬的〈歡樂頌〉，柴可夫斯基的〈天鵝湖主
題〉，聖樂〈天使報信〉、〈恩友歌〉等。2.「鈴木教材」
大跳多，進度較快，八冊共60首已拉到巴赫雙小提琴協
奏曲以上程度；「專用教材」沒有大跳，進度較慢，八
冊共110首，才拉到韓德爾奏鳴曲的程度。

　　從以上對比可以看出，這八冊教材雖然未達到理想
境界，仍須一再修訂，可是它確實是吸收、集合了「鈴

木教材」與「入門教本」的長處，而避開或改善了它們的短處。這樣一套本土、科學、有趣的教材，爲「黃鐘教學法」的生存、發展，提供了堅實的基礎和多方面的可能性。

注：吳俊雄老師，畢業於文化大學音樂系，任教於斗六正心中學、國小音樂班。他因痛感在小提琴演奏和教學上力不從心，遂於1991年初起正式拜筆者爲師，從零開始，把小提琴各種最基本技巧重新學了一遍。後來，他每年均教出一批基本功夫相當扎實的學生，考上當地音樂班和台南女子技術學院音樂系等。

第三節 初試教法

1993年底，八冊「黃輔棠小提琴教學法專用教材」修訂完成後，我開始正式招生試教。

10月23日，在好友張菁蓉女士的無條件全力幫助之下，在她主持經營的「吉的堡美語教學中心」，舉辦了第一次招生說明會。

發了近一千份說明會傳單，結果來參加說明會的家長卻只有寥寥不到十位。萬事開頭難，於此可見一斑。

11月7日，勉強湊成的兩班正式上課。說是勉強湊成，是老實話：連親朋好友的子女在內，報名人數不超過十位。為湊足人數，我只好半命令式地，把內子馬玉華和兩個女兒寶莉，寶蘭統統拉來當第一批實驗品。我自己帶一班，命名為「巴赫班」。一位曾跟我學琴多年，剛從美國回來的L老師帶另一班，命名為「莫札特班」。每班均是連大人小孩子，各六位學生。

六堂課之後，不可思議的教學成果顯現出來了——巴赫班的六位學生，每一位都姿勢正確，音色漂亮，音準不差，學會了「專用教材」第一冊的三分之一曲子。十堂課之後，第一冊十二首曲子全部拉完，且能背譜。

我把第十一堂課的上課情形拍錄下來。所有看到錄影帶的朋友都不相信，這班學生只學了不到三個月，而且是用團體課方式教出來的。

以下，是根據巴赫班學習第一冊的實際情形，略加整理而成的教案：

【第一課】

課堂目標：

1. 建立起互信互愛的師生關係與良好的課堂秩序。

2. 學對左手的持琴姿勢、位置、手型。

3. 學會吉他式撥奏出〈小蜜蜂〉第一句。

教學內容與時間分配：

1. 大聲互相問好。

2. 各人自我介紹。 〕8'分鐘

3. 排位置。

4. 老師示範一曲〈小蜜蜂〉。 2'

5. 學Do Re Mi Fa So的「手語」。

6. 學用拇指撥弦。 〕5'

7. 學左手的姿勢、位置、手型。

8. 學撥奏Do Re Mi Fa So。 〕10'

9. 學邊打「手語」邊唱〈小蜜蜂〉第一句。

10. 學撥奏〈小蜜蜂〉。 〕10'

11. 休息或音樂欣賞。 5'

12. 複習 7～10。 10'

13. 佈置功課。 5'

14. 宣佈下課，學生大聲說「謝謝老師」。

家庭功課：

　　左手姿勢、位置、手型都正確地撥奏〈小蜜蜂〉全首（用彈吉他的方式），準備下一節課的小小音樂會上表演。

注意事項：

1. 如有學生不會唱全首小蜜蜂，下課之前要教唱幾遍，唱會爲止。

2. 持琴姿勢、位置；食指根與琴弦同高度，輕貼琴頸，
 拇指與食指對準第一條音位線。

3. 左手按弦，強調高抬，輕按，拇指勿用力。

【第二課】

課堂目標：

1. 學會夾琴。

2. 學會夾好琴後，用食指撥奏〈小蜜蜂〉第一句。

3. 學會握筆。

教學內容與時間分配：

1. 小小音樂會。　15'

2. 學站和舉左手。

3. 學安裝肩墊。　　　　　　10'

4. 學夾琴。

5. 學會食指撥弦。

6. 學用食指撥奏〈小蜜蜂〉第一句。　　10'

7. 休息或音樂欣賞。　5'

8. 學握筆。　5'

9. 複習4、5、6、8。

10. 佈置功課。　　　　　　　10'

11. 選一位班長和一位家長代表。

家庭功課：

1. 練夾琴，準備夾琴比賽。

2. 用食指撥奏〈小蜜蜂〉全首。

3. 練握筆。

注意事項：

1. 上課前便需幫每位學生把肩墊的高度、角度調整正確。

2. 夾琴的步驟：

　　a. 站好，左手握琴頸，琴的正面向前。

　　b. 把琴放在肩膀上，輕貼脖子，琴頭在正前方與左方的中間，即45度角。

　　c. 下巴輕輕向下一點，把琴夾住。

　　d. 左手前後、左右動數下，然後雙手抱在胸前。可轉身，可走動。

【第三課】

課堂目標：

1. 學會握弓。

2. 學會拉中上弓。

教學內容與時間分配：

1. 夾琴比賽。 5'

2. 複習食指撥奏〈小蜜蜂〉。 ⎤ 10'
3. 複習握筆。 ⎦

4. 學握弓。 ⎤ 10'
5. 學中上弓的空手動作。 ⎦

6. 休息或音樂欣賞。 5'

7. 學擦松香。 ⎤ 10'
8. 學在E弦上拉中上弓。 ⎦

9. 用中上弓拉一句〈小蜜蜂〉。 ⎤ 10'
10. 佈置功課。 ⎦

家庭功課：

1. 練握弓。

2. 練中上弓的空弦。

3. 用中上弓拉〈小蜜蜂〉A。

注意事項：

1. 握弓用三指握弓法，拇指要彎。

2. 拉中上弓，要弓的部位準確，手的動作準確。慢速時靠橋，快速時靠指板，右手要放鬆，下沉。

3. 左手口訣：高抬輕按。

4. 強調慢練。

【第四課】

課堂目標：

1. 學會拉弓尖。

2. 學會拉上半弓。

教學內容與時間分配：

1. 小小音樂會：用中上弓拉〈小蜜蜂〉。　15'

2. 學弓尖的空手動作。

3. 在E空弦上練弓尖動作。　15'

4. 用弓尖拉〈小蜜蜂〉A。

5. 休息或音樂欣賞。　5'

6. 學上半弓拉法。

7. 用上半弓拉〈小蜜蜂〉。　10'

8. 佈置功課。　5'

家庭功課：

　　分別用中上弓、弓尖、上半弓練〈小蜜蜂〉。在E弦上練好後，移到A、D、G弦上練，準備小蜜蜂「看誰飛得慢」的比賽。

注意事項：

1. 參考直線運弓原理圖，任何時候如弓拉不直，就畫幾條反弧圈的線。

2. 雙肩往下，頭頂往上。

3. 切記慢練，用節拍器幫忙。

【第五課】

課堂目標：

1. 學會慢練。

2. 嚴格檢查各種基本姿勢、方法是否正確。

3. 學調準A、E兩弦。

教學內容與時間分配：

1. 小蜜蜂「看誰飛得慢」比賽。 20'

2. 休息或音樂欣賞。 5'

3. 一邊慢練〈小蜜蜂〉，一邊糾正姿勢、位置、方法的偏差。 10'

4. 佈置功課。

5. 講解、示範〈天然音樂〉和〈小毛驢〉。 ⎦10'

6. 學調A、E弦。 5'

家庭功課：

1. 練〈天然音樂〉和〈小毛驢〉。

2. 嚴格要求各種基本姿勢、位置、方法。

注意事項：

1. 任何時候，都把姿勢、位置、手型正確當作第一優先。

2. 聲音以深，柔為美。

3. 隨時注意調準弦。

【第六課】

課堂目標：

1. 學閉上眼睛及放開左拇指拉琴。

2. 唱會、拉會 ♩. ♪ ♩ 的節奏。

教學內容與時間分配：

1. 小小音樂會：〈天然音樂〉、〈小毛驢〉。　20'

2. 休息或欣賞音樂。　5'

3. 用閉眼睛和不用左拇指的方法練〈小蜜蜂〉。　10'

4. 講解，示範「王老先生有塊地」和「妹妹揹著洋娃娃」。

5. 唱熟「王」，「妹」，練習 ♪ ♪ 的節奏和拉法。　　}15'

家庭功課：

1. 用極慢和極快兩種速度練習〈小蜜蜂〉、〈天然音樂〉、〈小毛驢〉。常用閉眼睛和放開左拇指的方法練。

2. 練〈王老先生有塊地〉和〈妹妹揹著洋娃娃〉。

注意事項：

1. 練琴是一慢醫百病；一快百病生。所以要先慢後快，多慢少快。

2. 隨時糾正姿勢、方法上的毛病，偏差。

3. 照譜上的反複記號。

【第七課】

課堂目標：

1. 學頓弓。

2. 學提前準備手指和抬高手指。

教學內容與時間分配：

1. 小小音樂會：「王老先生」，「妹妹」。　15'

2. 用極慢和極快速練〈小毛驢〉。　10'

3. 休息或音樂欣賞。　5'

4. 解釋、示範第 6、7 首。　10'

5. 練習頓弓。　5'

6. 練習高抬輕按〈有備無患〉。　5'

家庭功課：

1. 練頓弓及用頓弓拉〈拔羅蔔〉。

2. 練〈有備無患〉。

3. 複習1～5首。

注意事項：

1. 頓弓口訣：壓—衝—停。先練空弦後練歌。

2. 〈有備無患〉要練得極慢，越慢越難，越慢越能練出功力。記住：拼命把手指抬高，抬高時指尖向地，勿向天。

【第八課】

課堂目標：

1. 拉對頓弓。

2. 學會高抬輕按，和〈有備無患〉。

3. 明確如何練8A與9A。

4. 學會拉雙弦。

教學內容與時間分配：

1. 檢查、練習、改進第6、7首。　15'

2. 複習1～5首。　10'

3. 休息或音樂欣賞。　5'

4. 解釋、示範第8首與第9首A。　10'

5. 學會拉雙弦。　⎤
6. 學用雙弦調音。　⎦10'

家庭功課：

1. 練 8A。

2. 練 9A。

3. 每天學用雙弦調音。

4. 每天複習一、兩次 6 、7首。

注意事項：

　　凡技藝，基本功夫最重要。頓弓是各種特殊弓法（重音、擊弓、連斷弓等）的基礎。第七首涵蓋了左手最重要的基礎技術。務必練對，常練。

【第九課】

課堂目標：

1. 學習連弓。

2. 複習雙弦。

教學內容與時間分配：

1. 小小音樂會：〈只要我長大〉、〈魚兒水中游〉A。　15'

2. 解釋、示範〈魚兒水中游〉B。　10'

3. 休息或音樂欣賞。　5'

4. 試練「魚兒」B。　10'

5. 複習雙音調弦。　10'

家庭功課：

1. 練習〈魚兒水中游〉B及「音階」。

2. 複習1～7。

3. 如可能，練8B、C、D。

注意事項：

1. 「魚兒」B是首次出現連弓和需要輕柔的聲音，稍微靠指板拉。

2. 如有人無法一下子學會「魚兒」B，可以先練「音階」，然後再回頭練「魚兒」B。

3. 「音階」要求與第7首相同。

【第十課 】

課堂目標：

1. 複習連弓。

2. 明確如何練11、12。

教學內容與時間分配：

1. 檢查、練習、改進8B、C、D，「魚兒」B及音階。 15'

2. 解釋、示範〈噢！蘇珊娜〉與〈歡樂頌〉。 10'

3. 休息或音樂欣賞。 5'

4. 練習11、12兩首之難點。 10'

 a. 從弓尖開始拉。

 b.連續兩個下弓。

 c. 弓走得慢與走得快，聲音要一樣，接觸點要變化。

5. 複習1～10有問題者。 10'

家庭功課：

1. 練11、12兩首

2. 複習1～10。要每一首都能背譜。

3. 如可能，練8E、F、G。

注意事項：

1. 聲音強調深而柔。

2. 方法強調右重左輕—— 右手的力量往下沈，左手的力量往上抬。

3. 練琴方法強調慢。

【第十一課】

課堂目標：

1. 檢查、改進11、12。

2. 總複習

教學內容與時間分配：

1. 小小音樂會：11、12。　20'

2. 休息或音樂欣賞。　5'

3. 把1-12首從頭到尾走一次。　28'

4. 背「小小提琴會唱歌……」。　2'

家庭功課：

總複習，要求做到：

1. 姿勢、方法、音準、節奏都正確。

2. 弓拉得直。

3. 聲音好聽。

4. 背譜並拉對弓法。

注意事項：

　　小小提琴會唱歌，姿勢動作切莫錯，聲音深柔還要準，人人聽得樂呵呵。

【第十二課】（成果發表會）

課堂目標：

　　享受音樂，展現成果，增強信心，與眾同樂。

教學內容與時間分配：

1. 先獨奏，後齊奏。獨奏最好用抽籤的方式決定曲目。

2. 每人拉兩首。最後以齊奏1、3、5、9、11、12結束。

3. 老師可酌情靈活變化曲目與組合。

共花60分鐘

家庭功課：

　　常常複習、溫故知新。最好同時學鋼琴和視唱聽寫。

注意事項：

　　服裝整齊，廣邀親友，錄音錄影，發點獎品。

第四節 初遇挫折

巴赫班第一期的優異教學成果，讓我對團體教學充滿信心與幻想。

台北的吳玉霞老師聽我講了巴赫班的情形和看了巴赫班的教學錄影帶後，十分興奮，自告奮勇，要幫我負責所有的行政、招生事務，在台北開班。

屏東的邱秀英老師，是我在台南家專的同事徐秀娟老師的鋼琴高足。她在屏東市開了一間音樂教室，經營得有聲有色。經徐老師介紹，她來台南參觀過我的團體教學後，也主動提出要跟我合作，在屏東開小提琴團體班。

我本人分身乏術，只能請我認為優秀、放心的同行朋友去教。經過一番聯絡、溝通之後，在台北，我找到一位剛剛從國外回來，演奏方面頂尖出色，曾擔任過大樂團首席，又在某大學音樂系任教的M老師合作；在屏東，我找到一位家住高雄市的台南家專音樂科畢業生，琴藝與人品均不錯的W老師合作。

我分別跟二人見了面，略為交待了一下團體教學的要點，逐課講解了一下「專用教材」第一冊各課的教學要領。他們都非常有誠意地表示，將會全力以赴，絕不會把我的「招牌」「砸」掉，叫我放心。我也就很放心地把台北班與屏東班的教學重任託付給他們。

一個月後，我去台北參觀M老師的教學。一看，幾乎快昏倒──他完全是用教個別課的方式方法去教團體課。一次只教一個學生，其餘學生在玩、在鬧、在地上

打滾，他都不管，或是管不了。

下課後，我們一起喝咖啡。我問M老師：「有沒有可能再排出一節時間來？如果有，我每週飛一次台北，另外開一新班，你來看看我怎麼教團體課。」

大概他真的太忙，也有可能是他認為教團體課沒啥了不起，他是大牌演奏家，沒有理由跟我學教琴。一週後，吳玉霞老師告訴我，M老師排不出時間。

在與吳老師很冷靜地討論一番之後，我們當即決定：解散這個班。把這一班學生全部送給M老師，讓他以個別教課的方式方法，繼續帶這群孩子。

屏東離台南雖然比台北距離台南近，可是只有汽車火車而沒有飛機，我自己又沒有開車，交通很不方便。一直等到一期十二堂課結束之後，我才有機會請這班學生到台南來，展示一下他們一期的學習成果。聽邱和W兩位老師講，學生學得很快樂，家長也滿意，半途也沒有學生流失。可是當我實際看到這群孩子的演奏時，卻充滿內疚與難過——他們的基本姿勢，都沒有達到我可以接受的最低標準：不是右手拇指、小指僵直如死魚，就是左手有「乞丐手」（手掌朝天，手腕碰到琴頸）；音準、音色也不算理想。這樣的情形，當然我要負全部責任。因為我既沒有給W老師任何師資訓練，中途也沒有給她任何幫助，指導。別無選擇，我只有在誠懇地向邱、W兩位老師道歉之後，狠下心來，把這個班也解散掉。時隔五年，我至今想起此事，還覺得愧對邱、W兩位老師。她們那麼信任我，結果我卻讓她們只有挫折感而沒有成就感。

　　還有兩個小挫折發生在台南。

　　第一個是與巴赫班同時開班的莫札特班，在大約兩個月後，就有學生開始流失，到後來只剩下三位學生，經營上已經是入不敷出。勉強支撐了一段時間後，又少了一位學生，終於無法維持下去，這個班就不了了之。

　　第二個是稍後時間，有一位熱心的學生家長，主動與台南市一家幼稚園聯絡，合作開了一個幼兒班。由於我本人與負責教的老師都經驗不足，低估了困難度，所以不久之後，也以不了了之收場。這個班不但一分錢沒賺到，還賠了一批譜架。所幸幼稚園的主持人甚能理解我們已經盡力，主教老師及負責聯絡的家長也付出遠多於所得，所以至今各方面仍保持良好關係。

　　這一連串的挫折，使我開始意識到團體教學絕不是原先所想的那麼簡單。特別是師資訓練方面，如不能尋找累積出一套有效的方法，給予老師完整的訓練，那怕演奏能力再高，人品再好的老師，也無法勝任團體教學。

第五節　帕格尼尼班的啓示

　　巴赫班學完第一冊「專用教材」後，陸續有同事、家長的朋友，同行朋友來參觀這個班的教學。要求我再開新班的人情壓力越來越大。於是在1994年9月15日，又開了第二個團體班，命名爲「帕格尼尼班」。

　　這個班有不少很特別之處。

　　一、吸取了「沒有師資訓練，團體教學一定失敗」的經驗教訓，我找了幾位我曾教過多年，已在當老師的老學生，來作一次師資訓練。訓練方法是要他們全程看我如何從零開始帶一班學生。每堂課都課前討論教案，課後檢討得失，學費全免。沒想到，帕格尼尼班中有兩位非常「皮」的小孩子。開始的幾節課，課堂情形只能用「亂七八糟」四個字來形容。這幾位老師，看了前面幾節課後，大失所望，紛紛藉故離去。唯一一位堅持留下來的，是一位並不會拉小提琴的前學生家長林黃淑櫻女士。她開過幼稚園，很會帶小孩子，又曾長期帶女兒學小提琴，對我的團體教學有興趣，願意義務來幫忙。五、六堂課後，情形大變，亂七八糟變成井井有條，一群小孩子開始有模有樣，有板有眼地能拉出音質音準均不差的一、兩首兒歌來。

　　這位唯一沒有在「亂七八糟」階段離去的林黃淑櫻女士，後來成爲黃鐘教學法第一位取得第一級合格老師資格的人。她的教學成果之優異，令所有看過她的學生演奏的人都覺得不可思議。此是後話。

　　我至今仍爲那幾位不能多堅持幾堂課的老學生感到

遺憾。因為他們看不到那最精彩、最關鍵的幾堂課。正是那幾堂課，把一群學生從「皮」變成「乖」，從亂七八糟變成有模有樣。這是教團體班的老師要過的第一道關。過了這一關，才能繼續往前走。過不了這一關，就可能終生與團體教學無緣。

　　二、前面提到那兩位特別「皮」的小孩子，一位是H，一位是Y。H是我一位同事的小孩子，曾經跟一位傳統教學法的老師上過課，大概因受不了枯燥，吃不了苦，便不肯學下去。Y的媽媽也是音樂老師，她曾為孩子找過三、四位老師，每位老師都是上了一兩堂課之後，便拒絕教下去。其「不好教」，可想而知。這兩位小孩子同學校，媽媽又是好朋友，從小互相認識，常常互相吵吵鬧鬧。不可避免地，他們在上我的團體課時也是「德性依舊」，成了干擾上課秩序的「害群之馬」。

　　大約是在第四堂課吧，他們又因小事吵起架來。我忍無可忍，便當著他們家長的面把H趕出教室，把Y臭罵了一頓。從此之後，這兩位小朋友便乖了很多，再也沒有出現過類似情形。不久之後，H連續在兩次檢定考級中獲優秀成績，得到在正式表演中擔任獨奏的機會。Y也因會拉小提琴，成了學校的風頭人物。

　　三、該班學生中有徐家兩姐妹，其父徐德修教授曾任成功大學土木系主任，是奉「太座」之命來陪女兒學琴。一段時間之後，姐姐因升國中功課太忙，不能繼續學琴。妹妹考上了永福國小音樂班，主修小提琴，也不需要繼續留在團體班。徐教授先是陪上課，後來覺得與其浪費時間，不如自己也學。結果一學就學出興趣

來。女兒不學之後，他還繼續學。現在他已經拉到「專用教材」第九冊，會抖音，會換把，會用小提琴拉出他想拉的任何歌曲，包括他自己創作的讚美詩。

由於學生年齡、背景、投入程度都相差比較大，所以大約半年之後，我不得不把這個班分成兩個班。後來，帕格尼尼班幾位進步特別快的小朋友，都插進了巴赫班。其餘學生組成莫札特班，至今仍在上課。

這個班的成長與演變，給了我不少啟示。最重要的有三點：

一、團體教學不但能令原來不喜歡拉小提琴的孩子變成喜歡拉小提琴（如H），還能把「皮」的小孩子變「乖」如（H和Y）。換句話說，團體教學不但很有效地教小孩子學拉琴，同時也很有效地教小孩子做人，包括禮貌、紀律、尊重他人，與人合作等。

二、我現在的教材教法，不但適合兒童，也適合成年人。「成年人無法拉小提琴」的看法講法，顯然沒有道理，也不符合我的實驗結果。

三、較長時間跟著一位比較有經驗的老師，當他的助教，是培訓團體課老師最有效，最扎實，最有保證的方法和途徑。

第六節 名稱與宗旨的確立

中國人歷來重視「正名」，認為「名不正則言不順」。

我一直對「黃輔棠小提琴教學法」這個名稱不太滿意，不太喜歡。原因一來是個人色彩太重，不利於兼容並蓄。二來是「黃輔棠」三個字嫌太長，在聲韻上又都是國語的第二、第三聲，太過低沉，不夠響亮。三來是中國人多數不喜歡他人出頭，假如日後個人名字太出風頭，恐怕會麻煩多多甚至會折福。

想來想去，忽然想到了「黃鐘」。「黃鐘大呂」，是中國古代樂律排在最前面的「音名」，一般習慣用來代表健康的、堂堂正正的「雅樂之聲」。兩個字，一上揚，一高昂，好叫，好記，加上又是以「黃」字開頭，非常理想。所要考慮者，唯一是法律上的「專利」問題。剛好有一位學生家長在某商標專利註冊公司工作，我便委託她代查此事。不久之後，該公司說此名稱尚未有人使用，可以辦理註冊登記。後來，台灣與大陸均順利地辦出了「黃鐘」的專利註冊商標。至此為止，已無任何顧忌或障礙，可以正式開始使用這一合法的中文專利名稱。英文名稱，考慮到第一，西方社會傳統上尊重個人的創作成就，一般新發現，新發明，都以個人名字命名；第二，不論用「yellow bell」或「Huang Chong」，都讓人「丈二金剛，摸不著頭腦」，怎麼解釋都不易解釋清楚，所以，考慮再三，用了「Wong's Violin Teaching System」這一十分中國化的名稱。為何是「Wong」而不是「Huang」呢？因為筆者是廣東人，根據粵語發音，

黃，王，汪都是「Wong」。當年取得香港和美國身份證時，我用的是「Wong」，不可能再作改變。

時隔數年，現在回過頭來看，真慶幸當初取名「黃鐘」是取對了。起碼，我現在向別人講起「黃鐘」的好處時，不必太顧忌是在為自己個人作宣傳。不久前，與吳玉霞老師合作編了四冊幼兒入門教材，也不必考慮，就冠上「黃鐘小提琴教學法幼兒入門專用教材」字樣。將來，如有任何人編出輔助性教材，如把遊戲與聽音、樂理結合起來的專書，無論作者是誰，都可順理成章冠上「黃鐘」之名。比起「黃某人教學法」來，「黃鐘教學法」實在是無可比擬的好名稱。

「黃鐘教學法」的宗旨是什麼？這是另一個茲事體大的問題。

沒錯，這是危機意識的產物。它剛開始產生時，動機，動力並不是那麼偉大，崇高。可是，自從發現團體教學可以改變小孩子的人格特質，可以提高小孩子的EQ，可以讓小孩子在改善智力的同時，學到很多做人的基本道理，規範，可以提升整個國民的文化素質和倫理道德水準之後，「黃鐘」的存在和推廣價值顯然有了本質性的變化；我本人投入的心態，動機也有了變化。

在宗教信仰上，我並非基督徒或佛教徒，可是因內子及不少關係密切的師友都是基督徒，母親及不少親友是佛教徒，我對宗教並不排斥，反而認為宗教是社會安定，人類和諧的良藥。目睹當今大陸因原先共產主義信仰的大崩潰而又沒有新的信仰去取代其地位，整個社會陷入道德水準普遍低落，人際關係充滿欺騙、搶奪、爭

鬥的嚴重危機；目睹台灣雖物質富裕，可是人心普遍貪
婪，治安日益惡化，犯罪份子及黑社會日益猖狂，任何
一位正常的公民，都會深感憂慮，都會希望能做點什麼
事，來減少社會的暴戾，增加社會的祥和。

　　如今，無意之間，發現自己正在做的事，居然可以
起到這樣有益社會祥和，有益於下一代健康成長的作
用，其喜悅，其滿足，其工作動機的升華，那是再也正
常不過的事情。

　　於是，帶有相當濃厚教育、教化色彩，以至於與宗
教精神相近、相通的「黃鐘宗旨」就此確立：

　　以樂弘道 —— 愛心、禮貌、紀津。

　　以樂啓智 —— 克難、精準、創造。

　　以樂遊戲 —— 好玩、快樂、享受。

　　以樂結緣 —— 互助、分享、和樂。

　　黃鐘名稱與宗旨的確立，就好比遠途航行有了目標
與方向。它將成為每位黃鐘老師的行為準則，它將保證
黃鐘這條航船，不偏離正道，不唯利是圖，始終把教育
和教學品質擺在一切之上。假如有一天它能賺到錢，我
個人發願要把其中百分之五十以上用來贊助獎助文化、
文教事業與活動，特別是要幫助真正優秀的音樂作品演
出與出版。

第七節　黃自一班的得失

　　自從立心推廣黃鐘教學法以來，我念茲在茲的第一件大事是師資培訓。如果培訓不出老師，再好的理念、教材、教法，都不可能推廣，都等於無用。好幾位有商業背景，有經營欲望的人，向我建議要如何經營，如何招生，說有學生自然會有老師，甚至提出願意出錢投資，負責經營。好在，在這一點上，我頭腦還算清醒—— 培養不出老師來，什麼都別多想。

　　1995年9月底，紀珍安老師（注1）給我介紹了一位剛從東海大學音樂系畢業的C老師。這位C老師原本想跟紀老師繼續學琴。紀老師見她是台南人，便建議她來找我，同時學團體教學法。見面後，我們談話甚是投緣。她人很單純、誠懇，琴拉得不錯，又是基督徒，常在教會義務當兒童主日學老師，有帶小孩子的經驗。我們當即談妥，盡快為帶她而開一個新班，我當主教老師，她當助教。每堂課後，她必須多留一個小時，用來研討教學得失。她不必付我學費（包括個別指導），我也不付她助教費，如有學生需要個別輔導，由她負責，學費收入也歸她。由於全然的互相信任，我們沒有談到任何權利義務，也沒有簽任何合約。

　　同年10月23日，黃自一班正式開始上課（本來叫黃自班。後來這一班解散後，我又另開了一個黃自班，此班下文會提到。為避免混淆，且分別以黃自一班，黃自二班稱之。）三個月下來，這個班獲得令人難以相信的好成績：不但拉完第一冊十二首曲子，而且多學了一首

黃自作曲的〈踏雪尋梅〉（注2）。這個學習速度記錄，對於成年人與小朋友混合的班級來說，至今未被打破過。究其原因，C老師對個別毫無音樂基礎，學習有困難的學生，作了大量細心、耐心的輔導工作，功不可沒。

另外，這個班的教學，還給了我兩項重要的經驗與信心：

第一項是黃鐘教學法，不但適合兒童，也完全適合成年人。這個班一共七位學生，成年人佔了四位。其中有兩位是從來沒有摸過小提琴的。另外兩位多年前曾拉過小提琴，但基本方法並沒有學得很正確。這四位成年人學生，均學得又有興趣，又有成就感。於是我開始做一個美夢：由於黃鐘教學法，很多成年人甚至老年人，都會拉，愛拉小提琴；小提琴讓他們的生活更充實，更快樂，身心更健康…。

第二項是對遇到挫折的學生，不管是成年人還是小孩子，都必須大加鼓勵，稱讚，而盡量不要批評、指責。有一位L媽媽，開始時情緒很高，可是不久後遇到困難、挫折，情緒變得很低落、起伏不定，幾次想打退堂鼓，不再學下去。由於我和C老師都對她多方鼓勵，她終於克服了心理與技術上的障礙，跟上全班的進度。在學琴三個月後的正式表演中，她獨奏〈王老先生有塊地〉一曲，拉得有板有眼，有模有樣。在她的以身作則帶動之下，她的兒子也在短時間內克服了很多困難，交出相當好的學習成績單。像這種情形，如果不是多鼓勵而不指責，她母子倆人都肯定會中途放棄。後來，由於一些其他方面的原因，她沒有繼續學下去。可是，在不

久前的一次聚會中，談起那段日子時，這位媽媽仍對「黃鐘」充滿感激，說那是她一生中過得最充實，最難忘，學到最多東西的日子。

一期（三個月）結束後，我對C老師學習的虛心，教學的熱心、細心相當滿意，便提議另開一新班，讓她來當主教老師。不料，這一下子把她嚇住了。她說，用黃鐘的教材來教個別課學生，或同時教2至3位學生，她願意試試，可是同時教6至8位學生，她不敢，也不願意嘗試。我說盡道理，多方鼓勵，都不管用。最後，只好請她先回家，冷靜地考慮一下。幾天之後，她大包小包，提了一大堆禮物來，說謝謝我這段時間對她的幫忙，她決定不教團體班了，要另謀發展。

這對我無疑是一極大打擊。三個月的時間、精神、心血全部白費，這尚是小事。最大的打擊是：我用這樣的方法，對方又是這麼好的一塊「材料」，都帶不出來，團體教學的老師，有可能培訓得出來嗎？如果培訓不出來，「黃鐘」還有路可走嗎？

事後回想起來，我深深感謝 C老師對我這一大打擊。正是這一大打擊，打掉了我原先的過份盲目樂觀，開始真正意識到團體教學的困難和黃鐘之路的艱難。

因這一大挫折，也讓我開始意識到「無條件」的帶老師方法，是行不通的。必須訂立某種契約，明訂雙方之權利義務，以保證雙方各得其利，不受損失。

後來，「黃鐘」陸續開了不同形式的師資訓練班，不再免費，效果反而好得多。再後來擬定的「黃鐘教師會會員入會合約」，讓各方面都明確自己的權利義務，

避免了任何因沒說好或誤會而產生的不愉快。這都要歸功於該次挫折。

　　C老師後來去了某縣師範學院修讀教育學分。我們至今仍保持很好的朋友關係。

　　黃自一班給我的經驗和信心，彌足珍貴。它給我的打擊、挫折，也為日後黃鐘的成長，提供了不可替代的養份，成了黃鐘的重要無形資產。

注1：紀珍安老師，國立師範大學畢業，美國奧勒崗大學音樂碩士，曾任聯合實驗樂團團員，後任台北縣文化中心交響樂團首席。曾與台北市立交響樂團合作演出柴可夫斯基協奏曲。1995年10月初，我們一起隨台北愛樂室內及管絃樂團去波士頓演出。在坐車路途中，她告訴我，多年來她覺得右手有問題，但不知問題何在。我叫她把我的手當弓，請她握弓給我看。結果，發現她的握弓方式是五指一起用力「抓」。我叫她試只留下食指的「一點」力，其餘四指的「四點」力全部放掉。當晚演出完後，她興奮地叫了我一聲「黃大俠」，說她十多年來的問題解決了，整個右手都放鬆了，聲音也前所未有的好。她問我：「要如何感謝您？」我說：「把這一招傳給你的學生吧！」沒動琴，沒動弓，在一分鐘之內，幫一位同行解決了如此老、大、難的問題，我至今仍以此為生平教學中的最得意之事。也因此，與這位優秀的同行老師結下了善緣。

注2：一定要練出〈踏雪尋梅〉，是因為不久後有一個盛大的「黃鐘小提琴教學法首次發表會」。我規定，每一

個團體班上場,第一首曲子必須演奏該班班名作曲家的
作品。

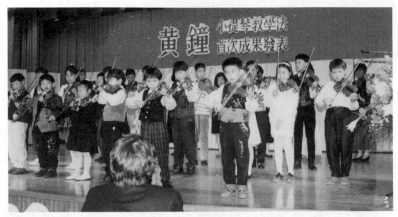

圖17 經過三年耕耘,黃鐘首次展現成果。時為1996年1月20日。
地點在臺南市國立成功大學鳳凰樹劇場。

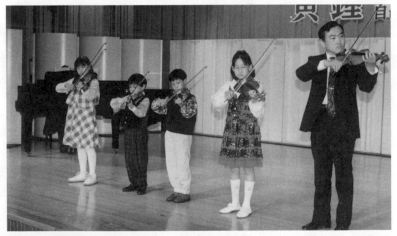

圖18 黃鐘教材教法,適合小孩子,也適合大人。成大土木系徐德
修教授與女兒一起學琴,一起登台表演。

第八節　首次成果發表會

　　經過三年耕耘，於1996年1月20日晚，在臺南市國立成功大學舉行了「黃鐘小提琴教學法首次成果發表音樂會」。

　　參加演出的有：黃自班、莫札特班（從巴格尼尼班分出）、帕格尼尼班、巴赫班、加上幾位個別課學生，一共三十人。其中成年人學生有七位。

　　團體班部份的演出曲目如下：

一、**黃自班**——開始時間：1995年10月23日

　　　程度：第一冊

1. 齊奏：踏雪尋梅（黃自曲）
2. 林子翔：妹妹揹著洋娃娃（蘇春濤曲）
3. 曾麗旋：只要我長大（白景山曲）
4. 李杰穎：魚兒水中游（范宇文曲）
5. 黃婉玲：王老先生有塊地（兒歌）
6. 康瑞芬：噢！蘇珊娜（福斯特曲）
7. 譚炳良：歡樂頌（貝多芬曲）
8. 齊奏：小蜜蜂（兒歌）

　　　　　小毛驢（新疆民歌）

鋼琴伴奏：朱紹維

二、**莫札特班**——開始時間：1994年9月15日

　　　程度：第二至三冊

1. 齊奏：行板（莫札特曲，選自弦樂小夜曲K.V.525第二樂章）
2. 徐升晴：都達爾和瑪麗亞（新疆民謠、洛賓整理）

3. 孫振庭：長城謠 （劉雪庵曲）

4. 王哲偉：數青蛙 （中國民歌）

5. 陳政麟：聖哉！聖哉！ （聖歌）

6. 齊奏：鳳凰花鼓 （中國民歌）

　　　　平安夜 （顧魯伯曲）

鋼琴伴奏：蔡孟蓉

三、帕格尼尼班——開始時間：1994年9月15日

　　程度：第三至四冊

1. 齊奏：妖精之舞 （帕格尼尼曲）

2. 黃良賢：鈴兒響叮噹 （美國兒歌）

3. 嚴冠函：土耳其進行曲 （貝多芬曲）

4. 陳淑嫩：珊塔露西亞 （意大利民歌）

5. 徐升善：恩友歌 （聖歌）

6. 徐德修：天使報信 （聖歌）

7. 齊奏：西風的話 （黃自曲）

　　　　普天歡騰 （韓德爾曲）

伴奏：陳宜玲

四、巴赫班—— 開始時間：1993年11月6日

　　程度：第四至五冊

1. 齊奏：聖母頌 （巴赫-古諾曲）

2. 吳信賢：《天鵝湖》主題 （柴科夫斯基曲）

3. 蘇若芸：恩友歌 （聖歌）

4. 劉香蘭：採茶撲蝶 （中國民歌）

5. 黃寶蘭：星條旗歌 （史密斯曲）

6. 黃寶莉：蘇武牧羊 （中國古曲）

7. 黃瀞儀：眞理傳四方 （聖歌）

8. 馬玉華：天黑黑　（台灣民歌）
9. 齊奏：練習曲第一號（凱薩曲、黃輔棠編伴奏）
　　　　　繡荷包　（中國民歌）
伴奏：楊志凱

　　這場音樂會的特別之處，首先在於曲目的本土化、通俗化、生活化，表演以班為單位。此外，尚有以下幾項：

　　一、入場式是所有參加演出的人一邊演奏〈掀起你的蓋頭來〉，一邊分成兩排，從場外經過觀眾席，分別從舞台兩側走上舞台。這樣的入場式讓聽眾耳目一新，充滿期待感，同時也讓所有參加演出的人，都覺得輕鬆、好玩，與聽眾沒有距離。

　　二、每班出場時，都先齊奏一首本班班名作曲家的作品。如黃自班先以撥奏奏〈踏雪尋梅〉；巴赫班先奏一曲古諾為巴赫的前奏曲填旋律而成的〈聖母頌〉等。這對於加強每班的榮譽感，培養團隊精神，建立各自特色，多少有一點好處。

　　三、每班演出完之後，都由一、兩位特別嘉賓，為他們頒贈紀念禮物。擔任特別嘉賓的有：第一位建議我採用團體課方式教學的音樂幼教專家吳玉霞老師；出版了一百多本音樂著作、譯作的邵義強老師；永福國小音樂班主任林金生先生等。禮物每人兩份，一份是世界著名小提琴家的演奏集錦錄影帶；另一份是由學生家長捐獻、包裝好，但不知裡頭是什麼的「神祕禮物」。

　　四、所有組織工作都由家長負責，主持人由林黃淑櫻女士擔任。為保證演出順利，事先由部份家長組成演

出小組，分頭負責所有的組織工作和雜務。我本人則什麼事也不做，只是坐在觀眾席當觀眾。

五、演出節目單雖然設計與印刷不算漂亮，但內容相當充實。除了包括曲目、每位演出者的簡介、黃鐘教學法簡介之外，還包括如下幾項相當罕有的內容：

1. 每位演出者都寫一句或一段最想說的話。這是相當有趣的內容。例如：黃良賢小朋友說：「討厭的小提琴，都不聽我的話，害我要被媽媽罵。」徐升善小朋友說：「跟爸爸做同學一起上課真有意思。這件事讓我知道在某些事情上，我可以表現得比大人還好。平常學校的功課我總是需要問爸爸。不過，在練小提琴這件事上，爸爸常常要向我請教呢！」郭王復華女士說：「快五十歲的人得以與小朋友同學拉小提琴，因為黃老師不僅有教無類，而且『有教無齡』，好幸福喔！」

2. 幾篇由黃鐘的學生與家長寫的短文。現把其中兩篇照錄如下：

第一篇：給小提琴的一封信

漂亮的小提琴：

你好嗎？

我是你的小主人。自從我聽過你發出來美妙的聲音以後，我就很喜歡你。你不止有美妙的聲音，還有一個小小的頭，你有著和我不同的四個耳朵，你的脖子好長好長，一直長到肚子上去。更有趣的是你肚子上有兩撇小鬍子，只差沒有腳，不然你就快變成一個「人」了。知道你那麼多好玩的地方，我更喜歡你了。我相信你和

我一定會變成好朋友的。

　　我一開始拉你，你都不會聽我的話，發出好難聽的聲音。弓也不肯合作，歪來歪去，不聽指揮，弄得我又累又生氣，再也不想理你了。後來我下定決心，每天用心的練你三十分鐘，你終於知道我想和你做朋友，我真是太高興了。

　　我每天一定會快快樂樂的拉你，相信你一定會更喜歡我，我也會更愛你的！

　　　　　　　　　祝

聲音永遠美妙

　　　　　　　　　　　　　　小主人蘇若芸上
　　　　　　　　　　　　　　八十四年十月三十一日

第二篇：在挫折中重建信心

　　身為母親，最大的喜悅，莫過於看到自己的小孩子從挫折中站起來，重建信心。我很樂於將這份喜悅與大家分享。

　　起初，黃良賢選擇學習小提琴，可能是為了好玩與好奇，我因怕他新鮮感過後，碰到困難時，有可能打退堂鼓，所以事先把學琴的困難告訴他，比如：手指按久了會痛，脖子會酸，隨時會有意想不到的困難等。但他還是很堅決的說他要學。

　　好不容易，終於等到黃輔棠老師通知我們開班上課。第一次上課時我可以察覺到小孩子的興奮與歡愉，心中暗自欣慰。由於他是出於自願而學，所以每次要他練琴，他都很合作。我要求不多，一首曲子只要拉三

次，這對他是輕鬆的事。黃老師上課的方式豐富活潑，每堂課中間有十分鐘音樂欣賞，常常有班級性的小小音樂會和比賽。黃良賢在相當長一段時間，都有不錯的成績表現，小小比賽常常拿到獎品。這樣更增加了他學習的興趣。他學得快樂，我帶得也快樂。

　　但是進入抖音學習後，問題來了。本來學得好好的，突然之間，因為一點小小偏差，整個抖音都不對。他從在班上一直領先，變成抖音問題最大，挫折感頓生，信心和興趣都大減。而我又求好心太切，不但沒能給予開導和鼓勵，反而在他練琴時，批評多過稱讚，責罵多於幫助，導致母子之間常為了拉琴而怒目相向。他開始逃避練琴，我變得束手無策。於是，只好向黃老師請求特別幫助。

　　黃老師首先鼓勵我不必害怕。他很肯定的告訴我，這不是太大不了的問題，叫我們要有信心。接著他很耐心地用各種方法，針對黃良賢的抖音問題進行個別輔導。經過了三、四個星期，黃良賢終於掌握了正確的抖音方法，拉出了好聽的聲音。當他在後來的抖音練習比賽中，再次贏得獎品時，臉上重新出現自信的微笑，我也深感快樂。那天黃老師講了幾句話，讓我很受感動：「克服困難後的進步，是最可貴的進步。在挫折中重建的信心，是最堅實可靠的信心。黃良賢從抖音最後一名，變成今天抖音第一名，值得我們向他恭喜，學習。」

　　感謝上帝賜給我這麼好一個磨練小孩子和我自己的機會。也感謝黃老師不僅教黃良賢拉小提琴，還教他如何面對困難、克服困難，在學琴的同時學做人。

　　我知道前面的困難還很多，但經過這一次，我做個好母親的信心也增強了。回想起我的母親如何帶我、教我，感恩之心給我更多力量，陪小孩子繼續向前走。

<div align="right">陳昭妃（本文作者為台南家專音樂科老師）</div>

　　3. 一則短短的「徵求老師」啓事。這則啓事雖然沒有發生實際作用，但通過它可以看出本人當時「求才若渴」的心情和對團體課老師人格特質的初步了解與要求：

徵 求 老 師

　　黃鐘小提琴教學法誠徵具備「六心」之小提琴老師（對學生有愛心、學習虛心、教學細心、對困難有耐心、與小朋友相處有童心、對音樂與教育事業忠心）。

　　合條件又有緣者，將由黃輔棠老師親予訓練，不收學費。

　　請電ＸＸＸＸＸＸＸ黃老師或ＸＸＸＸＸＸＸ陳老師接洽。

　　4. 由黃鐘老師所寫的兩篇短文。這兩篇文章擬作為附錄放在本篇的最後，此處便不錄出。

　　這次演出，事前並沒有大張旗鼓做宣傳，連海報都沒有印，加上是在偏遠的台南市舉行，所以並沒有產生很大的直接回響。但它的成功給了我本人很大的信心。它的實況錄影帶，讓所有看過的同行老師都覺得不可思議。下文寫到的一些演變情形，無論成功與失敗，均與這次演出有直接的因果關係。

第九節 同行的肯定

　　自古以來，不管那個行業，同行相輕都是常見甚至是正常的事。尤其是同時、同地的同行，由於利害關係太密切、太接近，更容易相輕、相爭、相殘。

　　筆者及黃鐘教學法在這一點上，是罕有的好運，不單止沒有被同行所輕，反而被不少同行，尤其是多位在台南市小提琴教學界成就甚高的老師所重、所推崇。

　　一月二十日的首次成果發表會之後，游文良老師、金貞吟老師均誠摯地向我說了不少鼓勵的好話，也向我提出一些疑問、問題。徵得游老師的同意後，我決定請他來主持開一個座談會。剛好有一位學生家長林偉民先生，是資深新聞工作者，願意擔任座談會的記錄與整理工作。於是，在二月四日，借某位學生家長開的咖啡店舉行了一場小型座談會。以下，是發表在1996年5月號《省交樂訊》雜誌的座談記要：

黃鐘小提琴教學法首次成果發表會座談記要

<div align="right">林偉民記錄、整理</div>

　　一九九六年一月二十日，在台南市國立成功大學鳳凰樹劇場，舉行了「黃鐘小提琴教學法首次成果發表音樂會」。二月四日，由游文良老師主持一場有關座談會。以下是發言記要。

　　邵義強（著名音樂作家，翻譯家，出版過一百多本音樂著作，譯作）：當天的音樂會，有一半是中國曲

子,我感到很親切,很可愛。黃老師把這些小朋友耳熟能詳的本土兒歌、藝術歌曲、台灣民謠等加以改編,使它們適合小提琴演奏,讓學生學起來既易上手,又有成就感。這是了不起的事,也是一定要由像黃老師這樣,本身既是小提琴家,又是作曲家,才做得到。

　　我曾經翻譯過好幾本介紹鈴木教學法的書。那天的音樂會有不少父母與子女同台,使我聯想到鈴木教學法「不要讓孩子單打獨鬥」的主張。看來,黃鐘教學法是汲取了鈴木教學法的精華,又做到了本土化。

　　侯惠君(昆山工專英文講師):我對小提琴是外行,但從小喜歡音樂。那天的音樂會,從頭到尾都讓我感動。可能是曲目都熟悉的緣故。聽到一位大朋友在拉〈拔蘿蔔〉,我腦子中就出現一家老少,齊心合力,認真、出力地拔蘿蔔的畫面。聽到〈聖母頌〉,我就回憶起在西班牙留學時,一次去參觀馬德里北部一座教堂,聽到〈聖母頌〉時,深受感動的情景。這樣的音樂會,好像有很深的生命在裡面,有如藍天的底色,讓聽眾有很大的幻想空間。

　　游文良(原台南家專弦樂組召集人,教出過數十位全省比賽中、小提琴冠、亞軍):那天的音樂會,讓我覺得最「可怕」的是有些學生只學了三個月,就能拉出那樣的聲音。以我的教學經驗,學半年能拉出那樣的聲音,就是很好的成績。這套教材教法,有很多很令我驚奇的東西。看得出來,黃老師在「化難為易」上,有不少創見、絕招。比如,三指握弓法,從E弦入門,先學中上弓等。這套教材的最大價值,在我看來,是讓學琴

的人沒有越不過去的障礙，讓很多很多人都會拉小提琴，變成可能。

黃輔棠（**台南家專音樂科專任副教授，【黃鐘】教材編著者**）：游老師的意見，確是大知音之言。黃鐘教材的整個編排設計，我用的是「八舊二新」法。即每前進一步，都有百分之八十的東西是舊的，已經會的，只有百分之二十是新東西。

張乃月（**維也納國立音樂院中提琴碩士，台南家專音樂科講師**）：我無法想像，同時教六、七個學生，怎麼可以教出那樣好的品質？

黃輔棠：我過去也是這麼想。等教了一段時間團體班後，才發現對入門的學生，團體班比個別班好處多很多。其中一個好處，是不單止我一個人在當老師，而是每位學生、每位家長都在當老師。有這麼多老師在幫我教，我自然就省力氣，脾氣也比較好，教學成果也比較好。

邵義強：以前我教國中音樂課時，也採取這種「讓學生互教」的方法，效果非常好。

金貞吟（**美國琵琶第音樂學院小提琴碩士，台南家專專任小提琴講師。當天因重感冒無法說話，改用筆談**）：那天的音樂會給我好溫馨、好親切的感覺。家長和學生間的關係，台上台下間的契合，很少能看得到這樣的氣氛。不少音樂班的學生，往往給人的感覺比較驕縱，較不注重基本禮儀，除了音樂之外，很多東西等於零。但那天的感覺很不一樣，特別是最後全體學生為黃老師獻奏一曲〈老毛驢〉，黃老師對學生深深鞠一躬，真讓人

感動。我想黃老師除了教音樂外，同時也教了學生、家長、台下聽衆一些更寶貴，更重要的東西。

黃輔棠：現代的主流教育體系，無不以升學、就業爲主要目標，過份偏重知識、技能的傳授。黃鐘教學法除了教小提琴外，特別注重培養家長與子女之間，師生之間，學生之間，家長之間的互愛互助，和樂相處。我希望它可以彌補一點點主流教育體系的不足。

張乃月：在團體班中，如果母子兩人意見不合時，怎麼處理？

黃婉玲（家長代表，林子翔小朋友的媽媽）：黃教授一直強調家長與小朋友一起學琴。自從母子一起練琴後，我發現我們母子關係改善很多，減少了代溝。我們常常互相當老師。眞遇到雙方對拉琴的看法不同時，我們就做筆記，等上課時請教老師。問題都可以在討論中解決。

游文良：我很有興趣知道，這套教材與傳統的專業技術教材到後來如何連接？

黃輔棠：黃鐘教材目前編到第八冊。第五冊程度大約等於凱薩練習曲，第六冊開始學換把。所以到了第五冊之後，隨時可以跟傳統教材相連接。第一至四冊，我大體上把音樂性的曲子加以改編，使他們同時有練習曲的功能，用它們來取代傳統太過枯燥無味的教材。

金貞吟：請問黃老師，如何解決學生的看譜問題？

黃輔棠：經過兩年多的反覆實驗、思考、比較，目前的做法是從首調入門，到第四冊以後，才轉回用固定調。原先我想避開看譜這個問題，把它交給鋼琴老師或

其它音樂班去解決。但後來發現避不開，所以又編了一套學看譜的教材，分成上下兩篇，上篇是首調系統，下篇是固定調系統，目標是讓學生兩種系統都會。

邵義強：從首調入門，對學生的音樂感很有幫助。有些老師堅持用固定調，一來學生入門不容易，二來學生對音樂不那麼容易有感覺。

黃輔棠：這一點，我主要是從國樂器的學習中得到啟示。一般學國樂的人，都比學西樂的人音樂感更好，原因可能在此。

金貞吟：學了一年多就會抖音，有點不可思議。有什麼特別的方法嗎？

黃輔棠：我教抖音的方法，有很大部份是間接向游文良老師「偷」學過來的。游老師和莊老師（莊玲惠老師是游老師的夫人，也是一位極優秀且有成就的小提琴老師）教出來的學生，每一個抖音都很漂亮，這給我很大的刺激和啟發。團體課教抖音與個別課教抖音，沒有什麼大不同，只不過把動作程式化，口令化，一個口令，統一動作。歡迎各位隨時來參觀黃鐘教學法的團體教學，提供我們改進意見。

這個「座談紀要」和其它數篇有關黃鐘教學法的介紹文章，能在全台灣發行，遠贈至大陸及海外音樂院校的《省交樂訊》上發表，完全是意外。我只是在投另一篇文稿給《省交樂訊》時，當作「近況報告」連同一月二十日的演出節目單一起寄給該刊編輯陳惟芳小姐。沒

想到她覺得有介紹價值，把節目單中的四篇文章，一篇簡介，連同座談紀要一起刊登。這是黃鐘教學法第一次正式在全省性的媒體上「亮相」。眾多同行朋友的鼓勵、幫助，自然成爲鞭策黃鐘克服困難，繼續向前走的很大動力。

第十節　有所不為

　　近年來，在台灣颳起了一股在小學開設小提琴團體般的熱風。有不少人，以這種方式，在短時間內，因賣出大量小提琴而發了財。

　　這種開班方式，絕大多數是由一善於與學校負責人接洽的樂器商人，以某種合作方式，取得學校的同意與支持在校中招生，利用上早自習或放學後的時間上課。學生招到後，就去找老師。既不給老師任何師資訓練，也不管老師使用什麼教材，亦不對教學品質設定任何標準。由於一班通常都有二十位以上學生，所以儘管每位學生的學費不高，主事者仍可以在付給老師相當高的鐘點費（約為大學老師鐘點費的三至四倍）之後，仍有可觀盈利。最大的經濟收入，當然是賣樂器。開一個班賣出二、三十把琴，其利潤是相當可觀而誘人的。難怪在台灣音樂界流行一個說法：「編教材不如教學生，教學生不如賣樂器。」

　　對於這樣一種教學（？）方式，經營模式，生財之道，任何人都難免好奇以致想插一腳。

　　剛好，黃鐘首次成果發表會之後，由於看到這套教學法教學成果的優異，有兩位極其熱心的學生家長，表示願意幫助我負責行政方面的事務，推廣黃鐘教學法。其中一位 G老師，還願意無條件提供一個相當理想的地方，作為黃鐘教學法的總部。我本人一向怕行政，怕雜務，加上單是編教材、寫伴奏譜、實際教學，已耗去我全部時間精神，所以一旦有人願意「自投羅網」，負責

行政，自然是求之不得。於是，我本著一向實行的「用人不疑」，「充分授權」的原則，便放心地把行政，財政等全部權力，都交給了這兩位學生家長去負責。

不久之後，G老師告訴我，已聯絡好某國民小學，要在該校開設黃鐘小提琴團體班。又過不久，說已招到二十四位學生。我反覆問她們，這麼多學生一班，是否能保證最起碼的教學品質？她們很肯定的告訴我：「沒有問題」。我心裡多少有點存疑，但沒有理由在試驗結果出來之前就澆人家冷水，所以，只是鼓勵她們全力以赴去大膽嘗試。

為了這個班，黃鐘每一個人，尤其是G老師與W老師，都付出極大代價：

每天早上六時多，G老師和W老師就要起床，趕去學校上課，每週五天，W老師要從很遠的地方開車到學校，實在太辛苦，以至她的先生都頗有怨言。

為了教學需要，黃鐘付固定月薪，請了一位某大學音樂系主修小提琴畢業的Y老師，擔任部分教學工作。

由於沒有在開始之前與學校方面談清楚合作條件及雙方的權利義務，以至讓該校的N老師誤會以為這個班是屬於他的。為了拿回這個班的「歸屬權」，黃鐘方面把賣琴所得的全部利潤，都給了這位N老師。這位N老師後來被證明完全沒有教學能力，卻堅持要領一份鐘點費。黃鐘收入的學費不夠支出時，G老師和W老師便當義工，完全不領鐘點費。

最後以極大代價「取回」原本就應屬於黃鐘的該班之歸屬權後，學校方面卻對G老師產生誤會，傳出讓G

老師很難堪的話語，對 G 老師造成很大的心靈傷害。

　　以上近似天方夜譚的「故事」，對於我來說，都還不是問題的最重點。經濟方面的付出、代價，只要我有能力負擔，不管它是如何荒謬，如何不合理，都是小事。真正的大事是：這樣的團體教學方式（超過二十人一班，家長不參與），能教出起碼的品質來嗎？

　　我大約每月去看一次上課。每次均問負責教學的老師：「能教得來嗎？能達到我們要求的品質嗎？」每次我都得到肯定的回答。當然，每次我心中都存疑。

　　一個學期之後，該班學生明顯分成兩半。有一半雖然並非沒有問題，但姿勢、音準、音質尚可接受。另一半則近乎「不能看」也「不能聽」──姿勢不對，沒有音準，也沒有音質。這時，連一直堅持「沒問題」、「可以教好」的W老師，也不敢那麼肯定地回答我提出的同樣問題了。

　　我們曾考慮過把一班拆成兩班，寧可多付出一份老師鐘點費。但學校無法另給我們一個上課教室。想把它結束掉，又怕在學年的中間突然結束，對學校和家長都沒有個交代。好不容易，堅持教完下學期。這時，有三分之一的學生學得有模有樣，能看能聽；有約三分之一學生雖然不甚理想，但尚可接受；有三分之一學生，則達不到最起碼的要求。

　　與G老師和 W 老師商量：「怎麼辦？」她們一年來吃盡苦頭，終於服氣，一致同意結束這個班，黃鐘撤出該校。

　　至此為止，我也終於可以下一個結論：凡學生人數

二十以上，家長不介入的團體班，無論怎麼教，都不可能有品質保證。

　　這一年來，黃鐘是每天派出2至3位老師，每週上5次課，且老師均全力以赴投入教學，最後結果尚且如此。那些不如我們認真和肯付出的團體班的教學，會有怎麼樣的教學結果，那是可想而知。

　　這一年的所有付出，換得這樣一個結果和結論，是非常之值得。它讓我死了以同樣方式去「發財」之心，避免了黃鐘日後再在這方面付出實驗代價。從此之後，黃鐘訂出了一條規矩：團體班絕不超過12位學生。超過12位學生的團體班，黃鐘便不予以承認。

　　同時，黃鐘也不再把推廣方向對準小學。因為在小學開的班，很難要求家長全程參與。而家長不參與的班，根本無法要求品質。

　　這樣，當然是自我封死了一條現成的生財之路。可是，「君子愛財，取之有道」。蝗蟲式的去吃一塊地方，吃光了又飛去吃另一塊，到頭來，所有人都是輸家，所有東西都會被吃光。與其如此，不如另外走一條艱苦、難走、寂寞，但有光明前景，走起來安心、踏實的「品質第一」之路。黃鐘將無怨無悔地堅持走這條「教育第一」、「品質第一」之路，而決不走「賺錢第一」、「賣琴第一」之路。

第十一節　三改教材

巴赫班是我第一個試驗團體教學法所開的班。該班一直是七位學生，其中五位是小朋友，兩位是成年人。內子馬玉華和兩個女兒寶莉、寶蘭也在該班。

從1993年11月開班，一直到1996年初的首次成果發表會，巴赫班的學習都相當順利。除了有兩位小朋友的抖音學習有障礙，經過幾次反覆練習之外，幾乎沒有遇到其他挫折，就順利地拉完了黃鐘第二版教材的一至四冊。可是，到了第五冊的後半部份，就開始出現問題。賽茲的學生協奏曲第五號第一樂章（Seitz：Pupil's Concerto no.5, 1st Movement），有超過一半的學生，無論怎麼帶、怎麼練，就是練不出來。好不容易勉強以放慢了很多的速度，拉出個粗略樣子，進入開始學換把的第六冊，又是一步一困難，他們學得有挫折感，我也教得有挫折感。

以學生素質與家長的參與程度論，這一班都是在中等以上。如果這一班學生在第五、六冊都有障礙，爬來爬去爬不上去，那麼，將來其他班的學生，也肯定會出現同樣問題。

問題的原因在哪裡？幾經思考之後，我下了結論——教材進度太快，中間缺少了一些必要的「階梯」。平心而論，第二版的黃鐘教材，第一、第二冊各12首，第三、四、五冊各18首，一共78首，才拉到賽茲協奏曲和開始學換把，比起我以前出版的「黃輔棠小提琴入門教本」和鈴木教材，已經進度慢了很多，大跳少了許

多。「入門教本」36首之後已到此程度。鈴木教材三冊共36首之後，在第四冊的第一、二首，也到此程度。

　　然而，比我過去出版的教材和鈴木教材進度慢，大跳少，並不意味著這個教材就已經完善。眼前擺著的事實是使用此教材的學生，有大約一半人遇到障礙，越不過去。

　　別無選擇，我只有下狠心，否定自己，重編教材。重編的原則，當然是把進度放得更慢，在每一個不同階梯之間，都填上更小，更矮的階梯。這一大修改，原先的八冊教材，變成了二十冊！換句話說，原先八冊教材就達到的中級程度──大約是馬扎斯練習曲或韓德爾奏鳴曲的程度，現在要用二十冊。每一冊多數是各12首。

　　這一大修改的直接好處是，從此以後，基本上沒有遇到過因教材跳得太大，走得太快而有越不過去障礙的班級。唯一例外是第十四冊。這是換把前的最後一冊。我把凱薩練習曲（Kayser :36 Studies op.20）前12首中最多變化音的第 6、8、9、10、11、12幾首一音不刪地放進去了。最近，巴赫班在學完了第十五、十六冊之後，再回過頭來學第十四冊，但仍有人有障礙。我正在考慮，是否應把第十四冊放到第十七冊之後，或者爲第十四冊設計一些名爲「輔助練習」的小階梯，以幫助學生把學習障礙再降低一些。

　　第三次教材修改完成之後，我曾做過這樣一番思考：爲什麼自己當年學小提琴時，進度不需要這麼慢？爲什麼過去教過的這麼多學生，也不曾發生過越不過此類障礙的問題？

　　思考結果是：有沒有障礙，百分之九十以上決定於學生有沒有學過鋼琴、樂理。凡是沒有學過鋼琴、樂理的學生，就有障礙，進度就不快，教材就不能出現大跳甚至中跳、小跳；凡是學過鋼琴、樂理的學生，就沒有障礙，進度就可以快很多，教材也不必每一步都是小步，可以小跳甚至中跳、大跳。我自己學琴時，一直同時學鋼琴、樂理和視唱聽寫。過去我教的學生大多數是音樂班、音樂科系的學生。偶而教到從零開始的副修學生，他們都已有相當程度的音樂基礎，只是不會拉小提琴，進度當然可以快得多。

　　黃鐘教學法既然把教學對象鎖定為非專業學琴者，自然是一不能挑學生，二不能要求學生同時學鋼琴，三不能拒收沒有任何音樂基礎的學生。如此，教材設計自然必須考慮到，要讓沒有學過鋼琴，沒有任何音樂背景的學生，也能沒有障礙地一直學下去。

　　第三版的黃鐘教材，大體上做到了這一點。它不但讓學生學得平順，老師教得順手，也讓我本人更深地悟到一個道理—— 在教學與編教材上，不能「將心比心」，「以己度人」，必須一切從學生出發，一切經過教學實踐的檢驗。

　　目前（1998年底），二十冊「黃鐘小提琴教學法專用教材」連同鋼琴伴奏譜，部分曲目的二重奏譜，都已完成。其工作量之大，費時、耗神、耗紙、耗財之多，實不足為外人所道。剩下來的打譜、校對、出版等之工作，當然不可能一下子完成，也不急著一下子完成，就一點一點地慢慢做吧！

　　黃鐘教材是否到此爲止就不需要再修改呢？當然不是。就如同很多電腦軟體，過一段時間就要出新的版本一樣，黃鐘教材也應不斷改進，不可能有「就此定稿，不再修改」的一天。隨著時代的改變、使用地區的改變，將來出現更新的版本，或出現「美洲版」、「日本版」，連內中的部分曲目都與現在的版本不相同，也是完全可能之事。

圖19：在第二屆小提琴教師進修班，見識了徐多沁老師極其精彩的團體教學絕藝。

圖20：本書作者被徐多沁老師強硬「拉伕」，充任教頭之一。由上海音樂學院附中吳祖廉老師擔任模特兒，講解小提琴演奏的用力方法要訣。

第十二節　寧波取經

　　1995年7月，我應邀擔任中國大陸第三屆全國少年兒童小提琴比賽評委。比賽期間，在天津第一次見到來自上海音樂學院附中的徐多沁老師。在此之前，他讀過我一些小提琴教學著作，我們有過多次通信。這次能當面聽他講他的團體教學經驗、心得，大開了耳界。可惜當時忙於賽事，沒辦法向他多「取經」。

　　1996年底，我接到徐多沁老師的信，說1997年1月25日至31日，將在寧波舉辦「第二屆小提琴教師進修班」，主題是「在集體課中如何教好小提琴」，他將擔任主教老師。

　　這麼好的機會，當然不可錯過。我與其時負責黃鐘日常行政、營運的兩位學生家長商量過後，當即決定，只留一人「守大本營」。我和其時已投入實際教學的林黃淑櫻老師和科班出身的葉孟迪老師，都去參加這個進修班，去乖乖地當學生。其時黃鐘經濟上並不寬裕，但為鼓勵學習，決定三人之旅費由黃鐘負責，食、宿費用則由本人與黃鐘各負責一半。

　　短短六天時間，所獲極多。概括起來，大略有如下幾方面：

　　一、第一次聽到團體教學要講究「科學管理」。徐老師生動，動情而又毫無保留地介紹他如何科學地管理他的團體班，如何發揮家長天然助教的作用，如何充分運用「家長協會」去辦演出活動，如何組織家長與學生互相幫助，如何獎勵、鼓勵學生，如何隨時教育家長明

確為何讓小孩子學琴，如何引導家長投時、投力在孩子的學習上…。這些前所未聞的觀念、方法，後來都成為黃鐘成長的很重要養料。

二、親眼見到徐多沁老師精彩之極的示範教學。一群學生，都是臨時找來的，徐老師跟他們從未見過面。可是，短短幾分鐘之內，他們就被徐老師訓練得像一支有長期嚴格訓練，有高度合作默契的軍隊，隨時根據徐老師的指令，作出各種高難度的動作。徐老師教他們如何「弓放琴、手放弓」，拉出不費力而寬厚的聲音，教他們如何練音階，如何抬落指，如何換把。指令之快，學生反應之快，令我們這些旁觀者常常反應不過來。俗話說，「百聞不如一見」。這一「見」，令我對徐老師的團體教學本事佩服萬分，埋下了日後全力投入，寫出十萬字的「徐多沁團體教學法」研究的種子。

三、在進修班和在後來的參觀中，見識了寧波市王百紅等老師的驚人教學成果。無論是一大群極其優秀，即使拿到國際上也令人刮目相看的少年學生，還是寶韻音樂幼兒園的一班又一班幼兒小提琴團體班學生，都讓我們大開眼界，大吃一驚。這麼優秀的學生，肯定後面是一群非常優秀的老師。能與這麼優秀的同行老師結識，成為可以互相切磋，互相幫助的朋友，自然是人生一大幸事、樂事。

四、進修班的最後階段，由各地老師介紹、表演他們的教學「絕活」。台北指揮家音樂教室的劉妙紋老師，表演了如何「寓教於玩」，如何在與小朋友「玩」的過程中，讓小朋友不知不覺地進入音樂世界，進入小提琴世

界。她與兩位年約四歲，從未見過面的小孩子，從「跟小狗狗玩」開始，經過大約二十分鐘，居然「玩」到兩個小孩子可以一人拉弓，一人按弦，拉出一首小歌來。劉老師的精彩表演，讓我對奧福教學法老師跟小孩子「玩」的功力、本事，留下不可磨滅的印象，並萌生了「黃鐘加奧福，等於優秀小提琴團體課老師」之念。後來，我招了一班有奧福教學法背景，但完全不會拉小提琴的老師來訓練，成功率超過百分之七十。追根尋源，在這次進修班上見識到劉妙紋老師的高超本事，是重要原因。

　　五、參加這次進修班，我本來準備只聽、只看、不講，完全是當學生。後來，拗不過徐老師的堅持，只好每天負責講下午的第一堂課。講課內容是我體會最深，也自認為有一些「獨門秘訣」的發音方法、抖音方法、放鬆放法等。

　　最後一節課，則介紹了一下黃鐘教學法的大略情形。這一來，結了不少善緣、樂緣。由於講課時需要一位「模特兒」來作示範，與上海音樂學院附中的資深老師吳祖廉先生成了無所不談的忘年朋友（他長我約十歲）。淮南音樂學校的創辦人兼校長胡曉光老師，希望與黃鐘合作，在淮南引進黃鐘教學法。此事因我們一下子提不出如何合作的具體辦法，所以僅停留在想的階段，尚未能「行」。但它促使我考慮要制訂一套可以跟別人合作的「遊戲規則」。此外，還跟來自大陸各地的不少同行老師交了朋友，如西藏的桑格卓嘎，杭州的王季純，鄭州的高鵬，昆明的盧承煜，蚌埠的郭士卿，上海的劉光濤，寧波的王百紅、張國英等。

圖21：考級制度的建立，保證了黃鐘的教學品質。圖中的考級者
吳玉霞老師，後來成了黃鐘教學法的優秀老師。

圖22：考級授證典禮，既是莊重的儀式，又是輕鬆活潑的音樂
會。圖中的媽媽班表演，讓人驚嘆不已。

第十三節　考級制度的建立

任何有良心，有責任心的老師，一定都會常爲「教學品質」問題而傷腦筋。任何一個負責任的教學體系或教育單位，也一定會爲旗下老師的「教」與學生的「學」之品質問題而費盡氣力。

與任何製造物質產品的工廠、公司相比，教學品質都是更難控制，更難保證之事。因爲物是死的、固定的，而人是活的、可變的。

工廠爲了保證產品質量，通常都會制訂產品的品質標準，設立品質檢查制度，產品要通過品質檢查，貼上品質合格證書，才能出廠。

教育機構爲了保證學生的品質，也制訂了考試的制度。有入學考、期中考、期末考，畢業考，資格考等等。這些考試制度，雖然有負面的作用，例如造成師生均不得不拼命追求高分，只以分數來評量人等，可是，沒有任何負責任的，有公信力的教育機構可以完全取消考試。

鈴木先生爲了提高旗下學生的學習品質，想出了一個「畢業」的制度（注1）。可惜的是，這個制度並不完善，最大問題出在他開始時，是把學生能否「畢業」的權力，完全掌握在他自己一個人的手裡──所有鈴木旗下學生，想「畢業」就必須上交一盒錄音帶，所有錄音帶都由鈴木先生自己親自聽一遍，他老人家認可了，學生便能「畢業」。後來，錄音帶太多，他一個人二十四小時不休息都聽不完，他又把學生能否畢業的權力全部

交給學生的授課老師。結果當然可以想像——只要交錄音帶，沒有學生畢不了業的。這樣的作法，當然是既缺少公信力，也不易保證品質。

在英國及香港、加拿大等原英屬地區，有已實行多年的「英國皇家音樂考級制度」。這個制度有周詳的章程、規定、辦法。多年來，它對英屬地區的音樂教育無疑產生了很好的正面作用。

八十年代開始，中國大陸各地紛紛參考英國皇家音樂考級制度，建立了各自的考級制度。這一制度的建立，對促進近十年來大陸各地業餘音樂學習的普及與提高，均發揮非常大的正面作用。有好的「遊戲規則」，參加「玩」的人自然更多，興趣更大，越「玩」越上軌道。

參考了以上各種正面、負面的考試、考級制度，黃鐘自從首次成果發表會之後，就開始醞釀建立一套合理、有效、有公信力的考級制度，用來保證黃鐘師生的教學品質。

經過幾年來的實行與逐漸改進、完善，黃鐘的考級制度已經初步建立起來，而且獲得了很好效果，得到同行老師的普遍肯定。

在具體作法上，有如下幾項內容，值得加以特別介紹：

一、明訂各級考試內容，評分標準。以第一級為例，共分三大項。第一項是考試內容，第二項是各個項目所佔的分數比例，第三項是姿勢部分標準。每一項均有具體的明文規定。所有黃鐘師生，都人手一份。這

樣，無論教者與學者，都目標明確，標準清楚，不會打
迷糊仗。

第一級（冊）考試內容、標準

1. 面試必考曲

（1）　小毛驢

（2）　拔蘿蔔

（3）　音階

（4）　噢！蘇珊娜

（5）　歡樂頌

臨時抽考曲1～2首，由學生自己抽籤確定曲目。

2. 各項目佔分數比例

　　a.站姿與夾琴姿勢　　　10分

　　b.握弓姿勢　　　　　　10分

　　c.運弓姿勢、方法　　　10分

　　d.左手姿勢、手型　　　10分

　　e.音準、節奏、弓法　　10分

　　f.熟練程度　　　　　　10分

　　g.音色、音樂、收尾　　10分

　　h.儀態、禮貌　　　　　10分

3. 姿勢部分標準

　　a.站姿——正、直、有精神。

　　b.夾琴——不聳肩。位置、高度與角度正確。

　　c.握弓——拇指彎曲，食指向左扭，小指無名指或不
　　　用，或彎曲。

d.運弓——直、平、接觸點穩定。弓的部位基本上正確。手臂的高度基本上與弓桿平行。

e.左手姿勢、手型——手肘向右扭，食指像鳥頭，虎口有空洞，沒有「乞丐手」。

二、制訂供評分老師使用的各級「評分表」。這樣一份評分表，由於標準訂得明確，項目分得很細，只要是合格的行內人，無論由誰來打分，都不容易出現太大落差。以下是第一、第二兩級的評分表。篇幅關係，其餘各級的評分表便不錄於此。

三、兩份評分表

黃鐘小提琴教學法
第一級
考　　級　　評　　分　　表

姓名：　　　　　　　　　　　時間：＿＿年＿＿月＿＿日　地點：＿＿＿＿

項　　目	滿分	得分	評　　　語
a.站姿與夾琴姿勢	10		
b.握弓姿勢	10		
c.運弓方法，姿勢	10		
d.左手手型，姿勢	10		
e.音準，節奏，弓法	20		
f.熟練程度	20		
g.音色，音樂，收尾	10		
h.儀態，禮貌	10		
總　　分	100		評分委員簽名：

黃鐘小提琴教學法
第二級
考 級 評 分 表

項 目	滿 分	得 分	評 語
a.站姿、夾琴、左手姿勢	10		
b.下半弓的五指握弓姿勢	15		
c.弓根運弓	15		
d.全弓運弓	20		
e.音準，節奏，弓法，熟練度	20		
f.音色，音樂，禮儀	20		
總 分	100		評分委員簽名：

姓名：　　　　　　時間：___年___月___日 地點：_____

四、黃鐘老師，只要有自己的學生參加考級，便一律不擔任評分委員。幾年來，先後被邀請擔任過黃鐘考級評分委員的老師，有林文也、游文良、陳沁紅、紀珍安、孫婉玲、廖純、江維中、金貞吟、蕭啓專、林金生、葉乃誠、鄭志亮、謝宜君等。他們都是或德高望重，或在大學音樂系任教，或是演奏名家，或有碩士、博士學位。由他們來打分，當然有公信力，絕不會有人質疑打分是否公平的問題。

　　五、黃鐘特別拜託評分老師，除了打分外，盡可能每一個項目都寫上評語。我們會把評語另紙打出，附在學生的考級合格證書背後，讓學生當作改進目標和永久的紀念。

　　六、請專業設計師，精心設計了一份考級合格證書。上面有學生姓名，照片，主教老師的名字，成績是哪一個等級等。

　　到1998年底為止，先後參加過1至19級考試的人數，共有348人次。其中第一、二、三級考生人數最多，佔了百分之八十。隨著學生程度的逐年往上提高，第四級以上的考生將會越來越多。歷屆考級成績，優秀者共17人次，良好者252人次，合格者69人次。不合格者7人次。凡考級不合格者，我們均給予多考一次，不收費用之特別優待。

注1：請參看本書第二篇《鈴木教學法》中的第五章第三節。

第十四節　短期師資訓練班的失敗

從投入黃鐘團體教學法的一開始，我就清醒地意識到，推廣成敗的關鍵，前提全在師資訓練。如果培訓不出合格的師資來，一切免談。

自從1996年夏天開始，我們先後開了三個短期師資訓練班。

第一期在台南，有六位學員。其中有五位均是正科班出身，還有一位是國外回來的碩士。一共十次課。為了教好這十堂課，我相當用心地寫了每一堂課的教案，還另寫了一篇開場白。現把其中第一至第四堂課的教案及「開場白」抄錄於此：

【第一課】

教學目標：

1. 認識「黃鐘小提琴教學法」。
2. 建立正確的學教琴與教琴觀念。

教學內容：

1. 問好、各人自我介紹
2. 閱讀有關文章、資料
3. 談心得、看法、討論
4. 跟家長、學生相處的原則和方法。

功課：

1. 寫一篇短文，談對黃鐘教學法的認識、期望、及建議。
2. 學整理一把琴，做一塊「站板」。

【第二課】

教學內容：

1. 如何排座位，定班名，選班長，選家長代表。

2. 學Do Re Mi Fa Sol的「手語」。

3. 學吉他式的撥奏。

4. 學左手的持琴、按弦姿勢。

5. 學調整、安裝肩墊。

6. 學教夾琴。

7. 學教正式撥奏。

8. 學教握筆。

功課：

1. 試教一至數位從零開始的學生。

2. 根據實際教學情形，寫出教案。

【第三課】

教學內容：

1. 如何教音樂欣賞。

2. 學教握弓，學教擦松香。

3. 學教中上弓的分弓。

4. 學教「整合」──把左、右手已學會的東西整合在一起，讓小蜜蜂「飛」起來。

5. 教弓尖的分弓。

6. 教上半弓。

功課：

1. 現學現用，把學到的拿去試教學生。

2. 根據教學實況，寫出教案。

【第四課】

教學目標：

學會設計「一個口令，統一動作」。

教學內容：「一個口令，統一動作」舉例。

1. 抬起左手練習 ⌉
2. 夾琴練習 ⎸
　　　　　　　　　　另附細節內容
3. 握弓練習 ⎸
4. 左手持琴練習 ⌋

功課：

自行設計若干個口令與動作。

第一期師訓班開場白

各位老師：

　　歡迎你們加入「黃鐘」大家庭，感謝你們對我的信任，願意付學費當試驗品；恭喜你們成為「黃鐘」的第一代老師。

　　中國古人說：「四海之內皆兄弟」；基督徒互稱主內兄弟姊妹，佛教徒互稱師兄師姐，都有四海一家的意思。「黃鐘」創辦的原動力，是通過小提琴來傳播愛與美，所以黃鐘的老師之間，師生之間，學生之間，家長之間，同事之間，要相處得像一家人，要互相照顧，互相幫助。在這十堂課第一期師訓班中，我們就要開始互相幫助。明白得快的幫助明白得慢的；經驗多的幫助經驗少的；能力強的幫助能力弱的。所謂「黃鐘倫理」，最重要就是互相尊敬，互相幫助，互相提攜。小提琴團體課的最大好處，也在於給學生、家長、老師提供一個互相幫助的氣氛和條件。

　　當「試驗品」很吃虧，也很佔便宜。吃虧在這樣一個教小提琴團體課的師資訓練班，沒有人有經驗。可能

要讓各位多走彎路，多吃苦頭。好處之一是負責教學的老師必定全力以赴。說是十堂課，可能會多出一些。二是走彎路，吃苦頭，本身就價值無窮。在坐的林佳育同學，是我眾多小提琴學生之中，唯一一位被我主動「拉」進這期師訓班的。原因是她在學琴和成長過程中，走過比她的同學更多的彎路，吃過更多的苦，比較有成為好老師的潛力。我本人能創出「黃鐘教學法」，編出二十冊前人所無的教材，絕不是因為我比別的老師聰明；相反，是因為我特別笨，錯得特別多，學得特別苦，所以不得不比別的老師更勤奮、更投入。假如各位因為當「試驗品」而多走了彎路，多吃了苦，那就請感謝上天，感謝上帝。

　　我的小提琴啟蒙老師盧柱東先生，說過一句影響我一生很大的話：「你將來一定要，也一定能超過我。」我也用這句話來要求你們：在小提琴團體教學上，你們一定要超過我！如果踏在我肩膀往上攀登，都不能攀得比我更高，那是半點道理都沒有。我更希望您們不但要成為教團體課的高手、專家，還要準備成為黃鐘第二、第三代老師的老師，成為開拓新教學領域的傳道人。為此，各位的雙手不但要拉琴和做示範，還要用來做筆記、寫文章、寫教案、甚至編教材。

　　人類的經驗和智慧成果，只有寫下來，才留得住、傳得開。我們計畫辦一份不定期的〈黃鐘通訊〉，用來互通消息、互換心得、也讓各位的筆記、文章有個可以發表的地方。黃鐘教材也不是到此為止。像電腦軟體一樣，現有的教材要不斷修改、更新，要開發適合更年

幼學生的教材。將來各位如果要到別的國家，別的地區去推廣黃鐘教學法，必須把當地小朋友耳熟能詳的音樂編進現有教材。將來如成立黃鐘兒童弦樂團，也需要改編大量本土曲目，作為教材。這些事，都不是我一個人能做得了。希望您們之中能出人才，分責任，共同把黃鐘之聲，奏得更美妙更響亮。

<div align="right">1996.7.4</div>

引述以上資料，用意只在說明我們確實已盡全力，極認真地上師資班課。

這期師資訓練班，還特別請了極善於鼓勵孩子的林黃淑櫻老師，來講了一堂「如何讚美學生」的課；請有豐富經營音樂教室經驗的劉桂蘭老師，來講一堂「如何招生，如何跟家長相處」的課。

十堂課下來，所有學員都覺得很有收穫，也對團體課有了興趣、概念，學到不少前所未聞的教學方法。我也滿懷期待，希望這批「苗」不久後能茁壯成長，開花結果。

可是，後來的事實證明，我太過樂觀了。這六位學員全都沒能成為團體課老師。有的是不敢教，有的是不會教，有的是未有機會教。又是一次白費心力！

大半年後，我檢討這期師訓班失敗的原因，大概是上課方式太過「紙上談兵」，沒有讓學員實際觀看有經驗的團體課老師如何教學，也沒有機會讓他們親自上場去教，實際體會一下教團體課的感覺。

於是，在1997年4月下旬，在台北又開了第二個以

科班出身老師爲主的師資訓練班，7月中旬在台南開了第三個亦是以科班出身老師爲主的師訓班。

　　吸收了第一期師訓班失敗的經驗，這兩期師訓班開課的同時，都特別爲他們開了一個學生班。每一次課都長達三小時。第一小時是師資班課，跟著的一個半小時是參觀或參與從零開始的學生班之教學，最後半小時是教學研討。爲時各三個月，都是十二次課，每次三小時。

　　這兩期師資訓練班，到最後，還是沒有培訓出成功的團體課老師來。

　　問題出在哪裡？是訓練方式有問題？是短期師訓班不足以承受如此艱巨的訓練重任？是科班出身的老師一般都缺少教團體課老師所必須具備的人格特質？

　　我一直在思考這些問題，也一直不敢下最後結論。在找到更新更有效的方法之前，自然，也不敢再開這類短期師訓班。

第十五節 合作經營的失敗

伴陪在小學開設團體班的失敗、和三個短期師資訓練班的失敗而來的，是由兩位學生家長與我，三人之間的合作亦告失敗。

失敗之原因，說來令人啼笑皆非——既不是爭權爭利（事實上，也無權無利可爭），也不是經濟上經營不下去，而是這兩位家長之間，從開始的合作無間，情同姐妹，莫名其妙地慢慢變成了水火不容，無法再相處下去。

所幸，兩位家長與我之間，尚一直保持良好關系，讓我得以從容地慢慢安排黃鐘的分家、搬家、轉型、行政事務的移交等。也萬分慶幸，當初我因對三人是否能長期合作，沒有太大把握，遂堅持不肯接受這兩位家長的任何金錢投入，使得後來沒有出現任何財務方面的瓜葛和糾紛。

合作不成，就必須「善後」。大體上，有如下幾方面的事情，需要妥善處理好：

一、學生的安排。我採用了「送」的辦法。無條件把所有學生「送」給原先的主教老師。凡不願意離開或沒有老師「收留」的學生，則全部歸我，重新另行安排。

二、資遣僱員。我們實際上只僱用了一位非全職的科班出身老師。說實話，我們並沒有把這位老師帶好、管好，以至這位老師的教學能力及其他方面表現都不太令人滿意。為了有個愉快的結果，黃鐘多付了半個月薪水給這位老師，並把當初她付的保證金全額退還給她

（本來根據合約，應該扣除她的師資訓練費）。「生意不成友情在」。這一點我們做到了。

三、另覓總部。原先黃鐘總部設在其中一位家長所提供的場地。現在，此場地當然無法再長期使用。雖然這位家長一再表示黃鐘不必搬出，但考慮到如不搬出，另一位家長勢必長期難堪，所以不能不搬。幾經波折，東湊西借，後來我們終於自己買了一間小小的工作室，權充黃鐘總部。

四、結清帳目。自三人合作以來，一直是一位家長負責管錢，一位家長負責管帳。現在要「分家」，必須把帳目結清。算帳結果，在帳面上，一年多的營運，居然賺到一筆小錢，可是大都是在樂器、樂譜、和印刷品上，並沒有太多現金。後來，足足花了一年半時間，我們才付清了應付的房租、水電費、以及各人應得的一份「薪水」。

五、行政工作的移交。我本來一直不願意內子馬玉華介入黃鐘的營運，怕有太多家庭事業色彩，格局不大，不利長期發展。她當然也樂得不必管事，可以更專心做她的教會主日學義工。但事情演變到這一步，我已沒有選擇餘地，只有勉強她拜託她接管黃鐘的全部行政雜務，連財務帳目也一起管。

到今時（1998年底）為止，所有「善後」的事均告一段落，黃鐘的所有負債亦已還清。黃鐘已經重新起步，可以更健康地往前走。

我一直在思考、反省：究竟是什麼樣的原因，造成三人合作經營的失敗？在「人不和」這一直接原因之

後，有沒有隱藏在後面更深刻的其他原因？是我用人不當？是我當時並不具備經營成功所必須具備的條件？是一套小小的樂器教學法，本來就不可能用「合作經營」的方式去運作？至今我仍沒有得到最後結論。

　　事情過去一年多之後，再回過頭來看此事，我心裡除了仍有不解之外，還有一份深深的感恩和自責。

　　要感恩的是，第一，這兩位學生家長在那一年多的時間裡，盡心盡力，爲黃鐘做了難以數計的事。雖然事後每人都分得一份不成比例的小小「薪水」，可是當時投入，都是抱著「當義工」的心情，是全然的付出。第二，這一年多所經歷的事，雖然成功者少失敗者多，可是這些失敗對黃鐘日後的發展，都是無價之寶。在某種意義上說，這些失敗本身的價值，遠遠超過任何成功。自責的是：兩位學生家長的不和，兩人均受到傷害，直接原因雖然不是我，她們也沒有責怪我，可是，畢竟是因爲她們投入黃鐘而引起的，我怎麼逃也逃不掉這一份責任。黃鐘的宗旨第四條是「以樂結緣」。假如我始終無法把這兩位家長之間的「惡緣」轉化爲「善緣」，便始終內心不安，有如大石在心。

　　隨著時間的流逝和不少事情的演變，二位家長中之一位已傷口痊癒，事業上進入了輝煌成功的第二春；另外一位則尚未全好，有待開悟、頓悟。我期待，不久之後，這位家長也能解開心中之結，以寬容化解怨責，以反省替代批評，走向更美好的人生。

第十六節　會員制的確立

　　黃鐘教學法，應該以一種什麼樣的「形態」存在？這是一個考慮了好幾年，仍未能確定下來的大問題。

　　台灣目前可以看到的各種音樂教學法，大體上是三種類型：

　　第一種：奧福、高大宜等教學法。這些教學法都是「公器」，誰都可以用，誰都可以說自己是某某教學法的老師。其正面是可廣為流傳，負面是好的很好，差的很差，良莠不齊，沒有品質保證。

　　第二種：山葉音樂班、朱宗慶打擊樂音樂班等。這類型教學法是「私器」，隸屬於一個以行政經營為主導的公司，如想加入，必須遵守其所有遊戲規則，繳交加盟金。其正面是一定有某種品質標準，如經營得成功，很快就可以賺到錢。其負面，是只有具備非常強的經營、文宣、財務能力的人或公司，才適宜採用。否則，一旦營運不善，財務虧損，會死得很快很慘。此外，由於它是以經營為主導的公司，勢必經營第一，行政主導，教師與教育均處於配合、服從的地位，所以不容易有太高的學術與文化教育地位

　　第三種，鈴木教學法。鈴木教學法所有教材都早已公開出版，照理說也應該如奧福，高大宜教學法一樣，是任何人都可以使用的公器。可是，後來出現了國際鈴木協會和得到國際鈴木協會授權的台灣鈴木協會公司，事實上它已轉變為「非公器」或「半公器」（其法律方面問題不在本文探討範圍之內）。目前台灣鈴木協會所

公告的「遊戲規則」，要點是必須繳交會費，成為會員，才能使用鈴木的名號、教材，參加鈴木協會所舉辦的一切活動，取得該協會頒發的教師證書等。其正面是可以讓更多的人不太困難就可以使用其教材教法，易於推廣；其負面是組織不像山葉音樂班那樣嚴密，對老師與學生的品質管理，也不可能訂太高的標準。

　　黃鐘教學法在徘徊了好幾年，經歷了不少挫折、失敗，特別是經歷了培訓科班出身老師的失敗與合作經營的失敗以後，終於決定，採取一種相當獨特，可以說並無任何前例的「黃鐘式會員制」。

　　這種會員制，既有中國傳統師徒制的成份，又參考了某些宗教組織的做法，還吸收了部份近代起源於美國的傳銷制度。其最重要的精神與做法有幾點：

　　一、任何人想成為黃鐘教師會員，並不需要付出太大的經濟代價（目前台灣地區的五年會費是新台幣五千元），可是必須先拜一位已取得黃鐘第一級以上合格老師資格者為師。非科班出身者，須先通過第一級檢定考試，成績良好以上，才有資格申請入會。入會之後，便取得使用黃鐘教材、教法、文宣品的合法權利。這時的身份，僅為實習老師。無論科班或非科班出身者，必須先交出教學成績單──以團體課方式教出五位，或以個別課方式教出八位以上第一級考級合格學生，並通過資格審核，才能正式取得第一級合格教師證書（以後各級亦循此法）。為此，我們鼓勵已入會的老師，要千方百計爭取機會，去當資深老師的助教。幾年來培訓老師成與敗的經驗證明，凡有較長時間當助教經驗的老師，

教學能力都比較強。凡是沒有當過較長時間助教的老師，不管其學位多高，演奏得多棒，個別課教學成績多好，一般都還是沒有能力教好團體課。原因大概如徐多沁老師所說：「教團體課太困難了。」這也是黃鐘不得不採用師徒制的最重要原因。

每一位黃鐘教師會員，都是獨立而不孤立。獨立，即是自己當自己的老闆，自己向自己負責，並不是爲黃鐘打工。不孤立，是除極少數第一代老師之外，每位黃鐘老師都上有兩代老師，隨時樂於幫助你解決任何教學上的難題。你的左右，一定有同門師兄弟，師姐妹，可以互相支援，互相呼應，互相鼓勵。取得一級以上合格教師資格後，你就有資格帶老師。如帶得好，你下面將會有兩代老師與你有密切關係。他們如有問題，你要去幫忙解決。他們如成功，你不單止臉上有光，也同時會得到經濟上的好處。黃鐘是如何能夠做到這一點的呢？因考慮到種種不方便之處，其細節無法寫在這裡。各位有興趣知道的讀者，不妨直接向任何黃鐘教師會會員詢問。（注）

三、最近半年，因爲又有需要又有可能，增加了一種「團體會員」的制度。這項制度，是因爲有些沒有意願或沒有可能當老師，但卻有興趣、有能力招生與負責行政工作的人或公司、團體，多次向我們提出希望合作，而我們也確實遇到一些已經可以去教學生，但卻找不到學生教的會員老師，因而構思出來的新辦法。爲了保證教學品質，我們訂出一個包括三個方面的契約——黃鐘總部是甲方，負責提供教材、教法、文宣品使用權

等；一位已取得第一級以上合格教師資格證的黃鐘資深老師是乙方，負責師資訓練及掌控教學品質；該團體或公司是丙方，負責招生，場地，行政等事項。這項制度實施時間不長，目前尚在小心翼翼的實驗階段。一來尚未有很多位已具備擔任乙方資格的資深老師，二來或多或少有些擔心，以經營為主導，而不是以教學為主導的某些團體會員，太急於擴大招生，會不充分顧及教學品質，所以不敢走太快，更不敢全面推開。

　　幾乎所有有商業背景的朋友，都批評我把入會標準訂得太高，「教師資格證」的取得太過困難，不是經營之道，是絕對笨的做法。在這點上，我多少有點受徐悲鴻先生的影響，敢於「獨持偏見，一意孤行」——寧可經濟上不成功，也不能在教學品質上失敗。當然，應力求二者同時成功。如果經濟上始終拮据，想做什麼事都因無錢而無法做，那多高遠的教育理想，也難免落空。但像某些教學法或機構那樣，學生很多，錢賺到手，但品質慘不忍睹，那是我絕對不要的。

　　到目前為止，黃鐘式的會員制似乎已初步顯露出頗為強勁的生命力——黃鐘的第一批教師會員，在繼續當學生，當助教，學演奏和教學的同時，已開始各自獨立去發展，去教學生，也去帶老師，並且交出了遠遠超乎我所預期的良好教學成績單。等第一代教師成熟後，第二，第三，第四代教師的產生，也許就不會那麼困難，也不需要那麼長的時間。目前，黃鐘一級以上合格老師的「身價」、「行情」，遠遠高於留學回來的碩士，博士。近至台中、金門，遠至中國大陸、東南亞、香港、美

國、加拿大都有人向我要求派老師去傳黃鐘教學法，可是苦於派不出人。希望黃鐘的老師能成長得快些，可以逐步滿足無限廣大的「市場」之需求。

注：原本不打算公開的黃鐘這方面「祕密」，經過再三考慮之後，決定公開。請參看本篇第四章〈黃鐘制度與難題〉及附錄一〈黃鐘文選〉中的第八篇〈認識黃鐘——黃鐘教師會會員必讀〉一文。本節寫作時，「傳教制」這個名稱尚未開始使用，所以本節並無提及。

第十七節　幼兒教材

　　黃鐘二十冊專用教材，當初設計的構想，是適合於小學一年級以上年齡的學生。

　　深入研究鈴木教學法和研讀一系列幼兒教育學、心理學專著之後（注1），我開始覺悟到，3至6歲的幼兒，才是發展音樂才能，開發右腦潛能的最黃金時期。錯過了這段黃金時期，對孩子是一個無可彌補的損失。於是，我開始萌生了爲幼兒編一套教材的想法。

　　幼兒教育，是一個我完全陌生、外行的領域。與其自己從零開始去摸索，不如找一位幼兒教育專家來合作做此事。此念一生，很自然就會想到第一位建議我用團體課來教小提琴，後來又幫助我在台北開設黃鐘團體班的吳玉霞老師。我一直非常喜歡和欣賞她爲幼兒及初爲人母者所寫的歌詞、歌曲，也寫過文章介紹她的《生命樂章》專輯（注2）。與她一談這個構想，她即大表贊成，願意全力合作。恰好，這時她已在台北黃鐘的B種老師師資班（注3）學完了第二冊，對小提琴的入門技巧已有完整概念。於是，我們花了大約半年時間，編出了四冊一套的《黃鐘小提琴教學法幼兒專用教材》。

　　這四冊教材的程度，大約等於黃鐘教材第一冊，但曲目大部份不同。這是爲了往後銜接時，既順理成章，又不會有太多曲目重複。

　　編寫理念，原則上，我堅持下列六點：

1. 選材必須好聽，能唱，幼兒耳熟能詳或一學就會。
2. 進度寧慢勿快。

3. 分級分段。每級每段的學習目標與內容明確。

4. 從首調（我稱之爲「活動調」）入門。

5. 左手從二號手型（即半音在2、3指之間）開始，無須換弦。

6. 右手從中上弓開始，亦無須換弦。

　　材料選用、安排上，基本上是每冊八首，四首必拉曲，四首選拉曲，盡可能中西各半。

以第一冊爲例，四首必拉曲是：

1. 我愛大家。

2. 我會拉琴。

3. 瑪麗有隻小綿羊。

4. 鈴兒響叮噹。

　　前兩首，是吳玉霞老師與我合寫的歌詞歌曲。後兩首，是世界流行的兒歌。

　　選拉曲的程度、難度，跟必拉曲基本一樣，所以是可拉可不拉。設置選拉曲，目的是提供老師多一點的曲目選擇，以防止同樣的曲目拉得太久，進度快的小朋友會覺得缺少新鮮感。

　　在具體的教材進程設計上，最特別的地方是：每一曲都分解、分化爲好幾個步驟，一曲變成了好幾曲。

　　以入門第一曲〈我愛大家〉爲例。

　　首先出現的，是這首歌的原形。歌詞極簡單，就是「我愛爸爸，我愛媽媽，我愛大家」三句話，重複一次而成。歌譜也極簡單，只用了do re mi fa so 五個音。從 do 開始，一級一級上樓梯，往上三次，下來三次。不管大人小孩，這首歌通常都唱一兩次就會唱、會背。

　　接下來，是「空弦對答」。老師拉一句（四個音），學生用空弦答一句（也是四個音，先用撥奏，學會握弓後，再用中上弓拉）。

　　第三次出現，是「空弦齊奏」，老師奏旋律，學生以同樣的節奏奏空弦。

　　第四次，是「部份模仿」。老師奏 Do Re Mi Mi，學生模仿最後一個音，奏Mi Mi Mi Mi。以後如此類推。

　　第五次是「分句模仿」。老師奏Do Re Mi Mi，學生跟著奏Do Re Mi Mi。

　　第六次，是師生二重奏。學生奏主旋律，老師奏簡單的同節奏和聲作伴奏。

　　分得如此之細的學習過程，當然是既不難教，也不難學。

　　經過多位老師試用後，我們又作了兩次修改、修訂，部份曲目作了調整，並由我寫好全部鋼琴伴奏譜。至此為止，這套幼兒入門專用教材已全部完成。它將為黃鐘教學法在幼兒領域推廣，提供了前提性的條件。能否推廣成功，就看我們的師資訓練與組織、推廣工作，是否能跟得上去，配合得好。

注1：這一系列幼兒教育專書是：

・陳文德著：《如何激發幼兒潛能》，台北遠流出版公司，1993年初版。

・蒙特梭利著：《蒙特梭利幼兒教學法》，陳恆瑞、賴媛譯。遠流出版公司，1993年初版。

・Margaret Donaldson著：《兒童心智》，漢菊德、陳

正乾譯。遠流出版公司，1996年初版。

・邱志鵬等著：《縱談幼教十年》，信誼基金會兒童教育研究發展中心編，信誼基金出版社，1995年初版。

・七田眞著：《超右腦革命》，劉天祥譯，台北中國生產力中心出版，1997年初版。

・春山茂雄著：《腦內革命》，魏珠恩譯。台北創意力文化事業公司，1996年初版。

注2：該文章題為〈金字塔最底層的音樂拓荒者〉，刊載於《明道文藝》1997年五月號及《省交樂訊》1997年七月號。

注3：初期，為了區別科班出身與非科班出身老師，使用了「A種老師」與「B種老師」兩種稱呼法。A種老師為科班出身者，B種老師為非科班出身者。此「科班」單指小提琴演奏而言，並不泛指音樂教育背景。

第十八節 EQ、IQ 變化調查

　　自從開始教團體課以來，我親眼看著一個又一個，一批又一批的小朋友，不單只在短短時間之內，從不會拉小提琴變成小提琴拉得中規中矩、有模有樣、隨時可以充滿樂趣與自信地表演，而且在禮貌上、規矩上、與人相處上、儀態上，都有相當大的良性轉變、改進。還有不少例子，是小朋友從完全拒絕、排斥拉小提琴，轉變成非常喜愛拉小提琴，從頑皮搗蛋變成又有禮貌又有規矩。為此，常常聽到家長對我們說感激的話，說他們的孩子來學琴後，人變乖了，變聰明了，學校的成績也更好了。我們完全沒有做任何招生廣告，都是靠家長之間的「口碑」，便越來越多人要找黃鐘的老師學琴。

　　這些現象，當然令我深感欣慰，覺得所有的投入都已有了最好的回報，同時，也令我產生一個念頭：對在黃鐘團體課學琴六個月以上的學生，作一次 EQ、IQ 變化情形的調查。EQ 方面，屬於「做人」的範疇。IQ方面，屬於智力範疇。兒童學生，由家長作答。成年人學生，則由本人作答。

　　經過一番思考並參考以前見過的各種類似調查表格，我於1997年底設計了這樣一份問卷：

黃鐘小提琴團體課學生EQ、IQ變化情形調查表

姓名＿＿＿＿＿ 姓別＿＿＿ 年齡＿＿＿ 電話＿＿＿＿＿ 團體課班名＿＿＿＿

學琴時間＿＿年＿＿個月 現在程度(黃鐘教材)第＿＿冊 主教老師＿＿＿＿＿

EQ 部 份			IQ 部 份		
學生參加團體課後，有無變得：			學生參加團體課後，有無變得：		
	有	無		有	無
1. 比較有禮貌，守規矩	□	□	1. 學習比較專心	□	□
2. 比較講道理，少亂發脾氣	□	□	2. 總體成績比較好	□	□
3. 比較有耐性	□	□	3. 記性比較好	□	□
4. 比較合群	□	□	4. 觀察力比較強	□	□
5. 比較有責任感	□	□	5. 雙手比較靈巧	□	□
6. 比較會考慮、照顧他人	□	□	6. 耳朵比較靈敏	□	□
7. 比較會感謝、會感恩	□	□	7. 國語成績比較好	□	□
8. 比較勇敢，有自信	□	□	8. 數學成績比較好	□	□
9. 比較能經受批評，挫折	□	□	9. 其他科目成績比較好	□	□
變化最明顯者為第 □ □ □ 項			變化最明顯者為第 □ □ □ 項		

對黃鐘團體課的批評、建議：＿＿＿＿＿＿＿＿＿＿＿＿＿

＿＿＿＿＿＿＿＿＿＿＿＿＿＿＿＿＿＿＿＿＿＿＿＿＿＿＿

＿＿＿＿＿＿＿＿＿＿＿＿＿＿＿＿＿＿＿＿＿＿＿＿＿＿＿

家長簽名＿＿＿＿＿＿＿ 填表日期＿＿＿年＿＿月＿＿日

　　首先接受調查的，是設在台北仁仁音樂中心的貝多芬班。七位小朋友，收回六份問卷。其中沒有交回問卷的是汪奕聞小朋友。他的媽媽是吳玉霞老師，是「自己人」，當然不宜「球員兼裁判」，所以回收率達百分之一百。

　　這六份問卷的答案如下：

EQ部份，有改變的項目：

第一項· 比較有禮貌，守規矩　　　　　　　　　　6票
第二項· 比較講道理，少亂發脾氣　　　　　　　　5票
第三項· 比較有耐性　　　　　　　　　　　　　　6票
第四項· 比較合群　　　　　　　　　　　　　　　6票
第五項· 比較有責任感　　　　　　　　　　　　　4票
第六項· 比較會考慮，照顧他人　　　　　　　　　5票
第七項· 比較會感謝，感恩　　　　　　　　　　　4票
第八項· 比較勇敢，有自信　　　　　　　　　　　4票
第九項· 比較能經受批評，挫折　　　　　　　　　5票

IQ部份，有改變的項目

第一項· 學習比較專心　　　　　　　　　　　　　5票
第二項· 總體成績比較好　　　　　　　　　　　　4票
第三項· 記性比較好　　　　　　　　　　　　　　5票
第四項· 觀察力比較強　　　　　　　　　　　　　4票
第五項· 雙手比較靈巧　　　　　　　　　　　　　6票
第六項· 耳朵比較靈敏　　　　　　　　　　　　　5票
第七項· 國語成績比較好　　　　　　　　　　　　3票
第八項· 數學成績比較好　　　　　　　　　　　　3票
第九項· 其他科目成績比較好　　　　　　　　　　2票

　　　從各項所得票數來看，小孩子在 EQ 方面的變化，比在 IQ 方面還要明顯，還要大。在 EQ 部份，又以禮貌，耐性，合群三項，改變最多。IQ部份，則以雙手靈巧，耳朵靈敏，學習專心，記性改善四項得票最多。這個調查結果，大體上符合我在課堂上的直接感覺。

　　　該班胡傑小朋友的媽媽填完問卷後，認為該問卷設

計得不大合理。因為在「有」與「無」之間，還有一個「若有若無」的狀態，若只讓家長在「有」與「無」之間作一選擇，可能得不到完全真實的答案。我覺得胡媽媽的意見非常好，於是，作了一番修改，把問卷變成這個樣子：

黃鐘小提琴團體課學生EQ、IQ改善情形調查表

姓名＿＿＿＿＿ 姓別＿＿ 年齡＿＿ 電話＿＿＿＿ 團體課班名＿＿＿＿

學琴時間＿＿年＿＿個月 現在程度(黃鐘教材)第＿＿冊 主教老師＿＿＿＿

EQ 部份				IQ 部份			
學生參加團體課後，在以下方面改善情形：				學生參加團體課後，在以下方面改善情形：			
	明顯	少許	無		明顯	少許	無
1. 禮貌，規矩	□	□	□	1. 學習專心度	□	□	□
2. 講道理，不亂發脾氣	□	□	□	2. 記性	□	□	□
3. 耐性	□	□	□	3. 觀察力	□	□	□
4. 合群	□	□	□	4. 模仿力	□	□	□
5. 責任感	□	□	□	5. 雙手靈巧度	□	□	□
6. 考慮、照顧他人	□	□	□	6. 耳朵靈敏度	□	□	□
7. 感恩、感謝他人	□	□	□	7. 國語成績	□	□	□
8. 自信心	□	□	□	8. 數學成績	□	□	□
9. 接受批評與挫折能力	□	□	□	9. 其他科目成績	□	□	□
10. 儀態、風度	□	□	□	10. 總體成績	□	□	□

對黃鐘團體課的批評、建議：＿＿＿＿＿＿＿＿＿＿＿＿＿＿＿

＿＿＿＿＿＿＿＿＿＿＿＿＿＿＿＿＿＿＿＿＿＿＿＿＿＿

＿＿＿＿＿＿＿＿＿＿＿＿＿＿＿＿＿＿＿＿＿＿＿＿＿＿

家長簽名＿＿＿＿＿＿ 填表日期 ＿＿年＿＿月＿＿日

　　這份新的問卷，把項目從九項增加爲十項；把改變的「有」，「無」變成「明顯」，「少許」，「無」三種可選擇答案。發問對象是林黃淑櫻老師帶的海菲茲班和小貝多芬班，我帶的黃自二班和莫札特班的學生家長。發出問卷的時間是1998年1月底至2月初。共收回24份。其結果如下：

EQ部份改善情形	明顯	少許	無
第一項‧禮貌、規矩	15票	7票	2票
第二項‧講道理，不亂發脾氣	9票	8票	4票
第三項‧耐性	10票	11票	3票
第四項‧合群	15票	4票	4票
第五項‧責任感	9票	11票	3票
第六項‧考慮，照顧他人	9票	2票	4票
第七項‧感恩、感謝他人	12票	9票	3票
第八項‧自信心	15票	7票	1票
第九項‧接受批評與挫折能力	15票	8票	1票
第十項‧儀態、風度	10票	11票	3票

IQ部份改善情形	明顯	少許	無
第一項‧學習專心度	11票	10票	1票
第二項‧記性	7票	12票	2票
第三項‧觀察力	10票	8票	3票
第四項‧模仿力	9票	10票	3票
第五項‧雙手靈巧度	14票	8票	1票
第六項‧耳朵靈敏度	12票	10票	1票
第七項‧國語成績	7票	9票	7票
第八項‧數學成績	6票	10票	6票
第九項‧其他科目成績	4票	11票	6票
第十項‧總體成績	4票	13票	5票

　　從這批問卷的答案看來，仍然是 EQ的改善情形優於 IQ。尤其以第一項禮貌，規矩，第四項合群，第八項自信心，第九項接受批評與挫折能力四項，改善最明顯。IQ部份，則以學習專心度，雙手靈巧度，耳朵靈敏度三項改善比較明顯。

　　這個調查結果，不但證實了我們已經明顯感覺到的東西，而且提供了有根有據的數字，證明了團體課對於小孩子人格教育方面的巨大正面功能。小孩子從不會拉小提琴變成會拉小提琴，這是誰都可以看得到的，是個別課也可以做得到的。可是小孩子人格上的良性改變，卻不是每個人都看得到，更不是個別課可以做得到。這方面的教育價值、社會價值、道德價值，絕對不低於它的文化價值、藝術價值。這個證實，增加了我個人和每一位黃鐘老師投入團體教學的動力與使命感，也增加了我們承受失敗、挫折的能力及力爭成功的信心。

　　在「對黃鐘團體課的批評、建議」欄，不少家長寫下熱情洋溢的讚美、鼓勵之言，也有不少具體建議。因與本節主題無關，便不予摘錄。

第十九節　黃自二班的整頓

　　黃自二班，成班於1996年中，當時，我們尚不懂得團體教學成功的幾個前提性條件：1.家長與學生，尤其是家長，須經過挑選，素質太差的不能要。2.家長須投時投力，最好是開始時比孩子先一步學琴。3.學生的年齡，背景、素質不能相差得太遠。4.老師要極度重視學生的人格教育、禮貌教育、紀律教育。沒有這幾個前提性條件，只是一昧教孩子拉琴，遲早會出問題，嚴重的會教不下去。

　　黃自二班，恰好是幾個前提性條件都不具備──學生是來者不拒；家長素質有的很好，有的很差；有的家長只肯投資，卻不肯投時，投力；沒有一位家長與孩子一起學琴；學生的年齡，素質落差頗大，最小的尚在念幼稚園，最大的已念小學六年級；我這位主教老師教琴尚可，對學生的禮貌教育，人格教育並沒有足夠的重視。幸賴這班孩子基本上都相當聰明，有一兩位嚴重跟不上的學生，也由我的助教林黃淑櫻老師極耐心而又有方法的個別輔導，勉強能跟上來。前面的一年半時間，整個班還算帶得順利，第一、二、三冊教材都沒有遇到太多障礙，就走過來了。

　　到1998年初，進入第五冊教材之後，問題就開始嚴重起來。學琴上的難題，不管有多大，我尚有辦法對付。紀律的鬆散、禮貌的缺乏、對助教老師的不夠尊重，且有越來越嚴重的趨向，令我驚覺到，再不整頓，這個班將會教不下去。而且，禮貌、紀律的欠缺，必定造成學

習氣氛不佳。學習氣氛不佳，一定會直接影響到學琴效果。例子之一是一些原先姿勢、音準、音色都已頗像樣的學生，後來明顯基本功走樣，音準、音色退步。繼續下去，怎麼得了？

我與林黃淑櫻老師商量過後，決定下狠心，整頓這個班。半年之內，我們做了幾件事：

一、多次召集家長開會，組織家長閱讀鈴木論教育的文章，語錄，鼓勵家長互教互學，學一些樂理常識等。

二、改選了該班的家長會主席，由較晚加入該班，肯投時投力在孩子身上，又自已參加媽媽班學琴的某位學生家長，擔任該班家長會主席。

三、調換學生的位子，把「皮」與「弱」的學生分隔開。最重要的位子，換上比較乖、穩、強的學生。

四、放出「狠」話——如整頓失敗，便把此班解散。

五、教學上，用上徐多沁老師的絕招…每一堂課第一件事就是複習基本功。右手是四個部位短弓，三種速度長弓；左手是先讀後拉，先按後拉，每音兩弓，第一音如有空弦先拉空弦；上課少用齊奏，多用輪奏。

六、設立獎卡制度，完成功課都得獎卡，得五個獎卡可換一件由家長捐出的小禮物。

在這段「整頓」期間，非常湊巧，上天送給我一個很大助力 —— 暑假期間，我要出國探親、辦事，剛好林黃淑櫻老師的女兒林琪琪從美國回來度假。林琪琪是我十四年前教過的學生，很懂事，吃過苦，琴藝做人俱佳。我拜託她暑假期間代我的課。她在美國生活了十幾年，已經習慣了美國專業音樂家的敬業，認眞，專業禮

貌，倫理等。面對黃自二班一群被我慣壞了的「小皮蛋」和「散仙」家長，很本能地，她一上場就忍不住開罵。罵完了，就教他們一些最基本的「行規」，然後才教他們拉小提琴。一個暑假下來，這個班的整個班風，上課氣氛都跟原來判若兩班人。原先無禮的家長變得有禮了，原先頑皮的學生變規矩了，原先不認真的人變得認真了。

　　班風的改變，很自然帶來學琴成績的改善。到我寫作本節之時（1998年10月中），該班學生的「基本功」已恢復到較佳狀態，音準大有改進，七位學生有六位學會了抖音，全部學生都順利練出第五冊的檢定考級曲目。至此為止，可以說整頓已經成功，所有人，包括老師、家長、學生，全是贏家。

　　黃自二班的整頓成功，給我自己很深教育。至少，它讓我深切體會到：1. 團體課老師絕對不能只管教技術、教音樂，而不教做人。2. 團體課教技術，比個別課教技術難太多。如不懂方法，寸步難行。

　　這一點，真要深深感謝徐多沁老師。如果不是因研究他的教學法而學到他的幾招絕招，黃自二班的整頓不可能這麼順利。小提琴團體班畢竟是在學拉小提琴，很多人格教育上的內容，都要通過學小提琴來體現。如果不能解決小提琴技術上的難題，其他方面教育難免無從體現。

　　通過黃自二班的整頓，我本人和整個黃鐘教學法，都向前走了一大步。這一大步的意義，影響力，相信隨著時日，會越來越顯現。

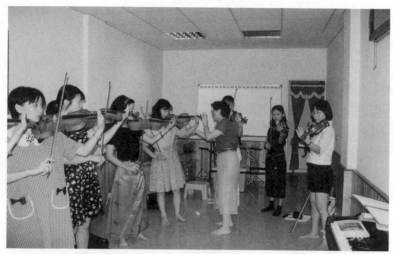

圖23：非科班出身的老師，為黃鐘教學法的推廣帶來希望。圖為林黃淑櫻老師正在為一群幼教老師上課。

圖24：為了表彰、鼓勵有傑出教學成績的老師，黃鐘總部制定了各種獎勵制度。在1997年教師節，林黃淑櫻老師獲得一把小提琴，做為特別獎勵。

第二十節　非科班出身老師帶來希望

　　自從投入黃鐘教學法以來，最苦之事，不是編教材、寫鋼琴伴奏，也不是教到又「皮」又難教的學生，更不是金錢上的付出多、收入少，而是一次又一次培訓科班出身老師的失敗。最樂之事，不是看到印出來相當漂亮的教材、文宣品，也不是自己教出來的學生有很不錯的表現，更不是賺到了聽眾的掌聲、家長的感謝、同行的肯定，而是見到自己一手從零開始帶出來的老師，有良好的教學成績，他們的學生有優異表現。

　　到現時（1998年底）為止，雖然黃鐘亦有好幾位科班出身的老師，正在獨立去教學生或正在當助教，可是無論教學的質與量，都遠落在幾位非科班出身的老師之後。

　　研究徐多沁老師的教學法，他訓練成功的團體課老師，也絕大多數是他的學生家長出身。這裡頭，肯定有些必然的因果關係，有些值得總結，研究的規律。

　　師資訓練成敗的「其所以然」，將留在以後的章節作專題討論。本節重點，在於列出一些非科班出身老師教學成功的例子，現象。正是這些成功的例子，才讓我還有信心，有動力繼續投入黃鐘的團體教學法推廣工作。如果全是帶科班出身老師的或徹底或一半失敗，我大概早就鳴金收兵，只要自己教幾個團體班，衣食無憂就算，根本不必傷神費財去出版教材，訓練師資，經營推廣。

　　非科班出身的黃鐘會員老師，已在獨立教學並已有

良好教學成果者，目前已有將近十位。其中有四位已取得一級以上黃鐘合格教師資格。以下介紹其中幾位，重點介紹其概況、教學情形和「成師」經過。

一、林黃淑櫻老師

林老師已教出八十多位通過黃鐘第一級以上檢定考級學生。黃鐘學生最大和最小的年齡記錄，都是由她所創並保持至今。年紀最大的是63歲的楊張惠玉女士。楊奶奶是台南大洋玩具公司的董事長夫人。考過第一級後，楊奶奶逢人就說拉小提琴有多好玩，並常常表演給別人看。在EQ，IQ調查表的「建議欄」，楊奶奶寫道：「請多多推廣，把台南變成音樂古都，讓每個孩子都會拉琴，都能享受音樂，造成溫馨社會。」

年紀最小的是兩位從美國回來的小朋友，只有兩歲八個月。

林老師有一項絕技──無論原先多麼排斥小提琴的孩子，無論多麼難教的學生，到了她手裡，她都能令其愛上小提琴，會拉小提琴，且拉得相當像樣。這項絕技，連我這個老師，都自愧遠遠不如她，要反過來向她學習。最近，她在嘉義縣教了兩個師資班，學生成員大多數是鋼琴老師和有一定音樂基礎的幼稚園老師。幾週前，我去聽了這兩個班的觀摩音樂會，每個學生都姿勢正確並拉完了第一級的全部曲目。來聽音樂會的客人，知道他們只練琴不到三個月，都覺得不可思議。

林老師是53歲才開始學拉小提琴的。在此之前，她被她先生認為是音盲，不可能學音樂，也沒有任何人會相信她能教小提琴。現在，她的先生反而偶而要當她的

助教。凡最難教的學生，我都推薦到她那邊去。

　　從一開始投入黃鐘，林老師便跟著我當助教，到現在仍一邊自己教，一邊跟著我當黃自二班的助教。她以前曾當過童子軍隊長，成大醫院義工隊長，曾開過幼稚園。自從每天練小提琴後，她痛了多年的手指風濕關節炎，居然不藥而癒。

　　我鼓勵她寫一本書，書名也為她想好了，叫做「從家庭主婦到小提琴老師」。如果這本書能寫得出來，相信一定叫好又叫座，能給人很多力量與啟示。

二、吳玉霞老師

　　吳老師是鋼琴科班學生，畢業於台北女師專音樂科。十五年前，她就已擔任過台北古亭國民小學音樂班主任。自從黃鐘第一個在台北開的團體班因師資問題失敗之後，我就好幾年沒有去台北教學。因為與仁仁音樂中心的劉嘉淑老師和洪智傑先生十分投緣，黃鐘決定與仁仁合作，先在台北的仁仁音樂中心開班，所有行政事務仍由吳玉霞老師負責。

　　純粹為了陪兒子學琴，吳老師自己也同時學琴。純粹為了讓在台北仁仁開的第一個B種老師班熱鬧些，她也在這個班重複學一次。半年之後，這個班的幾位學生，全都拉完了第一、二級的曲子，但多數人都不想或不敢教小提琴，也沒有參加考級。只有吳老師例外。她通過了一、二級的檢定考級試，又偶而不得不教教學生──同時期，黃鐘又多開了兩個班，均是由在台北的黃鐘教師會員任主教老師。當主教老師請假或偶而遲到、早退時，她就不得不上場代打。其實，單是鋼琴學生和

589 · 第一章 過程與概況

幼兒音樂班的學生，吳老師就忙得不可開交。投入黃鐘，她純粹是為了幫助我推廣小提琴團體教學法。

最近，由台北黃鐘「經營」的團體班問題越來越多。吳老師這個第一線的「經營者」也越來越頭痛。我建議她逐步把這些班完全「送」給原先的主教老師，她另外再開新班，自己教，同時帶助教。不久前，我去看了她帶的一個師資班，一個成人班上課，成果相當好。她帶小孩子班，帶得比所有科班出身的老師，包括我在內，都要好玩，有趣得多。

吳老師有兩個絕招：1. 無論小孩子多「皮」，多搗蛋，她都不會「兇」，也不必「兇」小孩子。只要一兩句稱讚的話，或玩一個她隨時想出來的遊戲，小孩子就會從「皮」變乖，從搗亂變合作。2. 無論什麼樣的音樂或技術難題，她都能輕而易舉地把它變成好玩的遊戲，讓小孩子在玩遊戲之中，不知不覺就把難題解開。遇到這樣的合作者和「高足」，實在是我本人之福，也是黃鐘之幸！

三、陳奕璇老師

1997年底，吳玉霞老師在台灣奧福教師協會的會刊上登了一則黃鐘師資班招生的廣告。家住高雄市的陳奕璇老師打電話來詢問詳情。我們聊得頗投緣。不久之後，由陳老師召集來的五位高雄屏東地區的奧福老師，加上嘉義縣的陳美香、江秀雲老師，便組成了一個「高屏師資班」，正式開始上課。

這個班的教學，是前所未有的順利，愉快，有成就感。不到三個月，就學完一冊並通過檢定考級。才一年

時間,中間還有停課的寒暑假在內,這個班已學完了一至四冊。約半年後,該班的蔡孟眞老師和江秀雲老師,就已經開始用黃鐘教材教法去教學生。陳奕璇老師教學起步略晚,卻後來居上。到目前爲止,她教學的質與量都領先了其他幾位師姐妹。

由於有豐富的奧福教學法經驗背景,陳老師在小提琴教學中很自然就會把黃鐘教學法與奧福教學法結合起來。我看她的教學錄影帶,覺得她的教學比我的教學更加輕鬆,活潑,孩子和家長都更少壓力。她的第一班十位學生——五位家長、五位孩子,已學完第一冊,正準備參加第一級檢定考級。有了這樣的教學成果,陳老師從原先的信心不足,戰戰兢兢,已變得信心十足,準備再開一個新的學生班,一個以幼稚園老師爲主的師資實驗班。

四、江秀雲老師

江秀雲老師畢業於台灣神學院音樂系。她幾乎當過台灣所有主流音樂教育系統的老師,包括山葉音樂班老師、胡美雲音樂班老師、奧福老師、朱宗慶打擊樂班老師。她自己在嘉義開了一間音樂教室,教鋼琴、木笛、打擊樂。她先生是牧師。身爲牧師娘,她也奉獻了不少時間、精神在教會音樂事工上。

參加黃鐘的師訓班不久之後,她就開始把黃鐘的教材教法,用來教正在跟她學鋼琴的幾位小朋友。不到三個月,她這幾位小朋友便上台表演小提琴,居然「藝驚四座」。這樣奇蹟式的事情,令她對黃鐘教學法信心與興趣大增。

　　江老師有一點特別難得之處 —— 心胸寬廣。一次，一位鋼琴經銷商上門向她推銷鋼琴。結果，反而被江老師成功地向他「反推銷」了黃鐘教學法。江老師告訴這位鋼琴經銷商，黃鐘教學法有多神奇，這位先生不相信。江老師說：「我用十分鐘，教會你拉一首小蜜蜂，你就相信了。」說完，果然花了十分鐘，這位先生就學會拉「小蜜蜂」。不久之後，這位先生，代表他的公司，跟黃鐘簽下了第一份團體會員合約。他就是嘉義市宸舫樂器公司的張國興先生。

　　不久之後，由張先生組織、經營，由林黃淑櫻老師任教的嘉義師資班開課。江老師居然主動要求付學費當旁聽生。後來，又主動要求出任林老師的助教。當旁聽生期間，她把林老師每堂課所教，包括程序與所有細節，都作了詳細記錄。事後，她把經過精心整理，用電腦打得整整齊齊的上課紀錄，恭恭敬敬地交給林老師，由林老師影印分發給每位學生，讓他們人手一份。

　　這樣藝高、謙虛、無私、胸襟開闊、樂於助人的老師，何等難得啊！

　　有這樣一群極其優秀的老師為骨幹，慢慢地一代帶一代的帶下去，黃鐘教學法應該不愁沒有傳人。希望不久之後，會有早覺早悟的科班出身老師，肯放下身段，乖乖地拜這樣優秀的老師為師，從助教當起，真正學到和掌握黃鐘教學法的精髓，成為「全通」（即從第一級通到第二十級）的老師。那時，黃鐘教學法，就更立得住腳，更有發展希望。

第二章　教材與教法

　　黃鐘教學法自開班授徒以來，學生數量並不算多，比起鈴木教學法的學生以數十萬計，簡直不值得一提；學生的演奏程度，也不算高，比起徐多沁老師教出五十多位考過上海十級的學生來，真是燭光與日光之比。

　　可是，把每一位學生都教到基本姿勢大體正確，音準節奏不太離譜，音質音色部分可接受，部分很優秀，這是鈴木教學法做不到的；學生及家長來者不拒，全無篩選，有些開始完全排斥小提琴，有些全無音樂基礎與天份，有些曾被其他老師拒教，有些已是老年，經過短短幾個月訓練，就變得都愛拉、會拉小提琴，且有模有樣，能通過由職業小提琴演奏者或老師打分的檢定考級，那恐怕是徐多沁教學法也做不到的。正因為這兩點，黃鐘教學法有它獨特的存在價值和意義。

　　黃鐘教學法，是怎麼樣能做到這兩點的呢？換一種老王賣瓜的說法是：黃鐘這方面的成功、祕密何在呢？

　　在前一章「過程與概況」中，其實我們已經從整體上、宏觀上對此有所交代，那就是教材、教法，制度上，黃鐘教學法有它不少獨特的、前人所無的東西。除

了個人的因素以外，所有的祕密，可以說都集中在教材、教法和制度上。

寫不寫，如何寫這部分內容，曾令我思考、猶豫頗久。最重要的考量，是中國人歷來沒有「智慧財產」的觀念。「著作權法」也常常是有等於無。非法地影印你的東西去用，還算是好的。拿了你的東西，居然說是他的，甚至惡人先告狀，說你侵佔了他的東西，這才是又麻煩又可怕之事。筆者曾經歷過兩次這類事情，至今仍然心中怕怕。黃鐘教學法的諸多「獨門祕笈」，我不介意非黃鐘老師瞭解、學習、借鑑，但不希望有人取用後還反過來咬我一口，說我佔他的東西。當然，並不是害怕打「著作權」官司，而是實在浪費不起任何時間、精神。

一本學術性著作，有意有所保留，當然是不符合學術道德的。全部「和盤托出」，卻又有所顧忌。怎麼辦？解決之道，也許是方法性的東西和文字敘述，盡可能詳細，毫不保留。譜例，則「點到為止」，能少用就盡量不多用。這樣，既可收學術交流，腦力激盪之功，又可達到「防偷防搶」之效。但願這是筆者以小人之心，度君子之腹。

教材與教法，原先想分成兩章。後來發現，它們有時密不可分，便乾脆合在一起。

體例上，本章採用每一節之下再分成若干個小節，每個小節自立標題的方式。

這樣，節數不會太多，條理比較清楚，算是「體例隨內容而變」吧！

第一節　獨特的入門方法

　　黃鐘教學法，能讓那麼多本來不可能拉小提琴，自己也不相信自己有可能拉小提琴的人，短短幾個月，就能上台表演，其「像樣」的程度——包括姿勢、音色、音準等，令不少專業人士都大吃一驚，覺得不可思議，有一半的原因，要歸功於一套獨特的、反傳統的入門教學方法。這套方法，主要包括六大部分。它們是：

一、先學撥奏

　　傳統的小提琴入門教材、方法，包括鈴木教材教法在內，都是先學夾琴、握弓，拉空弦等。

　　黃鐘教學法一開始並不學握弓與夾琴，而是教吉他式的撥奏。由於不必顧及相當困難的握弓姿勢，又避開了反自然的夾琴與抬左手動作，只是把小提琴當作吉他，橫抱在胸前撥奏，自然困難度要小得多，可以把注意力全部集中在兩點：第一點是手指是否準確地按在音位線上。第二點是左手姿勢是否正確——包括手腕是否平，虎口與拇指的高、低、前、後位置是否對等。由於先用吉他式姿勢，便可以借助眼睛來幫助檢查以上兩點有無做對。等做對並學會用此姿勢撥奏一曲之後，再學夾琴。夾琴學會後，再把吉他式姿勢轉換成正常的小提琴演奏姿勢。此時，仍然是不用弓，只用撥奏。直到能用此方法姿勢正確、音也準、撥奏的方法與聲音亦正確好聽，才開始學握弓、運弓。

　　這樣的入門方法，好處有兩點：第一是直接進入音樂，不經過任何枯燥無味，聲如「殺雞」的拉空弦階

段，學生自然學習興趣大增。第二是其難度大大降低。比傳統入門方法，至少容易一倍以上。

二、先學活動調

活動調的習慣叫法是「首調」。筆者覺得「首調」這個翻譯法雖然簡練，但意思不明確，用以跟「固定調」相對，比不上「活動調」那樣意思明確、傳神。所以，甘冒天下之小不諱，發明了這個詞，用以取代「首調」。

傳統的小提琴教材，大都是從 C 大調入門，所以一入門就是固定調。其好處是一直學到最高程度，都是固定調，不必再經過「轉系統」階段。其壞處是一入門就必須要學變換「手型」，否則不能成曲，難度太大。

鈴木教學法改從 A 大調入門，好處是手型自然，不必轉換手型就能拉奏好多首曲子。不過，他沒有去觸及「唱名系統」的問題，甚至以「開始階段不看譜」之法來避開這個問題。

高大宜教學法（Kodaly Method）是百分之一百主張用活動調來唱歌、教學。

山葉音樂班系統則把活動調系統完全廢掉，一開始就是用固定調系統教學。

美國的音樂教育系統是百花各自放，什麼系統都有人用，但普通學校常以音名代替唱名，以 C、D、E 代替 Do、Re、Mi。

黃鐘教學法要用什麼系統來入門？此事關係極其重大，不可不慎。為此，我足足猶豫、考慮了三年之久，做了不少實驗。最早期的班，有用指法代替唱名的，有用固定調的，有用活動調的。最後讓我狠下心來，決定

從活動調入門，等到第五冊才開始轉回固定調系統的，是兩件事。其一，是經過多年觀察，我發現學國樂器（香港叫中樂，大陸叫民樂）的人，音樂感和演奏韻味普遍比學西樂的人好。原因何在？是他們天生音樂感比較好？當然不可能。是他們的樂器比較容易學，所以有較多餘力去注意到音樂與韻味？可能有一點這方面原因，可是這不應成為主因。剩下來的原因，就是學國樂的人都是用活動調，而學西樂的人都是用固定調。用活動調較有利於音樂感的培養與發揮，這是我多年來的觀察結果。其二，是到了兩個升降記號以上的曲子時，被我硬拉來充當「實驗品」的內子馬玉華（她完全沒有音樂背景），就無論怎麼練，都記不住譜。後來，是女兒寶莉、寶蘭（她們從小一直學鋼琴，均是用固定調系統），告訴媽媽一個「祕密」，問題才解決了。這個「祕密」，就是不要用固定調而改用活動調來唱，來背譜。

身為「學院派」中人，我必須慎重考慮一個問題：從活動調入門，是否能經得起學院派人士的批評、挑剔、責難？

經過反覆思考，我找出了一個絕對經得起任何學院派人士批評的理論：任何學音樂的人，都應該同時既會固定調系統，也會活動調系統。不會固定調系統，遇到複雜頻繁的轉調，一定無法應付；不會活動調系統，則無法作調性系統和聲分析，因為所有調性和聲分析系統，都是建立在活動調的基礎上。

一想通了這點，我就理直氣壯起來，不再擔心，不再猶豫，決定黃鐘教材一至四冊均用活動調，第五冊以

後才轉回固定調。為了幫助學生解決看譜和樂理問題，還另外編了兩冊學看譜教材，上冊是活動調系統，下冊是固定調系統。

這個問題一解決，整個入門教學就輕鬆，容易了很多。偶而遇到已學過固定調沒有學過活動調的學生，只要告訴他：「我們現在出國旅行，來到了一個說英語（或日語、德語）的國家。從現在起，我們就不能再說中文，要改說英語。」，「轉語言」就不是問題。第五冊之後，偶而會遇到用固定調有困難的學生，只要在課堂上，多用固定調唱幾次譜，問題也就解決了。

黃鐘的入門如此容易、神奇，使用活動調系統，是一大原因。一使用活動調，便每一首曲子都簡單、好唱、好記，不難拉。

三、先學一根弦

先學一根弦，理論上很合情理，也很科學，可是歷來的小提琴教材都極少有從一根弦入門的。徐多沁老師等編的《少兒小提琴教學曲集》，第一曲只用到一根弦，可是那是空弦，不能算數。鈴木教材的入門算是容易的，第一曲也用到兩根弦。可見理論上合理的東西，不見得實踐上全都可行或能行。其困難點有二：第一是要找一般人耳熟能詳，能在一根弦上不換把便能完整奏出的曲子，太困難。第二，即使找得到只有五個音的適合曲子，如不用活動調系統入門，無論從哪一根弦開始，仍然會或「不成調」，或不方便，或非換弦不可。

黃鐘在這一點上，費了很大力氣，終於找到幾首只有五個音，可以在一根弦上不換把便可完整奏出的曲

子，加上使用活動調系統入門，可以用任何空弦的音當作主音，使得這一理論變成可行、能行。

黃鐘教材第一冊的第一、第二首曲子，第二冊的第一首曲子，幼兒入門教材第一冊的全部八首曲子，均只用到一根弦。左右手均不必換弦，難度自然大減。

一般小提琴教材，都從 A弦開始。鈴木教材、徐多沁老師的教材都不例外。黃鐘教材從E弦開始。理由是奏E弦時，右手臂的位置最低，更有利於放鬆。左手從 E 弦開始，不必顧及兩邊都有弦，伸張也最少，所以也最容易。

從一根弦入門，還有一個最大好處——萬一弦鬆掉一些，音高改變，學生或家長還沒有調弦能力時，一曲仍然能「成調」，不至於因「不成調」而強迫耳朵對不準之音「麻木不仁」。

先學一根弦既然有這麼多好處，又在實際上可行、能行，它將會得到越來越多同行的認同，是可以預見之事。

四、先學一種手型

先學一種手型，不是黃鐘的發明。鈴木教材、徐多沁老師的教材，都是從「二號手型」（即半音在2與3指之間）入門的。在這一點上，鈴木先生是先知先覺的先行者，黃鐘是後知後覺的學生。

把「先學一種手型」的觀念與方法擴大運用範圍，發揮到前人所不曾想到不曾做到，讓學琴的人更加容易入門，更加早就可以享受到演奏世界名曲的樂趣，則是黃鐘教學法的獨特之處。

　　鈴木教學法在第一冊的第12曲開始，就轉入了生理上最困難的「一號手型」（即半音在1、2指之間）。在第14曲，就出現「三號手型」（即半音在3、4指之間）。

　　換句話說，鈴木教材在第一冊的17曲之內，就必須掌握三種不同手型，而且在13、14、15、17四曲，一曲之內都必須多次變換手型。以筆者教業餘學琴者的經驗，那是跳得太大，走得太快了。

　　黃鐘教學法，單是二號手型，就整整用了兩冊共24曲。單是一號手型，就用了第三冊整冊的12曲。單是三號手型，就用了第四冊整冊的12曲。在各種手型都接觸過之後，到了第五冊，才出現一曲之內，必須變換手型。儘管這樣，仍然有一定數量的學生，一到要變換手型，就常常反應不過來，常會拉錯音。

　　是黃鐘部分學生太笨太懶？完全有可能。可是，既然是為業餘學琴者而編的教材，就不能不充分照顧到這部分學習條件比較差的學生。只有連這部分學生都適合用的教材，才有真正普及的可能性。

　　先學一種手型，一段時間只學某一種手型，各種不同手型都單獨學過之後，才把它們綜合起來，讓它們交錯出現，正是黃鐘教學法能把那麼多「鈍根」的人，也能帶進小提琴樂園，享受拉小提琴樂趣的重要原因之一。

五、先學中上弓

　　小提琴的全弓，是極其複雜而困難的弓法。困難所在，是把弓拉直，右手需要一個「先向後退，再向前進」的動作。這個動作，完全是反自然的。完全自然的手臂動作，是「先向前進，再向後退」的。初學者只要稍微

不留神，手一定會自然地運動。一自然地運動，弓就走
不直。弓一走不直，就會或滑向指板，或滑向琴橋。弓
毛一滑動，必然出現或虛浮、或破裂的聲音。這是為什
麼凡是從全弓入門的教材教法，學生都難免有一個折磨
所有人的所謂「殺雞」階段。

黃鐘教學法的學生，完全不必經過「殺雞」階段，
最重要原因之一是不從全弓入門，而從中上弓入門。

中上弓所需要的手臂動作很單純——只要手肘一開
一合便可。它不需要大臂，也不需要手指與手腕的動作。

聰明的鈴木先生，也是避開全弓，改從中弓入門
的。不過，他的入門曲〈小星星〉，一開始就出現「短
短短短長長」的節奏。這樣做是有利有弊。利是「四快」
之後，有「兩慢」作為休息。弊是太早出現「變化」（包
括節奏與弓的長度，手臂的動作幅度），有違「先簡單，
後複雜」，「先單純，後變化」的原則。

黃鐘的入門曲完全不出現節奏變化。原曲本來有的
節奏變化也被改編掉，成了單一節奏的曲子。這多少也
減低了一點學習難度，讓入門變得更容易。

六、先學三指握弓法

三指握弓法，並非由筆者發明，卻是由筆者第一個
把它「合法化」並加以系統的理論說明（注1）。一些世
界級的小提琴演奏大師如大衛·奧伊特拉赫、科崗等，
常常在拉奏上半弓時，小指和無名指都離開弓桿。這就
是三指握弓法。翻遍卡爾·弗策士、格拉米恩、楊波爾
斯基等教學大師的著作，都找不到只言片語，談到這種
握弓法。小提琴教學界的理論研究，遠遠落在演奏實踐

之後，這是其中一例。

　　黃鐘的三指握弓法，方法極其簡單。只不過在傳統握弓法的基礎之上，暫時不用小指和無名指並把它們放到弓桿之後方去。這樣的握弓方法，當然只適合用在上半弓。

　　其最大好處有三點：一是避免了一般初學握弓者很容易出現的小指僵硬現象。二是失去了小指與無名指的支撐，整個右手的力量自然會向左轉，較容易拉出有深度的聲音。游文良老師說，黃鐘的學生只學了三個月琴，就能拉出那樣有品質的聲音來，令他覺得「可怕」（注2）。其實，只要使用這招三指握弓法，一般學生也能很容易就拉出那樣的聲音。三是少了兩隻手指，學握弓變得更加容易。

　　有此三個好處，初學者使用三指握弓法，自然無可厚非，甚至值得提倡。不過，此招只能配合從上半弓拉起的教材，才能使用。如從全弓起步的教材，就完全不合用。這一點，務必請同行老師加以注意。

注1：請參看筆者所著之《教教琴，學教琴》一書及〈小提琴高級技巧三論〉一文。前者台北大呂出版社於1995年10月初版。後者分別刊登在台南家專音樂科學報《紫竹調》1996年11月號，及天津音樂學院學報《音樂學習與研究》1996年第三期。
注2：請參看發表於1996年5月號《省交樂訊》的〈黃鐘小提琴教學法首次成果發表會座談紀要〉一文。

第二節 口訣之妙用

「練功口訣」、「練琴口訣」，似乎是中國人特有的東西。

金庸武俠小說中，就有大量練功口訣。其中有一段轉引自張三豐的「太極拳論」，既是高明的武功口訣，也可視作演奏與發聲的「祕訣」———「氣須鼓盪，神宜內斂，無使有缺陷處，無使有凹凸處，無使有斷續處」。（注1）

在筆者的氣功太極拳太師祖鄭曼青先生遺著《鄭子太極拳十三篇》中，還可以讀到以下練功口訣：

「以心行氣，務令沉著，乃能收斂入骨。以氣運身，務令順遂，乃能便利從心。」

「力由脊發，步隨身換。收即是放，斷而復連。」

「先在心，後在身」。

「任他巨力來打吾，牽動四兩撥千斤」。（注2）

這些練功口訣，均有抓得住要領、簡短、順口、好記等特點。

把口訣應用在小提琴教學之中，最爲成功，影響力最大的，當推林耀基先生。

他所創的大量練琴拉琴口訣，如「內心歌唱預先聽，兩手動作預先量，多餘動作要去掉，緊張因素要掃清」，如「指根發力到指尖」，如左手的「換弦靠手肘，琴頸爲中心，四指成一線，肘帶腕指跟」，如「運弓要一直二平三穩」，「拉琴要勻、準、美」等，早已成爲練琴口訣經典，造福了大量教琴、學琴者。（注3）

　　黃鐘教學法，面對的學生中，絕大多數是業餘初學琴者。單是如何把左右手的基本姿勢教對，能初步入門，不是亂七八糟而是中規中矩、有模有樣，就是一極大難題與挑戰。這方面，黃鐘能得到眾多同行老師的肯定，很大功勞要歸於口訣的運用。正由於每一種姿勢，每一種基本技術，我們都有口訣作為標準與方法，才比較好地解決了連大量個別課老師和鈴木老師也沒解決好的這一大難題。

　　以下分成細項，逐一討論。內中提到的口訣，凡無註明出處者，皆為本人所編創，版權屬於黃鐘教學法所有。如有人欲在教學中使用，請務必向學生說明出處，以維護正派的學術之風。

一、持琴

　　初學琴者，最容易出現的左手姿勢偏差是：1.因食指位置太低而虎口離開了琴頸。2.因拇指位置太高而虎口與琴頸之間的「洞」沒有了，變成是「托」琴，而不是「持」琴。3.手肘太偏外而不夠偏內。4.因按弦用了右側而手指「立」不住，甚至變成「倒鉤」、「斜躺」。5.手指第一關節「立」不起來，「扁」了下去。6.拇指過份用力而造成按弦太大力，整個左手緊張。7.食指沒有向琴頭方向「撐」開而造成小指負擔過重。

　　這麼多不能出偏差的姿勢要求，真難怪有那麼多老師、學生都無能為力，因過不了這一關而走不下去。

　　為此，黃鐘編了兩組口訣。

　　第一組是：「**食指高一點，拇指不過線，按弦用左側，指甲向鼻尖。**」

這組口訣，在學吉他式撥奏時，就用得上，但要把「指甲向鼻尖」改成「指甲向琴橋」。「拇指不過線」是對一般人而言。有人拇指特別長，略過些也無妨。

第二組口訣是：**「手肘向右扭，食指像鳥頭。拇指動三動，不要乞丐手。」**

這組口訣的二、三、四三句，在學吉他式撥弦時，就可以提前應用。第一句則在夾琴後才用得上。

在教初學者時，我們一定要求學生背口訣。口訣會背後，要逐一根據口訣檢查每一個姿勢是否正確。這樣，動作就有標準，教與學雙方都會輕鬆很多。

二、夾琴

小提琴演奏三大基本姿勢是持琴、夾琴、握弓。三者均錯不得。一錯，如改不過來，便終生無望。

在傳統教學法中，夾琴應該放在第一位。黃鐘教學法因先學吉他式撥奏，所以把持琴放在前面，把夾琴放在第二。

夾琴的偏差，最常見的是：1.琴放得太低，造成琴或夾不穩，或琴頭太低。2.琴尾部與脖子有太大空間，導致琴夾不牢。3.聳肩或左肩歪向前。4.琴頭方向太偏左或太偏中間。如琴放得夠高，多數是太偏左。

針對這些容易出現的偏差，黃鐘的口訣是：**「琴要放夠高，脖子貼得牢。琴頭勿太左，雙手胸前抱。」**

這四句口訣沒有提到聳肩或左肩向前歪的問題。假如學生的琴頭沒有太左，但有聳肩或歪肩的情形，可以把第三句改為「雙肩平而正」或「雙肩沉而正」。

「雙手胸前抱」一句，表面上與夾琴對錯無關。不

過，如琴夾好後能「雙手胸前抱」，那就代表了琴基本
上夾穩，雙手可自由地做任何事。

三、握弓

黃鐘的右手入門步驟，是先學中上弓。因先學中上
弓，所以先學三指握弓法。以下之握弓口訣，有一部份
只適用於中上弓及使用三指握弓法，並非普遍適用。

初學琴者的握弓毛病，最常見也最難改的是拇指、
小指僵直。此外，食指與弓桿的接觸點太淺、太靠近指
尖，方向與力量不夠偏左而偏向了右，手腕僵硬，也是
常見問題。針對這些問題，我們編的口訣是：「**拇指彎
彎像魚鉤，食指深深向左扭。手腕左右動三動，好像魚
而水中游。**」

初學運弓，只用中上弓而不用全弓，已經把困難度
和出偏差的機率大大降低，但仍有幾個常見偏差：1. 不
是動前臂而是動大臂。2. 手臂的高度或太高或太低。3.
弓桿的角度不是略向外傾斜而是向了琴橋方向傾斜。針
對這些問題，我們編了第二組口訣：「**三指握弓好處多，
大臂不可前後挪。手臂弓桿成平面，弓桿向外不向我。**」

四、弓尖運弓

學過中上弓之後，黃鐘的教學程序是輪到弓尖。在
弓尖部位，把弓拉直，是一大難題。一般人弓運得不
直，聲音不平均，最大原因也是弓尖部位沒拉好。

對弓尖部位運弓的來龍去脈，筆者在《小提琴基本
技術簡論》和《教教琴，學教琴》二書，有詳細論述。
這裡略過「為什麼」，只管「如何做」。口訣是：「**下弓
向前進，上弓向後退。**」這兩句口訣極其簡單，但做起

來極其困難。難在何處,如何解難,都非本小節的討論
範圍,從略。有興趣者可參閱筆者的上述二書。

可以肯定的一點是,只要學生在拉弓尖時,記得這
「下進上退」的口訣,拉直弓與拉好聲音就容易得多,
也有保障得多。

五、弓根運弓

黃鐘的弓根運弓口訣,一共有兩組。

第一組是:**「大小拇指,兩個魚鉤。下彎上直,柔
軟體操。」**這組口訣是本人所編,用了好幾年。其好處
是能幫助學生學會正確的五指運弓法,同時訓練了右手
拇指小指的能彎能直,柔軟會動。

第二組是:**「小指圓,食指翹。手腕平,弓放直。」**
這組口訣是由徐多沁老師所創,筆者作了一點小小改
動。這是筆者研究了徐多沁老師的教學法之後,最近才
在教學中開始使用。其好處是讓學生在演奏弓根時,聲
音與其他部位一樣,不會過重,而且動作乾淨,完全沒
有多餘動作。

細心、內行的讀者當會發現,這兩組口訣代表了兩
種完全不一樣的運弓方法,它們之間是有衝突,互不相
容的。

經過一段時間細心實驗之後,筆者發現,先學第一
種方法之後,再用第二種方法,效果最好。如沒學過第
一種方法,直接就學第二種方法,右手手指容易僵硬
不動。如只會第一種而不會用第二種方法,則弓根容易
過重,運弓動作也嫌囉嗦,有太多手腕上弓時高、下弓
時低的多餘動作。

六、中下弓運弓

從弓根進入中下弓，口訣是「**食指貼，小指離**」。此口訣一直到中上弓與弓尖皆適用。其他要點，與「握弓」一小節大體相同，不贅。

七、三種弓速與「車道」

為了幫助學生掌握在不同弓速時，要隨時變換弓毛在弦上的接觸點，我們借用「不同車速走不同車道」的說法，編了三句極簡單，但極有效的口訣：「**慢速車道靠琴橋，中速車道在中間，快速車道靠指板。**」

以一般正常速度計算（大約一分鐘40拍至80拍），全弓每弓拉四拍或四拍以上算慢速，兩拍算中速，一拍算快速。

常常讓學生練習一下「變速變車道」，對改進發音，有莫大好處。

八、頓弓

頓弓為所有剛性弓法之母。頓弓拉不好，所有剛性弓法如重音、擊弓、連頓弓，帶附點連頓弓等，都不可能拉好。其重要性可想而知。

因其極重要，所以黃鐘教材每一冊，都幾乎出現頓弓練習或帶頓弓之曲。第一冊的第六首〈拔蘿蔔〉，就是專門為練習頓弓而設計的。

黃鐘為頓弓而編的口訣，是所有口訣中最簡短的，只有三個字──「**壓、衝、停**」。

不過，如能在這「三字訣」之外，再加六個字的解釋或要求，學生通常能把頓弓拉得更漂亮。這六個字是：「**衝時鬆，靠指板**」。因頓弓弓速極快，應走「超

快速車道」。

九、用力

右手的用力方法極端重要，但歷來的小提琴理論著作對此都完全不講。（注4）

黃鐘的用力方法口訣是：「**用遠力不用近力，用墜力不用壓力，用借力不用死力，不用力而有力。**」

這是從入門到最高程度的學生，都要常常講，常常注意，永無止境地追求更好的極其重要問題。

十、左手技巧

左手技巧的種類，比右手少得多。帶有重要而困難的方法性，需要加以特別訓練的左手技巧，不外乎四大項：1. 抬落指。2. 保留與提前準備。3. 抖音。4. 換把。

黃鐘為第一、二項左手技巧而編的口訣是：「**指根發力，如球落地。儘量保留，提前準備。**」

抖音與換把的方法太複雜，不是幾句口訣便講得清楚。在《教教琴，學教琴》一書，筆者對這兩種技巧的方法有相當詳細論述，可是至今仍無法把它們編或歸納為口訣。

黃鐘的口訣，還有一些零零散散，不那麼成系統的。例如：「**換弓換弦，減速加力**」，「**慢速多力靠琴橋，聲音自然深、穩、亮**」，「**打、鬆、勾、停，練習彈性**」，「**手指躺平來抖音，音色渾厚又平均**」，等等。

編口訣，不是某一個人的專利。我們鼓勵黃鐘的老師自己編口訣，隨時根據學生的問題，想出新口訣。這不但可以訓練每一位老師開動頭腦，解決教學中的難題，而且可以豐富我們的「口訣庫」，讓老師在遇到難

題時，多些選擇。

注1：見金庸武俠小說《神鵰俠侶》第四冊最後一章，覺遠和尚指點他的徒弟張君寶（即後來的張三豐）與人過招時，唸出的口訣。

注2：《鄭子太極拳十三篇》一書，中國武學的經典著作之一，爲先太師祖鄭曼青先生所著，台北大展出版社印行。1991至93年，筆者曾拜在呂陽明老師門下，學得一點太極拳的入門皮毛功夫。把「借力」、「傳力」之法，用於小提琴演奏與教學，便是學習心得之一。呂師爲吳國忠師祖之高徒。吳師祖爲鄭太師祖的關門嫡傳弟子。他們均有自己不動，一招之內，就把任何來攻之強敵震飛出去的本事。

注3：請參看楊寶智教授所著之《林耀基小提琴教學法精要》一書。香港葉氏兒童音樂實踐中心出版發行。

注4：最權威的卡爾・弗萊士之《小提琴演奏藝術》，格拉米安之《小提琴演奏和教學的原則》等書，均不見有任何關於用力方法的論述。

第三節　教材分冊及各冊教學目標、要點、內容、目錄

　　傳統小提琴教材，專門性的通常只分成二至四冊。如中級程度的馬扎斯練習曲（Mazas：75 Melodious and Progressive Studies op. 36），共75首，每首都長達 1 至 2 頁，才分三冊。綜合性的，如霍曼教材（Hohmann's Practical Method for Violin）分成五冊。

　　鈴木教材分成十冊。篠崎教材分成六冊。徐多沁老師主編的教材分初級、中級，各三冊，亦是一共六冊。

　　黃鐘教材只編到中級程度，卻分成二十冊。有道理嗎？有必要嗎？相信不少同行老師，心中都會有此疑問。我自己，也曾多次自問過這個問題。最後讓我決定這樣做的原因，是以下幾方面：

　　一、如在第一章交代過的，黃鐘教材最先只有六冊，後來增加爲八冊，最後才變成二十冊。增加的原因是原先的教材經過教學實踐檢驗，被證實走得太快，必須大量增加材料，讓每一個階梯之間，距離更小，學生才容易走得上去。

　　二、每三個月至六個月，便學完一本教材，程度升高一級，對大多數學生來說，比較有新鮮感和吸引力。如果相同的教材而把冊數減少一倍，這種新鮮感和吸引力就一定會大大降低。

　　三、每年考級兩次，與學校每年兩次期末考一樣，不太多也不太少。現在的教材設計，剛好配合每年考級兩次。進度快者每次可考兩級，進度慢者每次可考一

級。如把目前兩冊或三冊的內容合併成一冊,進度慢的人就無法每次都參加考級。

　　四、現在的分冊方法,剛好讓每一冊都有一組集中而明確的學習目標與專題。如分冊太少,則可能每冊都同時有太多學習重點。重點太多,目標分散,當然對教學不利。

　　把以上幾個原因,歸納一下,就變成了黃鐘教材分冊的原則:

　　一、每一冊學習目標明確,學習重點突出。

　　二、配合每年兩次考級的進度。

　　三、讓學生對教材有新鮮感,讓教材對學生有吸引力。

　　四、每冊教材內容多少的考量,遷就大多數沒有音樂基礎的業餘學琴者。

　　以下,是各冊的教學目標、教學要點、內容、與目錄。

一、第一冊

教學目標:

1. 學會正確的站、坐、夾琴、握弓姿勢。

2. 學對左手姿勢與2號手型。

3. 學會上半弓、中上弓、弓尖的正確拉法。

4. 學會簡單的頓弓、連弓。

5. 學習正確的抬落指方法與提前按指。

教學要點:

1. 強調慢練。慢是基礎,慢是良藥,慢就是快。

2. 右手技巧第一難題是握對弓和把弓拉直。先學三指握

　　弓法和練習反弧形動作，是解決此難題的最佳途徑。

3. 左手最容易犯的毛病是按弦太用力和手不成「型」。

　　強調高抬輕按和先練2號手型，是醫此毛病的良方。

內容、目錄

前言

第一冊教學要領

1. 小蜜蜂／童　謠

2. 天然音樂／童　謠

3. 小毛驢／童　謠

4. 王老先生有塊地／童　謠

5. 妹妹揹著洋娃娃／蘇春濤

6. 拔蘿蔔／作者待查

7. 有備無患／黃輔棠

8. 只要我長大／白景山

9. 魚兒水中游／范宇文

10. 音階／黃輔棠

11. 噢！蘇珊娜／福斯特

12. 歡樂頌／貝多芬

附錄一：本冊小百科

附錄二：本冊教案A（大綱）

附錄三：黃鐘小提琴教學法教師備忘錄

附錄四：黃鐘小提琴教學法簡介

　　　　在編教材過程中，有一件值得一記的半題外話──追查某些兒歌和樂曲的作者並取得他們的使用授權。如本冊用到的〈妹妹揹著洋娃娃〉、〈只要我長大〉、〈魚

兒水中游〉三曲，在台灣是一般人都耳熟能詳的名曲，很多歌譜，錄音帶都把它們收在其中。可是，由於國人長期沒有著作權觀念，都是拿來就用，不要說付費，連作者名字也不寫，所以一般人都不知其作者是誰。為了查出其作者，我寫信向台灣樂界前輩顏廷階先生和楊兆楨先生詢問。承蒙他們提供不少資料與線索，最後，才查出〈妹妹揹著洋娃娃〉一歌詞曲作者是退休小學校長蘇春濤先生，〈魚兒水中游〉一歌的詞曲作者是著名女高音歌唱家范宇文教授。〈只要我長大〉一歌的作者是白景山先生，但無人知其人，也無人知其生死下落。

　　我分別寫信給蘇校長與范教授，希望取得他們的使用授權，並問他們對授權費有何條件、要求。結果他們都很高興、很客氣，很快就寄出使用授權書給我，卻一字不提付使用費問題。我本著「不能白用」的原則，也考慮到經濟能力，分別用匯票給他們寄出一筆很小的、象徵性的授權費用，並在正式出版的第一冊教材以專頁印上謝言：「本冊〈妹妹揹著洋娃娃〉(蘇春濤曲)、〈魚兒水中游〉(范宇文曲)，已由二位作曲者親自授予使用、改編、出版權。謹此向蘇春濤校長、范宇文教授致上最深切感謝。」

　　後來，用同樣方式，分別取得了王洛賓先生、黃友棣先生、杜鳴心先生、秦詠誠先生、馬碧雪女士（代表馬思聰先生）等人的作品使用授權。其中，馬碧雪女士是經由徐多沁老師幫我聯絡。收到她的授權書之後不久，尚來不及給她寄出一點象徵性使用費便聽到她病逝的消息。洛賓先生也是先無條件給我寄出授權書，後來

他到台灣來，我有幸與他長談，並面呈了一筆樂曲使用費給他。不久後，亦聞他仙逝之消息。至今思之悵然！

可憐天下作曲家，把最寶貴的東西留給世人，卻十之八九在生時得不到世人的回報與尊重。莫札特、舒伯特如是，黃自、劉雪庵如是，王洛賓、馬思聰亦如是。真希望因著近年來新訂的著作權法，讓作曲家的心血傑作不要再被偷被搶被騙，得回一點尊重與尊嚴。

二、第二冊

教學目標：

1. 學會拉下半弓及五指握弓。
2. 學會拉全弓。
3. 開始接觸各種混合弓法。
4. 開始學用雙弦聽音準。
5. 開始學手指運弓。

教學要點：

1. 先用第一冊的〈小毛驢〉等曲來練下半弓。練會練對後再用下半弓練〈掀起你的蓋頭來〉等。
2. 先用第一冊的〈歡樂頌〉等曲來練全弓。練會練對後再練本冊各曲。
3. 下半弓與全弓，比上半弓難教難學得多。可用「比賽看誰的弓拉得直」，「走獨木橋」等遊戲來輔助教學。
4. 盡早開時學弓根的手指運弓，但不急於求成。

內容、目錄

第二冊教學要領

1. 掀起你的蓋頭來／新疆民歌（洛賓整理）
2. 弓法與節奏練習曲／黃輔棠

3. 快樂的小鳥／德國民歌

4. 蜻蜓／曾辛得

5. 全弓練習／黃輔棠

6. 做做做／張漢南

7. 甜蜜的家庭／畢夏普

8. 捕魚歌／台灣民謠

9. 茉莉花／中國民謠

10. 老黑爵／福斯特

11. 長城謠／劉雪庵

12. 聖哉！聖哉！／聖歌

遊戲四則／黃輔棠

五種手指運弓動作說明

三、第三冊

教學目標：

1. 學會1號手型。

2. 養成對空弦聽音準的習慣。

3. 學會抖音。

教學要點：

1. 除特殊學生之外，本冊一開始就應改貼一號手型音位線，以保證耳朵與手指在音準方面的良性循環。

2. 團體班教學，最難要求的是音準。要常常舉行「看誰拉得準」的比賽。音準練習千萬勿跳過。

3. 盡早開始學抖音，必要，有益，可能。本冊的抖音練習，要一直練下去，可能伸延到第四、第五冊還要練，一直到學對、會抖，抖得正確、漂亮為止。

內容、目錄

第三冊教學要領

1. 一號手型與音階／黃輔棠

2. 兩隻老虎／法國民歌

3. 盪鞦韆／童謠

4. 抖音練習／黃輔棠

5. 平安夜／顧魯伯

6. 拜大年／中國民歌

7. 都達爾和瑪莉亞／新疆民歌（洛賓整理）

8. 數青蛙／中國民歌

9. 鳳陽花鼓／中國民歌

10. 珊塔露西亞／義大利民歌

11. 幽默曲／德沃夏克

12. 普天歡騰／韓德爾

抖音練習法／黃輔棠

四、第四冊

教學目標：

1. 學會3號手型。

2. 繼續學習，鞏固抖音。

教學要點：

1. 改貼3號手型音位線。第1～6首在正常把位，第7～12首在低半把位。

2. 每堂課都複習1號、2號手型的舊曲一、兩首。

3. 開始學習左右方向的手指運弓。

內容、目錄

第四冊教學要領

1. 小毛驢／童謠

2. 噢！蘇珊娜／福斯特

3. 甜蜜的家庭／畢夏普

4. 音階／黃輔棠

5. 杜鵑花／黃友棣

6. 搖籃曲／布拉姆斯

7. 聖哉！聖哉！／聖歌

8. 歡樂頌／貝多芬

9. 茉莉花／中國民歌

10. 琶音／黃輔棠

11. 驚愕交響樂主題／海頓

12. 普天歡騰／韓德爾

　　細心的讀者一定會發現，在第四冊的曲目之中，有超過一半的曲目曾在前面三冊出現過。這究竟是怎麼一回事？原來，這正是黃鐘教材的巧妙，獨特之處──用已學過的曲目，來學新的技巧。曲目名稱和旋律雖然相同，但所學技巧完全不一樣。例如〈小毛驢〉，在第一冊時，它是A大調在A、E兩弦，是用「2號手型」，即半音在2、3指之間。在本冊中，它卻是A大調在G、D兩弦，是用「3號手型」，即半音在3、4指之間。所謂「八舊二新法」，此是佳例之一。聰明的讀者，大概完全能想像，為什麼黃鐘教材能讓那麼多學生不知不覺地一直往前走，都沒有遇到障礙，那是「八舊二新法」之功也。

五、第五冊

教學目標：

1. 學會第一把位 C大調沒有升降記號的全部音，能隨時正確地變換1～4號手型。

2. 學會不靠指法記號，看譜上的音找對弦和手指。

3. 右手複習撥弦、頓弓。學習擊弓。

4. 左手複習高抬輕按，保留與提前準備。

教學要點：

1. 每一首都先讀後拉或先唱後拉。

2. 玩各種遊戲，幫學生記住每一個音所用的弦和手指。

3. 本冊2～7首是大調，8～11首是小調，12～14是D商調，學習次序可以大、小調相間或同時練習。

4. 各種技巧方法，可參閱本人所著《教教琴，學教琴》一書。

內容、目錄

第五冊教學要領

1. 音階與手型變化練習／黃輔棠

2. 歡樂頌（在C大調）／貝多芬

3. 西風的話／黃 自

4. 白鵝學唱歌／作者待查

5. 踏雪尋梅／黃 自

6. 抬落指練習曲／黃輔棠

7. 天使報信／聖 歌

8. 大板城的姑娘／新疆民歌

9. 盪鞦韆／黃輔棠

10. 小舞曲／黃輔棠

11. 採茶撲蝶／中國民謠

12. 天黑黑／台灣民謠

13. 雙弦與調弦練習／黃輔棠

14. 繡荷包／中國民謠

　　經過前面四冊的「周遊列調」，到了第五冊，轉回C大調來，「活動調系統」告一段落，開始使用固定調系統。前面四冊，學習程序為黃鐘所獨有，跟其他系統不相通，不相容。到了第五冊，則與任何傳統系統均可銜接，相通。

六、第六冊

教學目標：

1. 唱準、拉準第一把位C大調的臨時變化音。
2. 不依靠音位線把第一把位的音拉準。
3. 學拉簡單的雙弦。
4. 開始接觸比較複雜的節奏、弓法。如帶附點的連頓弓，帶切分的三連音等。

教學要點：

　　從依賴音位線找音，到完全不靠音位線而把音按準，是一大進步，也是一大難關。

　　從首調轉到使用固定調，也是一大進步與難關。

　　務必用視唱、聽音、聽寫，幫學生完成這一大轉變。

內容、目錄

第六冊教學要領

1. C大調音階與四種手型練習／黃輔棠
2. 本事／黃　自
3. 打球／阿　鏜
4. 早期古典風格舞曲／阿　鏜
5. 恩友歌／聖　歌
6. 丟丟銅／台灣民謠
7. 軍隊進行曲／舒伯特

8. 嘉禾舞曲／郭賽克

9. C大調練習曲／凱 薩

10. 歡樂頌（雙音）／貝多芬

11. 妖精之舞／帕格尼尼

12. 聖母頌／舒伯特

七、第七冊

教學目標：

1. 唱對、拉對第一把位a小調的各種臨時變化音。

2. 學會並習慣使用某些不規則指法。

3. 開始學震音。

教學要點：

　　這是承前啓後，關鍵性的一冊。難點在有很多臨時變化音。一定要先把它們唱準，然後，把它們的手指位置弄得清清楚楚，然後，再慢慢加速。

　　慢練！慢練！！慢練！！！先讀後拉！！！

內容、目標

第七冊教學要領

1. a小調音階與輔助練習／黃輔棠

2. 多瑙河之波／伊凡諾維奇

3. 大獅子遊行／聖 桑

4. 水手舞曲／俄國民曲

5. 三套車／俄國民歌

6. 半音移指練習曲／黃輔棠

7. 羞羞羞／台灣童謠

8. 雲南民歌／中國雲南民歌

9. 嘉禾舞曲／巴 赫

10. 間奏曲／比　才
11. 巴洛克風格進行曲／阿　鏜
12. 後期古典風格詼諧曲／阿　鏜
13. 浪漫派風格舞曲／阿　鏜
14. 小前奏曲／巴　赫

　　從第一到第七冊，其內容安排都是嚴格遵循「由淺入深」的原則，一冊與一冊之間不能跳，否則一定會出現不易越過去的障礙。

　　從第八冊到第十三冊，則基本上是按照調號來排列次序：

第八冊／G大調、e小調。
第九冊／F大調、d小調。
第十冊／D大調、b小調。
第十一冊／bB大調、g小調。
第十二冊／A大調、#f小調、bE大調、c小調。
第十三冊／E大調、#c小調、bA大調、f小調。

　　考慮到調號，升降記號的次序問題，所以在選材和材料的安排上，就無法嚴格遵從技術上「由淺入深」的原則。換句話說，這六冊教材，在技巧的難度上，不一定第九冊比第八冊難，第十二冊比第十冊難。所以，在使用這幾冊教材時，老師可以按順序，也可以不按順序，如遇到沒有調號困難的學生，可以跳著走，不一定每一曲都練。不練之曲，可用來作視奏練習教材。

八、第八冊

教學目標：

1. 用固定調唱名、概念唱對、拉對第一把位G大調、e

　　小調的全部音。

2. 學會各種常用弓法。

3. 學會有意識、有目的地變化弓毛與弦的接觸點。

4. 學會用手腕動作換弦。

5. 學會左手撥弦。

教學要點：

　　本冊的音符不難（比第七冊要容易些），重點應放在音質、音色的控制與改善上。音質、音色的好壞，一半決定於抖音，一半決定於運弓。這方面的奧秘，請參閱作者的《小提琴教學文集》，《小提琴高級技巧三論》等著作。

內容、目錄

第八冊教學要領

1. G大調音階琶音／黃輔棠

2. 慢版／德沃夏克

3. 真理傳四方／聖　歌

4. 走西口／山西民歌

5. 進行曲／阿　鏜

6. 我要當兵／莫札特

7. 夢幻曲／舒　曼

8. 母親教我的歌／德沃夏克

9. 美國歌曲三首聯奏／皮爾龐特等

10. 土耳其進行曲／貝多芬

11. 聖母頌／巴赫—古諾

12. e小調音階琶音／黃輔棠

13. 天鵝湖主題／柴可夫斯基

14. 送我一枚玫瑰花／新疆民歌
15. 伏爾加河船夫曲／俄國民歌
16. 小精靈主題／孟德爾遜
17. 天黑黑／台灣民謠
18. e小調二重奏／阿　鎧

九、第九冊

教學目標：

1. 學會F大調、d小調在第一把位的全部音。
2. 用固定調唱準各曲之音名、音高、節奏。
3. 進一步鞏固左手提前準備的技巧。
4. 學會拉弓根的連續下弓。

教學要點：

　　把難點抽出來，單獨慢練，是最重要的練琴方式。本冊d小調部份難點不少，一定要用此法去對付。

內容、目錄

第九冊教學要領

1. F大調音階琶音／黃輔棠
2. 眞理傳四方／聖　歌
3. 桃花過渡／閩南民歌
4. 蘇武牧羊／中國古曲
5. 序曲主題（費加羅婚禮）／莫札特
6. 告別克克倫／愛爾蘭民歌
7. d小調音階琶音／黃輔棠
8. 傜族舞曲／作者待查
9. 阿斯之死／葛里格
10. 索爾維格之歌／葛里格

11. 阿萊城姑娘主題／比才

12. 阿巴涅拉舞曲／比才

十、第十冊

教學目標：

1. 學會第一把位D大調、b小調的全部音，並能用固定調唱名唱準。

2. 進一步掌握用手腕換弦的方法。

3. 能拉得快而輕鬆。

教學要點：

1. 兩條音階均宜先練好輔助練習，然後再練音階。

2. 視學生的接受能力，把又長又難的曲子，分成幾段，每堂課只練一段，以避免一下子給學生太大壓力。

3. 凡是音難之處，一定要單獨抽出來唱、練。避免一次又一次，整首或整段拉。

內容、目錄

第十冊教學要領

1. D大調音階／黃輔棠

2. 恩友歌／聖　歌

3. 星條旗歌／史密斯

4. 流水（換弦練習）／黃輔棠

5. 婚禮場面舞／杜鳴心

6. 學生協奏曲第五號第一樂章／賽　茲

7. b小調音階／黃輔棠

8. 嘉禾舞曲／巴　赫

9. 王子的故事／里姆斯基・科薩科夫

10. 恆春主題小變奏曲／阿　鐘

11. 山魔之宮／葛里格

12. 四隻小天鵝／柴可夫斯基

十一、第十一冊

教學目標：

1. 學會唱對、拉對降B大調、g小調在第一把位的全部音。

2. 學會自然跳弓。

3. 學會用固定調唱名轉調。

教學要點：

　　　與前面幾冊相同。

內容、目錄：

第十一冊教學要領

1. 降B大調音階／黃輔棠

2. 光榮的合唱／韓德爾

3. 潑水歌／洛　賓

4. 俠之大者主題／阿　鐙

5. 如歌的行板／柴可夫斯基

6. 天鵝／聖　桑

7. g小調音階／黃輔棠

8. 牧羊姑娘／中國民歌

9. 水手舞曲／俄國民曲

10. 回我身傍／庫爾蒂斯

11. 匈牙利舞曲第五號／布拉姆斯

12. 斯拉夫舞曲第一號／德沃夏克

十二、第十二冊

教學目標：

1. 學會第一把位上A大調、#f小調、降E大調、c小調的

全部音。

2. 能用固定調唱名唱準，用固定調觀念拉對本冊各曲。

3. 初步掌握巴赫與貝多芬音樂的不同風格特點。

教學要領：

　　本冊上半全是巴赫的作品，下半全是貝多芬的作品。要讓學生拉得「像」，首先要欣賞。對年齡太小的學生，貝多芬兩首c小調的作品太重太深，可以先跳過去，以後再回頭練。對練得來但有技巧困難的學生，可採取分段學習的方式，即一次只學其中一段，分開幾次課才練完全首。

內容、目錄

第十二冊教學要領

1. A大調音階／黃輔棠

2. 小步舞曲／巴　赫

3. 風笛舞曲／巴　赫

4. #f小調音階／黃輔棠

5. 小步舞曲／巴　赫

6. 嘉禾舞曲／巴　赫

7. E大調音階／黃輔棠

8. 愛的主題／貝多芬

9. 小步舞曲／貝多芬

10. c小調音階／黃輔棠

11. 葬禮進行曲／貝多芬

12. 命運交響樂片段／貝多芬

十三、第十三冊

教學目標：

1. 學會第一把位E大調、#c小調、降A大調、f小調各音。

2. 用固定調唱名唱準，用固定調觀念拉準本冊各曲。

3. 讓學生欣賞本冊各曲的原曲，一方面有助於拉好名曲，一方面藉此接觸作曲大師的傑作。

教學要點：

　　本冊上半是布拉姆斯的作品，下半是莫札特的作品，音符與音色、音樂均不容易。解決音符的難題，靠抓出難點慢練。解決音色、音樂的難題，靠多聽唱片。

內容、目錄

第十三冊教學要領

1. E大調音階／黃輔棠

2. 溫暖的主題／布拉姆斯

3. 匈牙利舞曲第三號（片段）／布拉姆斯

4. #c小調音階／黃輔棠

5. 神啊！求您開導我／布拉姆斯

6. 匈牙利舞曲第一號／布拉姆斯

7. 降A大調音階／黃輔棠

8. 春天／莫札特

9. 奏鳴曲主題／莫札特

10. f小調音階／黃輔棠

11. 憂傷的主題／莫札特

12. 交響樂主題／莫札特

十四、第十四冊

教學目標：

1. 熟悉第一把位的所有音及不同組合。

2. 鍛煉出拉整首長、枯燥、困難的練習曲之耐力、能力。

3. 通過六首樂曲，熟悉浪漫、古典、民族、崇高、深情
 等不同音樂風格特點。

教學要點：

1. 古人說，半部論語可治天下。凱薩這幾首練習曲，只
 要練法得當，也是可為小提琴學生打下扎實的技巧根
 基。所以，它們雖然又難又枯燥，有違黃鐘教材「有
 趣」之標準，卻無法略去。實在無法拉完全首者，可
 酌情只拉前面幾行或半首。

2. 六首樂曲，均有其獨特風貌和內涵，足可調節，平衡
 枯燥練習曲帶來的負面作用。務必多聽原作，盡力
 練好。

內容、目錄

第十四冊教學要領

1. 練習曲／凱 薩

2. 波麗露／拉威爾

3. 練習曲／凱 薩

4. 走絳洲／中國民謠、鮑元愷改編

5. 練習曲／凱 薩

6. F大調二重奏／阿 鎧

7. 練習曲／凱 薩

8. 白雲故鄉／林聲翕

9. 練習曲／凱 薩

10. 詩篇第一百五十篇／黃安倫

11. 練習曲／凱 薩

12. 天鵝湖場景／柴科夫斯基

　　本冊是整套黃鐘教材之中，唯一一冊可能有學生越

不過去之障礙者。越不過去的原因，是第一次拉又長又難又枯燥的練習曲。拉威爾的〈波麗露〉那樣節奏複雜的曲子，也相當不容易。路走到這裡，假如學生不用功，不能吃苦，缺乏毅力，很可能就走不下去。這時，老師有兩個選擇：第一是繞過去，先學第十五冊及後面的教材。第二是放慢腳步，分段來，一點一點地往前爬。此時，要特別注意多給有困難的學生鼓勵、稱讚，千萬勿用責備、處罰之法。難關一過，就是坦途。

　　這是考驗學生的一冊，更是考驗老師的一冊。師生雙方有多少耐力、功力、潛力、智慧，會全部在這一冊中顯現出來。

十五、第十五冊

教學目標：

1. 熟悉第三把位的全部音與指法。
2. 學會最基本的三種換把方法：同指換把、使用媒介音的換把、音階式換把。
3. 建立起凡困難之處，拆解之、慢練之、克服之的習慣。

教學要領：

1. 本冊的輔助練習、極其重要，可以說換把的「祕訣」、精華、練琴的要領盡在其中。務必每個都精練、細練。
2. 換把方法，一通百通。把三種換把方法弄通後，最重要是練音準，常用「瞎子摸音」法練琴，對此將大有幫助。

內容、目錄

第十五冊教學要領

1. 聖哉！聖哉！／聖　歌

2. 老黑爵／福斯特

3. 大板城姑娘／新疆民歌

4. 茉莉花／中國民歌

5. 世界眞細小／美國歌曲

6. 兩隻老虎／法國民歌

7. 長城謠／劉雪庵

8. 夢江南／阿　鎧

9. 嘉禾舞曲／巴　赫

10. 拜大年／中國民歌

11. 阿拉木汗／新疆民歌、洛賓整理

12. 練習曲／凱　薩

13. 練習曲／凱　薩

14. 金婚式／瑪　麗

　　從本冊（第十五）至第二十冊，又恢復了嚴格的「從易到難」之次序、原則。

　　十五、十六冊再次出現了曾在第一、第二冊等出現過的曲目。技巧要求當然完全不一樣。現在，已不是在第一把位，而是在其他把位和其他調上。

十六、第十六冊

教學目標：

1. 熟悉第二、第四、第五把位。

2. 進一步鞏固三種不同類型換把的正確方法。

3. 初步掌握 1.2.3.4.5.把位的互換。

教學要點：

　　本冊1～3曲在第二把，4～6曲在第四把，7～9曲在第五把。10～12曲是 1～5把互換。眞正有方法性問題

的是第10首換把練習。所有的方法，皆在第15冊出現過，詳盡的方法細節，也可在第15冊找得到。如有必要，應隨時複習第15冊的有關方法練習。

內容、目錄

第十六冊教學目標

1. 甜蜜的家庭／畢夏普
2. 在那遙遠的地方／洛　賓
3. 小毛驢／中國童謠
4. 歡樂頌／貝多芬
5. 蝴蝶／作者待查
6. 三套車／俄國民歌
7. 噢！蘇珊娜／福斯特
8. 造飛機／作者待查
9. 採茶撲蝶／中國民歌
10. 換把練習／黃輔棠
11. 青春舞曲／新疆民歌、洛賓整理
12. 告別克克倫／愛爾蘭民歌

十七、第十七冊

教學目標：

1. 進一步熟悉1～5把的互換。
2. 能拉快。
3. 學會或鞏固自然跳弓。

教學要點：

1. 兩首練習曲，都分別用 a.慢練對空弦法 b.先按後拉法 c.來回反覆法來練音準。
2. 能拉快的關鍵，左手在抬落指方法正確，右手在分弓

用前臂、手腕，不用大臂。當然，方法正確之後，必須加上多練。熟能生巧。不熟，就絕對談不上速度。

內容、目錄

第十七冊教學要領

1. 練習曲（換弦、換把）／凱 薩

2. 阿斯之死／葛里格

3. 燕子／新疆民歌

4. 綠柚子／英國民歌

5. 夢幻曲／舒 曼

6. 小步舞曲／貝多芬

7. 練習曲（音準、快速、跳弓）／克萊采

8. 聖母頌／巴赫─古諾

9. 嘉禾舞曲／巴 赫

10. 如歌的行板／柴可夫斯基

11. 匈牙利舞曲第五號／布拉姆斯

12. 太平鼓舞／東北民歌─阿鏜

十八、第十八冊

教學要點：

1. 同弦換把音階又難又長，可以分段學，最後才把整條音階連貫起來。媒介音與需要提前按好的音，已在譜上標明。須特別注意沒有標在譜上的抬落指方法。

2. 雙音、和弦、泛音都一定要先把它分解成單音，等音準有把握後才一起拉奏。

教學目標：

1. 學會複雜而困難的同弦換把音階。

2. 學會簡單的雙弦、和弦、人工泛音。

3. 能拉中等難度的中外樂曲。

內容、目錄

第十八冊教學要領

1. A大、小調同弦換把音階／黃輔棠

2. 江南／阿　鏜

3. 都達爾和瑪麗亞／新疆民歌

4. 帕西尼主題變奏曲／丹克拉

5. 歡樂頌（雙音、和弦、泛音）／貝多芬

6. F大調旋律／安東・魯賓斯坦

7. 四隻小天鵝／柴可夫斯基

8. 漁舟唱晚／中國古曲—黎國荃

十九、第十九冊

教學目標：

1. 學會拉三個八度音階、琶音 。

2. 用深厚、飽滿的聲音，演奏巴洛克風格的樂曲。

3. 用熱情、多變的音色，演奏浪漫派風格的樂曲。

4. 用明亮、高雅的音色，演奏古典風格的作品。

教學要點：

1. 讓學生欣賞大量不同風格的音樂。

2. 音階、練習曲，均須從慢速練起，經過中速，最後達到快速。

3. 音色的美，音樂的美，比能拉快更加重要。要幫助學生養成對聲音講究，挑剔的習慣。

內容、目錄

第十九冊教學要領

1. D大、小調三個八度音階／黃輔棠

2. D大調奏鳴曲第一樂章／韓德爾

3. D大調奏鳴曲第二樂章／韓德爾

4. 練習曲／馬扎斯

5. 小王子與小公主／里姆斯基。科薩科夫

6. 思念／阿　鏜

7. 泰絲冥想曲／馬斯涅

8. 手指練習／黃輔棠

9. 小步舞曲／莫札特

10. D羽調中國舞曲／阿　鏜

二十、第二十冊

教學目標：

1. 學會拉三度、八度、六度、泛音音階。

2. 能拉極快。

3. 能拉對複雜的換把。

4. 能拉各種弓法。

教學要點：

1. 如有難關久攻不下，使用威力最大的絕招 —— 慢練！慢到超乎想像，慢到幾乎不能忍受，就對了！

2. 不要害怕複習，必要時，重練第一冊第一首，甚至重新學夾琴、學握弓、學抬落指…。

內容、目錄

第二十冊教學要領

1. 雙音音階／黃輔棠

2. 抒情曲／秦詠誠

3. 蜜蜂／舒伯特

4. 蒙古民歌／阿　鏜

5. 練習曲／凱 薩

6. 安妮卓拉舞曲／葛里格

7. 捕魚歌主題變奏曲／黃輔棠

8.阿里山之歌／張徹·阿鏜

9.練習曲／克萊采

10.聖母頌／舒伯特

11.牧歌／馬思聰

12.思鄉曲／馬思聰

　　十八至二十冊，原本計畫收進〈新春樂〉、〈梁祝協奏曲選段〉等優秀作品，因尚未取得使用授權，加上這些作品不難從其他管道取得樂譜，所以沒有放進去。日後如取得使用授權，這幾冊的曲目也許會做適當增加、調整。

二十一、幼兒教材第一冊

教學目標：

1. 培養興趣，訓練耳朵，初步入門。

2. 學會吉他式撥奏、按弦，夾琴、握弓等入門技巧。

3. 學會以空弦作Do的五個音。

4. 學會四分音符、二分音符、八分音符。

5. 學會中上弓的正確拉法。

教學要點：

1. 先把歌用首調唱熟譜和歌詞，再使用樂器。

2. 開始時，聽、唱、遊戲的時間宜多不宜少，學小提琴的時間宜少不宜多。稍後，可各佔約一半時間。

3. 學小提琴各種技巧的先後次序大略是：

　　a. 吉他式撥空弦。

b. 吉他式按弦撥奏。

c. 夾琴。

d. 夾好琴撥奏。

e. 握弓。

f. 用中上弓拉空弦。

g. 用中上弓拉曲子。

4. 重複為學習之本。讚美為動力之源。請多多重複與讚美。

5. 1～4曲是必學曲。5～8曲是選學曲。不求進度快,但求基本姿勢與方法正確。

內容、目錄

第三課　瑪麗有隻小綿羊

　　1. 在 E 弦

　　2. 在 A 弦

　　3. 在 D 弦

　　4. 在 G 弦

第四課　鈴兒響叮噹

　　1. 在 E 弦

　　2. 在 A 弦

　　3. 在 D 弦

　　4. 在 G 弦

選用曲

　　1. 紅綠燈

　　2. 牽牛花

　　3. 按弦歌

　　4. 保留與準備

　　附錄：入門姿勢與方法要領

　　黃鐘的故事

　　編著者簡介

二十二、幼兒教材第二冊

教學目標：

1. 學會換弦。

2. 學會弓尖與上半弓的正確拉法。

3. 複習第一冊左右手的基本姿勢。

4. 熟悉E弦和A弦的五音位置

教學要點：

1. 盡量要求基本姿勢正確。

2. 換弦時，注意右臂的高度要隨弦而改變，手臂永遠跟琴桿成平面。

3. 在學拉〈蝴蝶〉之前，先用〈小毛驢〉、〈小星星〉來練習弓尖與上半弓。等正確、熟練後，才拉「蝴蝶」。

4. 曲子會拉後，用閉上眼睛拉，邊走路邊拉，不夾琴，眼望天拉等方法練習。

內容、目錄

2. 小狗

小狗（拉奏）

3. 王老先生有塊地

王老先生有塊地（拉奏）

王老先生有塊地（A大調）

王老先生有塊地（D大調）

4. 康康舞曲

康康舞曲（一拍兩音）

二十三、幼兒教材第三冊

教學目標：

1. 學會連弓

2. 學會頓弓

3. 學會長短混合弓及上3/4弓。

教學要點：

1. 從分弓到連弓，是一大關。如有小朋友無法用音階來
 學會連弓，可以用這樣的練習來幫助其過關。

2. 頓弓的練習方法及其來龍去脈，請參考筆者的《教教
 琴，學教琴》一書中的有關章節。

3. 如有小朋友出現基本姿勢上的偏差，務必回過頭去，
 先把基本姿勢弄好。切記！切記！

內容、目錄

第一課　　　　音階

第二課　　　　我是一隻小小鳥
第三課　　　　家
第四課　　　　小槌子
選用曲
　1. 很久以前
　2. 花非花
　3. 歡喜與和氣
　4. 天黑黑

二十四、幼兒教材第四冊

教學目標：

1. 學習附點音符
2. 學從上弓起奏

教學要點：

1. 用各種方法幫助小朋友明白附點節奏是怎麼一回事，並實際把附點節奏唱對、奏對。
2. 本冊教材之編排，仍一如前面三冊，1～4首是必練曲，5～8首是選練曲。由於多首曲目與黃鐘教材第一冊重複，所以，如果連選練曲也練過拉對，程度就相當於黃鐘教材第一冊。

內容、目錄

第一課　　　　附點音階
第二課　　　　小螳螂
第三課　　　　妹妹揹著洋娃娃
第四課　　　　噢！蘇珊娜
選用曲
　1. 甜蜜的家庭

2. 搖籃曲

3. 在那遙遠的地方

4. 歡樂頌

這四冊幼兒教材，目錄上沒有打出詞、曲作者名字。內中多首名歌名曲，一般都耳熟能詳，知道作者是誰。凡不知名的歌與曲，大多數是由吳玉霞老師和我合寫。所有詞曲作者姓名，在「正文」之內均有打出。

這四冊幼兒教材，程度相當於黃鐘教材的第一冊。考慮到幼兒的心理、生理特點，多用可唱之歌曲，多用遊戲來教學，並把進度放慢很多。

所有黃鐘教材材都在不斷修訂、改善之中，且永無止境。將來有餘力時，也許會再編一些視奏教材、補充教材，三聲部、四聲部合奏教材。

第四節　　新編之曲

　　編教材，可以用古人的「集句法」，自己不寫，不創新，只把世上已有，可用的教材，集中在一起，編排一番而成。鈴木教材，篠崎教材，大體上都是用此法而編成。

　　筆者因對作曲有本能的興趣，加上自幼有「混合雅俗，融匯中西」之理想、願望，到自己動手編教材時，自然而然，就不肯走鈴木、篠崎之路，寧可多辛苦千百倍，也要編出，創出一些新東西。體現在24冊黃鐘教材上，就是自編自創曲目比例相當高，大約佔百分之八十以上。

　　以綜合性教材來說，自編自創，新編新創曲目佔如此之高比例，相當少見。

　　新的東西，不一定好。黃鐘的新編曲好不好，本人當然不應也不宜評斷。本節內容，只是把新編之曲，做一個分類，並在第一、第二兩類各附上一則譜例和略加說明。就學術與創作的角度來說，新東西總是值得肯定、鼓勵的。就「豐富小提琴的演奏曲目」來說，新編新創也最需要大力肯定，多加鼓勵。

一、中外兒歌

　　黃鐘教材，凡用過者無不喜愛，一大原因是大量使用中外兒歌。

　　兒歌的魅力與神祕之處是──不但孩子喜歡，連大人、老人都喜歡。讓一位年紀太小的小孩子演奏貝多芬的〈葬禮進行曲〉，即使技巧無問題，恐怕也很難令孩

子愛上並演奏好這音樂。可是，讓大人、老人演奏〈小蜜蜂〉、〈小毛驢〉，則每個人都又喜歡、又快樂。可能，這是因為每一位成年人的最心底都潛藏著一個共同的願望——永遠年輕，永遠不會老吧！

黃鐘教材所編的中外兒歌，計有：

第一冊8首——小蜜蜂、天然音樂、小毛驢、王老先生有塊地、妹妹揹著洋娃娃、拔蘿蔔、只要我長大、魚兒水中游。

第二冊4首——快樂的小鳥、蜻蜓、做做做、老黑爵。

第三冊2首——兩隻老虎、盪鞦韆。

第五冊1首——白鵝學唱歌。

幼兒教材第一冊6首——我愛大家、我會拉琴、瑪麗有隻小綿羊、鈴兒響叮噹、紅綠燈、牽牛花。

幼兒教材第二冊5首——翹翹板、吹泡泡、小星星、蝴蝶、小狗。

幼兒教材第三冊4首——我是一隻小小鳥、家、小槌子、歡喜與和氣。

幼兒教材第四冊1首——小螳螂。

所有重複的曲目，包括在不同調和有不同技巧要求的曲子，都沒有算進去。如此算法，一共31首。其中中國兒歌17首，外國兒歌14首。

以下是被改編成了入門不久便可以演奏，可當作分弓練習，連帶鋼琴伴奏譜的中國民歌〈小毛驢〉（在D大調）：

譜例13，選自黃鐘小提琴教學法專用教材第一冊，鋼琴伴奏譜。

二、中外民歌

與大量改編，使用中外兒歌起到同樣良好效果的，
是中外民歌的改編與使用。

　　民歌的美感與魅力，來自千百年來的自然淘汰，自然修飾、修改。它凝聚了無數不知名音樂家的心血、情感與智慧。它最忠實地表現出每一個民族的民族風貌、性格、特徵。無論深情、幽默、快樂、哀傷，它都是那樣的純樸、真誠、精練。它像營養最豐富的乳汁，餵養了古往今來的每一位大作曲家。編綜合性的入門教材不使用民歌，就像撫育初生嬰兒不用人乳或牛乳一樣，一定會造成嬰兒營養不良。

　　黃鐘教材改編的中外民歌，數量頗多。計有：

　　第二冊4首——掀起你的蓋頭來、快樂的小鳥、捕魚歌、茉莉花。

　　第三冊5首——拜大年、都達爾和瑪麗亞、數青蛙、鳳陽花鼓、珊塔露西亞。

　　第五冊4首——大板城姑娘、採茶撲蝶、天黑黑、繡荷包。

　　第六冊1首——丟丟銅

　　第七冊3首——水手舞曲、三套車、雲南民歌兩首聯奏。

　　第八冊3首——走西口、送我一枝玫瑰花、伏爾加河船夫曲。

　　第九冊3首——桃花過渡、蘇武牧羊、告別克克倫。

　　第十冊1首——恆春主題變奏曲

　　第十一冊2首——潑水歌、牧羊姑娘

　　第十四冊1首——走絳州

　　第十五冊1首——阿拉木汗

　　第十六冊1首——青春舞曲

第十七冊2首——燕子、大平鼓舞

共計31首。其中中國民歌25首，外國民歌6首。

以下，是改編成二重奏的中國山西民歌「走西口」：

譜例14，選自黃鐘小提琴教學法專用教材第八冊。

三、中外名歌

與兒歌、民歌一樣，中外的創作歌曲，藝術歌曲，也是音樂花園中最鮮豔、最芳香，最有生命力的花朵之一。論自然、純樸、琅琅上口，老少咸宜，它也許比不上兒歌、民歌。可是，論豐富多采，廣度深度，它卻在兒歌、民歌之上。對這樣一個「金礦」，黃鐘教材理所當然，要從其中冶煉出黃金來。

黃鐘教材內之新編中外名歌，計有：

第一冊2首——噢！蘇珊娜（福斯特）、歡樂頌（貝多芬）

第二冊2首——甜蜜的家庭（畢夏普）、長城謠（劉雪庵）

第四冊1首——杜鵑花（黃友棣）

第五冊2首——西風的話（黃自）、踏雪尋梅（黃自）

第六冊2首——本事（黃自）、聖母頌（舒伯特）

第八冊2首——我要當兵（莫札特）、母親教我的歌（德弗夏克）

第十冊1首——星條旗歌（史密斯）

第十一冊2首——光榮的合唱（韓德爾）、回我身傍（庫爾蒂斯）

第十四冊1首——白雲故鄉（林聲翕）

總共15首。其中中國名歌6首，外國名歌9首。

四、宗教歌曲

宗教，能讓人類的精神世界從低俗變崇高，從下賤變高貴，從狹窄變博大，從浮淺變深刻，從軟弱變堅強，從仇恨變慈愛、慈悲。

　　宗教音樂，代表了人類崇高、高貴、無私、博大、深刻、堅強、慈悲、慈愛的一面，給人世帶來光明、溫暖、希望。宗教音樂的無可替代，無與倫比，當然是不言而喻。

　　黃鐘教學法宗旨的第一條是「以樂傳道」，它本身與宗教精神就相通相近。黃鐘教材從宗教音樂中取材，改編，把宗教音樂作為最常用到的保留曲目，那是最自然不過的事。

　　黃鐘教材從宗教音樂中改編的曲目，計有：

第二冊1首——聖哉！聖哉！

第三冊2首——平安夜、普天歡騰

第五冊1首——天使報信

第六冊1首——恩友歌

第八冊1首——真理傳四方

第十三冊1首——神啊！求您開導我

第十四冊1首——詩篇第一百五十篇

　　一共8首。如果把貝多芬的〈歡樂頌〉、韓德爾的〈光榮的合唱〉、巴赫—古諾的〈聖母頌〉等都算進去的話，就有一共有超過十首。

五、中外名曲

　　筆者因喜愛欣賞音樂，喜愛讀書讀譜，有好幾年時間擔任交響樂團首席，有好幾年時間常常主持音樂欣賞課，加上喜愛作曲，常研究巴赫、貝多芬、布拉姆斯等作曲大師的作品，所以對古典音樂的不少經典曲目相當熟悉，十分喜愛。推己及人，自然也希望有更多人熟悉，喜愛這些作品。

　　編寫黃鐘教材，給了我一個機會——把一些我熟悉、喜愛的經典之作，加以改編，使之難度、長度都適合初、中級程度的小提琴學生演奏。這是一箭雙鵰之舉——一方面藉此機會讓學生接觸這些傑作，一方面讓初、中級程度的小提琴演奏曲目更加豐富。

　　從中外名曲中改編過來，收進黃鐘教材的曲目（僅移調和編訂指法、弓法，不是由本人改編和重編伴奏或二重奏之曲目，不算在內），計有：

　　第七冊5首——多瑙河之波（伊凡諾維奇）、大獅子遊行（聖桑）、嘉禾舞曲（巴赫）、間奏曲（比才）、小前奏曲（巴赫）。

　　第八冊4首——慢板（德弗夏克）、土耳其進行曲（貝多芬）、天鵝湖主題（柴可夫斯基）、小精靈主題。

　　第九冊6首——費加羅婚禮序曲主題（莫札特）、瑤旋舞曲（原作者待查）、阿斯之死（葛里格）、索爾維格之歌（葛里格）、阿萊城姑娘主題（比才）、哈巴涅拉舞曲（比才）。

　　第十冊4首——婚禮場面舞（杜鳴心）、王子的故事(里姆斯基‧科薩科夫)、山魔之宮（葛里格）、四隻小天鵝（柴可夫斯基）。

　　第十一冊2首——俠之大者主題（阿鏜）、斯拉夫舞曲第一號（德弗夏克）。

　　第十二冊6首——小步舞曲（巴赫）、風笛舞曲（巴赫）、愛的主題（貝多芬）、葬禮進行曲（貝多芬）、命運交響曲片段（貝多芬）。

　　第十三冊8首——溫暖的主題（布拉姆斯）、匈牙利

舞曲第三號片段（布拉姆斯）、神啊！求您開導我（布拉姆斯）、春天（莫札特）、奏鳴曲主題（莫札特）、憂傷的主題（莫札特）、第40號交響曲主題（莫札特）。

第十四冊2首——波麗露片段（拉威爾），天鵝湖場景（柴科夫斯基）。

第十九冊1首——小王子與小公主（里姆斯基·科薩科夫）。

第二十冊1首——安妮卓拉舞曲（葛里格）。

共計39首。其中絕大部份，均是從未有人將之改編爲小提琴獨奏或二重奏者。

六、個人創作曲

歷年來，筆者曾創作過不少小提琴獨奏曲。它們可以分成三大類：

第一類，有個人風格的創作曲。例如〈江南〉、〈思念〉、〈D羽調舞曲〉等。這類作品，沒有使用任何現成的民歌或他人作品爲素材，屬於純粹創作曲。

第二類，以民歌或他人之作品爲素材，不同程度地加以發展、變化、改編。有些發展變化較大，已可算創作曲，如〈蒙古民歌〉、〈阿里山之歌〉等。有些發展變化較少，甚至不大有發展變化，只能算改編曲，如〈繡荷包〉、〈雲南民歌〉等。

第三類，因爲教學需要而模仿歷代大師風格所寫的作品。如〈e小調二重奏〉、〈巴洛克風格進行曲〉等。這類作品，只有教學價值，並沒有什麼藝術創作價值。

黃鐘教材之中，以上三類作品都收進不少。有些是在1992年之前寫的。有些是因爲編黃鐘教材時，有某種

技術進階上的考慮和需要而寫的。計有：

第一冊1首——有備無患。

第五冊1首——小舞曲。

第六冊2首——打球、早期古典風格舞曲。

第七冊4首——雲南民歌、巴洛克風格進行曲、後期古典風格詼諧曲、浪漫派風格舞曲。

第八冊2首——進行曲、e小調二重奏。

第九冊1首——瑤族舞曲。

第十冊2首——流水、恆春主題小變奏曲。

第十四冊1首——F大調二重奏。

第十五冊1首——夢江南

第十七冊2首——燕子、太平鼓舞。

第十八冊1首——江南。

第十九冊2首——思念、D羽調舞曲。

第二十冊3首——蒙古民歌、捕魚歌主題變奏曲、阿里山之歌。

總共23首。其中第一類4首、第二類8首、第三類11首。至於各種音階和純粹技巧練習，以及在「幼兒專用教材」中與吳玉霞老師合作的一些兒歌，就沒有算進去。

除了上述六大類新編曲之外，餘下來的，就是現成的傳統小提琴教材與作品。

這一大類，又可以分成練習曲與樂曲兩個部份。粗略統計一下，黃鐘教材之中，傳統練習曲如凱薩、馬扎斯、克萊采的練習曲，用了13首。現成的傳統曲目如賽茲的學生協奏曲第五號第一樂章，丹克拉的變奏曲，黎國荃改編的中國古曲「漁舟唱晚」，馬思聰等中國作曲

家的作品等，用了22首。

　　如果只以曲目數量而不算長度、難度的話，黃鐘教材新編之曲150首，現成之曲35首。新編曲之比例佔百分之八十多。此計算方法，尚未把自編之音階與技巧練習計算在內。以教材的「原創性」來說，那是相當高，遠遠超過日本的鈴木與篠崎教材了。

第五節　輔助練習之妙用

　　廢掉了傳統教材大部分枯燥無味、又長又難的練習曲與音階之後，如何能避免鈴木教材「大跳太多太大，跳不過去」的問題，是黃鐘教材要面對、要解決的一大難題。此問題如不解決好，學生學到某個程度，技術上必然無法提高，稍難的曲子便無法演奏。小提琴這件樂器本來就被公認最難學，經典的小提琴曲目偏偏又大多數技巧困難度甚大，技術差一點便無法演奏。這自然更增加了解決此難題的重要性和困難度。

　　黃鐘教材的做法，除了把部份音樂性曲子加以改編，使之具有練習曲的特性與功能之外，便是設計了大量極短的，抓住技巧難點、重點的輔助練習。

一、音準輔助練習

　　任何小提琴老師，要面對的第一大經常性難題便是音準問題。徐多沁老師說：「錯誤的音準，會帶壞所有的技術」（注1）。那是非常有見解的說法。

　　以目前台灣的專業小提琴學生狀況來看，普遍最缺乏的是嚴格的音準訓練。有幾位純台灣「土產」的年輕小提琴家，音色、音樂都達一流水準，可是一出去參加國際比賽，第一輪就被淘汰出局，主要原因就是音準不夠嚴格。專業演奏者尚且如此，業餘的就更可想而知。

　　黃鐘教材，為了「強迫」老師重視音準問題，幫助學生改善音準狀況，從第二冊開始，就常出現音準輔助練習。例如，在第二冊第一首〈掀起你的蓋頭來〉的「正曲」之後，安排了這樣一個輔助練習：

譜例15

在第二冊第七首〈甜蜜的家庭〉之後，安排了三個音準輔助練習：

譜例16：

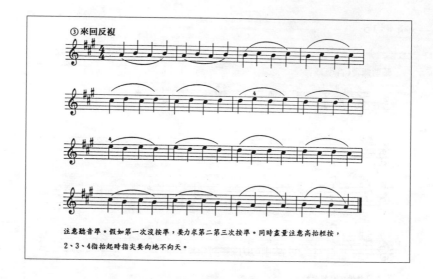

在第三冊第五首〈平安夜〉之後，安排了一個難度和精準度更高一些的音準輔助練習：

譜例17：

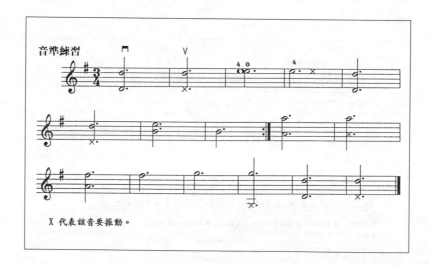

　　以上輔助練習，特別是〈甜蜜的家庭〉之後的三個輔助練習，把最有效的音準練習三大方法全都涵蓋了。

二、弓法輔助練習

　　小提琴演奏，外行人以爲左手比右手難，內行人才知道，右手比左手變化更多，難度更大。

　　爲了幫助老師與學生在弓法上化難爲易，凡是弓法有困難的曲子，黃鐘教材大都配以輔助練習。例如，第二冊的〈老黑爵〉一曲，左手並不難，可是弓法變化繁多，還有一些「反常規」的弓法，如不先把弓法單獨抽出來練會，學生學起來就很困難。於是，在「本曲」之後，設計了四種弓法輔助練習：

譜例18

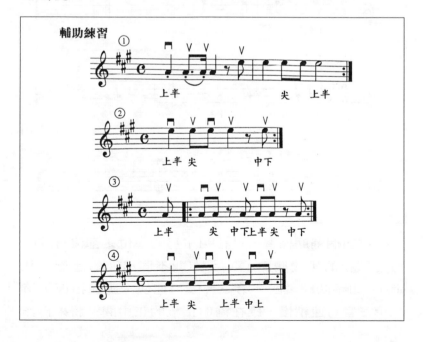

　　這四種弓法，如照以上譜例，只在空弦上拉，並不算太難，沒有學生學不會。等空弦拉會，左手先撥奏練會，再把左右手整合起來，就不至於太難。

　　又如第三冊第十二首〈普天歡騰〉，也是類似的情形，所以也設計了以下四個弓法輔助練習：

譜例19

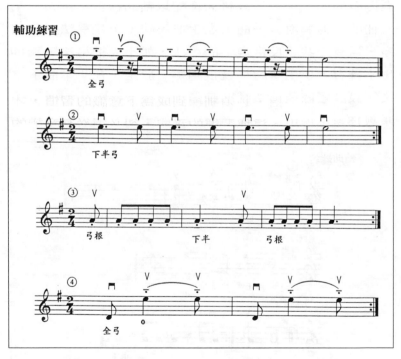

　　這四個輔助練習，只註明了弓的部位，卻沒有註明弓在弦上的「接觸點」——亦即不同弓速的運行「軌道」。如輔助練習四，第一音因弓速快，應靠指板，第二第三音弓速稍慢，應在橋與指板的正中間。將來再作

教材修訂時，應把弓毛的「接觸點」也加以註明，對老師和學生就會更方便，更「保險」。

三、提前準備手指輔助練習

　　小提琴的左手技巧之中，提前準備手指是極其重要又常常被忽略掉的一項。

　　其重要，是因為如果不提前準備好下一個以至下兩、三個音的手指，在快速時一定影響速度，快不了。其容易被忽略，是因為在慢速中速時，不提前準備也沒有太大關係，並不明顯影響到什麼。所以，只顧眼前，缺少遠見的老師與學生，往往就對它不重視。

　　提前準備手指，必須訓練到成為下意識的習慣，才能真正產生作用。這種習慣的養成，卻必須從有意識的注意，慢速度的訓練開始。為此，黃鐘教材設計了不少訓練學生提前準備手指的輔助練習。這些輔助練習，可以分成兩種類型。

　　第一種，音階、練習曲、曲子之中，把要提前準備的手指用無符尾小音符、方塊小音符、方塊空心音符等記號，標記出來。例如第一冊第一首〈小蜜蜂〉的一開頭，就是這樣的「提前準備」提示：

譜例20

　　又如第三冊第一首的G大調音階，把凡需要提前準備的手指，都用小方塊音符加括號表示出來：

譜例21

　　再如第六冊第九首的C大調練習曲（這是 Kayser練習曲op.20的第一首），用空心方塊把需要提前按好的音符標出：

譜例22：

　　這樣做，在編訂與打譜上相當麻煩，所以一般傳統教材都沒有這樣做。可是，由於它太重要，可以幫助學生從一入門就養成提前準備和保留手指的習慣，所以，不管多麻煩，仍然值得做。

　　第二種，是小調音階的上下行，第六、第七級音不一樣，需要特別練習的提前準備。

　　例如在第十冊第七首的b小調音階之後，設計了三個極短的輔助練習，其中第二個輔助練習，便屬於此類：

譜例23：

又如第十一冊第七首g小調音階，四個輔助練習中的第一、第二個，亦屬此類：

譜例24

這些輔助練習很短，不難做到，卻有極好的技巧練習效果。

四、換把輔助練習

換把，是小提琴左手技巧之中，與抖音同等重要而困難的一種。

換把種類，最重要的是三種：a.同指換把。b.使用媒介音的換把。c.音階式換把。這三種換把方法都弄通了，一切換把都不外如是，沒有什麼難，也沒有什麼可怕。

同指換把是一切換把的基礎。黃鐘教材在開始學換把的第十五冊第四首〈茉莉花〉之後，安排了三個輔助練習。其中第一、第二個均是同指換把練習。簡短的方法提示極其重要，不可忽略掉：

譜例25

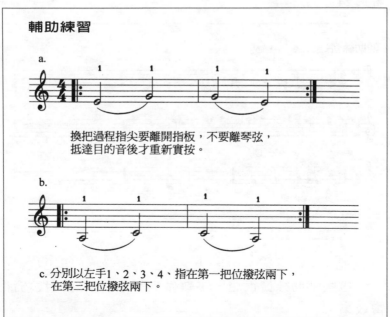

輔助練習

a.

換把過程指尖要離開指板，不要離琴弦，
抵達目的音後才重新實按。

b.

c. 分別以左手1、2、3、4、指在第一把位撥弦兩下，
在第三把位撥弦兩下。

　　使用媒介音的換把，事實上有一半是同指換把，只不過是後來由另一隻手指「承接」了目的音。所以，在為第十五冊第七首〈長城謠〉所設計的兩個輔助練習，第一個是同指換把，第二個才是使用媒介音的換把：

譜例26

　　音階式換把，是三種換把中最複雜的一種。筆者在二十年前的有關論著中就曾試圖用文字把這種換把的「祕訣」公開出來（注2）。由於用文字描述動作的困難度甚大，所以，雖然那時候有把意思說明白，但所用文字太多，也不夠清楚，我自己始終不滿意。直到這次編黃鐘教材，必須用最少的文字，把意思表達得清楚、準確，才想出了上面是譜例，下面是箭頭標明奏那一個音符時要做那一些準備動作的方法，比以前大進了一步。下面是第十五冊第十一首〈青春舞曲〉的三個輔助練習。其中第二個（b），就是音階式換把的全部「祕訣」：

譜例27

五、其他輔助練習

除以上四種較大類的輔助練習之外，凡是有特別技巧困難的音階、練習曲、樂曲，黃鐘教材都儘可能為其設計出適當的輔助練習。

例如，第八冊第三首〈獅子大遊行〉，第一次出現震音（Trill），輔助練習是：

譜例28

要領: 1、高抬,輕按。
　　　2、慢速,用節拍器。
　　　3、練好a後才練b,練好b後才練c,以此類推。

又如第十四冊第七首〈換弦練習曲〉(這是 Kayser 練習曲 op.20第十首),重點與困難點除了運用手腕動作來換弦外,就是左手要同時按好整組和弦的所有音及換弦要圓滑、流暢。為此,特別作了一些方法說明和編了一些輔助練習。其中第三個是練左手的同時按一組音,第四個是練換弦的圓滑、流暢:

譜例29

練和弦,一組一組同時按好。按弦要盡量輕。弓法分別用一下一上與全部下。全部下弓的演奏法,請參閱《教教琴　學教琴》一書「右手」篇第六章「如何教連續下弓的和弦」。

練圓滑、沒有棱角的換弦。

　　再如綜合了多種高難度左手技巧的一個八度同弦換把音階（在第十八冊第一首），它同時要注意同把位的提前準備手指，更要注意到移把或換把之後的提前準備手指，還要注意到換把之中暗暗隱藏著的正確媒介音。所有這些，都在樂譜中用括號內之無尾小音符標示出來：

譜例30

　　正是這麼多各種不同的準備練習和特殊的編訂與記譜、打譜法，讓黃鐘的學生雖然是業餘學琴，但卻有接近專業的嚴格技巧訓練。特別是最重要又最容易被忽略掉的一些基礎訓練，可以說比某些專業音樂班學生的訓練還要嚴格、嚴謹，講究規範。

注1：請參看徐多沁老師〈考級指南 —— 對課餘練琴的三點建議〉一文，原載於《信息交流》第八期，1995年出版。

注2：請參看筆者寫於1978年的〈小提琴基本技術簡論〉一文，收於《小提琴教學文集》一書之內，1983年，台北全音樂譜出版社初版。

第六節　團體教學的特殊技巧

　　每一位真正投入過團體教學的小提琴老師，一定都深深體會到團體教學之難。徐多沁老師說：「會教團體課的老師，一定會教個別課；但會教個別課的老師，多數不會教團體課。」（注1）徐老師又說：「一般人對團體課的看法都過於樂觀。實則是教團體課太難了！」（注2）對徐老師這兩段話，只有親身嘗過教團體課甘苦滋味的老師，才會真正了解其含意之深、份量之重。

　　團體教學的各種技巧、方法、絕招，在本書第三篇「徐多沁教學法」中，已有相當深入，詳細的記述、論說。比起徐多沁老師博大精深的教學法來，黃鐘教學法在這方面起步既晚，成果、成績亦大大不如。曾經考慮過把這部份內容以一句「請參閱《徐多沁教學法》一篇中的『教學絕招』一章」來帶過。可是，卻隱約覺得這樣做不妥。起碼，台灣的學生、家長狀況跟上海的學生、家長狀況有相當大不同。黃鐘的團體教學方法與技巧是在教台灣學生的過程中摸索，累積出來的。這部份內容，雖然廣度與深度均不能跟徐老師的方法相比，可是它們或許對台灣的同行老師有某種參考價值，對其他地區的同行老師也可以起到互相啟發，共同進步之作用。於是，幾經考慮之後，仍決定這部份內容不留空白。不過，在內容取捨上，儘可能做到兩點：1. 與徐老師教學法相同，相近之內容，少寫、略寫或不寫。2. 比較有黃鐘特色、特點的內容，多寫、詳寫。如此，或許既不浪費讀者的時間，又能達到學術交流之目的。

一、小小音樂會

　　黃鐘的團體課，不管學生是大人還是小孩子，通常從第二堂課開始，就幾乎每一堂課，都有小小音樂會或小小比賽。

　　小小音樂會的內容，通常是正在學習或已經學會的音樂性曲目。其形式，通常是獨奏，有時候可以是二重奏、三重奏、四重奏，能加上鋼琴伴奏當然更好。

　　雖然聽眾就是那麼幾位同班同學和家長，可是演奏者的出場、走路、轉身、鞠躬，演奏完之後的再鞠躬、下場，卻要像正式音樂會登台一樣講究，不可以有一絲一毫的馬虎，聽眾對每一位演奏者，也要報以熱烈掌聲，表示鼓勵。

　　小小音樂會之後的老師講評，是一項極其重要內容，也是對老師教學能力的重大挑戰、考驗、檢驗。講評可分為兩種方式：一種是每一位學生演奏完之後，馬上講評。其好處是「打鐵趁熱」，目標集中，有問題即時糾正，演奏者、旁觀者、老師三方面均印象深刻。另一種是全部人都演奏完之後，再由老師作一總的講評。其好處是節省時間，所針對的問題一定是比較普遍地存在。用前一種方法，老師必須很能掌握時間，提出問題必須一針見血，糾正偏差必須出手見效，講話必須向所有人講而不是只向一個人講，絕不能把講評與糾正變成上個別課。用後一種方法，老師必須有很好的記憶力與整理、歸納問題的能力，要抓得住最重要、最多人共有的問題來講解、糾正。通常從講評中，便可看出老師的功夫，本事如何。

　　小小音樂會，是「一石四鳥」，「一箭四鵰」的好招式。首先，它可以促進學生的練琴興趣。人都是愛面子的。不管大人、小孩，誰都不想在表演中表現得太差。第二，它讓學生有互相觀摩的機會。一首曲子，聽過一遍跟聽過十遍，最起碼熟練程度就大不一樣。第三，通過講評，可以對學生的姿勢偏差及其他偏差，做些個別糾正。第四，通過表演，可以鍛鍊出每位學生的膽量、膽色、自信。

　　團體課勝於課別課之處，「好玩」、「有趣」是重點之一。如何把小小音樂會開得活潑、有趣、好玩，自然也成爲重要之事。下列做法有正面效果，可酌情使用：

- 用猜拳或抽籤的方法決定出場次序。
- 對表現特別出色者，用發獎卡、獎品等方式，予以鼓勵。
- 講評時，對某一個問題，老師故意不講出自己的意見，改用發問方式，請學生或家長發表意見。
- 不要固定時段。多數應在上課的開始，但有時可在上課的中間，甚至在最後。
- 有時可以請其他班特別出色的同學來客席表演。
- 多數時候應指定統一曲目。偶爾可各自選擇自己所喜歡之曲。

二、小小比賽

　　人類的天性，都喜歡比賽。良性的比賽、競爭，能促進人類經濟、科技、文化的發展。

　　小提琴團體課，正好可以借用人類喜歡比較、競爭的天性，常常舉行小小比賽，促進學生進步，達成教學

目標。

　　黃鐘團體課的比賽內容，多種多樣，海闊天空，無窮無盡：

- 比某一個姿勢的正確。如夾琴、如握弓、如左手手型，如某種弓法等。
- 比某一曲的熟練程度。
- 比某一曲的音準、節奏。
- 比某一曲誰拉得最慢。
- 比誰的抖音最漂亮。
- 比全音半音的分辨能力。
- 比誰的聲音最乾淨。
- 比誰的演奏最放鬆。
- 比某一曲的綜合分數。
- 比誰的變化音唱得最準確。
- 比誰在二重奏中，最能照顧、配合對方。
- 比誰的頓弓拉得最標準。
- 比誰今天最有禮貌，最守紀律。
- 比誰的視唱或視奏反應最快最準確。

　　比賽方式，可以「單打獨鬥」——以個人為單位，也可以分成幾個小組，也可以把一班學生分成甲、乙兩隊。

　　評判的方式，可以「全民投票」——由學生每人一票，選出第一、二、三名。也可以由在一旁「觀戰」的家長出任評委，評出優勝者。偶而，老師也可以「大權獨攬」——自己來當裁判。不過，為了比賽的公平、好玩，老師以少當裁判為佳。如讓學生或家長投票時，原

則上不要允許自己投自己的票或投自己孩子的票，以免造成「爭」的氣氛。

用什麼作獎品？從一枝鉛筆到一張唱片，從一包口香糖到一盒餅乾，都無不可。亦可以用獎卡代替獎品。累積了某個數量的獎卡，再換取一件較大的獎品。

獎品大多數由家長樂捐。也可以成立一個以班為單位的獎品基金或活動基金，委託一位善於採購的家長統一去購買獎品。

通常，如果在教學中遇到某一個難題，就以這個難題來作為小小比賽的內容，是最有效的做法。例如：小朋友練琴一昧拉快，不肯慢練，就來一個「看誰拉得最慢」的比賽。如果遇到某一首需要拉得很快的曲子，則來一次「看誰拉得又快又準確」的比賽。

小小比賽與小小音樂會，最好能間隔進行。如每堂課都比賽，學生會失去新鮮感，教學效果就要打折扣。每個月一次至兩次比賽，兩次至三次小小音樂會，或許是較適合的比例。

三、遊戲

人類，特別是小孩子，都喜愛遊戲。能把枯燥無味的技術教學，化作遊戲，編成遊戲，讓學生在遊戲之中，不知不覺就學會了某一種技術，是最高明的教學方法。黃鐘教學法鼓勵每一位老師，自己編創遊戲。在條件成熟時，將會把不同老師所編的遊戲，整理、結集、出版。我個人在這方面創造力與記憶力均不強，遠遠比不上吳玉霞、陳奕旋等老師。有時針對某個技術問題，即興編了一個遊戲，效果尚佳，可是沒有即時記錄下來，

過後就忘記了。

　　以下僅就記憶所及，記錄下其中幾則遊戲，作爲引玉之磚：

・邊走路、邊拉琴

　　選一節奏性較強，速度不慢不快之曲，由老師領頭，學生跟在後面，一邊演奏，一邊走圈圈。

　　此遊戲極簡單，但對幫助學生放鬆精神與身體，訓練「一身二用」，「一心二用」，有極大好處。

・一組擊拍，一組演奏

　　把學生分成A、B兩組。A組演奏時，B組用手打拍子。B組演奏時，A組打拍子。也可以邊打拍子邊唱。此遊戲亦極簡單，但對幫助學生了解什麼是拍子和奏對拍子，亦極有幫助。

・分辨全音半音

　　把學生分成人數相等的兩隊。如其中一隊少一人，可由一位家長補上。老師彈或奏兩個音 —— 大二度或小二度。答對者得一分，答錯者得零分。各隊自定好「出場」次序。甲隊一號之後，輪到乙隊一號，再輪到甲隊二號，乙隊二號。最後總分高之一方爲勝方。

　　此遊戲極有價值，既可培養出團隊精神，又讓學生在緊張，刺激的氣氛中，高度集中精神，培養出分辨全音、半音的能力。

　　把它變化一下，用來訓練音樂記憶力，視唱能力，節奏能力，皆有奇效。

　　如讓家長也參與玩這個遊戲，孩子會特別興奮，效果也更好。

‧抽籤組隊比賽

選一首簡單的二重奏曲。如有十位學生，準備好 1 至 5 號籤各兩張。抽到籤號相同者，臨時組成一隊。比賽時，要求拉兩次，第二次互換聲部。合作默契最好的一組為優勝。

此遊戲很好玩。可以同時訓練學生的合作精神與合作能力。

‧你作曲，我演奏

把學生分成甲、乙兩人的若干組。第一輪比賽，甲在五線板上先寫後唱七個音，乙要在小提琴上把這七個音用撥奏或拉奏奏出來。七音都對得七分。每錯一音扣一分，看看那一組得分最高。第二輪比賽，甲乙互換，由乙出音，甲演奏。最後把兩輪比賽各組得分統計出來。總分最高者為優勝。

此遊戲對訓練學生的認譜能力，視唱能力，視奏能力，均甚有好處。

四、聯合觀摩音樂會

不記得是那一位教學大師說過一句話：「演奏人才是在舞台上培養出來的。」此話十分有理。單是課堂上課，家裡練習，確實無法培養出演奏人才。此理就如同軍事學院培養不出大軍事家，要在戰場上才能培養出軍事家一樣。所以，歷來偉大的表演藝術老師，無不千方百計，讓學生有多些機會上舞台，正式登台表演。在表演中，學生一方面增加了舞台經驗和熟練程度，一方面會自己發現自己的不足之處，自己想辦法彌補。這是任何形式的學習都不能替代的。

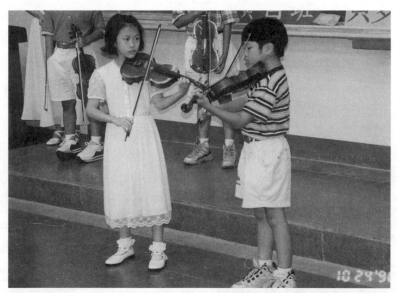

圖25.表演人才要表演中才能成長。在聯合觀摩音樂會上，臨時抽籤配對的兩位小朋友，在表演二重奏〈兩隻老虎〉。

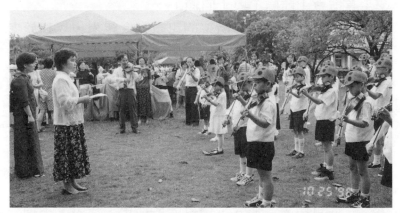

圖26.由於教材、教法標準均相同，不同地區，不同老師所教的學生，只要級數相同，隨時可以合起來演出。圖中場景是台南、高雄的學生，在澄清湖畔作登台表演前的預習、演練。

　　黃鐘教學法，從最早的巴赫班開始，就訂下了每三個月辦一次正式音樂會的規定。可是，由於我一直忙於編教材和其他事情，此規定一直沒有真正實行。直到研究了徐多沁老師教學法之後，才從徐老師那邊取了一些經，結合黃鐘的具體情形，創出了「聯合觀摩音樂會」這種形式。

　　由於黃鐘團體班的人數多數只有6至8位，程度也不高，單獨一班舉辦音樂會並不適宜。曲目、經費，觀眾都是難題。但如果三個班聯合起來辦，就所有問題都解決了。

　　從1998年6月至10月，我們先後舉辦了三次這樣的聯合觀摩音樂會，一場比一場辦得輕鬆而效果更好。具體辦法，有如下幾個要點：

　　1. 儘可能把不同程度的班級放在同一場音樂會，讓學生有機會「前瞻」與「回顧」。

　　2. 最好由不同老師所帶的班級聯合起來，以利於老師之間，家長之間，學生之間交流。

　　3. 由其中一個班的家長會負責主辦。經費則由所有參加演出的學生按人頭平均分擔。

　　4. 班的組合，曲目的決定，客席講評老師的邀請，由主教老師負責。其餘事務，均由家長負責。這些事務主要是：找場地、印節目單、採購禮物獎品，錄音錄影，邀請聽眾等。

　　5. 曲目與表演形式，儘可能多樣化、活潑，不拘一格。

　　6. 除音樂性曲目外，每班必有一段基本功展示。

7. 音樂會的最後一部份，由各班合起來大齊奏數曲，一方面帶出高潮、氣勢，一方面讓較高程度的班級藉此機會複習一下很久以前學過的曲目。

幾場聯合觀摩音樂會辦下來，每個人都有很大得益。學生得到表演機會，琴藝大有提高；家長得到學習機會，增加了辦事才能，黃鐘得到經驗和良好的社會回響，各方面更比以前成熟；客席講評老師得到一個觀看黃鐘教材教法的機會，同時也展露了他的眼光、品味、理念、口才。

下面是其中一場音樂會的節目單：

三、演出(2)黃自班
學生：①黃御哲 ②劉容多 ③鄔宇評 ④毛培煦
⑤楊士鎧 ⑥黃柏誠 ⑦殷立蓉 ⑧劉孟安
⑨黃品強
第一部份：看看我的基本功
內　容：用先唱後拉法，演奏第一把位無升降記號音階
方　式：輪奏、每人四音
標　準：1.音唱得準 2.音拉得準 3.弓直 4.聲音好聽
第二部份：我會各種手型
內　容：1、2、3號手型曲目各一首
　　　　1號手型－平安夜 2號手型－茉莉花
　　　　3號手型－歡樂交響曲
方　式：全班分成三組，臨時抽籤演奏其中一曲
標　準：1.音準 2.姿勢正確、漂亮 3.整齊、有默契
第三部份：最新成果
內　容：用抖音演奏「西風的話」
方　式：輪奏、每人兩句
標　準：1.音準、節奏、指法、弓法正確
　　　　2.弓運得直、部位用得恰當
　　　　3.抖音正確、音色好聽、音樂優美
第四部份：我最愛的一曲
內　容：由各位小朋友各自選一首
方　式：獨奏
標　準：各人自訂
①黃御哲－馬車伕之戀 ②劉容多－祈禱
③鄔宇評－迴旋曲（散步）④毛培恩－環城故事
⑤楊士緯－當我們同在一起 ⑥黃柏誠－紅彩妹妹
⑦夏立亞－新駕駛娃娃兵 ⑧劉孟星－在那遙遠的地方
⑨黃品涵－愛的真諦
◆團選您的最愛
◆客席講評

四、演出(3)巴赫班
學生：①吳信賢 ②黃俊麗 ③黃沚坡 ④黃道蘭
⑤劉晶樺 ⑥蘇若芸
第一部份：我的基本功很棒
內　容：用一弓8音演奏第一把位無升降記號音階
方　式：每人兩次。緊密連接
標　準：1.音準 2.抬弓指有彈性 3.弓運得直、分配得平均
　　　　4.快、平均
第二部份：我會換把和抖音
內　容：每人自選一曲，必須有用到換把和抖音
方　式：獨奏
標　準：各人自訂
①吳信賢－世界真細小 ②黃良賢－江南
③陳淑嫻－長城謠 ④黃寶蘭－綠袖子
⑤劉晉第－夢幻曲 ⑥蘇若芸－茉莉花
第三部份：我們的音樂很動人
內　容：1.瑤族舞曲
　　　　2.光榮的合唱
方　式：合奏
◆團選您的最愛
◆客席講評
五、頒　獎
六、茶點招待

謝謝您的光臨・晚安

黃鐘小提琴教學法示範樂團
台南市府連東路27之2號3樓之1
電話：06-2091326　2093240

黃鐘小提琴教學法林淑貞國樂工作室
台南縣永康市中華路473號3樓之11
電話：06-2023536

五、基本功教學

　　團體課教學，要學會一首新曲不難；要合奏起來弓法整奏，聲音不難聽也不難。真正困難的，是每一位學生的基本功要像樣，不離譜。

　　基本功教學，在樂器教學中，本來就是最重要又最困難的。很多教個別課的老師，也不容易把基本功教好。學生的基本功不好，就像沒有打好地基，樓房肯定建不高；如硬要建高，樓房一定會倒塌。

　　小提琴的基本功種類複雜。如要分類，也有好多種不同的分法。例如：可以分爲左手的與右手的兩大類。也可以分爲看得見的與看不見的兩大類。外在的姿勢，弓運行得直不直等屬於看得見的。用力方法、音準，音

質等屬於看不見的。

看一個團體班的學生有多少發展潛力，只要看兩樣
東西：一是看這群學生好音樂聽得多不多，二是看這群
學生基本功好不好。如基本功不好，發展潛力就有限。
如基本功亂七八糟，恐怕就維持不長久，甚至無法繼續
學下去。

黃鐘的基本功教學，得益自徐多沁老師的啓發甚
多。由於學生均無經過挑選、淘汰，家長的素質與投入
程度也遠遠無法跟徐老師的學生家長相比，所以，教學
的困難度亦增加不少。比較有創意，有獨特之處的基本
功教學心得，主要有以下幾方面：

1. 基本姿勢教學。這部份內容，已在「口訣之妙用」
一節，有詳細記述，此處不重複。

2. 基本弓法教學。所謂基本弓法，是指四個部位
（弓根、中下弓、中上弓、弓尖）的短弓與三種速度的
長弓（慢速、中速、快速），簡稱之爲「四短三長」。

這「四短三長」之提法和練習法，是黃鐘所獨創，
未曾在前人的教科書中見過。它們各自的口訣與要點，
在「口訣之妙用」一節亦已提過，不贅。要特別提出
的，是如何在教學中運用之。

通常，進入第二冊或第三冊之後，我們就在每堂課
的一開始，都先花五分鐘左右時間，以輪奏的方式練一
次「四短三長」。每一種弓法練習之前，都抽問一下學
生該種弓法的「口訣」，很有必要，也有良好效果。練
過之後，運弓的「規範」便建立起來了。如在演奏時運
弓有「出軌」的情形，只要提示一下這是那一種弓法、

運弓，要注意什麼，通常學生便會馬上自己作調整，回到「規範」之中。

　　相當有趣的一件事是：即使程度較高，年紀較大的學生，在樂曲之中，也會常常「被騙」，弄不清楚自己正在拉的是那一種弓法。例如，在用分弓拉一連串快速十六分音符時，如果你問學生：「這是慢、中、快速中的那一種運弓？」他們多半會回答：「快速」。事實上，他們也真的是在「快車道」，即靠近指板處運弓。這當然是被「騙」了。如果我們把用全弓拉四分音符（速度約每分鐘60拍）歸入「快速運弓」的話，用八分之一弓拉十六分音符，只是慢速運弓。把速度增快至每分鐘120拍，也不過是中速運弓，應該在「慢車道」或「中速車道」運弓才正確。類似的例子常常出現。受過「四短三長」訓練的學生，一般很容易就明白上述道理，一經提醒就會自己選擇正確的運弓軌道。否則，怎麼「命令」，運弓還是在「規範」之外。

　　自從使用這一招來教學生之後，黃鐘團體班學生的運弓狀況大有進步。在姿勢上，弓的「直線運行」上，接觸點（即運行軌道）的正確選擇與隨速轉換能力上，音質上，都有大幅度改善，甚至比很多沒有練習過此招的個別課學生，都表現得更出色。

　　3. 從活動調轉回固定調。傳統的小提琴教學法從 C 大調入門，不存在轉回固定調的問題，其代價是入門太難，令到一般人無法學小提琴。黃鐘教材一至四冊用活動調，到第五冊才轉回固定調，所以有一個轉換的問題。這個轉換的困難之處，不在唱名與概念，而在手型

型轉換——第一把位的 C 大調從最低音到最高音，一共要變換三次手型——G弦是2號手型，半音在2、3指之間；D、A弦是1號手型，半音在1、2指之間；E弦是4號手型，半音在空弦與1指之間。

要把學生訓練到左手在不同的弦會自動轉換手型，不錯不亂，音按得準，是非常困難而重要之事。這一關過去了，黃鐘教材便可與任何傳統教材教法相通相接，再往後走就暢通無阻。所以，我們花了不少力氣，嘗試種種方法，幫助學生盡快度過這一關。到現在為止，黃鐘已有六個團體班順利度過此關，尚未有任何一位學生這一關過不去。

由於我們所用的方法同時具有兩種功能：一是幫助黃鐘學生從活動調轉回固定調，二是幫助學生建立起穩固的左手音準基礎與手型轉換快速敏捷的能力，後者對任何系統學生均極重要，所以有必要把它們歸納整理一下，加以介紹：

（1）先讀後拉，先唱後拉，先按後拉。「先讀後拉」是徐多沁老師的偉大發明。它對於缺少樂理基礎和鋼琴基礎的學生，有特別重要而不可替代之功效。「先唱後拉」，大有利於訓練學生的內心聽覺和對音準的敏感度。先按後拉，則可同時訓練腦袋想在前，手指按在前。三者合在一起，則保證能實現徐老師所提出的「預想在前，動作在後；預聽在前，拉響在後；左手在前，右手在後」（注3）之訓練目標、原則。

（2）以上行「二一一四」，下行「四一一二」，來代表左手在四根弦上的不同手型，讓學生有「四隻手

指一起想，一起準備」的概念、訓練、習慣。林耀基教授有「左手一把抓」之說，意思與此相同。

（3）單獨訓練同一隻手指在不同弦按不同音高位置。第一把位 C大調的全部音，真正困難的其實只是 2指與 1指。3指與4指沒有位置的變化，所以並不難。如把G、D弦上2指所按的 B、F兩音反覆練習好，把 A、E弦上1指所按的 B、F 兩音反覆練習好，整條音階的全部音就毫無困難，毫無問題。

4. 音準練習法。這方面內容，在「輔助練習之妙用」一節的「音準輔助練習」中，已有詳細論述，不贅。

5. 抬落指練習法。此法在筆者的《教教琴、學教琴》一書（注4）中，有整整一章的篇幅，予以詳細論述。在黃鐘教材第五冊，特別設計了一首〈抬落指練習曲〉。其實，抬落指難在方法而不難在選擇練習材料。在一位合格、成熟、有經驗的老師手中，幾乎任何材料，包括音階、練習曲，任何樂曲的片段，都可以成為適合的練習材料。在諸種練習方法中，不用弓，一隻一隻手指，練習把速度放慢大約8倍的震音（Trill），是特別有效的方法。其口訣是「**打、鬆、勾、停**」四個字，每字及動作佔一拍時間。打──手指先用指根關節盡量抬高，然後以極快速度，極大力度擊弦，擊弦時要發出如敲鼓一樣的聲音。鬆──打完之後，手要完全放鬆，指尖離開指板，但仍碰到琴弦。勾──負責「打」的手指，用最快速、最大力、勾起，勾出清脆，響亮的聲音。停──停時，手指須用力抬高，這時，手是處在最緊張的狀態，就像箭射出之前，弓拉得最滿的狀態。

　　抬落指方法正確，曾受過嚴格訓練，是左手能快而輕鬆的最關鍵所在。很多小提琴老師不明白這個道理，造成學生快不起來。究其原因，可能是他們誤以為手指「觸弦」的方法只有一種。其實，「觸弦」方法最少有兩種——歌唱性段落的觸弦手指宜低抬，宜「躺平」，宜輕柔；快速華麗段落的觸弦手指宜高抬，宜「直立」，宜剛猛。二者不可混為一談，更不可彼此取代。

　　6. 抖音練習法。此法在筆者的《教教琴、學教琴》一書中，亦有整章的詳論。後來，在〈小提琴高級技巧三論〉一文（注5）中，又作了一些重要補充。至此，如何教抖音、學抖音，方法已大體完備，抖音變成人人可學，人人可學會，它不再神祕不可解，不再令有些人因為抖音不好而痛苦終生。

　　黃鐘教材，在第三冊已開始教抖音。一般情形之下，到了第五冊就可以應用到曲子上去。這一點，與傳統教法一般是學過換把之後才開始學抖音，能否學會學好全靠各人悟性，有很大不一樣。

　　黃鐘教抖音的方法，招數不少，可是歸納起來，不過是「**循序漸進**」四個字——先空手練，只用琴而不用弓練，先練二連音，再練三連音、四連音、五連音、六連音。練到八連音，便大功告成。

　　當然，老師的經驗是極重要的。發力點正確不正確，第一下動作方向對不對，幅度大小恰當不恰當，整個人特別是左手從肩部到指尖，放鬆沒放鬆，手指的第一關節放得夠不夠平，第二關節夠不夠高，動作是否持續不斷，都關乎抖音的好壞、成敗。只要其中有一個東

西弄錯，抖音就會有缺陷。這一部份，沒有什文字論述可以代替活生生的、人對人的教學。如要勉強說一些正確的、好的抖音之標準，特徵，大概是：

（1）**頻率**——大約每一秒鐘四個來回爲適中。

（2）**幅度**——高與低的幅度，在第一把位以1至2毫米爲適中。超過三毫米太大。小於一毫米太小。在第七把位以上的音，要縮小一倍。

（3）**平均**——抖音最忌忽快忽慢，不平均。用節拍器，從二連音練到五連音、六連音，是治抖音不平均的簡易良方。

（4）**持續**——抖音很怕遲到、早退、不持續。用「弓停抖音不停法」來練習，有奇效。上行時保留前一隻手指，下行時提前按好下一音的手指，亦大有助於抖音的持續。

（5）**放鬆**——沒有什麼東西比抖音時左手放鬆更困難、更重要、更影響抖音的好壞。不用弓，虛按弦來練習抖音，是學放鬆的捷徑。眞正的抖音，按弦亦宜輕不宜重。

（6）**發力點**——宜用遠力不用近力。從肩部、手肘發力爲用遠力。從手腕、手指發力爲用近力。除非手又大又肥厚，否則千萬勿用手指、手掌發力。

（7）**姿勢**——山宜低，水宜高。「山」是指手指的第二關節，「水」是指手指第一關節。抖音時手指越是「平躺」，越容易放鬆，能產生寬、厚、柔的音色。

（8）**動作方向**——第一下宜向琴頭方向動。偶而遇到「一偏大、二偏小」（即向琴頭方向動得大，向琴

橋方向動得小）的學生，則可讓其反過來，第一下向琴橋方向動。

（9）**搭配**——開始練二、三連音時，當然是慢配大。眞正應用時，則是慢配小，快配大。千萬不能小而快或大而慢。

抖音的「祕密」，大體上就是這九點。

7. 換把方法。這方面的方法，在筆者的三本小提琴教學論著中都有詳盡論述（注6），在「輔助練習之妙用」中亦有連譜例的應用解釋，不贅。

此外，各種特殊弓法如頓弓、擊弓、換弦等的教學，既可歸爲「基本功」範疇，也可算作「基本功」以外的特殊技巧，因都在「口訣之妙用」和「輔助練習之妙用」中提及，就不重複。

六、音樂欣賞教學

各種音樂課程之中，音樂欣賞佔第一位重要，卻最容易被忽略。

最重要，是因爲它是所有音樂課程的基礎、源泉、動力。最容易被忽略，是因爲它的影響力是間接的、緩慢的、看不見的。

黃鐘的音樂欣賞教學，目前尚處於摸索階段，欣賞內容、上課方式都尚未建立起一套體系與制度。

內容方面，本來，按照「急者優先」的原則，應該把黃鐘教材中的音樂性曲子，作爲學生音樂欣賞的第一部份內容。可是，因爲教材一直在修訂之中，加上要把這部分樂曲錄製爲可做欣賞用的有聲資料，必須投入大量人力、精神、時間、金錢，而目前我本人並沒有條件

這樣做，所以，變成了「急者緩之」。退而求其次，便使用代用品。這些代用品是一些可以找得到的兒歌、宗教歌曲、古典名曲等的現成錄音資料。它們可能與黃鐘出現之曲不同調，不同長度，甚至有某些不同的音與節奏。這當然會給師生雙方面帶來一些麻煩、困擾。不過，預先加以說明，事後加以解釋，麻煩和困擾尚不至於太大，總比讓學生腦中完全沒有音樂的感性印象要好。

第二部分欣賞內容，是黃鐘教材中一些改編經典名曲的原作之各種不同版本。黃鐘教材中有大量曲目改編自經典名曲，如柴可夫斯基的〈天鵝湖主題〉，貝多芬、莫札特、布拉姆斯的交響樂主題，比才的歌劇《卡門》選曲等。當初我在選材時，就是立心想讓黃鐘的學生通過拉奏改編曲，進而能欣賞原作。雖然這些曲子，很多是在第五冊之後才出現，但在欣賞時，只要告訴學生：「你們到了第幾冊，就會演奏到這首曲子」，學生就會特別留心去欣賞。

第三部分欣賞內容，並不侷限於跟黃鐘教材有無關係。只要曲子與演奏、演唱錄音均好，便可以作為欣賞內容。比如，葛羅米奧（Arthur Grumiaux）演奏的小品集、久保陽子演奏的《鄉夢》專集（注7）、薛偉演奏的中國小提琴作品專輯（注8），都是我們常常使用的理想音樂欣賞教材。

時間方面，由於上課的時間很寶貴，我們通常都只能每堂課抽出十分鐘左右來用做音樂欣賞。最好是放在一堂課的中間，既是休息，又是學習。

形式與方法上，如果單是聽，聽完就算，不容易引

起學生的興趣，也不容易讓學生留下深刻的印象。我常採用的辦法是聽之前或聽完之後向學生問問題，讓學生帶著問題去聽，邊聽邊思考問題。對年幼的學生可以問：

「你聽到什麼樂器？」

「是快的還是慢的？」

「你能不能記住或唱出其中一句？」

對年紀稍長的學生，除了上述問題之外，可以問難一些的問題，例如：

「是快樂還是悲傷的？」

「是雙拍子還是三拍子？」

「知不知道作曲家的名字？」

「是大調還是小調？」

「能不能用一幅畫來描述你聽到的音樂？」等等。

對於回答得好的學生，可以給一點小小獎勵，如一張郵票，一張貼紙，一枝鉛筆等。

有時，可以把「回家聽熟某曲」當作家庭作業，下一次課來個小小的「考試」。考試內容可以是唱出一句，可以是描述音樂意境，也可以是講作曲家的故事。

七、聽音唱音與樂理教學

到目前為止，黃鐘對學生與家長大體上仍然是來者不拒，只是按其條件、年齡、投入程度的不同而編排在不同的班別。他們之中，大部分從未學過任何樂器，有一半左右完全不會看譜，也不知道什麼是全音半音，有少部分開始時完全無法唱準Do Re Mi Fa So幾個音的音高。面對這樣的學生群，聽音、唱音、學看譜、學打拍子、學基本樂理，其必要性和困難度可想而知。

聽音唱音的訓練，我們通常從第一堂課就開始，而且持續不斷。

黃鐘的入門曲只有五個音，而且是用活動調唱名入門。這大大減低了入門聽音、唱音、學看譜的困難度。Do，Re，Mi，Fa，So 這五個音，裡頭其實有極大的學習、遊戲空間。例如：

1. 老師可用上百種不同的「五音組合」，自己彈，學生唱。

2. 學生自己以這五個音排列出一個組合，自己唱出或在小提琴上用撥弦奏出。

3. 把學生分成兩人一組，甲「創作」並寫出一個組合，乙把它唱出來並指出半音所在。

4. 老師以這五個音，組合出一個較長的樂句，彈出或唱出，學生在某一個調（通常是 E或 A大調）上記譜（開始時只記音高，不記節奏）。

5. 老師以一個固定「五音組合」，用各種不同的節奏彈出。學生邊用手打拍子，邊把該節奏唱出。

6. 老師在黑板上寫出幾種常用的節奏，如2分音符、4分音符、附點、切分、從後半拍起奏等。然後，以一固定的「五音組合」來彈或唱出其中一種節奏，要學生指出是哪一種。

通過以上種種遊戲、訓練，一段時間之後，學生對這五個音的唱名、音高、全音半音的關係、記譜、最常用到的節奏等都會熟記並能唱準。這時，便可以把五個音增加為一個八度之內的8個音，仍然用以上方法去玩遊戲，做練習。

　　用這樣由淺入深、由少變多、由簡單變複雜的方法，黃鐘把不少原先連一個音也唱不準，被認為是「音盲」的學生、家長，訓練到能把一個八度內的所有音都辨別得出來，唱得準確，會自己看譜找音。有了這個最重要的基礎之後，要學更進一步的東西，如辨別音程的度數及大、小、純、增、減，把聽到或看到的一段旋律唱出或奏出，任何時候都能辨別出某個二度是全音或半音等，就不是太難之事。

　　為了幫助黃鐘的學生學看譜和弄懂基礎樂理，我特別編了兩冊結合黃鐘教材進度安排的《學看譜》教材。上冊是活動調系統，下冊是固定調系統。

　　為了讓老師每次上課能抽出一部份時間來訓練學生聽音、唱音、學看譜，我們還把所有團體班的上課時間從原先的一小時改為一個半小時。

　　黃鐘老師之中，有一些原先是幼教老師和奧福教學法老師。凡有這類背景的老師，都特別擅長於把枯燥的理性學習變成好玩的感性遊戲。比較起來，凡科班出身的老師，包括我本人在內，教學就比較呆板、偏於過份嚴肅。為了讓黃鐘的聽音、唱音、樂理教學更活潑有趣，更有系統，目前，我們有兩位老師正在累積教學遊戲與教案，準備編一本《黃鐘樂理遊戲》。假如這本新教材編得出來，我將樂於看到用它來取代原先我編的那兩冊，連我自己都嫌它太過「正經八百」的《學看譜》教材。

八、禮貌與紀律教育

　　團體課與禮貌，紀律教育，是互相影響，互相成就

的東西。團體課如果不要求，不教育學生與家長有禮貌
與紀律，這個團體一定失敗，甚至辦不下去。禮貌與紀
律教育，也只有在團體班之中，才有可能實施並看得到
成果。在個別課教學中，以上互相影響、互相成就的情
形就不大存在，最起碼不是那麼明顯。

　　對團體班學生與家長的禮貌與紀律要求，我本人在
開始時並沒有足夠的重視。後來，吃了不少苦頭，才慢
慢體會到其重要性。現在，對此不得不越來越重視，再
也不敢容許沒有禮貌沒有紀律的行為發生，並教育所有
老師都要如此。

　　最近發生在黃自二班的兩件有關小事，值得記錄下
來，供同道分享。

　　其一：

　　某次，一位小朋友進教室，頗有禮貌地向老師鞠躬
並說：「老師好！」可是，對站在老師旁邊的一位學生
家長，這位小朋友卻視若無睹。如果是在過去，我對此
事也一定視若無睹，不會有任何反應。但自從覺悟到禮
貌教育的重要之後，我對這類事情就開始敏感起來。等
學生到齊，舉行過上課儀式後，我便臨時把禮貌教育當
成這堂課的第一項內容。方法是：請一位學生家長站出
來充當「模特兒」，每位學生輪流站起來向她深鞠一躬
並大聲說：「×媽媽好！」這位媽媽也向小朋友回鞠一
躬並大聲說：「×××好！」花了不到五分鐘時間，整
個班的氣氛突然一下子變好了很多。同學之間，家長之
間，家長與同學之間，老師與同學、家長之間，都變得
更友好，更密切。連上小提琴課時，秩序也更好，學習

效率也更高。這堂課，教起來自然也特別得心順手，各方面都是贏家。

其二：

經過上次「向同學的家長問好」教育與練習之後，該班學生變得比以前更有禮貌。當見到同學的家長時，已懂得鞠躬問好。可是在另一次上課之前我與其中一位學生一起進電梯，遇到一位住在該大樓的中年婦女，她很友好地向我們點頭笑笑，這位學生卻一點反應也沒有。我想起鈴木先生的一句話：「對陌生的人先說『你好』，乃是開啟愉快人際關係之鑰。」於是，在上課儀式之後，我又對學生說了這樣一番話：「很多年前，我在美國一座小城市唸書時，在路上遇到任何陌生人，都會友好地彼此打招呼，說一聲『嗨！』可是在台灣，如果在馬路上對不認識的人打招呼，一定會被人認為是瘋子。我不希望你們當「瘋子」，但在本社區之內，在電梯裡，如果遇到不是凶神惡煞，鼻子朝天，很不友善的人，我希望你們能向鈴木先生學一學，主動跟別人打招呼，問好。來，我們來練習一下。」我請一位媽媽站出來，扮演陌生人，有時扮「阿姨」，有時扮「伯伯」，有時扮「叔叔」，每位學生輪流地向她點個頭，說一聲：「阿姨好」或「伯伯好」、「叔叔好」。經過這次練習後，該班的禮貌表現與氣氛，又比以前再進了一步。

這兩件事情都很小，可是，卻讓每個人都得益不少。

學生對同學的家長和陌生人都有禮貌，對老師自然更加有禮貌。有禮貌的學生比較好教，教起來也比較愉快，這是任何老師都有同感的。這是老師的得益。

學生養成有禮貌的習慣，這對他們的一生，是一筆不可估量的無形財富。重者，可助其趨福避禍。輕者，容易有較好人際關係，讓生活更加愉快。這是學生的終生得益。

小孩子到了某個年齡，往往會反抗父母，不聽父母之教，而聽老師、同學、朋友之教。天下父母沒有不希望孩子有禮貌的，但常常力不從心，教兒兒不聽。現在，黃鐘的老師代其教子，父母坐享其成，又不必另付學費。這是家長的得益。

紀律教育，最重要的可能是保證上課不缺席不遲到。這方面，徐多沁老師的做法極有成效，黃鐘遠遠比不上。到目前為止，我們所能用的似乎只有「遲到者罰款」，由各班家長自定標準，遲到者罰十元至一百元新台幣不等。這方面實在乏善可陳，有待今後努力加強。

九、親子班

黃鐘的親子班，其實等同於徐多沁老師的「母子同步學琴」和鈴木教學法的「先教會媽媽」。

開始時，我們並不了解這樣做的重要性。所以最早開的團體班，都沒有要求家長同時學琴。越到後來，我們越發現，凡是其父母投入得深，有同時學琴的學生，教學就順利。凡是父母只管交學費，不陪孩子練琴，更不自己學琴的學生，就越教越難教。事實終於令我們覺醒到，要教好團體班，教好幼童幼兒，父母投入是關鍵，而父母投入的最重要表現，就是自己也一起學琴。於是，我們先後開了親子一班，親子二班（後易名為維瓦爾第班）。這兩個班的共同特點，就是媽媽先上四堂

課。我們保證在這四堂課之內，教會媽媽最基本的左、右手姿勢，學會夾琴，學會吉他式撥奏與夾好琴撥奏，學會拉中上弓的分弓，學會從頭到尾拉一首完整的〈小蜜蜂〉。到第五堂課，小孩子才加進來學習。事實證明，這個辦法非常好，創造了家長、老師、孩子三方面都是贏家的結果。

家長方面，沒有另外多付學費（黃鐘的制度是家長學琴，第一冊不收學費，第二冊以後，學費只收一半），就得到一個學琴機會，這對她們的一生，都有很多正面的影響。例如：有音樂、有小提琴陪伴，不會寂寞無聊；會拉小提琴，會受到先生和親友的更多敬重；常活動雙手和手指，可增加頭腦的靈活，身體的健康，到老年不容易得老年癡呆症。快而見效的得益，則是因為自己學琴在先，日後輔導孩子練琴時，不會被孩子「欺負」──不會拉琴的媽媽，常被孩子一句「你拉給我看看」，就氣得說不出話來。

老師方面，第一個得益是多了一位最好的助教，日後教學生不知要輕鬆多少倍。第二個得益是家長有學琴，自然會對「班務」熱心參與，日後要辦演出等活動，不愁沒有人出錢出力。第三個得益是黃鐘老師的升級，必須靠教學成果。多一位家長學琴，等於將來多一份教學成果。如果遇到有教學潛質的家長，還可以培養其為下一代老師。

孩子方面，最大的得益一是不知不覺之中，看了很多媽媽拉小提琴的「畫面」，聽了很多媽媽拉小提琴的聲音，自然而然，會產生「我也來拉拉看」的欲望。教

學成功的第一祕訣是激起學生的學習欲望。孩子有了學習欲望，後來的事就好辦。兩個親子班的實驗結果，都是媽媽學了一、兩堂課之後，孩子就迫不及待，一再問媽媽：「我什麼時候可以開始上課？」第二個最大得益是日後練琴有人陪。這個「陪」字的作用，絕不要低估。它往往是日後能否堅持學下去和學得好壞的關鍵。第三個大得益是因爲媽媽學琴，她對拉琴的難處、苦處自然有切身體會，便不會用粗暴、無理的態度和方法來要求孩子，而會用比較友善、體諒、耐心的態度和方法對待孩子的學琴練琴，甚至成爲能與孩子互學互幫的「同學」。如此，親子關係自然良好、親密，而不是一天到晚責罵、爭吵。

十、音樂營

在暑假、寒假、或連續多日假期，把學生集中起來，參與一系列教學、演奏、交流、遊戲活動，稱爲音樂營。

黃鐘總部受制於場地、人力、人才之限制，至今尚未辦過音樂營。反而是黃鐘屬下的林黃淑櫻老師，因具備所有條件，先後辦過兩次爲期三天兩夜的音樂營，有一些值得介紹的經驗。

首先是辦音樂營的好處。

如果有條件辦，音樂營對培養小孩子的獨立性、身心健康成長、琴藝的提高，都有極大好處。幾天時間，父母不在身邊，非學獨立不可。一大群本來不認識的小孩子在一起，非學習如何相處不可。一起玩、一起練琴、一起吃飯睡覺，每個人都交到新朋友，好朋友。有

那麼多時間互相觀摩，上課，練琴，很可能三天之內的拉琴時間，等於平時的一個月，音樂與技巧當然一定會大有進步。

音樂營並非人人可辦。它必須具備一些基本條件，最起碼的是：

1. 有適合的地方。這地方最好可供孩子上課、練琴、遊戲、睡覺、吃飯。同時有室內與室外更佳。

2. 有能幹的策劃人。策劃人需要計畫整個活動的內容、日程、安排老師、調配人手、協調所有大小事項等。

3. 有稱職的老師。最好同時有能教拉琴、教音樂的老師、也有能帶團體遊戲、帶群體活動的老師、共同策劃，參與。

4. 有義工。小孩子的吃飯、睡覺、都需要人照顧。必須有幾位熱心、細心、有愛心的義工，最好是媽媽，來負責這部分工作。

活動安排方面，音樂，拉琴當然是重點。可以安排團體課、小組課、個別課、音樂欣賞課、交流表演等活動。可以請程度較高的學生來當小老師。由小老師去帶程度較低的學生，效果有時比正式老師帶還要好。小孩子都喜歡玩，所以，務必安排一些與音樂無關的團體遊戲，讓小孩子有一個歡笑、歡樂的美好記憶。

林黃淑櫻老師辦的兩次音樂營，我都只去參加了一部份。跟小孩子一起搭帳蓬、玩遊戲、捏飯團，看他們一組一組（按程度分組）拉小提琴，眞是終生難忘的快樂時光。

黃鐘鼓勵旗下老師，有條件的，都應該多辦音樂

營。如果一位老師力量不足，也可以兩位，三位老師合起來辦。將來，如果總部有條件，也應該辦各類學生或老師的音樂營。

十一、個別輔導

黃鐘教學法雖然提倡以團體教學為主，全力以赴在做的事也是在培養團體課老師，推廣團體教學法，可是，對個別課，也不排斥，有時還不能不用到個別輔導，亦即個別課的方式，來教學生。

黃鐘的個別輔導，主要在四種情形之下使用：

1. 團體班的學生，有嚴重跟不上多數人的進度，非個別輔導不可者。這種個別輔導，通常是階段性的，只需要輔導該學生突破某個難關，趕上其他人的進度，個別輔導就可以停止。例如在黃自二班，初期有兩位小朋友，一位又小又嬌又軟，連招呼都不會跟別人打；另一位完全沒有接觸過任何音樂，媽媽也沒有投入時間作輔導，陪練琴。在正常情形下，這兩位小朋友都絕不可能學得成小提琴。幸得當時擔任助教的林黃淑櫻老師，主動擔負起課外輔導的重任，連哄帶騙，幫他們度過第一段難關。後來，又由另外一位老師，接手課外輔導工作。幫他們度過了第二段難關。最近，他們已完全不需要個別輔導，進度也不比同班其他同學慢。

2. 新來的學生或剛好沒有適合其程度的班，或是有太多姿勢，技術方法上的偏差，非個別輔導無法糾正者。這類型的學生，通過一段時間個別輔導之後，我們都會盡量想辦法讓其插進某個適合的團體班。由於有這類學生的補充，一些原先人數較少的班，後來往往學生

會越來越多，達到最適合的8至10人。

3. 個別特別認真、投入、程度超出同班同學不少，欲跳到程度更高班級，或想轉到專業音樂班或音樂科系學習者。原則上，我們並不鼓勵學生跳班，可是遇到上述情形，如果學生家長一再要求，也不絕對堅持不給學生安排個別課。這時，我們通常都會要求學生，仍繼續在原先的團體班同時上課，直到其程度可以插進更高程度的班級，才停止原先班級的課。

4. 有極少數學生，或因為其時間無法配合任何一個適合其程度的班，或因其家長對團體班有成見，堅決要求上個別課者。對於後者，我們在適當機會，安排其參觀某團體班上課，觀賞聯合觀摩音樂會，往往不費一言一語，便會讓其明白黃鐘的團體課與台灣時下一般團體課大不一樣，品質絕對可以信賴。如此，他們便可能自己提出要求，希望轉上團體課。

大體上，程度越高，對小提琴興趣越大者，上個別課的「危險性」就越小。這個「危險性」，主要是指失去對學琴的興趣。所以，如非實在有必要，我們盡量鼓勵初、中級程度的學生上團體課，而不上個別課。不得不安排個別輔導者，也盡可能是短期性的。一旦沒有需要，便結束個別輔導，只上正常的團體課。

十二、學生與家長互助

團體課的一大好處，是學生之間，家長之間，不同學生與不同家長之間，可以互相幫助。這方面，徐多沁老師的作法，已樹立了最佳榜樣。讓學生在課堂上或下課後互幫，讓家長互相觀摩如何陪小孩子練琴等，都是

我們常用到的方法。

在家長沒有自己學琴的班級，常常會出現孩子不服自己媽媽的管教、輔導，跟媽媽頂嘴的情形。一見到這種情形出現，我們便採取「易子而教法」──甲媽媽去帶乙媽媽的孩子，乙媽媽去帶甲媽媽的孩子。如此，情形馬上會好轉。甲媽媽會用比較耐心的語氣跟乙媽媽的孩子說話，乙媽媽的孩子也絕不會跟甲媽媽頂嘴，學習態度也會認真得多。

聯合觀摩音樂會之前，需要多加練習，可是老師沒有辦法抽出額外時間來，怎麼辦？這時，如有參加學琴的家長，就可以委託其中較熱心又有組織能力者來主持，召集全班學生一起練習。

學生因臨時急事請假，缺了一堂課，老師不可能為其補課，但不補課下一堂課他一定趕不上其他人的進度，怎麼辦？這時，其家長可以帶孩子登門拜訪另一位家長和孩子，了解上一堂課的上課內容，有什麼新功課，甚至請人家陪練一下琴，力求「不掉隊」。

有臨時性的演出，父母不能陪小孩子一起去，怎麼辦？這時，拜託一位方便的家長，請其幫忙接、送孩子及一路上照顧一下。

要考級了，可是孩子還有些技巧難題沒解決，自己不懂，老師沒空，怎麼辦？這時，請一位有學琴或懂音樂的家長，幫忙個別輔導一下，考級的成績當然會更加好。

以上種種，都是家長之間互幫互助的有形例子。

有形的互幫互助易見易知，無形的互幫互助例子其

實也不少。例如：上課、下課有伴；進步、成績有人共分享；有挫折時發幾句牢騷有人聽；共同分擔了學費，所以是付出少而得到多（團體課每位家長所付的學費，如去上個別課，連付音樂系在學學生的鐘點費都不夠）。

團體課老師，如能鼓勵、引導、安排學生之間，家長之間的互幫互助，一定會有更好的教學成果，有更良好的人際關係氣氛。那又是一個三贏之局面。

團體教學技巧，不同於個別課者，其實最重要的是徐多沁老師所反覆強調的「上課輪奏化」、「一個口令，統一動作」等。這部分在「徐多沁教學法」一篇已有詳細論述，請有興趣研究團體教學法的同道朋友自己去翻閱。這部分黃鐘並無獨特創造，就不浪費讀者的寶貴時間。

注1：引自徐多沁先生1997年10月16日寫給筆者的信。

注2：引自徐多沁先生1997年12月1日寫給筆者的信。

注3：引自徐多沁先生1998年2月9日寫給筆者的信。

注4：見筆者《教教琴，學教琴》一書的第三篇第二章。台北大呂出版社。1995年12月初版。

注5：見該文第二論〈論抖音〉。見台南家專音樂科科刊《紫竹調》第八期1996年11月初刊。

注6：這三本分別是《小提琴教學文集》，《談琴論樂》，《教教琴，學教琴》。前者由台北全音樂譜出版社出版，後兩者由大呂出版社出版。

注7：該專輯由台北上揚公司於1985年東京錄音，在台灣、香港等地發行。

注8：該專輯由香港雨果公司於1995年在北京錄製，在香港、大陸及東南亞發行。

第三章　師資培訓

師資培訓是黃鐘教材編寫完成之後，我本人投注心力時間最多，經受失敗挫折也最大的項目。

眾所周知，任何教學法，不管教材多好，制度多合理完善，行政人才多能幹，如果沒有成功地培養、訓練出優秀的師資來，一切都會落空。

如本篇第一章所記述，黃鐘的師資培訓，失敗的，幾乎全是科班出身的老師；到目前為止，成功的幾乎全是非科班出身的老師。

無獨有偶，徐多沁老師那邊的情形，基本相同：約十位經他手培訓成功，能勝任團體教學重任的老師，全是他的學生家長出身。

面對這樣的情形，我們不能不得出一個結論──它不是偶然的、無道理的。表面看來，它很不合常理，大大出乎一般人所料，連我自己也有很長一段時間迷惑、困惑、不解──「怎麼會這樣？」可是，想深一層，既然事實如此，那它就一定有某種道理、規律、必然性在其中。

淺層現象已經在第一章羅列過。本章的目的，是把

團體課師資培訓的成功與失敗深層現象及其原因與規律
找出來，加以分析研究，向對小提琴團體教學有興趣的
同道朋友，提供一條造就成功老師之路——包括造就自
己與造就他人之路。

第一節　團體課老師所需要之人格特質

一、好領袖

團體課老師與個別課老師最大的不同，是他要同時面對一群人而不是一個人。

嚴格說來，團體課老師面對的其實是兩群人而不是一群人——一群是學生，一群是家長。用徐多沁老師的話來說，「是面對兩個團體」。（注1）

要讓這兩群人都各安其位，各司其職，各盡其責，合作愉快，老師首先必須是位好領袖。換句話說，凡成功的團體課老師，其人格特質中必須有「領袖」、「頭頭」、「老大」的成分。缺少這種特質的人，遇事跟在後面而不是走在最前頭；說話聲軟無力而不是親切中帶有幾分威嚴；做事拖泥帶水而不是果斷明快，這樣的人，要把一班人帶得服服貼貼，願意長期跟著你，絕不可能。所以，好的團體課老師，首先必須是位好領袖。

二、好學生

教團體課，太困難了！

小提琴本來就是被公認最難學的樂器，要教一群人同時學，學得好，自然是難上加難。

自古有云：「眾口難調」。一群學生，一群家長，這個要向東，那個要向西，這個說太快，那個嫌太慢。要協調眾人，同心合力，同步前進，當然極難。

面對這麼困難的事情，面對這麼多要學的東西，老師必須首先心態歸零，抱著從零開始學習的謙虛態度，先當個好學生，然後才有希望，有可能逐步成為一位稱

職、合格的團體課老師。

徐多沁老師在團體教學上已取得那麼大成就，可是看他的文章、書信、處處可感覺到他的謙虛好學。

我本人天性中，有極狂傲的一面。可是面對團體教學，不能不拜每一位我接觸到的幼教老師、奧福老師、教會主日學老師為師，也不能不拜鈴木先生、徐多沁先生為師。否則，黃鐘教學法絕無可能產生，我自己也絕無可能勝任團體教學。

三、好老師

小提琴難教，團體課難教。要把難教的東西教好，老師必須具備幾個條件：

1. 精通本行。這裡的「精通本行」，並不是指精通本行的一切，而是對所教範圍的東西，每一個細節都要瞭如指掌，既知其然亦知其所以然，還要知道它們互相之間的關係。

2. 善於表達。音樂圈內，人盡皆知，「會拉不等於會教」。這裡有一個重要區別，就是語言表達能力的強弱。用示範、用表情、用肢體語言，當然也可以傳達訊息，可是，對一位老師來說，語言表達能力，卻往往更為重要。尤其是當遇到一些需要理智、理解、思考、判斷的問題時，不善用語言來表達者就非常吃虧。

3. 能上能下。有些老師，只能教聰明學生。有些老師，不宜教太聰明的學生。最好的老師，尤其是團體課老師，必須兩者皆能。因為團體班內，不可能每個人的學習能力均等。要讓聰明的學生服你，不大聰明的學生也能明白你，跟得上你，這叫能上能下。

4. 細心耐心。粗心的老師，可能只會看到學生外在的東西，例如：姿勢對不對。細心的老師，則會特別留意學生內在的東西，例如：用力方法，有沒有偏差等。缺乏耐心的老師看到學生有某個偏差時，可能講兩次就算。夠耐心的老師則可能講一百次，直到那個偏差不存在才停止。

5. 善抓重點。學生問題一大堆，哪一個最重要？哪一個要優先解決？這是最考驗老師智慧的事。好老師永遠不會「放過大魚，只捉小蝦」，「只見芝麻，不見西瓜」。他永遠把最重要的問題當作第一優先來解決。

6. 上課有趣。同樣的內容，甲老師上課學生可能哈欠連連，乙老師上課學生可能笑聲不斷。那怕是最枯燥的純技巧練習，也要想辦法讓它變得好玩、刺激、有趣，方是師中高手。

還可以列出一些其他條件，如「學問廣博」，「善於發問」，「化難爲易」，「能剛能柔」等。不過，以上六點最重要。能大體上符合或接近，就可稱爲好老師。

四、好演員與好導演

爲什麼好的團體課老師必須是位好演員呢？因爲他必須能隨時演好不同角色。

學生表現出色時，要演聖誕老人——慈祥、快樂、贈送禮物。可以是眞的禮物，也可以是一個獎卡、一張貼紙、或一聲驚奇的讚美——「你們好棒啊！」

學生頑皮或行爲出軌時，要演警察或暴君——嚴肅、公正、執法如山，甚至怒容滿面，凶神惡煞。注意，不可眞的動怒，否則傷肝傷胃，於己於人無益！

　　有時候，要像孩子王，能與小孩子玩在一起，把自己當成與孩子同年齡的玩伴，要笑就笑，要哭就哭。

　　有時候，要當長輩，把學生和家長當作晚輩，諄諄善誘，既教音樂、琴藝，也教做人、做事，還要教家長如何跟孩子相處，如何管教孩子，做家長的兒教顧問。

　　有時候，要示範錯誤的演奏，要學某一位有偏差學生的演奏姿勢或誇張其不準之音與不美之聲。

　　有時候，要像萬能大演奏家，隨時似模似樣的表演某位世界級大師的拉琴表情以至其拉法與音色。

　　當好演員已不易，但尚不夠，還要能當好導演。

　　好導演是不單自己能示範表演各種不同的角色，還要能引導、指導、指揮一群你手下的演員，演好他們各自所扮演的角色。具體到小提琴團體教學上，就是要指導家長演好家長的角色──記筆記，陪練琴，學生需要鼓勵時及時給予鼓勵，需要幫助時隨時給予幫助等；指導學生演好學生的角色──該慢時慢，該快時快，該靜時靜，該動時動，該連時連，該斷時斷，該衝時衝，該回頭時回頭…，等等。

五、好傳道人

　　一千多年前的韓愈先生說：「師者，傳道、授業、解惑者也。」（注2）

　　韓愈要傳的道，當然是儒家的倫理道德之道。天主教的神父，基督教的牧師，傳道人，傳的是救世主耶穌所倡導的「愛人愛神」之道。佛教的和尚、比丘尼，凡純正的，傳的是佛教「慈悲為懷」，「普渡眾生」之道。

　　不管所傳之道為何，他們都有一個共同特點──道

高於人，道重於人，爲傳道而奉獻終生。

團體課老師，其實也是在傳道——傳以音樂文化教育、改善人類素質之道。

在鈴木先生的著作中，我深深地感受到鈴木先生的這種傳道精神。每讀徐多沁先生的文章、書信，我總是彷彿看到一位清瘦、堅定、雙眼充滿神彩、永不知倦的傳道人。在台灣的兒童音樂教育界，我有幸接觸過王尙仁老師（注3）、劉嘉淑老師（注4）、李映慧老師（注5）等，他們雖然不是教小提琴，而是教唱遊和其他樂器，但每次與他們在一起，我總會受到他們的感染，會增加一點高尙情操，減少一點自私自利之心。爲什麼？因爲他們都爲了小孩子而奉獻自己，他們都在傳道，都是好傳道人（也許他們並不自覺到這一點）。

有些團體課老師，在開始投入團體教學時，只是爲了賺錢，根本沒有想到要傳道。可是，這種情形通常持續不久。要不就因教不好而離去，要不就不知不覺之中改變了自己。凡能長期教，又教得好的老師，一定都會被傳道精神所感染，所同化——傳道、教育高於一切，愛你的傳道、教育對象，從傳道、教育中得到快樂，不知疲倦，終身不渝。

注1：見徐多沁老師1999年11月17日給黃輔棠的信。

注2：見韓愈〈師說〉一文。

注3：王尙仁老師，奧福教學法在台灣的拓荒者。現在台灣奧福教學法的中堅人物劉嘉淑，李晴美，蔣理容等，均是受他鼓勵、影響，而走上終身奉獻給兒童音樂

教育之路。

注3：劉嘉淑老師，台灣仁仁音樂教室創辦人。爲了在台灣推廣奧福教學法，她奉獻了自己所有的一切，包括青春、錢財、智慧。

注4：李映慧老師，台灣奧福協會常務理事，先後從事奧福教學與行政策畫，管理工作，曾發表多篇有關論文。

第二節 科班出身老師的培訓

如本篇第一章所述，黃鐘先後開了三期科班出身老師的短期師資訓練班，都慘遭失敗——一位成功的團體課老師都沒有帶出來。

大而化之地究其原因，可以說是訓練任務過重過難，短期師訓班不足以擔負如此艱巨之重任。

細加分析，則可以從現象羅列入手，進而找出有關的各種因素及其互相之因果關係，從而找出訓練失敗的深層原因，並探求解決之道。

一、五大通病

能報名繳學費參加黃鐘師資訓練班的人，都是已經放下身段，不會自視過高，也知道黃鐘教學法有不少獨到之處的人。其中有碩士，有桃李滿天下的資深老師，有在大學音樂科系任教者，有獨奏家級的優秀演奏者。

筆者在此把他們面對一群學生時的通病寫出來，絲毫沒有貶損他們的專業能力與成就之意。相反，我對有這麼好背景的一群人，肯放下架子來跟我學團體教學法，而我都沒有把他們教好，帶出來，至今仍有一份深深的愧疚。這不是他們的錯，而是我因缺乏經驗而造成的錯。最好的彌補之道，應是從分析病狀入手，找出病因與治療方法。

根據三次師訓班及後來的一些實習課觀察所得，凡正科班出身的老師，包括我本人在內，百分之九十九都不同程度地犯有以下「通病」：

1. 用教一個人的方法來教一群人。用徐多沁老師

的說法，是：「以一石一鳥的辦法對付十鳥，結果還有九頭鳥亂飛亂叫」。這種情形，不能責怪這些科班出身的老師。因為他們從小學琴，就是老師一對一在教。一般人都是怎麼學就怎麼教。如不重新學習，慢慢培養出「眼看，看一群人；耳聽，聽一群人；講話，對一群人；思考，想一群人」的能力，用教個別課的方法教團體課，管了一個人忘了一群人的情形，是最正常不過之事。

2. 不會稱讚學生。看見學生表現不錯，認為理所當然，不懂得去稱讚；看到學生有偏差，不能容忍，馬上去糾正甚至責備，更加不會去稱讚學生…這是最常見之事。這樣的情形，即使教專業學琴的學生，也不大理想。教業餘學琴的學生，則犯了大忌 —— 學生百分之九十以上將會學不久。我觀察黃鐘的優秀老師林黃淑櫻女士的教學，她是只要學生肯拿起琴來拉，不管拉得好壞，都一定先鼓勵，先稱讚，等學生有了興趣，有了信心之後，才去慢慢糾正學生的偏差。這是為什麼我教不下去而轉到她門下的學生，後來都有相當不錯的表現之重要原因。

科班出身老師不會稱讚學生，跟他們從小受到「越嚴格越好」，「不能有毛病」的專業訓練，當然有最直接關係。他們忘記了一件重要的事：「完美近於無缺」，是學琴多年以後的事，而他們現在面對的是一群業餘的初學者。這也是為什麼通常專業造詣越高的人，越不適合教初學者的原因。

3. 上課無趣，讓學生覺得學小提琴不好玩。說話太嚴肅、不會笑、不會跟學生玩遊戲，課堂氣氛缺少生趣、樂趣 —— 這當然跟從小學琴就是被老師如此嚴厲、

嚴苛地對待有關。「受到怎樣的對待，就怎樣去對待別人」，這也是最正常不過之事。

有一段時間，我帶的某一個團體班有兩位助教。一位是正科班出身的碩士，簡稱甲老師。另一位是幼教專家，學琴歷史只有短短幾個月，簡稱乙老師。每次甲老師上場教，不用多久，學生就開始打哈欠、精神不集中，學習效果自然不好；每次乙老師上場，課室就充滿笑聲，小朋友就興高采烈，拉起琴來專心、投入，學習效果自然良好。

如要給這兩位老師的教學打分，當然是乙高甲低。

4. 不管學生練琴。這一點，我自己也吃過大苦頭。以前自己學琴時，老師只管教，練琴是自己的事，不知不覺，等到自己當老師時，也就以為只要上好課便成，練琴是學生的事，家長的事。特別是多年以來都是教音樂科系和音樂班的學生，已習慣了不必管學生練琴，也有不錯的教學成果，沒想到，換了教業餘的團體班，如不想些有效辦法來刺激學生練琴，採取些措施來幫助家長陪學生練琴，一定會出問題。輕者，學生因練習少而進步慢甚至無進步；重者，會因無進步，遇挫折而學不下去。

看凡團體教學有成就的老師，都一定有各種方法去「管」學生練琴。徐多沁老師是用獎卡、獎狀等，林黃淑櫻老師是用貼紙、記錄簿等。我本人在吃過大虧之後，現在也慢慢學會用鼓勵為主的方法去刺激學生練琴。

5. 不善於跟家長交朋友，不善於當家長的兒教顧問。徐多沁老師一再強調，「小孩子學琴，成敗在家長。」

這是凝聚了很多經驗、教訓、智慧在內的經典名言。通常家長如把老師當成好朋友，當兒教顧問，那麼，不管小孩子學習過程遇到多大的難題，障礙，都少有半途而廢，學不下去的現象。相反，如家長跟老師不熟、不親、不信任，不把老師當朋友、當顧問，即使孩子學得很順利，很有成績，也隨時可能出現問題，爆發危機。

　　不久前，一位在黃鐘學生之中，算得上出類拔萃，才分極高的學生，因為媽媽一時情緒失控，母子兩人衝突起來，兩人均陷入「還要不要繼續學小提琴」的難題之中。幸好該位本身是專業鋼琴老師的媽媽，跟筆者一家人都是好朋友，她來問我怎麼辦。我建議我們大家合開一個「聯席家庭會議」。會上，我要他們母子先把問題客觀地說出，然後各自反省自己的不是之處，很順利地便化解了他們母子之間的衝突，訂定了幾條以後他們兩人要盡力做到的「決議」。結果這位小朋友的小提琴才又繼續順利地學下去，他們母子的關係也大有改善。

　　科班出身的老師不善於跟家長做朋友，是情有可原之事。近代的教育體系，只傳授知識而不教做人，考試也只考術而不考道，造成的教育結果是學生普遍IQ高而EQ低，不缺本行知識而缺少適應社會的能力。比較起其他方面來，不善於跟家長交朋友已算不上是最嚴重的問題。

　　此外，科班老師還有一些次等普遍存在的問題，如缺少守時的習慣、只會固定調唱名，不會活動調唱名、固有習慣太深，不易改過來、做人處事缺少靈活性、不善隨機應變、不懂得為他人著想，等等。當然，並不是

每位科班老師都有這些問題，但有這些問題的老師之比例，不算太低。這些問題的存在，當然都不利於團體教學。

二、三關難過

科班出身的老師教團體課，如果失敗，通常都會在第一階段敗下來。所謂第一階段，實際上共有三關。它們是：

1. 第一堂課

俗語說：「萬事起頭難」。此話千真萬確。做了一大堆準備工作，包括招生、聯絡、排時間、寫教案、準備樂器，等等。終於要上第一堂課了。這堂課上得好壞，直接影響到家長的信心和向心力、孩子的學習興趣和意願等。初上場的老師，面對第一堂課，其緊張，其惶恐，通常比新兵第一次上戰場恐怕差不了多少。

由於這堂課所用到的專業能力不多，而用到組織能力、計畫能力、創造學習氣氛的能力、親和力、帶團體活動的能力卻甚多，所以科班出身老師所具有的專業能力優勢幾乎沒有發揮餘地，而他們的弱點卻會全部暴露出來。如果這一堂課上得亂七八糟，課堂秩序混亂，小孩子不肯合作，家長的信心動搖，老師自然會有挫折感，無力感，沒有信心和興趣繼續教下去。

2. 入門教學

一般人都很容易誤以為，科班老師的專業程度那麼高，教入門的東西，應該不會有任何問題。以筆者的實地觀察，實際經驗看來，事情並不是這樣，而是剛好相反。除了少數曾對入門教學下過一番苦功夫的老師之

外，一般的科班老師，可能有辦法教中等以上程度的學生，卻多數不會教入門。

究其原因，有兩方面。第一是科班出身的老師一般是從小就學琴，兒時的入門課程早就忘得一乾二淨。第二是能學到專業程度，一般是既用功又聰明。既用功又聰明，自然進步快，學得順利，很多東西都未經過艱難摸索，理性思考，自然而然就做到了。可是，這樣一來，他們就不容易理解不夠聰明也不夠用功的人，爲什麼某樣技巧學來學去都學不會，要用什麼樣的方法，用什麼樣的語言來解釋，學生才能把這樣的技巧學會。

入門教學這一關過不了，後面自然就沒戲可唱。

3. 入黃鐘之門

黃鐘之門是大開的。不管學生班、師資班，只要有黃鐘教師會的會員肯教，在教，人何人都可以報名參加。可是，要使用黃鐘教材去教學生，卻非先參加黃鐘教師會，成爲正式會員不可。這並不是要折辱科班出身的老師，而是爲了對教學品質有某種程度的保證，不得不訂出這樣的「遊戲規則」。

第一堂課不會教，看資深老師教一、兩次，自己硬著頭皮練一、兩次，不會也就變成會。

入門教學不會教，跟著一位資深老師，看他如何從零開始，把一群人教到拉完第一、二、三冊，看它一、兩班，教它一、兩班，也就學會了。

不了解黃鐘教材的使用方法，不會唱活動調唱名，不明白三指握弓拉上半弓的好處，用同樣方法，要學會都不是難事。

　　可是，要在黃鐘教學法尙未有世界性知名度，也沒有一大群教授，權威是黃鐘會員的情形下，要有慧眼而無身段，肯加入黃鐘教師會，卻是很不容易過的一關。有好多位科班出身的老師，內中還有我教過多年，由我一手從入門教到成爲專業小提琴演奏者的人，在上完師資班的課之後，都沒有加入黃鐘教師會。這一關沒過，後面的機會當然也就沒有了。我從來不勉強任何人入會，包括我的學生在內。想學團體教學而不加入黃鐘教師會，那首先是他的損失，然後才是黃鐘的損失——這是我始終如一的看法。

　　學教團體課，是不是非黃鐘不可？當然不是。像徐多沁老師的團體教學法，就在好多方面都比黃鐘高明。不過，以徐多沁老師多年來，培訓成功的團體課老師都是非科班出身者這一點看來，不願入黃鐘之門者，肯入徐門之可能性也不太大。畢竟，科班出身老師的心理狀態，長短之處，三關難過的情形，是共通的。

三、兩個實例

　　科班出身的老師既然大部分（可能是絕大部分）缺少團體課老師所需要之人格特質，又有五大通病，三大難關，是否就注定沒有辦法成爲合格的團體課老師呢？

　　根據鈴木先生「人類的能力，並非天生」之理論，答案當然是否定的。演奏能力固然是學習、練習的結果，教學能力又何嘗不是學習、實踐的結果？即使是人格特質，細細加以分析，其先天成分亦不多，大多數都是後天培養、教育而慢慢形成的。

　　理論上如此，實踐上又如何呢？

請看下面兩個均是眞人眞事之例子。

例一：

洪嘉隆老師，小提琴碩士，一直在台灣南部各音樂班教主修小提琴。兩年半前，他慕名來參觀過黃鐘的小提琴團體課後，當即加入了黃鐘教師會。我那時對教團體課之難尚未有足夠認識、體會，以爲自己能做到的，別的老師自然也能做到。因爲他遠居嘉義縣，又沒有適合他的師資班開課，便建議他以觀摩黃鐘老師上課的方法，代替參加師資班。觀摩了幾次之後，我便鼓勵他盡快開始教學生，在實踐中學。

憑著他的聰明和專業能力，幾個月後，他的團體班已初見成績，幾位學生參加考級均合格，他自己也教出信心和心得。

可是，越到後來，他越遇到過不去的難關、瓶頸。好多最基本的入門姿勢，都不知道用什麼方法，才能把學生教得像樣。在考級時，他觀察到，我們一些非科班出身老師的學生，其姿勢、音準、音色、總體表現，都比他的學生還勝一籌。於是，他來跟我商量怎麼辦。

剛好，那時嘉義市有了黃鐘的第一個團體會員，由林黃淑櫻老師出任教學指導（乙方），開了一個學生班，兩個師資班。我建議他去參觀一下。他看了林老師的一堂課之後，馬上要求林老師收他爲徒，他要拜師學團體教學。開始林老師不敢收，覺得自己無學歷、背景，而對方是碩士、是科班老師。後來，經不起洪老師極有誠意的再三請求，才答應下來。

從此，林老師在嘉義市的課，他每課必到。先是百

分之百當學生，後來，有機會就主動要求當助教。

不久前，在一次嘉義縣的黃鐘老師聚會中，他告訴我，以前做夢也沒想到，教團體班有那麼多方法、「招式」，也沒想到黃鐘的入門教學步驟方法那樣嚴謹、科學，一環扣一環，缺了其中一環就接不下去，他很慶幸能拜到林黃淑櫻老師為師。

不問可知，洪老師的團體教學本事，正在迅速提高之中，以前的難題現在都有了方法去解決，以前的困惑現在都有了明白答案。可以預料，不久之後，他的教學水準一定會更上一層樓，成為可以從最初級教到最高級的「全通」老師。

例二：

施依佩老師，台南女子技術學院主修小提琴畢業，各科成績俱優。

她參加了1997年7月中旬在台南開的黃鐘第三期師訓班後，便加入了黃鐘教師會。當時，為讓這一期師訓班的老師有實習的機會，我特別開一個從零開始的貝多芬班。師訓班結束後，貝多芬班不能解散，必須繼續教下去。有一段時間，是我一個人在教。後來，施老師的時間已經許可，便安排由她來當此班的助教。

說實話，有很長一段時間，我對她既不滿意也沒有信心。所有科班老師的通病，她全有。顧了一位，忘了一群；講話軟弱無力，模稜兩可；一再交代她不能用固定調唱名，可是一出口又是固定調；講好讓她教半小時，可是一小時過去了，也沒有把計畫中的內容教完；好多最基本的入門功夫，完全不知道要怎麼教……。

一想到要培訓老師，便再不滿意，也不能不給她機會，不時讓她上場主教。一看到她教得不合理想甚至出現嚴重偏差，便只好讓她站到一邊看，自己上場。如此反反覆覆，堅持了大半年之久。

今（1998）年暑假，我要返美國看望高齡母親，不得不把貝多芬班整個交給她帶。放假回來，一看成果，竟出乎意料的好，問學生家長，都說施老師的教學大有進步。

最近，我開始讓她負起貝多芬班的主教重任，每月她教三堂課，我教一堂課，如果情形理想，下一步計畫每一冊到她教完之後，我再來驗收成果，補救可能出現的缺失。再進一步，便可以放她完全獨立「單飛」，無須我在旁邊當「保姆」了。

從施依佩老師的成長過程，證明了「只要肯學，只要方法正確，沒有學不會的東西」，證明了鈴木先生「才能是後天培養的結果」之偉大理論，完全正確。

四、成材之路

傳統專業科班音樂教育體系，只培養學生成專業演奏者，並沒有培養學生成為好領袖、好老師、好演員、好傳道人。換句話說，科班出身的小提琴老師，從小到大所受到的教育、所得到的培育、所具備的能力、所形成的人格特質，跟小提琴團體課老師所要求、所應有的條件，相距十萬八千里。

這十萬八千里，絕不是十來堂短期師資訓練班課，便可以走得過來。

要走過這十萬八千里，最有保證、最快速、最穩當

的辦法，就是較長時間跟著一位成功的資深老師，當他的助教，一直到自己已獨立教學生，也仍然繼續下去。同時，廣泛拜師，多多觀摩各類形的團體教學，尤其是要拜幼稚園老師、奧福老師、童子軍領袖、教會主日學老師等為師，跟他們學如何跟小孩子玩、如何帶團體活動、如何寓教於遊戲、如何讓教學充滿快樂與趣味。

　　黃鐘師資訓練的成、敗兩個方面的經驗和教訓，讓我們得出以上結論。因此，黃鐘的制度也像教材一樣，一改再改三改，最後確定是師徒制、傳教制。因為只有這樣的制度，才能讓欲成為合格團體教學老師的科班出身者，有機會長期跟著一位成功的資深老師學教學。也只有這樣的制度，才能讓成功的資深老師願意付出心力，毫無保留的傳授他得來不易的教學經驗、心得、絕招、祕笈。

　　可能有人會問：你黃某人不也是科班出身的老師嗎？你並沒有當過別人的助教，為什麼又能教團體課？

　　在此，我樂於把自己教團體課的簡略心路歷程寫下來，供同道朋友參考。

　　追溯到遙遠的高中時代。那時我念的是廣州音專（現在的星海音樂學院）附中。當時莫名其妙地，被選為全校連大學部在內的學生會生活部長，每週要負責安排全校學生的大清潔，除雜草等工作。此事對我的專業一點好處也沒有，我也不喜歡做，但卻鍛鍊出了一點組織能力。

　　文革與紅衛兵的瘋狂年代，軍人當政，全國皆兵，連我們這些音樂學校學生也直接間接受了不少「軍」的

訓練與影響。此事與小提琴團體教學有一點關係——學會了「一個口令，統一動作」。這一條，恰好是團體教學常要用到的重要方法。所以，曾當過兵，當過指揮官的人，對團體課老師來說，甚有利，是一項重要資產。

文革中期之後，學生紅衛兵已無利用價值，於是統統被騙被趕到鄉下去。筆者萬幸，沒被趕去種田，只是被分派到一個縣級的文宣隊工作。那幾年，我一個人要負責教全部中、西樂器，一個人要負責全部音樂的寫作與排練工作。雖然力氣出盡、苦頭吃盡，但卻鍛鍊出教學、作曲、編教材、帶樂團排練的能力。

在美國念研究所時代，我除了跟恩師馬思宏先生學琴外，也私下拜了世界級大名師馬科夫（Albert Markov）先生為師。他僅用了十二堂課，就解決了我苦苦摸索二十年而不得其解的多項難題，把我從拉琴緊張變成放鬆，力不從心變成隨心所欲，對小提琴的幾個關鍵性技巧從不明不白變成一清二楚。有一段時間，他特許我坐在他的教室，觀摩他為其他學生上課。我常常一看就是一整天。那段經歷，跟團體教學並無直接關係，但卻讓我後來在編黃鐘教材和訓練黃鐘老師時，有意識的把馬科夫先生的很多小提琴演奏與教學絕招融進去，教過去，使得學生和老師一舉兩得——既學到黃鐘的教材教法，又學到俄國小提琴學派的一些技巧精華。

研究所畢業後，我在紐約擔任馬思宏先生的助教。馬先生平時在俄亥俄州的肯特州立大學（Kent State University, Ohio）任教。一兩個月甚至兩三個月才來一趟紐約。所以，實際上我必須負責他所有班級學生的日

常教學。這段期間，接觸了不少鈴木的學生，因而不得不投入時間和精神，對鈴木教學法的教材、理論、優點、缺點，做了一番深入研究。《黃輔棠小提琴入門教本》就是那段時間邊教、邊編、邊改而完成的。

　　1983～86年，我在剛成立一年的台北國立藝術學院任教並兼任實驗管弦樂團首席。這幾年的經歷，對團體教學並無直接關係，可是，卻有三個很微妙的間接關係。其一是、跟台灣幾乎所有出名的小提琴同行老師，都成了好朋友，讓日後黃鐘的檢定考級請評分委員，不至於太困難。其二是、因為曾在最高位，所以後來不管遇到多大挫折，吃多少白眼，都不會自卑自怨，而能始終保持旺盛鬥志與堅定信心。其三是、那幾年出版了一系列小提琴作品、教材及理論著作。這些作品、教材、著作，並沒有給我帶來什麼經濟利益，可是卻幫助我建立了無形的，既打不倒也搖不動的專業地位，讓我膽敢做一些前人沒有做過的事，例如用活動調唱名入門、先學三指握弓法，實行「傳教」制度，等等。

　　1990年以後，連續在台南家專音樂科帶了八年弦樂團。這段經歷，讓我從對指揮有恐懼症，變成一位相當稱職而有效率的樂隊訓練者，一位在舞台上表現也不差的樂隊指揮。這對團體教學當然是極其有利、不可多得的背景。起碼，面對一大群人時，不會怯場；上課時，講究紀律、效率；遇到難題時，會積極尋找解決方法。

　　然而，以上所有經歷背景，對於一件關乎團體教學成敗的最大之事卻全然無補——如何讓一群小孩子乖乖地聽你的話，跟你合作，既守規矩，又肯練琴。這一

點，才是考驗每一位科班出身老師，能否勝任團體教學的最大難關。

筆者三十多歲時，已寫出了令郭淑珍教授（注1）誤以爲作者是老頭子的作品（注2），可見是屬於少年老成、童心早失那一類人。幾十年來，在心在腦的，常常不像鈴木先生那樣，是兒童，是歡樂，是遊戲，而是國難家愁，是文化存亡，是無奈悲涼。

到自己當了爸爸之後，對孩子也是習慣性地，本能地嚴厲多於慈愛，責罰多於鼓勵，以致於老大後來寧肯去學古箏，也不肯學小提琴；老二在十歲時，則偷畫了一張老爸命令她去練琴時，表情凶神惡煞之極的傳神肖像。幫助我從此岸過渡到彼岸，從對學生只會以批評爲主變成以鼓勵爲主，從不會跟學生玩變成隨時可以編出遊戲來跟學生玩，從對「皮」學生束手無策，只會以高壓政策對付，變成以把「皮」學生教成肯合作的學生爲樂事，全靠什麼呢？全靠我虛心地，幸運地拜到幾位好老師！

第一位是林黃淑櫻老師。她長期當我的團體課助教。名義上和在純粹小提琴教學上，我是她的老師。但實際上，她卻是我的兒教老師。無數次看她輕而易舉就把一群吵吵鬧鬧、打打鬧鬧的小孩子哄得又乖又安靜；多次看她把開始時不肯拉小提琴的小孩子，教到能有模有樣地登台表演，簡直像在看魔術表演。對比之下，我不得不反省自己，改變自己。

第二位是吳玉霞老師。她在名義上和純粹小提琴教學上，也是我的學生，可是實際上卻是我的兒教老師。

有好幾次，她上場教學時，有「皮」的學生「搗亂」。如果是我，一定會生氣，罵人。可是她卻不生氣，也不罵人，只是帶學生玩遊戲。不知不覺之中，「搗亂份子」就變成了「合作份子」。我有時開玩笑跟她說：「多幾個像你那樣的老師，我們這些科班老師就沒得混，沒飯吃了。」

　　第三位是內子馬玉華。她並無任何音樂與兒教背景，但由於長期在基督教教會擔任兒童主日學的義工老師及校長，也就成了帶孩子的高手。我們雖然日夕相處，可是有很長時間，我對她帶孩子的本事卻一無所知。直到有一次開新班，我怕第一堂課事情太多，一個人顧不過來，便請她幫忙。結果她一上場，小孩子和家長就馬上安安靜靜，聽她講故事，順著她的指揮，作自我介紹，歡迎其他人……。我要花好幾堂課才能建立起來的「氣氛」，她卻二十分鐘就做到了。天下男人，可能都有一種「不能輸給老婆」的心理。有妻如此，我自然只好在這方面多加努力。

　　第四位是劉妙紋老師。劉老師是文化大學音樂系主修小提琴畢業，之後參加過多次奧福老師研習會與進修班，我在台北「指揮家音樂教室」參觀過她融合了奧福教學法的小提琴團體教學，也在1997年1月在寧波舉行的「第二屆小提琴教師進修班」上，見識過她跟小孩子「玩」小提琴的極高超本事。古人有所謂「一字之師」。劉妙紋老師，雖然在小提琴教學界算是我的晚輩，可是她卻是我的「二課之師」──這兩課，令我眼界大開，見識到奧福教學法的神奇，終生受益不盡。

　　第五位是鈴木先生。我反覆閱讀他的著作、演說、文章、傳記，把他的言論編輯成語錄。這是一個令我脫胎換骨的過程。鈴木先生的精神，令我深受感動；他的很多教學方法，令我直接受益；他的教育理論，開啓了我在團體教學上的創造潛能。鈴木先生不但是我敬仰的同行長輩，更是引領我認識兒童，了解兒童，喜愛兒童的私淑老師。

　　第六位是徐多沁老師。他不但教會我如何以團體課教出高程度的學生，也爲我樹立了一個爲兒童教育奉獻犧牲終生的典範。他的智慧、經驗、成就、教學絕招，無時無刻不在我腦子中打轉、發酵，強迫我改變自己，帶動黃鐘。

　　如果沒有以上幾位老師，如果我沒有虛心地拜他們爲師，可以絕對肯定地說，我不可能有這麼大幅度的改變，不可能勝任團體教學，更沒有資格作團體課老師的老師。

　　我本人的成材（成團體教學之材）之路如此，其他科班出身成功的團體課老師成材之路又如何呢？眞希望他們能現身說法，或有人能對他們作詳細訪問、報導，讓我們能分享他們的心得、經驗、祕訣、快樂。

注1：郭淑珍教授，北京中央音樂學院聲樂系教授，教出過鄧韻，王秀芬，王靜等一大批頂尖聲樂高手。

注2：郭淑珍教授的原話是：「原來我以爲阿鏜可能是個老頭，誰料還年輕。」原文〈大陸音樂家與阿鏜座談紀實〉，刊載於1998年4月號之《人民音樂》雜誌。

第三節　非科班出身老師的培訓

一、一張白紙好寫字

很多知道我近年來全力投入小提琴團體教學的朋友問我：「爲什麼科班出身的老師沒有帶出來，反而帶出了幾位非科班出身的老師？」

本章第一，二節，已回答了此問題的前一半。這一節，就試圖來回答其下一半及與之有關的其他問題。

徐多沁老師說：「『我怎麼學的就怎麼教』——這是最常見的現象」。（注1）這句話，其實已從客觀的角度回答了整個問題。

從未拉過小提琴，從零開始就在黃鐘小提琴團體班學琴的人，不必教他，他也不必刻意去學，去研究，等到他要教別人拉小提琴時，他一定自然而然，就會用黃鐘的教材、教法去教。對他來說，黃鐘是「母語」，是天經地義，理當如此。

相反，如果是一位已經會拉小提琴的人，他學琴的時候還未有黃鐘教學法，他所用的教材，可能是霍曼，可能是篠崎，可能是鈴木，可能是別的教本，他已習慣一對一的教學法⋯，這時，要他改用黃鐘教學法或別的任何一種教材教法，他肯定會不習慣，不適應，會在潛意識中排斥、抗拒。就像一個已說慣了廣東話的成年人，去到大陸北方或來到台灣，要改說國語或台語，非常困難一樣。

就這樣的觀點、角度來看，非科班老師（指從未拉過小提琴者）是一張白紙，要在上面寫任何字都簡單，

直接就可以寫，科班老師（指已會拉小提琴者）卻是已經寫過字的紙，必須先把上面的字用大塊橡皮擦掉，或用改錯液整個塗掉，才能再寫別的字上去。前者易，後者難，其理至明至顯。

二、拉琴不難教琴難

黃鐘教學法，這幾年教過的成年人學生，算算已考過第一級以上者，已有數十位。可是能成為合格老師的，不過寥寥四、五位。其比例不超過十分之一。

此現象至少反應一個事實──並非所有非科班出身，用黃鐘教材教法入門的人，都能成為黃鐘老師。這裡頭除了有一個本人當老師之意願強烈與否的因素之外，最重要的是：這個人是否原先已具備了團體課老師所需要之五大人格特質（好領袖、好學生、好老師、好演員與導演、好傳道人）。如答案「是」，則只要他願意，能成為黃鐘合格老師的機率，高達百分之九十五以上。如答案是「否」，則即使他願意，也有很長的路要走，才有可能成為稱職的小提琴團體課老師。換句話說，用黃鐘教材教法，要學拉琴並不難，可是要教琴，則比拉琴難太多。

所以，要把非科班出身者培訓為成功的小提琴團體課老師，最重要之事是選對人。所謂「選對人」，第一是要選擇已經具備或大體上具備五大人格特質者，而不是隨便一位不會拉小提琴的人。這樣的人，以有教學經驗的奧福老師、幼教老師、童子軍老師、教會主日學老師等最為理想。第二是要在上述人之中，選有音樂基礎者，有一定鋼琴程度，會一兩種樂器，喜歡但從未拉過

小提琴者為最佳人選。第三是不要選太年輕者。太年輕者一般欠缺穩定度，也沒有足夠的人生經驗去擔任學生家長的兒教顧問。三十歲左右或以上，已當了媽媽者，訓練成功的機率較高。

　　如遇到五大人格特質兼具，但欠缺音樂常識和基本音樂訓練，音唱不準，拍子也打不對的人，怎麼辦？根據筆者的經驗，這種類型的老師，比起有音樂常識而缺乏五大人格特質的人，成為好老師的可能性還要大一些，也容易一些。辦法是專門給予音樂常識和聽音唱音的訓練。只要其本人有強烈興趣，肯學習，經過一段時間訓練之後，通常都會大有改進，從唱不準變成唱得準，不會打拍子變成會打拍子。

　　另外，一般非科班老師都有一個共同的大難題：調音。如不會調音，或調音速度太慢，要當老師就大有問題。所幸，現代科技幫忙解決了這個難題的一半——使用調音器。這是一種「以眼代耳」的方法，我本人一向不主張使用。可是，它的確能幫聽覺不夠好的人把音調準。作為一個輔助性、過渡性的工具，它有不可否認、不可替代的功能。我曾目睹一位原先聽音聽不準，也不會調音的人，因為天天被逼著借助調音器，為一大群學生調音。久而久之，其聽音唱音能力均大有進步，調音的結果也勉強可以接受。

　　有一個有趣、有意義但沒有答案的問題，在我腦子中轉了很久：缺少「五大人格特質」的非科班老師，與一般科班出身老師相比較，誰離「合格老師」這個目標更加接近？

前者的優勢是已熟悉了黃鐘的教材教法，不存在先天性的排斥問題，加上一切是剛剛才學完，記憶新鮮、清楚。後者的優勢是有足夠的音樂知識與專業技能，如腦筋轉得過來，有變通、轉化的能力。

前者的不利之處是對小提琴技術掌握得不多，「存貨」有限，一旦不及時「進貨」，就沒有東西可「賣」。後者的不利之處是對黃鐘教材教法不熟不知，如不能用強烈的理智和顯意識去克服先天性的、潛意識的排斥和抗拒，虛心學習，用心鑽研，便可能尚未入門便已先自我封死了進路，與最後的「雙贏」無緣。

無論前者後者，上述之優勢、劣勢；有利、不利之處，都還不是問題的最重點和最難點。最重點和最難點在於──如何培養出五大人格特質！在這一點上不可能急功近利，不可能一天建起一座羅馬城，非「長期抗戰，長期投入」不可。

較長時間擔任一位資深老師的助教，並廣泛拜師，走筆者所走過的路，應是最快捷、最扎實、最保險的成材、成功之路。

三、分級方法利於教

能讓成年以後才接觸小提琴的非科班出身老師，有機會變成優秀的小提琴老師，不能不歸功於黃鐘的「分級制」。

黃鐘的分級制是教材、學生、老師三合一的分級。它與鈴木教學法的分級制不同之處，第一是每一冊都有非常明確、科學、講究邏輯性的教學目標與內容。二是共分二十級，比鈴木的八級要細密得多。三是老師也明

確分級，必須達到或通過某些明文規定的標準、檢定，才具備某一級的教師資格。

　　黃鐘的分級制與現時在香港和英屬國家流行的英國皇家考級制，及與在大陸實行的音樂考級制，也有一些明顯不同之處。前者每一級之間的距離比較小，後者每一級的距離比較大。前者的分級有明顯的技術進階程度標準。後者則主要以曲目的難易程度來區分級別。前者的標準是業餘的，一般人要達到或通過一，二級，不太困難，所以有利於普及。後者的標準是專業或接近專業的，有利於提高而不利於普及。

　　為什麼黃鐘的分級制，是讓非科班出身者有機會成為優秀小提琴老師的最重要因素呢？因為：

　　第一、「會拉才會教」──這是對小提琴老師最起碼的要求。「會拉」的標準是什麼？如果是指會換把、會抖音、音準音質都不差的話，成年人沒有三、五年時間投入，幾乎不可能。而「會拉」黃鐘教材第一冊，則一般成年人只需要三個月。如有音樂基礎又用功者，可能只需要兩個月。「會拉第一冊」，就具備了「會教第一冊」的起碼、前提條件。

　　第二、非科班出身老師在教第一冊的同時，不用任何人強迫，他一定會繼續學第二冊、第三冊。如果不學，或學得太慢，他的學生可能就要追上他，超過他。這是真正的邊學邊教、邊教邊學、教學相長。由於要教，他便有大量機會複習第一冊，反覆演奏第一冊的曲目。過不了多久，他就一定熟能生巧，成為這一冊的專家。

　　第三、用黃鐘的方法教學生入門（指黃鐘教材第

一、二、三冊），大多數很會拉琴的科班老師，包括我本人在內，往往教不過非科班出身的老師。其原因上文已有提及，不贅。這種情形與結果，讓非科班出身老師自信心大增，自卑心大減。對任何人，特別是對老師來說，自信心是非常重要的。它會造成「能力提高 ——成果更好——自信心更強」的良性循環。

當然，非科班出身老師也有他們的某些先天不足與發展極限。過了入門階段，通常他們遇到的艱難就會多起來。以黃鐘教材來說，沒有良好的音樂基礎者，即使具備「五大人格特質」，一般也只能教到第五級。第六級以後，就不大容易。有良好的音樂基礎者，則可上到第十冊左右。再上去，就會越來越難，越來越慢。

黃鐘的定位，原本就在金字塔底，在普及。能通過細密分級的教材設計，讓一大群本來不可能拉小提琴的人會拉愛拉小提琴，不可能教小提琴的人成為優秀老師，那是求仁得仁，目的已經達到了。

如果將來有一批科班出身的老師過得了三道難關，成為黃鐘教師會員，入門之後的學生就可以由他們來接著教。那將會更加功德圓滿，真正做到三贏。

四、佳例四個作證明

在本篇第一章「非科班出身老師帶來希望」一節，我列舉了由黃鐘從零開始訓練成功的四位老師—— 林黃淑櫻、吳玉霞、陳亦璇、江秀雲，分別介紹了他們的簡況、特點、成績。

這裡要介紹和討論的，是他們各自的成材過程與共通性的成材規律。

　　林黃淑櫻老師是我多年前的學生家長,學歷只有高中畢業。完全沒有受過正式音樂教育,但曾當過童子軍隊長,開過幼稚園,女兒從小學小提琴,也是由她陪上課,陪練琴。原先,她只是想幫我做些行政雜務,管管小朋友的秩序,紀律。後來,看我上課看多了,有了心得,又剛好有一家幼稚園開小提琴班,找不到老師,我便鼓勵她試教教看。她開始時沒有信心,我說:「上幼稚園的課,沒有家長在旁邊,沒有壓力,你就當作跟小孩子玩就好了。」結果,三個月下來,教學成果不錯,她開始有了自信心。後來,連開始對她很不信任,曾當面對她說:「我的孩子才不讓你教」的家長,都把孩子送去跟他學琴。為了讓學生和家長放心、安心,開始時她常常先不收學費,等到三個月一期之後,家長看到了良好的教學成果,心服口服,對她完全放心、信任之後,才開始收學費。有四年多的時間,她一直跟著我的兩個團體班,每課必到。本來黃鐘規定非科班老師要先考過第一級才能教第一級。但由於情形特殊,她是先教出了多位考過一級的學生之後,自己才參加檢定考試。憑著過人的用功,毅力,常常一天練三、四小時琴,她的一、二、三級檢定考試,成績全是優秀。幾週前(1998年11月初)的黃鐘第四屆考級試,台南考區有一百三十多位考生,她一個人的學生就佔了七十多位。其中五位成績優秀者,全部是她的學生。

　　林老師是虔誠的佛教徒,長期擔任成大醫院義工隊隊長。好領袖、好學生、好老師、好演員、好傳道人這五大人格特質,她全部具備。加上她長期當我的助教,

又用功練琴，教學上全力以赴，所以能克服年齡大（五十多歲才開始學拉小提琴），基礎差（沒有受過任何音樂訓練，音準、節奏原先均有問題）等困難，創造出令人難以相信的教學奇蹟，為黃鐘老師樹立了第一個範例。

吳玉霞老師，本身是相當優秀的兒童音樂教育專家，能彈能教鋼琴，能寫歌詞能作曲。當初是因為想讓兒子學小提琴而說動我到台北開班，並主動幫我負責起台北黃鐘的所有行政工作，她自己也同時學琴。本來，她並不想教小提琴，可是有時主教老師臨時有事，不能來上課，她不得不上場代打。這一下子就惹了麻煩——上過她課的學生與家長，有不少要求由她來教。為了黃鐘在台北能推廣，她又找了幾位她的成年人鋼琴學生、幼教老師來試學小提琴。這一試又試出了麻煩——幾位學生都很快就考過第一、第二級，有的還開始教學生，她是欲罷不能，只好繼續教下去。

吳老師並沒有正式當過我的助教。她在兒子所在的班陪上課，在另一個師訓班學拉琴。這兩班，開始半年都是由我負責教。後來由於太忙太累，我無法再跑台北，便一班轉了手，一班解散掉。她的教琴本事，基本上是在長期的幼兒音樂班教學及鋼琴教學中培養出來的。這種類型的老師，你只要教會她拉琴，她自己就會想出自己的辦法來教，而且常常會創出一些你意想不到的好方法。唯一可惜的事情是，她除了黃鐘之外還另外有一片不可能、也不應該放棄的天地——親子音樂教育。畢竟，一個人全力以赴做一件事，跟同時要做兩件事、三件事，其效果，效率都大不一樣。

　　陳亦璇老師，原先就有相當深的幼教與奧福教學法訓練與經驗。她的音樂背景與能力，大約介乎林黃淑櫻老師與吳玉霞老師之間。她在由我任教的師訓班學了半年多，拉到第三冊的一半左右之後，便開始試教第一批學生。結果，六個月下來，這批學生一共十人——五位小孩子，五位家長，全部考過第一級。十人之中，九人成績良好，一人合格。初次上陣，就有這麼好的成績，她自然信心大增，現正準備再開新班，同時去幼稚園物色適合的幼教老師，試開師資訓練班。

　　陳老師所在的師訓班，其實基本上是個成人學生班。六位老師，全部從未拉過小提琴，全部或多或少有幼教、奧福教學法背景。在開頭三個月，上課內容絕大部分仍只是學拉琴。三個月之後，有老師開始試教學生，便每堂課都抽出一段時間互相討論、分享教學心得，其間曾請過林黃淑櫻老師來講課，也組織她們參觀過林老師的教學。

　　陳老師並未曾當過助教，可是一直在邊教邊學。開始教學之後，學得反而比以前更用功、更認真。其實，她只是在小提琴上資淺而已。在人格與教學上，她是既成熟又有創意，常常能想出一些好的辦法去教學生、教家長。她一上陣就打勝仗，絕非僥倖。

　　江秀雲老師，在音樂範圍之內，幾乎無所不學，無所不教，堪稱「十項全能老師」。她與陳亦璇老師同在一班學習，也同時開始教學生。得地利之便。她主動要求在林黃淑櫻老師的嘉義團體班擔任助教。黃鐘第四屆考級，她有五位學生考過第一級，順利取得第一級合格

老師資格。

江老師的背景與成材過程，與陳老師十分相近。兩人均有胸襟開闊、教學細心、學而不厭、勇於創新等特殊長處。最近，她新收了幾位十分特別的學生——一位是她的母親大人，一位是她的牧師先生，一位是她的妹妹。假以時日，他們說不定可以組成一個家庭小提琴合奏團，演奏我最近每週一首正在改編的巴赫四聲部聖詠曲！

縱觀以上四位老師的背景、人格特質、成材過程，她們均有以下四方面的共同特點：

1. 本來就是性格，人格相當成熟，五大人格特質大體上具備的好老師。

2. 都是年紀不小才從零開始，以黃鐘教材教法入門，學拉小提琴。

3. 不管當助教還是上師資班課，都是在邊教邊學、邊學邊教，不斷吸收，不斷改進。

4. 不管出於興趣還是某種實際需要，都投注了大量時間、精神、才智，在小提琴的學與教上。

如果要尋找這四位老師的成功原因和祕訣，以上四點應是關鍵。如要在較短時間內培訓出優秀的團體課老師，就要尋找具有第一個特點的人作為培訓對象，並盡可能向其要求和提供後面三個條件。

以下分別對這四個特點、條件略加討論、分析：

第一點，性格，人格的成熟，這是最重要而又最難培養的。它的形成，需要從小有良好的家庭教育環境，需要經歷過人生的很多旅程，包括曾受過挫折、吃過

苦，已經為人父母等。如加上曾當過老師，又是好老師這一條，那就更是珍貴得任何金錢也買不到，再高的學位也不能相比。

第二點，雖然不是必備條件，但有此卻佔很大優勢。根據動物學專家的研究，很多動物都認第一次睜開眼睛所見者為母親。人也是動物之一種，或多或少，或自覺或不自覺，「先入為主」是一定會有的。

第三點，可借用南宋大儒朱熹的名詩「問渠那得清如許，只因源頭活水來」做解釋。這種「現買現賣」，因其「貨品」新鮮之故，往往比「賣陳年貨」效果更好。看黃鐘老師的教學，入門部分，科班出身老師多數教不過非科班出身老師，就是頗發人深省的例子。更何況不斷學新東西，還有刺激大腦細胞活動，延遲衰老、退化之積極作用。

第四點，則是最淺顯的因果關係──從事任何工作，要成功都必須高度投入。人生長程比賽，基本上不是聰明者勝，而是投入者勝，堅持者勝，用功者勝。

非科班出身老師的培訓，有沒有失敗的例子？有的。不但有，且數量、種類還不少。略而言之，有如下幾種：

第一、年紀太輕，不懂世事，做人不成熟者。

第二、雖然條件很好，但沒有教學意願者。

第三、缺少教育理想與責任感，只想多賺錢者。

第四、對姿勢的對錯，音的高低、長短、音質的好壞，缺乏起碼敏感度者。

第五、做事虎頭蛇尾，缺少意志力、堅持力者。

　　如不欲吃太多訓練老師失敗之苦頭，則盡量不要找這五種類型的人來培訓。如發現師資班中有這些類型的人，則千萬別寄予任何期望，以免最後會失望。

注1：見徐多沁老師1998年1月12日給黃輔棠的信。

第四節　　有待去做之事

　　不管科班出身或非科班出身的老師，要保證其教學品質，單靠目前的師徒制、考級制、教學資格的取得、及晉升等制度均遠遠不夠。遠期的工作不算，單是近期急著要做的工作，就有好幾個項目，等著我們去做：

一、編寫教師手冊

　　一本好的教師手冊，當然並不能保證教學品質，但卻是保證教學品質所必須。

　　設想之中，這本「黃鐘教師手冊」至少應包括以下內容：

　　1.認識黃鐘教學法 —— 黃鐘是一個怎麼樣的體系。

　　2.團體課老師所需要之人格特質 —— 黃鐘老師在做人方面自我要求的標準與努力目標。

　　3.團體課老師所需要之專業素養 —— 黃鐘老師在專業能力上的標準與努力目標。

　　4.黃鐘的制度要點 —— 教師會員制、學生考級制、教師資格取得辦法、教師榮譽與獎勵制度、團體會員制、各地教師會的組織辦法和條例等。

　　5.各級考級曲目、內容、標準。

　　6.教師在教學中最常遇到的問題與答案。

　　這樣一本包羅萬象的教師手冊，當然不是短時間可以編寫得出來，也不是一人一力可以完成。此事如何做，尚有待進一步考慮、規劃。

二、制定各級教師訓練課程大綱

　　黃鐘已確定採用師徒制，把培訓老師的責任，交由

已取得某一級合格老師資格的老師去負擔。這樣做的好處是每位老師都有機會、有權利、有責任去培訓下一代老師。這比只由總部負此重任，更能發揮每一位老師的潛能和作用。然而，世事有利必有弊。可以預見必會出現的弊病是：

1. 有些東西，傳了兩、三代，肯定會走樣。走樣太離譜，便會降低品質。

2. 以入門先者爲師，是既合理亦不合理之事。其不合理之處，是將來徒弟在演奏上、教學上超過其老師的情形，肯定不少。當老師不如徒弟時，徒弟要如何再提高，就是一個大問題。

針對這兩個問題，補救之道是由總部開設各種類型的師資訓練課程。要開這樣的課，必須先有課程大綱。這個課程大綱如何制定，是一個茲事體大，必須慎重思考的問題。

三、舉辦各種專題進修班、研習會

此事不但黃鐘總部要做，更鼓勵已在帶老師的資深老師和將來各地的黃鐘教師分會都去做。

以下是目前想到的部分專題：

· 如何讓孩子喜歡練琴。

· 如何讓教學有趣、好玩。

· 鼓勵、讚美在教學中之功能與運用。

· 遊戲在教學中之功能與運用。

· 如何當家長的兒教顧問。

· 如何組織觀摩音樂會。

· 如何把入門基本功教得有趣而嚴格。

・黃鐘教材分冊之教學研究。

・最重要之小提琴基本功。

・如何教學生看譜。

・如何教抖音。

・小提琴音色研究。

・弦樂器演奏用力之奧祕。

・徐多沁團體教學法精要。

・林耀基教學法精要。

・馬科夫教學法精要。

・鈴木教學法精要。

・如何把奧福教學法運用到小提琴團體教學。

　　等等。

四、力求師與生，教與學之間的平衡

　　教師與學生的關係，有點像雞蛋與雞的關係。誰先誰後，誰重要誰不重要，是一個不可能有標準答案的問題。

　　沒有學生，老師便沒有機會實習，老師便培訓不出來。沒有老師，有學生也沒有用，即使已有，很多學生也會慢慢流失掉。

　　無論怎麼做，師與生都不可能處於絕對平衡狀態。不是有學生沒有老師，就是有老師沒有學生。這是正常現象，卻不是好現象。

　　在未來十年之內，估計黃鐘基本上都是缺老師，而不缺學生。所謂老師，當然是指合格的、優秀的老師。這個看法並非憑空而來，而是有實在根據。根據之一，是到目前為止，所有黃鐘的優秀老師都是學生越教越

多，多到教不完。根據之二，是優秀的團體課老師太難培養，不可能在十年左右培養出大批優秀老師。根據之三，是黃鐘的「潛在市場」太大。全世界只要有華人的地方，都需要黃鐘老師。假設每一萬人口需要一位的話（這是最保守的估計了），全世界有十五億以上華人，最少需要一萬五千位黃鐘老師。如果把黃鐘教材美國化、日本化、印度化，那就更是一個大得很可怕的「市場」，即使有五萬優秀老師，恐怕也嫌不夠。

　　不過，在每一個具體局部，情形可能會顛倒過來。當一位資深老師在某地帶他的下一代老師時，如該地沒有足夠的學生供其實習，試教，下一代老師就不容易成長、成熟。就此說來，要做到師與生，教與學的平衡，很不容易。坦白地說，連黃鐘總部也沒有這個能力。我們所能做的，第一，是把此責任分散，讓會員老師各自去承擔一部份，讓「市場」自己去調節其平衡。第二，是提醒黃鐘的教師會員、團體會員，多注意一下此問題。第三，是凡已有團體會員之地區或地域，就不急著再發展團體會員，以避免會員之間惡性競爭，不利師資培訓、成長。

　　展望未來，黃鐘的師資培訓工作，在已有多方面成功與失敗經驗的基礎上，應該會少些盲目性，多些把握性，會做得比前幾年好一些，快一些。

第四章　黃鐘的制度與難題

　　有了教材、教法，有了第一批成功的師資，再下來，對於黃鐘最重要的事，莫過於制度的完善。

　　制度之重要，對於任何國家、公司、組織，輕則關乎其運作是否順暢，能否興旺發展；重則關乎其生死存亡。

　　任何制度的產生，都不是憑空而來，它必然受制於很多主、客觀條件，受到很多時、空因素的影響。

　　任何制度，既然是由人所制定，自然也可以由人去改變。永遠一成不變的制度，定然無法適應每時每刻都在變化的萬事萬物。

　　不過，相對於人事變化，制度一般說來，要穩定得多，也應該要穩定。特別是根本性的制度，就猶如一個國家的憲法，社會體制，一旦確定，是不能輕易改變的。一改變，輕則弄得上下無法適從；重則天下大亂，根基動搖。此所以凡根本性的制度，制定過程必須慎重再慎重，小錯難免，大錯不能出。

　　黃鐘自從第一個團體班在1993年底成班以來，我本人就一直在認真思考和建立各種制度。這些制度可以分

成兩大類。一類是根本性的。例如，以何種方式存在和運作，是私器還是公器，以考級制度管理學生品質，以分級晉升制度管理教師品質等。另一類是執行性的。例如，一年舉辦多少次考級，考級曲目的規定，資深老師的認定標準等。

根本性的制度，不能輕易改變。執行性的制度，則有可能在一段時間之後，根據實際情形，做某些改變。

黃鐘的制度尚不成熟，黃鐘又是公用之私器而非私用之公器，本來制度問題不宜公開討論。但介紹黃鐘教學法而不討論它的制度，似乎有欠全面。純粹抱著學術研究和向同行朋友請教的心態，來寫這一章。希望各方高賢，讀後多多給予批評、建議、提醒、指正。

在前面的章節中，已有不少地方提到黃鐘的制度。爲避免重複，凡前面章節中詳寫的內容，本章就略寫、少寫。反之則詳寫、多寫。前面章節中偏重現象之羅列，本章就看重在解釋、分析。

第一節　運作制度

一、教師會員

黃鐘採用教師會員制而不採用直營教學中心或連鎖加盟方式，是基於以下幾方面考慮：

1. 優秀教師的產生太困難，所需時間亦太長。既沒有辦法保證源源不絕地培訓出大批優秀教師，便沒有經營教學中心的先決性條件。

2. 要經營教學中心，不管採用直營或加盟方式，除了教師來源之外，必須具備另外兩個條件——經營管理人才與資金。黃鐘這兩個條件都沒有。我本人之性向、興趣都不在經營管理而在創作、研究，又不願意背太重債務去借貸或集資，更沒有承擔太大經營風險的魄力，只有退而求其次，讓別人（教師會員與團體會員）去經營。如經營得成功，則讓他們賺大錢，黃鐘賺小錢。如經營不成功，各方面都沒有什麼損失，每個人都可以安心睡覺。這符合我的做人做事準則。

3. 採用會員制，有利於發揮會員本身的各種潛能，也讓自然去淘汰掉或意願不強、或能力太低者。這樣，黃鐘的發展空間、餘地反而更大，品質也更有保障。

黃鐘的會員制，不同於鈴木的會員制，也不同於台灣奧福教育協會的會員制。

鈴木的會員制，只要交會費，就可以成為會員，並沒有入會條件的嚴格限制，也沒有師徒制、傳教制的成分。

台灣奧福教育協會，是個純粹的公器。它既不擁有

任何奧福教材的著作權或使用權，對奧福老師也沒有任何法律上的約束力，只是一個純粹學術性、聯誼性團體。

黃鐘的會員制，對會員設有一個最低標準——如非科班出身，擁有專業學歷、資歷、文憑者，必須先通過黃鐘第一級檢定考級，成績良好以上者，才有入會資格。

黃鐘的會員制，同時具有師徒制、傳教制的成分——任何人要加入黃鐘教師會，必須先拜一位已入會的資深老師為師，並由其推薦引介，才能入會。師徒之間，不但有名份，更有明文規定的權利、義務、責任關係。

在知識已淪為商品，師生關係越來越淡薄，師生倫理越來越不受重視的當代社會，黃鐘實行師徒制、傳教制，真不知是復古還是時髦。提倡尊師重道，肯定是復古。可是，吸收發源自當代美國的傳銷方法，在制度上讓老師受到尊重，有利益保障，卻極「時髦」，且可能是全世界第一個實行這樣制度的教育機構、教師組織。

二、傳教制

傳教制是個新東西，有很強的實驗性，也有很多需要解決的難題。

發源自美國的商品傳銷制度，在商業運作上，獲得極大成功，如Nu Skin、Amway等公司，靠傳銷制度在短短二、三十年之內，迅速發展為世界上頂尖成功的大企業。

然而，商品的傳銷容易，教學能力的傳教困難！因為商品是死的，而人是活的。一樣的原材料，一樣的生產程序，就可能生產出一樣的產品；但同樣的老師，教一百位學生，肯定沒有一位學生會完全一樣；同樣一位

學生，由不同的老師去教，結果也不可能完全一樣。就
此而言，傳教比傳銷困難上百上千倍！

　　黃鐘的傳教制，當然是在研究了不少傳銷公司及個
人的成功案例之後，吸收其某些精華做法，結合本身的
特殊情形，而設計出來的。其要點已在第一章第十六節
中以及本篇附錄之「黃鐘文選」第八篇──〈認識黃鐘〉
中提及，不贅。這裡要討論的兩點是：一、它的合理性
如何；二、它的實際效果如何。

　　以一種制度、合約、來讓資深老師在帶出下一代老
師之後，享有一點經濟上的回饋，好處，合理不合理？
太合理了！中國的儒家倫理提倡孝道，中國的法律規定
兒女要贍養沒有經濟能的雙親，可是卻在提倡尊師重道
之餘，完全沒有以法律，以制度來給排位僅在「親」之
後的「師」一點保障和好處。這實在不合理之至！黃鐘
在此問題上，開風氣之先，不管成功與否，都實在是大
功德一件！這樣的事情，不可能由政府來先做，只能由
像黃鐘這樣的純民間機構來領頭做。用長遠、廣闊的眼
光看，讓老師有尊嚴，有較高的經濟地位，讓最優秀的
人才都願意當老師，絕對是國家之福、民族之福、人類
社會之福。如果像一些落後國家、地區，教師的社會地
位和經濟地位太低下，優秀人才都不願意當老師，那肯
定會造成一種惡性循環──老師素質低下，導至下一代
素質低下，下一代素質低下，導至整個社會將來的經
濟、科技，文化水準低下，那是何等可怕的局面！

　　更何況，黃鐘老師因帶出下一代、下兩代老師所得
之回饋，金額及比例都並不多，同時還要擔負幫助下一

代、下兩代老師解決任何教學上難題之重任。沒有這樣一種制度的保障，讓老師純粹當「義工」，那才是不合理！

　　站在「教」的一方來看是如此，站在「學」的一方來看，又如何？

　　如果把黃鐘老師教學收入的十分之一上繳給總部，當作是「納稅」的話，這個「稅率」在全世界任何國家都是很低的。如把這十分之一的金額當作「租金」來看，則這個租率更是低得離譜。而黃鐘老師因帶老師所得之回饋，完全是從這十分之一之中提取，「納稅人」或「納租人」並沒有增加任何負擔。而因為有了這樣一個「傳教制」，等到這些學生自己變成老師，有能力帶老師時，他也享有完全同等的權利和回饋。更為重要的好處是，因為有這個制度，他在教學與演奏上隨時遇到難題，都有上一代、上兩代老師的全力幫助。這個好處，是多少金錢都買不到的。

　　站在黃鐘總部的角度看此事又如何呢？

　　從會員老師上繳之十分之一收入中，還要撥出百分之六十來·分別劃歸其上一代上兩代老師，總部的確是所得極微，微到連維持日常支出都有困難。可是，這是在會員老師數量不多時的情形。如果會員老師數量多到某一種程度，局面就可能不一樣。從短期看，這對總部也許是極笨的做法。但從長期看，卻是「除笨有精」，將來有可能會出現三贏之局面。

　　黃鐘實行傳教制之後，一個最大的效果是，凡已具有資深老師資格的人，都會自動自發，去開師資班，去

幫助他們的下一代、下兩代老師解決任何演奏上，教學上的難題。

以林黃淑櫻老師爲例，這幾年來，她先後帶出了六位老師，成爲黃鐘教師會會員。目前，她又在嘉義地區，與一個團體會員合作，同時開了兩個師資班。她這樣盡全力去帶老師，當然主要是出於興趣與責任。但無可否認，如黃鐘沒有實行傳教制，任何人要像她那樣把潛力潛能發揮到極致，恐怕都不容易。

一個採用傳銷制的公司，必須具有一些特別條件，例如：產品優良、有專利、是消耗性的，等等。

一個教育機構或教師組織，要實行傳教制，也必須具備某些條件，如教材優秀、有專利權、師資培訓雖然困難但卻有可能、整個系統有良好信用和信譽等。黃鐘剛好具備了以上這些條件，所以可以試行之。如缺乏以上條件者，則不宜輕易嘗試。畢竟，歷史上帶頭者的成功機率不高，反而是走第二，第三的人，因爲有前人的經驗可以借鑑，成功的機率反而更高。

三、教材內部發行

黃鐘教師會是個公用之私器而非私用之公器。它擁有已在台灣和大陸註冊的「黃鐘」商標和受全世界法律保護的黃鐘教材使用專利權。每一本黃鐘教材，都在封面上印有「本教材受著作權法保護，非黃鐘師生會員不得使用」字樣；在內頁上印有「本教材只供黃鐘小提琴教學法教師會內部使用，不得影印、翻印、外傳」字樣。這一方面是要保護教材編著者的個人著作權益，同時也是要保護黃鐘師生的團體性權益。

　　台灣與中國大陸都是著作權法方面的落後國家，一般民眾根本不知道什麼叫做著作權。近年已有立法，可是立法歸立法，很多人並不守法，這是事實。筆者有一位學生，在上完一期師資班課程後，沒有加入教師會，便偷用私下影印的黃鐘教材，在台南縣某市教學生。這其實是因小失大的笨做法。一來隨時有吃官司的危險。二來沒有源源不絕的「進貨」，遲早會教不下去。三來學生不能參加考級，不能參加黃鐘的任何活動，老師面上無光。果不其然，不久之後，我們有正式的老師和團體會員開始在該地區教學生，辦活動，這位學生便「混」不下去了。真可惜中華民族的整體素質不夠好，到處可見到這種短視，不守法，損人害己之人之事。

　　黃鐘教材不公開發行，只賣給會員，顯然同時具有正負兩方面敦果。

　　正面效果之一，是避免沒有上過黃鐘師資班課，或沒有師承的老師亂用濫用教材，有損黃鐘的品質聲譽。之二，是藉此把老師組織起來，集團體之力，去普及小提琴文化。

　　負面效果之一，是教材流通渠道單一，不利於黃鐘教學法的迅速推廣。二是教材發行量少，編著者的版稅收入減少，發行機構收入也減少。

　　兩害相較取其輕。高品質要求的東西，人才的培養，是急不得，快不來的。太急，太快，反而難免品質失控。與其品質失控，不如走得慢一些。眼前經濟收入少一些，從長遠來看，說不定會因慢得快，因拙得巧。

四、團體會員

　　黃鐘的團體會員與教師會員，猶如鳥之兩翼，人之兩腿，互補不足，缺一不可。

　　團體會員，是凡對小提琴教學有興趣之公司、學校、教會、社團等，有地方、有學生、有經營管理能力，卻沒有老師，希望跟黃鐘合作者。

　　面對不少希望我們派老師去教的以上各類團體，黃鐘有兩種選擇：第一種是由總部訓練、派出、管理老師。台灣的山葉音樂班，朱宗慶打擊樂系統等均採用這種模式。第二種是由總部推薦一位資深的合格老師，去擔任其教學指導和師資培訓，黃鐘只負責提供教材教法，並不負培訓和管理老師之責。

　　經過相當長時間的慎重考慮之後，黃鐘決定放棄前者，採用後者。理由是：

　　第一、培訓老師已夠難，管理老師恐怕也同樣難。黃鐘沒有把握負得起如此重責。第二、黃鐘固然很需要賺錢，否則很難做事，可是比較起教育理想來，賺錢只能放在第二位，不能放在第一位。

　　如採用前者，能享用黃鐘教材教法的人，比較有限。如採用後者，則普及面會大得多。每當短期利益與長期利益衝突，總是捨棄眼前而寧取以後；每當經濟利益與教育理想衝突，總是經濟利益擺第二，教育理想擺第一──這是黃鐘的「本性」和一貫做法。

　　選擇既定，剩下來的事就是制定一套三方兼顧的遊戲規則。這套遊戲規則的要點是：甲方（黃鐘）提供教材教法及使用專利，乙方（教學指導者）負責訓練老師、監督品質及初期的學生教學，丙方（團體會員）負

賣場地、招生、行政等。三方面各盡所長互補不足，互相依存，所有各自的權利、義務都白紙黑字，寫在由三方面共同簽署的合約書上。這樣做，既保證了三方面各自的權益，也避免了日後的任何紛爭。

　　從黃鐘目前僅有的幾個團體會員的情形看來，這是很有生命力的一種三贏制度。

　　以嘉義市和新營市的兩個團體會員為例。經濟上，不到四個月時間，它們就已因開黃鐘小提琴團體班，把所繳之入會費加上好幾倍地賺了回來。名聲上，也因黃鐘而在當地大增。更為重要的是在成就感上。這兩家公司均是經營樂器買賣及音樂教室，前幾年一直不斷跟多位小提琴老師接觸，談條件，希望能開小提琴班，可是沒有一次有愉快結果。這次，不但開班成功，賺到錢，而且兩家公司的老闆都親自「下海」學琴，都通過了黃鐘的第一級檢定考級。目前，他們都在計劃大展拳腳，準備找更大的地方，先開新的師資班，再增加學生班的招生。擔任這兩個團體會員教學指導的林黃淑櫻老師，因此之故，多教了很多學生，多帶出了好多位下一代老師，成了該地區的黃鐘「祖師爺」，成就感與收入大增，自是不在話下。

　　黃鐘總部，不費一絲一毫之力，就在兩個重要城市打開了局面，既取得了經驗，又增加了收入，更得到花廣告費也買不到的宣傳效果，是第三位贏家。

　　團體會員有沒有問題和麻煩呢？有的。我們已開始遇到第一個難題──上述兩個團體會員，在嚐到甜頭之後，都一再提出希望總部把一塊「地盤」劃歸給他們獨

家經營。

　　這顯然是完全不符合黃鐘「自由發展，自然淘汰」的整體經營哲學、理念、策略。這個整體經營哲學、理念、策略，並非一時興之所至而成，而是因筆者親眼看到，凡「一家獨佔」者，無論是市場，是行業，是政權，都一定會迅速腐敗，失去生命力和競爭力。如果在上位者容許下面「一家獨佔」，短期看是幫了他，長期看則是害了他。

　　在別的問題上，黃鐘都可以退讓，但這一點，卻絕無退讓餘地。經過解釋之後，對方明白了道理，便沒有繼續提出這方面要求。爲了多照顧第一批團體會員，也爲把團體會員這種制度的優缺點，可能出現的問題看得更清楚，避免急促發展所帶來的難題，黃鐘總部在凡已有團體會員的地方，都暫時不在其附近地區接受新的團體會員。除非該團體會員沒有活動能力，或是有明顯違約行爲，那才另作別論。

　　整體說來，團體會員這種制度才剛剛開始實行，尚遠遠未成熟。其最困難之處，是需選對對象和有適合的資深合格老師。如不是來者不拒，而是要愼選對象，就必須設定一些標準，用標準來評量對方的條件是否符合。目前，尚未有足夠經驗，可制定出這些標準。

　　資深合格老師的產生太困難，這就決定了不可能快速地發展團體會員。所以，歸根究柢，要先培訓出大批優秀合格老師，團體會員才「有戲可唱」。否則，教學指導無人可擔任，有學生也無老師可教，就一切皆空。

第二節　品管制度

一、學生考級

學生考級制度，帶給黃鐘多方面好處。約略言之，有八個方面：

1. 提高了學生的學習興趣。取得考級合格證書，是自我能力的肯定，也是一種榮譽。喜歡榮譽之心，人皆有之。要取得這種榮譽，就必須用功、認眞地練琴。學生有了用功練習之心，教學就有了最重要基礎。

2. 方便了老師教學。考級制度帶給老師教學的方便，多得怎麼說也說不完。例如，讓學生每個階段，都有集中而明確的學習目標；在教學中，只要全力以赴，幫助學生達到某級的考級要求和標準，就萬事大吉，不必爲「教什麼」而傷腦筋；如果要在考完級以後舉辦各種觀摩音樂會，那是完全不必另外準備，只要把考級曲目直接用作表演曲目便可，等等。

3. 一切有清楚、明確的標準。黃鐘爲每一冊的考級，都明定標準，包括曲目、是否背譜、每一個姿勢上的細節要求等。這樣既方便了老師、學生、家長，更減少了無益的爭議、爭執或爭吵。

4. 教學品質有公信力。由於黃鐘實行「主教老師不給自己的學生評分」，每次考級都請有專業地位，有社會公信力的同行來擔任評委，所以我們的教學品質和考級合格證書，都具有公信力，也有起碼的品質保證。

5. 利於老師之間交流。黃鐘的考級，都對內開放。凡黃鐘老師，都可以在考場當旁聽觀衆，也歡迎非黃鐘

系統的老師來觀摩、交流、指導。這樣，可以看到其他老師的學生之情形，對老師是非常好的學習機會，可以激發老師的教學潛能。另外，由於評委大多數是非黃鐘老師，請他們來給黃鐘學生打分、寫評語，這也是很好的互相交流。

6. 有利於發現老師與學生存在的問題。每一次考級，都是發現學生和老師在教學中存在的問題之最好機會。普遍性的問題和個別性的問題均有。比如說考生普遍性的音樂感不夠強。這就跟我們尚未製作出教材的有聲資料，讓學生可以聽到典範的演奏，而非科班出身的老師又多數不足以做出優美的示範演奏，有最直接關係。這就促使我們要盡快去做此事。又如發現某考生用的琴過大，某考生禮儀較差等等。一發現此類問題，我們就會直接提醒其主教老師多加注意。如不是有考級活動，就不大容易有機會發現這些問題。

7. 培養了行政、辦事人才。別看一個小小的考級活動，它牽涉到的行政雜務真不少。從發通知，找場地，到安排考生的考試時間和考場；從請評審，請伴奏到接待，安排，付費，準備評委與伴奏的用譜，事前跟伴奏者的音樂溝通等。還有準備茶點，安排錄音錄影，考場秩序管理，收報名費，催繳照片，把評委評語轉抄、轉貼到證書背後；以及證書的製作、發放等。這其中只要有一個環節疏忽掉，就會出問題，有麻煩。幾屆考級辦下來，黃鐘從行政經驗是零，到現在已培養出會辦這方面事的人才，其價值實非金錢可以計算。

8. 如考生人數到達某個數目，收支會有盈餘。前面

三屆考級，考生人數不多，把評審委員，伴奏費，工作人員勞務費，場地費扣除之後，收支相等，實際上等於黃鐘自己的老師，行政人員全部當義工。第四屆台南區考級的人數超過一百人，結算下來便有盈餘，不再是「白幹」。以此類推，如考生人數再增加的話，考級活動應該能賺錢而不必賠錢。目前黃鐘處在支出多收入少的狀況，如考級活動能帶來收入，對黃鐘的發展，自然是有所幫助。

　　凡事有利必有弊，有正必有反。四屆考級辦下來，我們也遇到過一些麻煩事，出現過一些不宜外揚的「家醜」。

　　比如，有一次，有一位評委，大概因為只教過專業學生，從來沒有教過業餘學琴者，把一半以上表現並不差的考生，都打了不合格的分數。幸好另外一位經驗更多，級別更高的評委，打的分數比較符合中庸之道，才沒有造成嚴重的麻煩。

　　又有一次，有一位評委給兩位學生都打了低得不可能再低的分數。這兩位學生當然考級不合格。等考級結果已經公布，考級證也發出去之後，一次閒聊時，我問該評委為何打這麼低的分數，她莫名其妙地說：「我沒有給任何學生打不合格的分數啊！」我把有她簽名的評分表給她看。她想想說：「有可能我當時腦袋不清楚，把應扣的分當成應得的分了。」錯已鑄成，又已成為過去，真不知該怎麼辦。當時，負責閱卷計分的同仁曾力勸我調看錄影帶，由我再另外打分，我堅持要尊重和接受評分委員的打分，那怕明知不合理，也絕不改動。如

早知有可能出現這樣離譜的「烏龍」，我當時就應直接
向該評委求證一下。因為此事的教訓，我們準備下一次
就增加一條「最低分下限的分數為59分」的打分計分原
則。這樣，必須兩位評委都打不合格分數，該考生才會
不合格。畢竟，對這些業餘學琴者，如標準訂得過高，
是不合理之事。假如因真的差得太離譜而考級不合格，
那是沒話可說。如因評委「擺烏龍」而不合格，那就太
冤枉。所幸，歷來因考級不合格而放棄學琴的情形，只
發生過一次。多數考級不合格者，通過老師的開導，都
會化挫折為更用功。為對不合格者表示鼓勵，總部特別
訂了一條條例：凡考級不合格者，下一次再考同一級，
不收任何費用。

　　有些伴奏者對速度不敏感，又不善於聽和跟，把該
快之曲彈慢，把該慢之曲彈快，影響了考生的表現，是
個很傷腦筋的問題。此問題每次考級都出現，怎麼講也
沒有用。最近一次考級，我特地在每一首曲子之前標上
一分鐘大約多少拍的速度提示記號，仍然沒有作用。是
否乾脆在考級時不用伴奏或自帶伴奏，效果更好？我們
計畫下一次做個實驗，看能否摸索出一個最合理、效果
最好的方法來。

二、定期演出

　　登台表演對學生成長的作用，用徐多沁老師的話來
說，是「無論怎麼強調，都不會過份」。

　　黃鐘自從實行定期演出制度以來，深深嚐到甜果。
約略說來，其好處有如下方面：

　　1. 促進學生練琴。因為要表演，誰都怕丟臉，所以

在演出之前一段時間，連平時不太用功的學生，也都會用功起來。每演出一次，學生的琴藝就明顯進步一次。這是家長、老師、學生都有目共睹之事。

2. 學生得到上台經驗。這個經驗十分重要。它是平常上多少課、練多少琴，都不能取代的無價之寶。它可以讓學生變得大方、鎮定、臨場不懼、有自信心。所謂「見過世面」、「經歷過大場面」，那對人一生之無形影響，作用之大，不可估量。

3. 暴露出存在問題。在舞台上，所有平常不明顯的，隱藏著的問題，都會暴露出來。不論是技術訓練的不足，或是禮儀訓練的欠佳，還是音樂表現力的薄弱，在舞台，都會纖毫畢現，讓每個人都看得到或感覺得到。這是千金難買的大好事。因為知道有問題，知道問題所在，正是解決問題的開始。

4. 鼓勵良性競爭。競爭之心，人皆有之，只有或強或弱，或顯或隱之別。良性競爭，絕對是促進人類社會進步，促進個人成長的正面動力。演出，其實是一種沒有比賽之名而有比賽之實的活動。那怕是個人獨奏會，別人和自己也會用他人的獨奏會或自己以前的獨奏會來加以比較。黃鐘的演出一般都是以班為單位的聯合音樂會。班與班之間，個人與個人之間，都必然存在或有意或無意的競爭。這種友好的、良性的競爭，大有利於共同進步。

5. 讓家長有投入機會。辦演出，家長是主力，除了節目安排和邀請客席講評老師之外，所有事都必須由家長去做。這一來，逼著家長非投入不可，這一投入，家

長既有參與感、成就感,也得到一個學習機會,增強辦事能力。人,對自己出過力、流過汗的東西,才會特別有感情,會珍惜。黃鐘的家長,不但要參與辦演出,有一部份自己也參加演出。其正面作用,自然加倍。

6. 最好的宣傳廣告。正式的宣傳廣告,要花錢,人家還不一定相信。辦演出,人家看到、聽到,那是絕對真實的,騙不了人的東西,宣傳廣告的效果自然就達到了。黃鐘為了開第一班,印發了一千多份傳單,都沒有找到幾個人來聽說明會,最後要把至親好友都拖下水當學生。後來學生一直增加,凡教得好的老師,學生都教不完,完全是靠演出的成績和家長之間的口碑。

7. 培養出多方面人才。辦演出,不但可促進學生成長,也能同時提高老師、伴奏、主持人的多方面能力。老師要策劃、安排演出節目、組織排練,這本身就是非常重要的學習。有很多老師原先沒有這方面能力,辦過一、兩場演出後,能力就逼出來了。伴奏和主持人,是一場好演出的重要角色,通過演出,也會得到經驗,一次比一次做得更好。

8. 擴大了對外連絡網。因為要辦演出,就必須做大量對外連絡工作。如借或租場地、印節目單、大型的演出要設計和印海報,可能還要開記者招待會、邀請特別嘉賓,小型的演出要邀請客席講評老師,發邀請卡等。這些事一做,很自然就會建立起多方面的「對外連絡網」。如在深山隱居,當然不需要這種「連絡網」。但黃鐘和黃鐘老師是做教育的,做文化推廣的,不能沒有它。辦演出的副產品之一,便是自然而然就擴大了這

種生存所必須的對外連絡網。

　　這幾年來，黃鐘除了要求每一位團體班都要大約三個月正式演出一次之外。也參加了不少慈善性、公益性的演出。比如：

・1996年12月21日，全體黃鐘學生，穿了聖誕老人服裝，分成四隊，去成大醫院，把琴聲送至各個非傳染病病房。

・1997年初，黃自班、哈佛班，參加了在台南市勞工中心舉行的全國優良幼教老師頒獎典禮演出。

・1998年10月25日，台南的巴赫、黃自、海菲茲、貝多芬等四班及高雄的兩個親子班，參加了在高雄市澄清湖傳習所舉行的「昆蟲懇親會」露天演出。

・1998年11月28日，善友班、崇學班，在台南文化中心露天廣場，參加了由「紅心協會」主辦的慈善演出。

　　隨著老師的逐步成熟和學生的慢慢成長，黃鐘的演出將會水準更高，形式更活潑、更多樣化。一般的定期演出，以小型為主，由一班或兩、三班聯合起來辦。臨時性的演出則能參加者盡量參加。等條件成熟時，應計畫每年辦一次大型綜合性演出。這樣，由三種形式、三種規模互相結合的演出，相信更有助於黃鐘師、生、家長的共同進步、提升。

三、教師晉升與榮譽

　　身在當代教育主流系統之內多年，我個人痛感當代教育主流有兩大無藥可治之病：一是只教知識不教做人。二是老師的資格取得憑學歷而不是憑實力。前者，造成了整個社會的倫理道德水準下降，人類社會前途堪

憂。後者，造成很多有學位而無實力的老師在位，而很多有實力無學位的人連教書資格都沒有。

為什麼說這是無藥可治之病呢？因為這不是任何個人之錯，而是很多非人力可以改變的因素，加在一起所造成的結果。比如說：任何學校，任何科目，都非考試不可，連黃鐘這樣非官方、非主流的小小民間教育組織，都設有檢定考級制度。一考試，老師能不拼命教知識嗎？學校能讓考試都不及格的學生畢業嗎？當然不能。所以，只要是主流教育體系，到最後都必然整體走到只教知識，不教或不大教做人之途。又如，以學歷而非實力取人，也是不得不如此。如不以學歷，而改以實力來取人，那標準是什麼？由誰來判定？用什麼方式來斷定？這會不會造成更加糟糕的營私舞弊？這都是很難回答、很難有絕對合理解決辦法的難題。

俗話說，求人不如求己。既然知道主流教育體系之病，自己也拿不出妙方良藥，那在有機會時，就嘗試以民間之力，做一點也許是微不足道的補救工作吧！這就是黃鐘重視學生的人格教育，實行一套完全不看學歷而只看實力的教師任用與晉升制度之深層原因。

這套制度的要點，前面的章節曾多次提及，不贅。這裡需要交代一下它的形成過程和討論一下它的利弊、得失。

最早確定黃鐘採用教師會員制時，曾訂出過分A與B兩種會員的辦法。A種會員為有專業學歷的科班出身者。B種會員為沒有專業學歷的非科班出身者。當時還短期實行過「根據學歷決定鐘點費」的作法。鐘點費最

高者當然是博士、碩士,最低者則是毫無學歷可言的人。

可是,很快我們就發現這樣做既不合理,也行不通。一是領了高鐘點費的人,不一定會教;會教的人,不一定有高學歷。一班配了兩位老師,一位科班出身,一位非科班出身,常常到最後變成低學歷者在教,高學歷者在看。二是A種會員遲遲未有出現教學成功者,而B種會員卻陸續出現成功老師。成功的標準很簡單——只看學生是否學得下去和學得像樣。

面對這樣的事實,如果是公立教育系統,也許會「趙麗蓮」(「照歷年」之諧音。趙是台灣極出名的英文老師)。可是,任何私人機構,面對「市場」這個公平而冷酷的事實,都不能不採取同樣的作法——按能力、貢獻決定酬勞。

到後來,很自然就演變成黃鐘老師會員不再分A種B種,其鐘點費也完全不看其學歷,而只看其是黃鐘的第幾級老師。再到後來,乾脆鼓勵會員老師統統自己去當老闆。這時,黃鐘總部只能根據其在黃鐘系統內之「資格」(注意,不是年資,而是由其教學成果累積起來的資格),建議一個鐘點費範圍。

完全不看學歷而只看教學能力、教學成果的制度,其合理性是不用懷疑,不必討論的。所有有能力而無學歷的人,當然都贊成它;所有有學歷而無能力的人,當然都不會贊成它。對有學歷而能力未被證明的人,則它提供了一個最好的學習和證明自己能力的機會。「機會面前人人平等」這一條,主流教育系統做不到,黃鐘卻做到了,這是黃鐘系統的老師雖然不多,但能量不小,

且向心力相當強，潛能發揮得相當充分的主要原因。

有沒有弊病呢？肯定有。不過，目前尚不大看得出來。有些機構因為種種考慮，不願用高學歷者；有些機構則相反，明文規定只用高學歷者。黃鐘的制度，是不管學歷高低，只要有能力，都門戶大開，歡迎進來。對沒有能力的人，只要你願意學習，也提供機會。

除了教師資格的取得與晉升完全看教學成果這一條之外，黃鐘將來還準備為老師設立一些榮譽獎勵制度。例如，教出多少位某一級的學生之後，就隆重頒發一個某一級的銅獎、銀獎、金獎、鑽石獎之類，有獎狀，也有獎金或實物。這樣，對於某些不能一直往上教的老師，也是另外一種肯定與榮譽。

四、鼓勵創造

凡連鎖加盟系統，不管是食品業或百貨業，都一定千方百計，建立統一的產品、服務、形象、制度標準，都很忌諱各自另搞一套，且多數在合約上寫明，要嚴格遵守總公司的一切規定，不得越雷池半步。

黃鐘教學法，是否也應該像連鎖加盟系統那樣，在教法上嚴格規定老師遵守一個統一的程序、方法、模式呢？這是一個茲事體大的問題。

如果沒有一個嚴格統一的方法，會不會一代傳一代，越傳越離譜，到若干年之後，兩個都自認是黃鐘教學法老師，卻互相批評對方，說對方全錯了，自己才是正宗黃鐘呢？如果設定一個嚴格統一的方法標準，又會不會把黃鐘老師培養成一群只知服從模仿，不知靈活應變、沒有獨創能力的庸人、蠢才呢？

　　經過反覆認真考慮，我們最後決定，絕不採用連鎖加盟系統的做法。相反，要鼓勵老師自己創造，根據不同學生的情形，靈活使用不同的教學方法，更鼓勵老師廣學各家之長，創造出自己獨特的教學方法。

　　這樣一個決定，是基於兩方面事實：

　　1. 每一位學生，每一班學生都會不一樣。教學生不像製造一件死的產品，可以用同一方法製造出幾千幾萬件完全一樣的產品來。不同的學生，必須用不同的方法去教。以我自己帶過的好幾個班為例，沒有一個班的教法、教案、進度是完全一樣的。

　　2. 每位老師的情形也不一樣，適合甲老師用的方法，未必適合乙老師用。反之亦然。為了鼓勵老師自己創造，我常常講一句有點誇張的話：「只要能到達羅馬，可以飛，可以走，可以爬。只要能拉出好聲音，你可以用腳來拉。」

　　由於黃鐘鼓勵老師創造，所以培養出了多位很有創造能力的老師。例如：林黃淑櫻老師，就創造出一系列很有效能的教左、右手基本姿勢的方法，也編出一本記錄學生練琴情形，有鼓勵學生練琴效用的「練習紀錄簿」。又如陳亦璇老師，她發現有些家長動不動就對孩子講一句殺傷力很大的話：「不用功，就乾脆別學。」針對此，她跟家長定了一條規矩：絕不對孩子說「別學」這兩個字。因為孩子聽多了這兩個字，潛意識中就會有「不喜歡可以不學」、「太難了可以不學」之念，這對孩子的健康成長極其不利。

　　凡是這類創造，只要一發現，我們都馬上給予鼓

勵，讓其講出來或寫出來，讓其他老師分享。有時，還給予一些正式鼓勵，有精神的，也有金錢的。

歷年來，我教出過無數在演奏上超過我的學生，可是，一直以未曾教出過在教學上超過我的老師感到遺憾。沒想到，投入黃鐘教學法的推廣後，這個理想、夢想，居然得以實現——教年幼學生、教入門學生、教難教學生，我一手帶出來的好幾位非科班出身老師，都超過我。這一點，我深深引以為榮，引以為傲。

鼓勵老師創造，會不會將來這些老師教的，演變成不是黃鐘教學法呢？

我一點也不擔心。什麼是黃鐘教學法？不外乎一是使用黃鐘教材，二是讓學生學得快樂，順利，嚴格，進步快。只要使用黃鐘教材達到檢定考級的標準，老師用什麼方法教，我們原則上不干涉。如果你沒有方法，就來拜一位黃鐘資深老師為師，學教學方法。如果你有一天能創造出比老師更高明、更有效的方法，一定會受到鼓勵、獎勵，你的方法也會被其他黃鐘老師所學所用。

甚至連黃鐘的教材，也不是死的，一成不變的。主教材大概不會大變，補充教材、輔助教材則一定會源源不絕地出來。如有適合機緣、條件，遇到適合的合作者，甚至連主教材都可以作大改動。把中國民歌換上日本民歌，成為日本版黃鐘教材；換上美國民歌，成為美國版黃鐘教材；換上印度民歌，成為印度版的黃鐘教材，也並非絕無可能之事。

創造，是永無止境的，是生命力的表現。黃鐘制度，鼓勵創造。這一點，現在如此，永遠如此。

第三節　其他制度

一、私器公用

　　看盡了全世界的公有制社會和國營企業，大多數不是缺少效率，缺少競爭力，就是弊病叢生，甚至腐化破產；也看了不少公器型的這種協會那種協會，多數不是缺少活力，行動力，就是淪爲少數人的私器，只爲少數人服務。

　　同時，也看到過不少做樂器生意或經營才藝班的私人公司，爲了生存，不得不把賺錢擺在第一位，重視門面、包裝，短期利益多於重視教育品質及老師能力與地位的提高，其內部也常出現爭權奪利，人事傾軋。

　　前者，令我不敢輕易把黃鐘變成公器；後者，令我不願讓黃鐘變成一個商業性的公司。左也不是，右也不是，有沒有中間的路可走？

　　經過一番掙扎、考慮，終於決定，黃鐘應該是私器公用。至於它將來會變成一個公司，或一所學校，或一個基金會，或一個私人性的教師自治組織，都有可能，都不重要。最重要的，是無論它的「外殼」是什麼，其精神和本質都必須是私器公用。

　　怎麼個私器公用法？最重要是兩點：

　　1. 其歸屬權屬個人或一群人，它是私產而不是公產。

　　2. 不管其組織型態如何，均不能只爲私人謀利謀名謀權，而是爲整個社會，爲教育，爲文化服務。

　　私器公用，有可能嗎？如何才能保證它一代傳一代，都不走偏？這是一個在理論上很容易回答，在實際

上很難做到的事。它牽涉到制度是否完善，也決定於主
事者的人格特質和本質。現在，只能把方向、原則訂出
來，所有制度細節有待日後逐步完善。用什麼樣的方
法，才能產生適合的各級、各地領導人，也有待在實
驗、實踐中，慢慢得出答案，找出解決之道。

二、穩健發展

　　黃鐘是白手起家，從零開始做起的。到今天為止，
它擁有的有形資產仍然非常少。但它擁有的無形資產卻
多得大得難以估算。包括所有黃鐘教材的使用權，多位
已經教有所成的老師，一整套訓練老師的經驗和方法，
一套運作制度與一套保證教學品質的制度等。

　　這幾年來，陸續有不少朋友，家長，提出想「入股」
黃鐘。也有朋友建議我們，要加快發展腳步，如缺資金
可以幫忙向銀行借。

　　無論通過招股得來或借回來的資金，它都是負債。
一有負債，就會有經營壓力，不能不把賺錢放在第一
位。我不希望背負這種壓力，也不相信有些東西可以快
得來。例如，要培養出一位合格老師，沒有一年左右的
時間，無論科班或非科班出身，無論用什麼樣的方法，
都不大可能培養得出來。所以，我們決定黃鐘不走借貸
經營的路，也不預期可以走得很快。寧願有多少力，就
做多少事；能走多快，就走多快。

　　多年來，我個人投進黃鐘的，主要的是大量時間、
精神和經驗，真正的金錢投入也有一些，但不是那麼
多、那麼大。近兩年來，內子馬玉華負責台南總部的行
政雜務，吳玉霞老師負責台北的行政雜務，基本上都是

當義工性質。這都是我們自願的，即使將來毫無回報和所得，也無怨無悔。

這樣做法，最大好處有三點：一是絕對沒有危險，保證立於不敗之地。二是沒有超負荷的精神壓力，沒有金錢上負債的壓力，甚至也沒有人情上虧欠的壓力。三是走得慢，走得穩，是根深之樹，而不是一吹就破的泡沫。

這樣的想法和做法，也許完全不符合現代社會的潮流。但那是我本人的性格決定了的，想改也改不了。不如順其自然，只問耕耘，不問收穫，只求穩，不求快。說不定，到了某一天，會不欲其快而其自快，不求其成功而其自成功。那就完全符合老子「無為而無不為」的道家哲學了。（注1）

三、尊師重道

尊師重道，本來是一種精神，但當用某些規範、條文來把這種精神貫注到行動、行為之中，它也就變成一種制度。

先說尊師。

為什麼要尊師？因為老師是僅次於父母，對下一代影響最大的角色。如果老師不被尊重，優秀的人才就不會想當老師。如果當老師的都是德不好，才不高的人，下一代必受壞影響，整個社會就必然陷入惡性循環。

當代社會，是工商業至上的社會，除了當權者之外，地位最高的自然是企業家。老師在社會上的地位，大約屬中等，但有越來越低的趨向。各種老師之中，地位最低的是幼教老師，這是很不合理的事。基礎最重要，可

是卻最不被重視。鈴木先生的偉大處之一，是他喚起世人對幼兒教育的重視，也以他的教學法，提高了音樂幼教老師的地位。

黃鐘教學法雖未成氣候，卻有與鈴木先生相同的高遠理想和目標，落實在具體的行為上，其中一項便是尊師。尊師的內容，體現在如下幾方面：

1. 新入門老師必須拜一位資深老師為師，由其推介引薦，方可進入黃鐘之門。這樣，資深老師有較高的地位。

2. 資深老師以帶徒弟、帶助教的方式，帶出了成果之後，由黃鐘系統安排，讓老師享有終生的經濟利益。

3. 黃鐘教學法的主導權，永遠由老師而不由行政人員掌控。換句話說，黃鐘各地、各級的的最高負責人，必須本身是黃鐘資深老師，而不能是只會行政不懂教學者。

前面兩點在本篇前面的章節已有提出，不贅。第三點須略加論說。

之所以要特別訂出這一條，是因為筆者觀察到：以教學為主導與以行政為主導的系統，老師的地位完全不一樣。在一些純商業機構，也會設立龐大的教學部門，聘用一大批老師，擔任日常教學與教材研發工作。在這類機構，老師肯定是處於被動、被領導、被指派的地位，老師的發言權、發揮空間，一般都非常有限。運氣好的，會有過得去的收入，也受到某種程度的尊重；運氣差的，則兩者皆無，只是一普通僱員，每一分鐘都要看老闆、或行政人員的臉色辦事。

　　黃鐘老師，不是這樣的。他們每個人都是自己當自己的老闆，都有無限廣闊的發揮空間，都因其辛勞、才智、教學成果而得到學生、家長、和同行的尊重、敬重。每一位成功的資深老師，都有可與大學教授相比的經濟收入，都有權利去帶下一代的老師。他不聽命於行政人員，反而行政人員要配合他。這不是天方夜譚，而是實實在在，已經發生了的事，並將會擴大，持續地發生、存在。

　　再說重道。

　　黃鐘之道，在其宗旨中說得很明確——愛心、禮貌、紀律；克難、精準、創造；好玩、快樂、享受；互助、分享、和樂。這裡頭包含了EQ和IQ、教育與文化、倫理道德與人際關係。傳道的媒介物，則是以小團體課的方式，來教小提琴。

　　在口頭上，把「道」吹得天花亂墜，一點意義也沒有。要在具體行動上、行為上，處處充滿「道」，處處以「道」為先，不做無「道」之事，才是既有意義又最困難。

　　黃鐘之重道，除了體現在教材、教法、制度上之外，還可以從以下八點明文規定「有所不為」的事之中，窺見一斑：

　　1. 不開超過十二人的團體班，因為人太多無法保證教學品質。

　　2. 不開父母不介入的幼兒班、幼童班，因為父母不參與，孩子學不好。

　　3. 不收被父母過份溺愛、橫蠻、無禮又不受教的

學生。

4. 對別的教學系統，好話指名道姓；壞話盡量不說，不得不說時，不可指名道姓。

5. 個人會員老師為團體會員教學時，絕不把學生轉為私有，絕不私下賣樂譜、樂器給學生。

6. 黃鐘系統絕不介入任何政治、黨派活動、與各宗教皆保持友好而等距離的關係，不偏向某一教派。

7. 立足於開發從零開始的學生，絕不主動爭取其他教學系統或老師的學生到黃鐘系統。

8. 如鈴木先生所說：「凡有不當之利的地方，必有禍害。」黃鐘和黃鐘老師絕不賺取無道之財，絕不貪非份之利。

以上這些「有所不為」之事，白紙黑字，寫明在一份叫做「認識黃鐘——黃鐘小提琴教學法教師會會員必讀」的正式文件中。它看起來好像沒有什麼特別之處，但真正做到並不容易。

「見利忘義」、「重術不重道」是自古已然，於今尤甚。黃鐘不自量力，逆向而行，困難可想而知。所幸並不孤獨，遠有鈴木先生，近有徐多沁老師，還有黃鐘諸位老師同仁等，互相支持、鼓勵，說不定能在主流教育體系旁邊，形成一股小小清流，增加一些人間美景。

注1：見老子《道德經》第三十七章。

注2：見本篇附錄一「黃鐘文選」之第八篇。

第四節　有待解決的難題

一、制度的完善

黃鐘目前的制度，雖然已初具架構，可以順利運作，但尚有甚多不完善之處，也有不少尚未有解決辦法的難題。

在運作制度方面：

如果有會員老師做了違反合約規定之事，怎麼辦？

如果有會員老師未能盡責幫助其下一代、兩代老師解決教學中遇到的難題，怎們辦？

如果有團體會員營運不力，完全沒有成績，是讓其自生自滅，還是在該地區吸收新的團體會員？其標準如何訂？

要不要設立團體會員的入會「門檻」？如果來者不拒，造成同地區會員之間互相惡性競爭，怎麼辦？如果設立某種標準，要符合者方能入會，其標準要如何訂？要不要設立學生會員制，讓所有黃鐘會員老師的學生（指使用黃鐘教材教法者），都加入黃鐘學生會？

在品質、管理方面：

對已入會，甚至以取得一級或一級以上合格教師證者，如發現其教學能力有嚴重缺陷、問題，怎麼辦？

有些非科班出身的老師，有很強的某方面教學能力，可是卻缺少了一些基本的音樂專業知識與能力，怎麼辦？

除了以教學成果來斷定一位教師的「等級」之外，是否應設定一些考試，來考核教師的「道」與「術」兩

方面程度，作爲其升級的參考依據？

　　對於某些特別難教，沒有老師願意教或教得好的學生，怎麼辦？

　　一些只上個別課，沒有上團體課的學生，缺少表演機會，如何補救？

　　以上問題，都應該用某種制度來加以解決。就這方面來說，制度永遠沒有夠完善的時候，永遠都需要去修改舊的，制定新的。

二、中，高層組織的建立

　　黃鐘的師徒制、會員制、傳教制，已經解決了最基層組織如何建立、發展的問題。

　　在目前教師會員很有限的情形之下，並無必要去建立多層次的組織。

　　等到一個地區，有了相當數量會員老師時，就需要建立該地區的黃鐘教師分會。這個地區性分會如何建立，其與總部之關係及各自的權利義務如何合理的劃分清楚，其章程如何制訂，都是將來需要解決的問題。

　　在台灣，總部不管是強是弱，是有爲是無爲，是健全或不健全，它的建立都不是問題──我個人必須負起這個責任，一直到遇上適合的人接棒爲止，逃無可逃，推無可推。

　　在台灣以外的地區，如黃鐘欲推廣發展，以目前的會員制、傳教制，則有一個很大的難題需要解決──總部如何建立？

　　如果由第一位在該地區傳教的老師兼負總部的建立與營運，事情似乎就很簡單。可是，如果這位老師只對

教學有興趣，並不喜歡或並不適合兼負總部建立與營運的責任，怎麼辦？

如果該地區不設總部或暫時沒有總部，那這位首先去傳教的老師，從那裡取得黃鐘專用教材？他的下一代老師要加入黃鐘教師會，要跟誰簽約？學費收入十分之一的上繳金額，又要繳到那裡去？

如果先由最高總部派出直屬人員到該地區，先建立一個該地區的總部，似乎問題就解決了。但是，除非同時有傳教老師一起去，否則，總部的設立就半點意義也沒有。如果同時設立總部和有老師開始傳教，這個地區性總部與最高總部之間又是一種什麼關係？是如同老師會員般各自獨立，還是直屬最高總部，既支領最高總部的薪水，也一切歸屬於最高總部？

這一系列的問題，雖然尚未發生，可是都必須先有經過深思熟慮，沒有大差錯的方案，才能付諸行動。否則，等到麻煩事發生之後，再來補救，就有可能損失慘重，令各方面都是輸家。

以上，亦只是問題的提出，而無問題的答案。

三、財源的開拓

兩年前，第一次與仁仁音樂班的行政總監洪智杰先生聊天。他感慨的說，「在台灣，編教材不如教學生，教學生不如賣樂器。這是為什麼在台灣那麼多人賣樂器，那麼少人編教材的原因。」我聽後，深有同感。這也是為什麼黃鐘雖然投入很大力量去編教材，也編出了好教材，但卻始終財源缺乏的原因。

在現實世界，很多事情都非要有錢財才能做得成。

其理至明，無須細說。問題所在，是如何去開拓財源。黃鐘要賺錢，不是沒有辦法。可是，有些錢，賺之不義，不妥，寧可不賺。比如說，到小學去，開三、四十人一班的團體班，既很容易賺到可觀的學費收入，又可以一下子賣出大批樂器，是很現成的一條財路。近幾年來，單是筆者認識的朋友，就有好幾位靠此辦法，賺了不少錢。可是，我經過一年實驗之後，發現這種教學形式無法達到起碼的品質要求，便明文規定黃鐘團體班一班不能超過十二人。這等於自己把這條財路封死了。又比如，黃鐘這幾年來已培訓出好幾位優秀老師，如果由總部出面廣招學生，請這些老師來教，只支付他們鐘點費，那總部亦有可觀的差額可賺。可是，考慮到要讓這些老師把潛力發揮得更充分，有更大動力去帶下一代老師，我們不單只鼓勵這些老師「獨立單飛」，而且常常把總部的學生，都轉交或轉介紹給這些老師。這樣，等於總部又少了一條眼前的現成財路。

　　既然封掉了這些財路，就必須去開拓別的財源。有什麼取之有道的財源可以開拓呢？這是一個需要集思廣益，認真考慮的大問題。這裡，只是提出了問題，並無能力給予答案。希望讀者之中，有人能向我們提出良藥妙方，幫助黃鐘廣拓財源，以求能為社會，為教育做更多有益之事。

四、組織與推廣

　　與鈴木教學法比較，黃鐘教學法是教法各有千秋，教材與制度強，組織與推廣能力弱。

　　組織與推廣能力弱，表現在如下幾方面：

1.我本人的先天氣質偏內向、喜歡寫作、研究,遠多於喜歡辦活動、指揮他人、面對公眾。加上黃鐘的教材編著,理論探討工作量極大,目前無他人可以分擔這部分工作,而我這數年來均在台南女子技術學院擔任專任老師,這兩年還不得不兼任導師,工作之忙,遠遠超出一般人所能想像。在這種情形之下,個人能投入黃鐘組織、推廣工作的時間,精神實在極其有限。

2.黃鐘體系走的是「權力分散,利益分享,老師各自獨立」之路,而非「中央集權」之路。最有能力的老師,黃鐘都鼓勵、幫助其成為「一方之主」,而沒有將其留在黃鐘總部。這樣,就造成了「地方強,中央弱」、「諸侯富,皇帝窮」的局面。總部既然人才、錢財皆缺,要做組織推廣工作,自然是困難重重,有心無力。

3.由於以上兩種原因,很多應該做的組織推廣工作,幾乎一件都沒有做。例如,組織一年一度的大型演出,舉辦每年兩次考級授證典禮,舉辦各種教師研習班,到各地去開黃鐘教學法說明會,開設更多的師資訓練班,加強跟新聞媒體的聯繫,爭取多在新聞媒體「曝光」,組織「黃鐘之友聯誼會」,等等。

黃鐘教學法到了現階段,工作重點應該從編教材、試驗教法、摸索師資訓練法、訂立制度等,轉移到組織推廣上來。份量這麼重的工作,單靠幾位會員老師各自分頭去做,力量顯然不夠,也不容易做好。在這種情形下,有三條路可走:

第一、遇到適合的人或機構,把整個黃鐘的組織、推廣、營運工作交出去,讓更加適合做此事的人或機構

去做。

第二、慢慢等待黃鐘的第一代老師成熟並帶出第二、第三、第四代老師。總部基本上不「用力」去做組織推廣工作，而讓其慢慢自然發展。

第三、等我個人完成了一系列非親力親爲不可的工作之後，再抽出時間精神來投入組織推廣工作。

第一種可能性最理想，但有點可遇而不可求。第二種是眞正的無爲而治，好處是不勞心、不費力，但進展一定很慢，可能要等十年八年，黃鐘才會成一點氣候。第三種可能性，最不理想，亦非我所想所願。因爲除了黃鐘之外，還有不少其他想做、要做的事，等著我去做。未來的發展，會朝向哪一條路，是未知數。祈求上天，讓黃鐘遇到適合的人或機構，把整個重擔接過去，按照我們原先設定之軌道，一直向前走。

結　語

　　七年來，投入黃鐘教學法的教材編寫、教法試驗、師資培訓、制度設計，最大的收穫有幾個方面：

　　一、編出了一套本土、科學、有趣的黃鐘教學法專用教材。

　　二、發現並證實了團體教學具有個別教學不能相比的某些長處和功能——學生的人格與琴藝同時進步，可以玩很多個別課無法玩的遊戲，結很多個別課結不到的善緣等。

　　三、帶出了一批「種子」老師。

　　四、設計出一套能充分發揮老師潛力，並保證教學品質的制度。

　　五、我個人學到很多以前不懂、不會、不能的事情。例如：跟小孩子玩遊戲、對學生多稱讚、多包容、少責罵、少澆冷水、用團體課也能教出比較嚴格扎實的專業技巧等。

　　每當看到一班一班學生，從三、四歲的小孩子，到五、六十歲的成年人，都因黃鐘教材、教法而能享受到拉小提琴的樂趣，及充滿成就感和自信心時，我都會深

感安慰，覺得這幾年來投入的所有時間、精神、直接與間接的金錢，都已得到加倍回報。特別是看到那些並不是由我直接教出來，而是由黃鐘第一代、第二代老師所教出來的學生，那份成就感，更不是任何言語可以形容，任何金錢可以交換。

本篇「黃鐘教學法」，原先計畫寫五至七萬字。結果一寫下來，居然超出一倍多。除借用此機會，把黃鐘的全部「歷史」做一總回顧，把黃鐘教材、教法、師資培訓情形及制度，作一番詳細介紹之外，最大的收穫是讓我把一些零碎的東西歸納、整理、綜合成為有條理的「系統」。尤其是師資訓練方面的經驗、教訓，經過這一番歸納、整理，把它上升為理論，再用這些理論，去指導今後的師資培訓，相信會避免走那麼多彎路，吃那麼多苦頭，失敗率會大減，成功率會大增。

在結束本篇之前，請容許我再當一次賣瓜的老王，把黃鐘的「三個奇蹟」和「六個首創」，做一簡單陳述：

三個奇蹟是：

一、用獨特的入門方法，推翻了「小提琴難學」的公認定論，讓小提琴變得不難學，不難教，有可能廣泛普及。

二、用獨特的師資訓練方法，打破了「小提琴必須由科班出身老師來教」的傳統，培訓出了一批教學能力、教學成果俱優的非科班出身老師。

三、根據「能者為師」的淺顯道理，讓會拉琴但不會教團體課的科班出身老師，拜在非科班出身但很會教團體課的資深老師門下，學教團體課，造成雙贏，三贏

的結局。

六個首創是：

一、首創了先學一根弦，先學撥奏，先學活動調再學固定調，先學三指握弓等獨特的入門方法。

二、首創了「八舊二新法」，作為設計、編寫教材的原則，使得學琴過程有如走平路而不是有如登高山。

三、首創了「融樂曲與練習曲為一體」的「一曲二用」法，使得學琴、練琴有趣而不枯燥，音樂與技巧同時進步。

四、首創了教材分冊，學生考級，教師升級三合一的制度，既有利於學，也有利於教，特別有利於保證教學品質。

五、首創了師徒制、會員制、傳教制三合一的管理與運作制度，從根本上保障、保護了老師的權益，維繫了老師之間的和諧、合作、互助關係。

六、首創了「不看學歷，只看能力」的教師資格、晉升、榮譽標準與制度。

黃鐘教學法並非憑空而來。它是時代的產物，也是地方的產物，更是集合了眾多各家之長的產物。

沒有鈴木教學法在前，肯定沒有黃鐘教學法在後。如不是台灣這樣一個特殊的地理環境，給我提供了安定的生活與工作條件，提供了大量有學琴意願的家長與學生，提供了有學教琴興趣的老師與準老師，也不會有黃鐘教學法。如果我沒有特殊的機緣運氣，遇到那麼多位有奇能的好老師，得到那麼多同行朋友的幫助，也不可能創出黃鐘教學法。如果將來黃鐘教學法能為世人帶來

一些快樂，享受一些美麗的新東西，那絕對不是我個人之功，而是無數人的經驗、智慧、汗水加在一起的結果。

投入黃鐘這些年，剛好是我兩個小孩從兒童成長為青少年的時期。因向鈴木先生學了不少如何對待小孩子的觀念與方法，我慢慢改變了以往嚴厲、苛責的教小孩子方式，改以用說理、討論的方法。這幾年，家庭裡哭、罵聲漸漸減少，笑語聲漸多，這是一項重大收穫，也是上天給我的一份最豐厚獎賞、回報。

投入黃鐘，在我個人生命史上，其實是一段意外的「航道大偏離」。從少年時代起，我立志要做的事是作曲；小提琴演奏與教學，只是賴以謀生的職業。沒有想到，黃鐘讓我耗費了這麼多年可以作曲的光陰。不過，失之東隅，收之桑榆。如果不是投入黃鐘，我不可能會為初學者，寫那麼多兒歌、民歌的鋼琴伴奏，也不可能為初中級程度者，改編那麼多中國民歌和世界名曲，包括獨奏與二重奏。這些都是金字塔底層的基礎工作，其意義不一定下於寫金字塔尖的交響樂、歌劇等。能為兒童，為一般人編寫一些作品，對作曲家來說，既是責任，也是幸運。這是黃鐘成全了我。

黃鐘大廈最重要、最困難的地基部分已建立起來了。現在所需要的是繼續往上建──推廣與經營。這部分工作，並不是我的所長。祈求上天，派遣有經營、推廣能力的人來，把黃鐘的重擔接過去。也希望本書的讀者，看完本書之後，有人對黃鐘教學法產生興趣，願意先下地獄，後上天堂，發慈悲大願，投入黃鐘的推廣、

經營工作，讓我得以專心於作曲、編教材、研究理論。

　　要感謝的人太多，不能一一說到，就用一句「感謝上天」，來作代表吧！

　　　　　　　　　　本篇完稿於1998年12月31日

附錄一 黃鐘文選

一、黃鐘小提琴教學法專用教材前言

黃輔棠

多年來，我常在做一個夢：小提琴這件絕頂美妙，高貴的樂器，如果不是那麼難學，很多人愛拉能拉，這個世界一定會變得更加美麗。

可是在現實中，我常常面對的是：音樂班、音樂科系的學生很多是為了分數，為了升學而拉琴；非音樂班的學生，包括小朋友和大人，如用傳統的教材教法，通常學不了太久便會因太枯燥、太困難而放棄。

於是，自己動手，一編再編，一改再改，編成了這套《黃鐘小提琴教學法專用教材》，創出了一套初學者入門的小團體班教學法。自從用了這套教材教法，原先極令家長頭疼，自己惱火的問題——小朋友不愛練琴，上課提不起勁，進步緩慢甚至全無進步等，竟全部消失，取而代之的是：小朋友愛上課，肯練琴，進步之神速令人難以置信；連四、五十歲的成人學生和陪小朋友練琴的家長，在學琴三個月後，也能頗像樣地上台表演

幾曲民歌兒歌或經過編改的世界名曲。我意識到，是讓更多人分享這套教材教法的時候了。

取名〈黃鐘〉，一是好叫好記；二是減少個人色彩，以期有更大包容性；三是有朝一日，西方人也要反過來學這套教學法時，有「黃鐘」為記——中國人所創之法也。

感謝嬰幼兒音樂教育專家吳玉霞老師。是她多年前第一個問我：「小提琴能不能用團體課來教？」雖然我當時回答她「No」，但後來有樹有花，第一顆種子卻是她所播下。

感謝林黃淑櫻女士。是她教會我用鼓勵代替責備，用肯定代替否定的原則和方法來教小朋友。看她三言兩語，就把一群吵鬧不休的小朋友變得安靜有序，乖乖地專心學琴，簡直是一大享受，也像觀賞奇蹟。

感謝我的亦生亦友吳俊雄老師。在我編寫教材，試驗教法的過程中，他給了我很多精神支持和具體建議。

感謝陳張菁容女士。在我剛開始試辦團體班時，她無條件提供我場地並多方面給予支持。現在，雖然她遠居紐西蘭，但一想到她全家人，我仍感到陣陣溫暖。

感謝各位家長，把他們的寶貝孩子送給我做「實驗品」，讓我有機會在實際教學中不斷改善改進教材教法。

感謝內子馬玉華和女兒寶莉、寶蘭。為了支持我實現夢想，她們勉為其難，學小提琴，提供我教學上的意見，幫我輔導一些需要額外幫助的學生。

感謝陽林音樂中心負責人劉桂蘭家長。她用豐富的行政經驗和各方面資源，幫助我解決一些令我頭痛之極

的問題，使我得以免除壓力，專心於教學與教材編寫。

　　與各種傳統教材及鈴木、條崎等教材相比，這套教材特別之處太多。如不是參觀過我的團體班教學，一定覺得這樣的教材編排不可思議。這是爲什麼幾經考慮後，決定這套教材不作公開發行，只讓經過完整師資班訓練的同行老師使用。希望這樣做，更有利於以樂弘道，以樂啓智，以樂遊戲，以樂結緣。

　　　　　　　　　　　　　1996年仲夏於台南

二、黃鐘小提琴教學法
幼兒入門專用教材序

十幾年前，就想爲幼兒編一套小提琴入門教材，一直未編成。最大的障礙是：多年來我教的都是大專音樂科系和中、小學音樂班學生，對什麼樣的教材最適合一般幼兒，近乎無知。

從無知到有知，從有知到有把握，全靠這六年來，全心力投入了「黃鐘小提琴教學法」的教材編寫和教法實驗。此期間，三改、四改教材，每次都是把學習過程分解得更細，把進度放得更慢，以求減低學生學習的難度，增加學生學習的興趣，讓更多學生學得下去，學得快樂。這方面遠超乎預期的成功，既給了我信心，也爲這套幼兒入門教材的編寫打下了基礎。

什麼樣的教材，才最適合一般幼兒入門呢？在實際試教了幾批幼兒學生並閱讀了大量幼兒教育資料後，我的結論是：

1. 教材必須好聽、能唱，幼兒耳熟能詳或一學就會。

2. 進度寧慢勿快。

3. 分級分段。

4. 從首調入門。

5. 左手從二號手型（半音在 2、3 指之間）開始，無須換弦。

6. 右手從中上弓開始，亦無須換弦。

根據這些原則，我和吳玉霞老師共同編出了這套教材。吳老師雖然原先不拉小提琴，可是，她爲幼兒編寫

的歌曲，幼兒都愛聽愛唱；她每次向我提出的建議，都言之有物，中肯實際，令我得益良多；她每次帶遊戲，小朋友都玩得快樂並在遊戲之中，不知不覺學到各種音樂知識，得到音樂訓練。遇到這樣的合作者，是我個人之幸，也是這套教材使用者之福。

　　教育理念上，我主張「小提琴只是天使，音樂與愛才是上帝。」

　　教育方法上，我主張以 6 至10人的小團體班教學為主。個別課或人太少不好玩，超過10個人的班，無法保證教學品質。

　　「硬體不易軟體難」。教學上，教材只是硬體，老師和教法才是軟體。如何訓練出大批能正確使用這套教材，並教出優秀學生的老師，是我們今後的最大課題。希望有更多同心同道者，一起來研究幼兒小提琴教學法與師資訓練法。畢竟，音樂教育這座金字塔，幼兒是最底層。只有底層堅固、厚實，整座金字塔才能又穩又高。

　　　　　　　　　　　　　黃輔棠　謹識
　　　　　　　　　　　　　1997年9月於台南

三、黃鐘教師備忘錄

黃輔棠

一、觀念

‧會演奏與會教學是兩碼事；會教個別課與會教團體課是兩碼事；會教高級程度的學生與會教初學者是兩碼事；會教大人與會教小孩子是兩碼事。所以，放下身段，重新學習，是當務之急。

‧衡量、評鑑老師的高、低、好、壞，第一標準是看他學生的表現。最好的老師，是能把本來差的學生教到好或比較好。

‧問題在學生，責任在老師。缺少或不接受這個觀念的人，很難成為好老師。

‧要向一切人學習，尤其是向幼稚園老師和奧福教學法的老師學習。

‧「黃鐘教材」特點何在？1. 化陌生為熟悉。2. 化困難為容易。3. 化難聽為好聽。即本土、科學，有趣是也。

‧小團體班的好處何在？1. 好玩、有趣、有競爭，能培養出團隊精神。2. 不是一個人在教，而是每個學生都在互相教、互相學，進步自然快。3. 每位學生尚可得到一些個別指導。4. 家長負擔不重，老師收入不差。

‧小團體班教學的成敗、老師、家長、學生三方面因素，大約各佔40%、40%、20%。所以，與家長建立良好關係，讓家長參與教學，當家長的好朋友與兒教顧問，是老師的重要責任。

‧「世上無難事」，例外是學小提琴。務必讓家長有「難」

　　與堅持的充分心理準備。只要堅持，難必變易，苦必
　　變樂。

· 學小提琴不是目的。啓智、和樂，享受音樂才是目的。
　　小提琴只是天使；愛心和美，才是上帝。

二、原則與方法

· 每堂課之前，要先擬一教學計畫。上課時，要隨機應
　　變，不必拘泥於原計畫。下課後，要把該堂課的教學
　　內容、時間分配、教學成果、佈置了什麼家庭功課
　　等，都詳細記錄下來。這不但是對學生負責，也是自
　　我提高的最佳途徑。

· 無論任何時候，一定要把基本姿勢作爲優先問題來解
　　決。用錯誤姿勢拉琴，多拉一次，壞習慣就頑固一
　　分，改起來就多費一分力。比較而言，拉會一首新
　　曲，難度和重要性，都比不上把基本姿勢做對。

· 學生表現不好，老師的自然反應是不滿意、生氣。這
　　時，必須反自然，用鼓勵代替責罵，用克服困難後的
　　快樂取代挫折帶來的沮喪。

· 人都喜歡聽好話。所以，想教學成功，90％以上的時
　　間要鼓勵，要說好話。不到萬不得已，不要罵。

· 一個口令，統一動作，是團體教學的最重要特點。學
　　習團體教學法，除了精神、觀念外，最主要是學口令
　　如何發出，動作如何設計，如何統一。

· 技藝、學問均以精爲難爲貴。所以，「少而精」爲主，
　　「多而雜」爲副，是千古不易之教學原則。團體教學
　　尤須特別強調少而精。

三、第一堂課的準備工作

1. 幫每位小朋友及其家長把琴整理好。包括：
 A. 每根弦都裝上微調器。
 B. 安裝琴碼、琴弦（如有必要的話）、調弦。
 C. 貼音位線。
 D. 貼弓的分段記號。
 E. 安裝肩墊。
 F. 擦松香（新弓毛）。這是非常費時費心又需要
 技術的工作。如不會，要學。如整理工作已有
 他人做好，仍需要細心檢查。

2. 為每位小朋友做一塊「站板」。方法是：用一塊
長寬各約40公分的硬紙板或有韌度的厚紙，在上面畫兩
隻「平步」相距約15公分的腳印，即成。

3. 為每位小朋友的琴盒和教材寫、貼上名字標籤。
抄下每位小朋友的姓名、電話，以備隨時與家長連絡。

4. 準備一個聲音大，使用方便的節拍器。

5. 為該班想一個合適的班名。

6. 把已準備好的教案讀、想兩遍，然後把它忘掉。

（本《備忘錄》刊載於黃鐘教材第一冊）

四、記若芸學抖音

林郁青

回想小女若芸學抖音的過程，眞是辛苦。她重來了好幾次。有時是指頭的彎度不對，有時是動作的方向和幅度大小不對，有時是指頭太僵硬。每次重來若芸都備感挫折。老是拉不好，當然很生氣，也很難過。我這個媽媽也太心急了，不但沒有安慰鼓勵她，還忍不住講了她好幾句重話。一個罵，一個哭，全家亂糟糟。最後，爲了家庭和諧，我們決定暫停學琴。

我打電話給黃老師，說明原委。黃老師苦口婆心地勸我：「不學可以，但一定不要在有挫折感的時候放棄。我不在乎若芸拉不拉小提琴，但我在乎小朋友通過學小提琴，養成面對困難克服困難的習慣。若芸現在遇到抖音困難想不學，這是小事。但將來遇到大的挫折時，如果也逃避，就是大事。她如果眞的不想學小提琴，等學會抖音，就讓她告一個段落。」

我明白黃老師的良苦用心，便告訴若芸，等她學會抖音，就可不必再學小提琴了。若芸覺得她還可以忍受，也就答應了。我也改變了對待若芸拉琴的態度，用鼓勵讚美代替批評責備，給她信心，讓她能自在的練琴。給她時間，縱使沒有明顯的進步，也不做過分要求。

經過一番風雨，一番努力，若芸終於學會抖音，她又喜歡拉，又願意繼續學小提琴了。可是說到練琴，她仍然不喜歡。我想我們又遇到另一個難關了。

（本文作者是蘇若芸小朋友的媽媽）

五、跟黃老師學教琴

陳玉華

　　學琴教琴多年，我從未想過小提琴教學可以採用團體課方式。兩個多月前，紀珍安老師介紹我去參觀黃輔棠老師的團體班教學，並向他請教一些小提琴演奏的技巧方法問題。看到他一群從零開始的學生，經過將近一年的團體班訓練，每個學生都能拉很多首曲子，姿勢、音色、音準均不差，有一半的學生已能正確地抖音，我很驚訝：這樣的成績，即使是個別教學，也不容易做到。黃老師又直接了當地指出我在演奏上的一些偏差、缺失，讓我在一兩週之內，解決了一些多年都弄不清楚的問題，演奏水準提高了一大步。於是，我正式拜師開始跟著黃老師學小提琴團體教學法。

　　為了帶我這個「首徒」，黃老師特別開了一個新班，讓我看他如何從零開始，一步一步，把一群學生帶過來。他要我每堂課都作詳細筆記，下課後用很長時間跟我研討課堂上發生的各種問題。有時候，某位學生出現的問題，他會特別叫我留意，用什麼樣的方法來解決這個問題最有效，然後，當場做示範教學。除了具體的技巧教學外，黃老師特別重視向我傳授正確的教學理念。他一開始就要求我以「六心」作為自我要求的標準（對學生有愛心、學習虛心、教學細心、對困難有耐心、與小朋友相處有童心、對音樂與教育事業忠心），他自己也身體力行這「六心」。

　　有幾件事，令我感受深刻，獲益匪淺，值得寫下來

與各位分享。

　　一件是黃老師雖然在小提琴教學上教出過那麼好學生，出版過那麼多教材、專著，但卻非常虛心。他不止一次向我提到他如何跟林媽媽（黃淑櫻女士）學到很多教小孩子的理念和方法。有一天，我們在課後的研討中談到如何教學生學看譜的問題。我說了一句「我的學生都會看譜」。一週後，他告訴我，他從我的教看譜方法中，得到很大啓示，終於想通了已思考兩年多，卻沒有答案的問題，已經在動手編一套配合「黃鐘教學法」使用的學看譜教材。從這件事中，我明白了爲什麼黃老師能在小提琴教學上，做出這麼多前人沒有做過的事情。

　　另一件是黃老師對每一個小提琴的技巧方法問題，都有清楚而科學的分析，簡單而清楚的「指令」，並特別重視「看不見」的東西。例如握弓，他一個「向左向下」口訣，便讓學生很容易體會和掌握正確的握弓感覺。他常常叫學生把他的手當弓來握，以感覺學生的握弓方法是否正確。他說：「握弓姿勢看得見，有毛病一眼就看出來。可是用力方法對不對，卻看不出來，一定要用特殊的方法去檢查。」他就是用這個特殊方法，把大多數學生「五指一起用力抓」的錯誤握弓法，改爲把力量只集中在食指與弓桿接觸的「一點」之上，讓學生運弓運得輕鬆，音質拉得深厚而集中。

　　再一件事是黃老師教學生不惜代價。爲了幫某位問題特別多，進度跟不上的學生趕上團體班的進度，他可以一而再，再而三地在課前課後給這位學生特別加強，甚至把師母也拖下水，給這位學生私下免費補課。爲了

幫助我建立起「問題在學生，責任在老師」的觀念，他在課堂上舉實例，下課後跟我講道理，直到我完全接受這一觀念，他才放心。為了教我寫文章，他一再向我傳授寫文章的「祕訣」，例如，要「九實一虛」，要「講究佈局」，要「不厭改」等。當我告訴他，為了一小段文章，我便花了四、五小時時，他說：「花四、五小時便寫出一段可用的文章，太值得了。我有時為了一篇一千字左右的文章，要重寫好幾遍，要扔掉十張八張稿紙呢！」也許，正是這種「責任在老師」的觀念和不惜代價的付出精神，使黃老師永無止境地研究學生的問題，建立起他精湛、獨特而完整的教學體系。

跟黃老師學教琴不到三個月，已經學到很多讓我終生受用不盡的東西。任重而道遠，我要繼續用功，不辜負老師的苦心栽培，努力把自己造就成為一個好老師。

六、責在老師

黃輔棠

　　請某位助教幫一位缺了前面三堂課的小朋友「惡補」，以趕上團體班的進度。結果，這位小朋友曲子是會拉了，可是基本姿勢有問題：右拇指僵直，左手是「乞丐手」（掌心向上，整個手掌碰到琴頸）。怎麼辦？

　　當時我有三個選擇：一、自己給這位學生再補課。二、要求這位助教再幫這位小朋友補課。三、作教學示範，讓這位助教看我如何糾正這位小朋友的基本姿勢。略思考後，我決定用第三種方法。結果，花了不到五分鐘，不但糾正了這位小朋友的基本姿勢，同時讓該位助教學到如何把學生的某些基本姿勢改錯爲正。

　　乘此良機，在下課後的例行研討時，我對該助教說了一番話：「無論任何時候，一定要把基本姿勢作爲優先問題來解決。用錯誤姿勢拉琴，多拉一次，壞習慣就頑固一分，改起來就多費一分力。比較而言，拉會一首新曲，難度和重要性，都比不上把基本姿勢做對。另外，一位好老師，必須具備一個基本觀念：問題在學生，責任在老師。缺少或不接受這個觀念的人，很難成爲好老師。以今天的事爲例，你輔導的學生，有基本姿勢問題，責任在你。我從今天起接了這位學生，如果兩堂課，三堂課後，她仍有基本姿勢問題，責任在我。同樣道理，你現在跟我學教琴，如果你不懂得要優先重視基本姿勢，不懂得如何糾正學生的各種基本姿勢毛病，那是我沒有把你教好，責任在我。」

　　這位助教很心虛，完全接受了我的看法。我知道，她在成為好老師的路上，又向前跨進了一大步。

　　（以上三篇短文，均刊載於「黃鐘小提琴教學法首次成果發表音樂會」之節目單）

七、第四屆考級（台南）簡訊簡評

黃輔棠

・黃鐘教學法第四屆考級（台南）已於1998年11月1日順利完成。本屆考級共136人次，爲歷屆之最。其中，考第一級62人，第二級16人，第三級28人，第四級10人，第五級15人，第十四級5人。

・考級成績，優秀5人：林美蓮、鄧雪娟、黃文佩、鄧惠如、丘柏萼。良好99人，合格24人，不合格5人。

・恭喜各位成績優秀、良好、合格者。也特別誠心地鼓勵幾位不合格者。人生充滿挫折，越早經歷多些挫折，越能培養出經受挫折的能力，以後的人生旅途就越平順。就這一點來說，挫折是上天的賞賜，千萬要感恩，要越挫越勇，越挫越強。

・凡考試、比賽，實力固然最重要，但也或多或少有運氣的成份。如實力不夠，請多加努力。如運氣不好，也不必氣餒。一時之成敗得失，轉眼就成過去，最重要的是保持虛心、信心，爭取下一次更好。

・第一至第三屆考級，我的學生佔多數。這一屆考級，我的學生只佔少數。單是林黃淑櫻老師的學生，就有77位。五位成績優秀者，全是林老師的學生。嘉義洪嘉隆老師有十位學生，成績全部良好、合格。第一次有學生參加考級的老師有四位：陳奕璇老師十位，江秀雲老師五位，柯丁慈老師和施依佩老師各兩位，亦全部成績良好、合格。這是我最高興的事，也是黃鐘教學法和各位老師的重大成就。

‧本屆考級評分委員是：謝宜君、吳玉霞、江姮姬、黃偟、吳昭良、林佳育。

謝謝他們的貢獻、辛勞、幫助！

本屆考級的缺失：

1. 沒有事先跟鋼琴伴奏排練，以至於有些曲目太快或太慢。這是本人的一大疏忽。下次一定改進。也在此向各位被不當速度影響表現的考生致歉。

2. 工作人員沒有事先加以訓練，所以開始時有些混亂。

3. 樓下調音處沒有鋼琴，負責調音的小老師憑感覺定音高，多數琴音比考場的鋼琴偏高。

4. 時間安排不準確，造成中間空場和時間的浪費。

有些考生不會持琴，不會鞠躬，弓掉在地上。請老師務必把學生的出場禮儀，包括如何拿琴拿弓、如何走路，如何鞠躬等，當作重要教學內容，加以訓練。如因禮儀差而被扣分，太不值得。更何況，禮貌、禮儀，本來就是黃鐘教學法所特別重視、強調的事。

謝宜君教授建議，要加強學生聽音樂和音樂感的訓練。此建議極好。黃鐘總部計畫要把各冊音樂性曲目錄製CD，再另編訓練學生看譜、視奏能力的補充教材。

八、認識《黃鐘》

《黃鐘小提琴教學法教師會》會員必讀

「黃鐘小提琴教學法是一個什麼樣的體系？」——這是每一位黃鐘老師都隨時可能被問到，卻不容易回答的問題。為了幫助黃鐘老師有重點，有條理，恰如其份地回答此問題，我們整理，編寫了本文。希望它對各位老師有所幫助。

一、創造奇蹟的體系

凡觀賞過黃鐘各種音樂會和觀摩演奏會的同道朋友，凡擔任過黃鐘各屆檢定考級評分委員的同行老師，都無不驚嘆：黃鐘創造了多項奇蹟！

1.讓那麼多業餘的、年幼的、成年的、老年的，毫無音樂背景的普通人，會拉、愛拉小提琴，且大都姿勢正確，音準不差，音色漂亮。

2.把多位成年以後甚至已五十多歲才開始學拉小提琴的家庭主婦，幼教老師，奧福老師，培訓成為相當優秀的小提琴老師。他們的教學成果，常常令科班出身的老師自愧不如，要反過來，虛心向她們請教。

3.凡在黃鐘團體班學琴的小孩子，經過大約半年時間之後，不但隨時能頗像樣地表演一、二十首好聽的曲子，而且變得更大方，更有禮貌，更合群，更守紀律，更有自信。

到目前為止，除了黃鐘教學法，全世界還未有任何一套教學法，能創造出這樣的奇蹟。

二、老師積德的體系

黃鐘教學法宗旨是：

以樂傳道——愛心、禮貌、紀律

以樂啓智——克難、精準、創造

以樂遊戲——好玩、快樂、享受

以樂結緣——互助、分享、和樂

黃鐘的老師，通過辛苦耕耘，讓那麼多本來不會拉小提琴的人變成會拉小提琴，本來缺少自信心的人充滿自信心、本來無禮的人變成有禮，本來學音樂學得很痛苦的人變成學得很快樂，本來耳朵不靈，雙手僵硬的人變得耳靈手巧，本來互不相識的人變成常常互相幫助的同門師友，這是很大的功德。它的價值，遠遠超越世俗短暫的名、利、權。它讓黃鐘的老師，在得到廣泛尊敬和相當豐厚的經濟收入之餘、更得到生命的意義與做人的尊嚴。

三、博大精深的體系

黃鐘教學法並非從天而降。它有那樣不可思議的教學成果，也絕非偶然。

任何一套成功的教學法，必有其獨特的神與形。所謂神，是其理念，宗旨等。其形，則是教材、教法、制度等。

黃鐘教材，集合了小提琴的各種傳統教材、鈴木教材、中國的傳統樂器教材等之優點和長處，以「本土、科學、有趣」爲目標，以「八舊二新法」爲原則，歷時七載，三易其稿而成，且不斷在修訂、改善、豐富之中。黃鐘教學法，集合了馬科夫（Albert Markov）教學法、格拉米恩（Galamian）教學法、奧爾（Auer）教學

法、卡爾・弗萊士（Carl Flesch）教學法、鈴木教學法、徐多沁教學法、林耀基教學法、游文良、莊玲惠教學法、高大宜教學法、奧福教學法、鄭曼青——呂陽明太極拳氣功教學法，加上創法人黃輔棠老師數十年之教琴、作曲經驗，融匯貫通而成。

在小提琴教學史上，尚未有任何一套教材教法，能如此幸運，有機緣、有條件、把這麼多各門各派的「武功」、「絕招」集中在一起。

不要說非科班出身的老師，就是從小專業學琴的正科班老師，要把這樣一套博大精深的教材教法全部弄通弄懂，得其精要，中材以下者，沒有十年以上苦功，絕不可能。如有不信者。請去書店買一本黃輔棠老師的《談琴論樂》或《教教琴，學教琴」來一閱，當疑惑盡去。

四、制度獨特的體系

非常之法，一定要有非常之制度與其相配，才能收最佳之效。黃鐘教學法，為保證教學品質與師資品質，實行了一套非常獨特的「傳教」制度。

「傳教制」，本質上其實是師徒制。所不同者，是它吸收了發源於美國近代的傳銷制度中之某些可取成份。黃鐘採用這個制度，也不是一開始就如此，而是經歷了多次師資訓練失敗之後，發現只有採用師徒制加上「傳教制」，才能訓練出合格的老師來，也才能激發出老師的最大潛能，達成教育目標。

這個制度的要點是：

1. 任何人想成為黃鐘老師，都必須先拜一位黃鐘第一級以上合格老師為入門引薦老師。科班出身老師，可

以直接要求當這位老師的助教。非科班出身者，須先取得第一級檢定考級合格證書，方具備申請加入黃鐘教師會的資格。

2. 加入教師會，成為正式會員之後，其時身份只是實習老師，必須以團體課方式教出五位，或以個別課方式教出八位通過第一級檢定考級的學生，才能取得第一級合格老師資格。以後各級合格教師證的取得，均循此法。

新進老師、引薦老師、黃鐘總部，三個方面之權利、義務，都在會員入會合約書上列得清清楚楚，新進老師之主要權利是可以合法地使用黃鐘教材教法，參加黃鐘的各項活動等。主要義務有二：

（1）不得影印與私相授受黃鐘教材。

（2）使用黃鐘教材教法教學生的收入所得，上報上繳其中十分之一。這十分之一的款項分配如下：百分之四十劃歸其上一代老師，百分之二十劃歸其上兩代老師，百分之四十劃歸總部，作為日常開支與研究發展基金。

這樣的「傳教」制度，讓每位老師都有無限廣闊的發展空間與公平待遇，也讓每位老師都獨立而不孤立──當你遇到任何教學難題，你的上一代、上兩代老師，都一定會盡全力幫助你解決，絕不會「留一手」，更不會「見死不救」。

最近，陸續有商業與非商業機構，要求與黃鐘合作，開設小提琴團體班。

考慮到我們有些老師缺乏獨立招生的能力，所以新

制定了「團體會員」的制度。其要點是由黃鐘提供教材教法，由某位資深合格老師擔任師資訓練與品質控制，由該團體會員負責招生，提供場地等，三方面共同合作。這樣的合作方式會有什麼樣的問題出現，能否成功，尚是未知數，加上目前黃鐘資深老師數量不多，所以，「團體會員制」仍處於實驗，觀察階段，未敢貿然大力推廣。

五、終生學習的體系

正如小提琴團體教學的一代宗師徐多沁先生所說：「教團體課，太困難了！」所以，黃鐘的每一位老師，都必須抱持「終生學習」，「一輩子當學生」的心態。只要一天活著，一天在教學生，就絕不能停止學習。

學什麼？學做人要有愛心、要圓融、要包容、要忍耐、要感恩、要欣賞別人的成功與長處；學永遠嫌不夠多的音樂感性與理性知識；學永遠嫌不夠好的小提琴演奏技巧；學永遠不會盡善盡美的教學方法；學編寫教案；學創造遊戲；學如何組織音樂會；學如何教育、管理家長；學如何辦音樂營、研討會；學文學、戲劇、美術、歷史；學寫文章…。這麼多東西，一百歲還活著，都學不完啊！

向誰學？向你的上一代、上兩代老師學；向奧福老師、幼教老師、教會主日學老師、童子軍老師學；向CD、錄影帶中的演奏名家學；向你知道或認識的專家、教授、明師學；向鈴木先生和優秀的鈴木老師學；向你的同門師兄、師弟、師姐，師妹學；向你的學生學…，只要有虛心慧眼，何愁沒有老師！何處沒有老師！

學習，是「活水」。不學，等於把水源切斷，結果不是乾枯就是腐臭。缺少終生學習心態的人，不可能成為好的黃鐘老師，黃鐘也不歡迎這樣的老師。「終生學習」，必須成為每一位黃鐘老師的人生信條與座右銘。

六、有所不為的體系

黃鐘教學法是一有高遠教育文化理想與責任感的體系。它要生存，要發展，要賺錢，要做事，但永遠把教育文化理想，教育品質放在第一優先。

以下是黃鐘系統與黃鐘老師有所不為之事舉例：

不開超過十二人的團體班，因為人太多無法保證教學品質。

不開父母不介入的幼兒班、幼童班，因為父母不參與，孩子學不好。

不收被父母過份溺愛，橫蠻，無理，又不受教的學生。

對別的教學系統，好話指名道姓，壞話盡量不說，不得不說時不可指名道姓。個人會員老師為團體會員教學時，絕不把學生轉為私有，絕不私下賣樂譜、樂器給學生。

黃鐘系統絕不介入任何政治、黨派活動。與各宗教均保持友好而等距離關係，不偏向某一教派。

立足於開發從零開始的學生，絕不主動爭取其他教學系統或老師的學生轉到黃鐘系統。

如鈴木先生所說：「凡有不當之利的地方，必有禍害。」黃鐘和黃鐘老師絕不賺取之無道的錢，絕不貪非分之利。

七、三位一體的體系

黃鐘的「三位一體」，是指改善EQ，提高IQ，文化傳承。

凡參加黃鐘小提琴團體班的學生，經過一段時間（約三個月至半年）訓練之後，都會在 EQ 上有明顯良性改善。主要表現在有禮貌、守紀律、合群、大方、經得起挫折和更有自信心上。這是有調查報告為證之事，也是每一位家長都能明顯感覺到的。

學會拉小提琴，對IQ的改善，則已為無數專門的研究報告所證明。這主要表現在耳朵的靈敏度，雙手的靈巧度，記憶力的提高，學習專注力的提高，對音高、音長的計算與反應能力上。

文化承傳方面，凡是黃鐘學生，必大量接觸和演奏世界各國最優秀的兒歌、民歌、宗教音樂、藝術歌曲、古典名曲、中國傳統名歌名曲。這對於培養學生的文化品味、民族情感、世界視野、高尚情操，均有不可替代之功能。

以上三個方面之功能，一般的音樂班和音樂教學體系，只能提供其中一個至兩個。三個功能同時兼備而又老少咸宜，既容易學又快見效，全世界只有黃鐘教學法。

八、保證品質的體系

黃鐘歷屆檢定考級，所請的評分委員，大都是國內大專院校音樂系教授、專業樂團首席、資深團員、演奏名家、資深小提琴老師等。由他們來評分，當然有公信力，也有專業標準和品質保證。

黃鐘的老師，都必須經過兩道頗為嚴酷的難關：

1. 較長時間當一位資深老師的助教，自己已獨立教學生之後，仍然繼續當助教。

2. 拿出響噹噹，硬梆梆的教學成果來。

過得了兩關才能取得某一級的合格教師證。

這樣的師資標準、要求，比師範畢業生，甚至比一般大學老師都要高得多，也有品質保證得多。

黃鐘教材的每一冊，都設定清楚的教學目標、教學內容、教學要點。在「各級考試內容與標準」中，更是對所有重要技巧細節，都明定標準，讓老師與學生清楚地知道，必須達到那些方面要求，才能通過檢定考級，得到好成績。

黃鐘的定期學習觀摩會制度，讓學生每三個月左右，就有一次上台表演的機會，且由客席老師作講評，這大大提高了學生的練琴興趣與公開表演的能力。

因為有這麼多措施來保證教學品質，所以黃鐘教學法深受同行老師肯定，也因為有極好口碑，所以黃鐘至今從未做過任何宣傳廣告，但學生人數在直線上升，老師人數也慢慢在增加之中。

今後，黃鐘仍將堅持「品質第一」的原則，繼續為改善，提高教學品質而永無止境地努力。

以上八個方面，當然遠不足以涵蓋黃鐘教學法的全部側面，細節。如要往「微觀」方面介紹下去，至少可以加上「生活化的」、「本土化的」、「科學嚴密的」、「化難為易的」、「尊師重道的」、「私器公用的」、「鼓勵創造的」、「幫助老師個人創業的」、「開放交流的」、

「讓世界更美麗的」（體系），等等。不過，能記住並了解以上八方面內容，作為自我進修、自我要求的標準，並作為向新進教師或學生家長講解的材料，已大體上夠用，無須弄得過份繁瑣。

為方便黃鐘老師教學和進一步提高教學品質，我們計畫以問答方式，編一份《黃鐘教師手冊》，請各位隨時把遇到、想到，不知道應該如何做、如何講、如何解決的問題，統統記錄下來，交給你們的上一代老師，或直接交給黃鐘總部，以作統一整理，回答。

祝各位老師教學愉快，成功，不斷進步！

（本文由黃鐘總部編寫，提供）

1998年12月1日

附錄二　本書作者簡介

　　黃輔棠，筆名阿鏜、山苗等。廣東番禺人。1948年出生。

　　早年在廣州樂團學員班與廣州音專附中接受專業音樂教育。1975年赴美，在馬思宏教授幫助下，考進美國俄亥俄州肯特州立大學（K.S.U）音樂研究所，1978年取得碩士學位。曾先後跟隨盧柱東、葉雪慶、馬思宏、馬科夫（Albert Markov）等老師學小提琴，跟隨華特遜（Walter Watson）、張已任、盧炎、林聲翕等老師學作曲。

　　1983年，應剛成立的台灣國立藝術學院之聘，任小提琴講師兼實驗樂團首席。1986年，應長兄之命，返紐約協助經營家族事業，備嘗艱辛。1990年，重返台灣樂壇，在台南家專音樂科（現改名改制為台南女子技術學院音樂系）任教至今。

　　黃輔棠在音樂教育界是個多面人。

　　在台灣，他先是以小提琴教得好，又有大量教材和理論著作出版而知名。後來，又以音樂作品雅、俗、行家共賞，文章見人之所未見，言人之所未言而見重於文

化界。1985年日本著名小提琴家久保陽子女士灌錄了他的《鄉夢》CD專集。陳麗嬋、范宇文、任蓉等歌唱家也開始演唱他的聲樂作品。從此，在台灣的電台、電視台、音樂會上，常常可以聽到他的作品。近年來，他的大型管弦樂作品《神鵰俠侶》組曲、《台灣狂想曲》，弦樂合奏《陳主稅主題變奏曲》等先後由崔玉磐先生指揮青年音樂家管弦樂團，梅哲先生指揮台北愛樂室內及管弦樂團，陳澄雄與賴德梧先生指揮台灣省立交響樂團，葉聰先生指揮香港小交響樂團，在各地演出，均極受歡迎。1993年6月15日，在歐洲古典音樂的第一重鎮維也納愛樂廳，由梅哲先生指揮，蘇顯達教授獨奏，台北愛樂室內及管弦樂團協奏，首演了他為小提琴與弦樂團而寫的《西施幻想曲》。以文筆苛刻辛辣出名的維也納樂評家安德勒（Franz Andler）評該曲為「中西音樂完美的結合！」之後，該曲由同樣陣容，先後在台北國家音樂廳，波士頓交響音樂廳，紐約特麗貝卡藝術中心等地多次演出。當代作曲家作品，經得起一演再演，一聽再聽的，比例不多。黃先生的作品，正屬於此類。

在中國大陸，他以音樂作品「多情而又質樸，情濃而不造作」（李西安語，見〈人民音樂〉1988年四月號）而知名。1988年1月14日，由中央樂團主辦，嚴良堃先生指揮，在北京音樂廳演出了全場「阿鏜作品音樂會」。參加演出的，除了中央樂團合唱隊和樂隊外，還有王秀芬、王靜、楊洪基等知名獨唱家。蕭淑嫻，李煥之，吳祖強，張肖虎等前輩大師觀賞了音樂會並給予極高評價。從此，他的獨唱與合唱曲，被廣泛傳唱，成為大陸

大專院校音樂系的教材。1992年底，他的弦樂合奏「賦格風小曲」獲得「黑龍杯」管弦樂大賽優秀作品獎，由陳燮陽先生指揮上海交響樂團，於12月31日晚在北京世紀劇場演出，衛星電視作了全球性現場直播。

1995年7月，著名作曲家鮑元愷教授策劃錄製，由天津聲樂新秀楊文靜小姐演唱，天津音樂學院鋼琴老師宋兆寒伴奏的《阿鎧古詩詞歌曲集》，由台灣搖籃唱片公司以CD書方式發行。近年來，他的小提琴教學專著《教教琴，學教琴》，《小提琴高級技巧三論》等，也開始爲大陸的同行所知所重。1995年在天津舉行的全國第三屆少兒小提琴比賽，他是應邀爲評委的唯一海外小提琴老師。

在紐約和多倫多等地，知道黃輔棠本名的人反而不如知道他是「歲寒」的人多。原因是1989年9月16日，在林肯中心由美東十四個華人合唱團聯合起來，在尤美文女士指揮下，演唱〈歲寒，然後知松柏之後凋〉等曲。之後，唱過、聽過此曲的人便知曲多於知人。後來，尤美文女士帶著紐約「談樂」合唱團，參加台北的國際合唱節，參加希臘和菲律賓的合唱比賽獲獎，都是必唱「歲寒」曲。

黃輔棠的寫作領域，除聲樂與管弦樂外，還伸展到國樂及樂評、樂論。他的國樂合奏《笑傲江湖曲》，曾由葉聰先生指揮台北市立國樂團，於1994年5月30日在台北國家音樂廳演出。學貫中西的梁銘越博士聽了該曲後說：「國樂交響化，從《笑傲江湖曲》開始。」他的樂評樂論，散見於香港，台灣的藝文雜誌。其中《庸人

樂話》、《賞樂雜談》、《音樂之美》三篇，被鮑元愷，黃安倫，陳樂昌等行家譽爲「當代樂論極品。」

　　黃輔棠同時還是個優秀的樂隊指揮和訓練者。以「音樂不好，馬上翻臉」而出名的梅哲先生，看得上眼的樂隊指揮沒有幾個，黃輔棠就是其中一個。他曾一再邀請黃輔棠指揮台北愛樂室內及管弦樂團。在黃老師的特別訓練之下，個人水準不算高的台南家專弦樂團，每次演出都有優異表現，都讓聽眾既享受又感動。爲此，他得到同行老師和學生的廣泛尊敬。

　　黃老師的小提琴教學以重基礎、重方法、重啓發而廣受推崇。早期的門下弟子包括台北市立交響樂團現任首席江維中，台北愛樂室內及管絃樂團團員周恭平、吳昭良、江靖波，國家音樂廳交響樂團團員梅玉潔、侯勇光，台北市交第一屆小提琴比賽青年組冠軍李曙，少年組冠軍蘇鈴雅等。近年的弟子有林佳妃、林佳育、汪宇琪、蔡佩君、蔡承翰、洪偉哲、高琳青、洪育仙、蕭曉倩、陳美秀等。

　　黃輔棠近年來全力投入「黃鐘小提琴教學法」的教材編寫和教法推廣工作。他計畫此事有成後，再回過頭來全力作曲。且拭目以待，看這位剛逾知天命之年的華裔藝術家，在未來一、二十年內，會做出什麼樣的新成績。

附錄三 黃輔棠（阿鏜）著作、教材、音樂作品、目錄表（至1998年底）

種類	名　　稱	長度	寫作時間	演出或出版情形	錄音	錄影	備註
著作	小提琴教學文集	71頁	1977-1982	1983年台北全音樂譜出版社			
著作	談琴論樂	142頁	1983-1986	1986年台北大呂出版社			
著作	賞樂	200頁	1986-1990	1990年台北大呂出版社			
著作	教教琴、學教琴	260頁	1993-1994	1995年台北大呂出版社			
著作	小提琴高級技巧三論	1萬字	1996	刊載於台南家專〈紫竹調〉第8期			
著作	音樂之美	6千字	1993	刊載於〈香港文藝〉1995年創刊號			
CD書	為古人傳心聲	162頁	1995	1996年台北搖籃文化公司出版			
著作	樂人相重	300頁	1990-1997	1998年台北大呂出版社			
著作	小提琴團體教學研究與實踐	30萬字	1990-1999	即將出版			
教材	小提琴入門教本	44頁	1979-1983	1984年台北屹齋出版社出版			
教材	小提琴音階系統	51頁	1984	1985台北中國音樂書房發行			
教材	初學換把小曲集（二重奏）	41頁	1984	1985台北中國音樂書房發行			

種類	名　　稱	長度	寫作時間	演出或出版情形	錄音	錄影	備註
教材	節奏練習曲12首	16頁	1984	1985台北中國音樂書房發行			
教材	黃鐘小提琴教學法專用教材	1-20冊	1993-1997	未出版			
教材	學看譜上、下冊	80頁	1995	未出版			
管弦樂	神鵰俠侶組曲	55'	1976-1988	1992年12月6日由崔玉磐指揮在台北首演	有	有	有分譜
管弦樂	蕭峰交響詩	22'	1995-1998	1998年9月13日由樊德生指揮台北愛樂首演	有		有分譜
管弦樂	台灣狂想曲	7'	1994-1995	1995年3月4日由梅哲指揮首演、1995年6月22、23日由賴德梧指揮修定版首演			有分譜
管弦樂	二二八追思曲	4'	1993-1995	1998年2月22日由樊德生指揮台北愛樂首演			有分譜
弦樂合奏	陳主稅主題變奏曲	9'	1991	1991年5月10日由本人指揮首演，後來由梅哲指揮台北愛樂多次演出	有		有分譜
弦樂合奏	賦格風小曲	5'	1982-1991	由本人指揮首演，曾獲「黑龍杯」獎	有		有分譜
國樂合奏	笑傲江湖曲	15'	1984-1989	1994年5月30日由葉聰指揮在台北首演	有	有	有分譜
協奏曲	紀念曲（小提琴與管弦樂團）	17'	1970-1995	1989年11月19日由賴德梧指揮，賴文欣獨奏在多倫多首演	有		重新配器版未有分譜
協奏曲	西施幻想曲（小提琴與弦樂團）	12'	1986-1993	1993年6月15日由梅哲指揮，蘇顯達獨奏在維也納首演	有		有分譜

種類	名　　稱	長度	寫作時間	演出或出版情形	錄音	錄影	備註
鋼琴獨奏	布農組曲	10'	1996	1997年5月7日由陳佩菁獨奏在台南家專首演	有		
小提琴獨奏	鄉夢組曲	10'	1976	由本人獨奏在美國首演。後由久保陽子獨奏灌錄CD，由台北上揚公司出版	有		樂譜已出版
小提琴獨奏	中國民歌改編曲四首	15'	1981	同上	有		樂譜已出版
小提琴獨奏	中國舞曲兩首	7'	1982	同上	有		樂譜已出版
小提琴獨奏	紀念曲（鋼琴伴奏版）	17'	1970-1982	同上	有		樂譜已出版
歌劇	西施（四幕）	120'	1986-1993	曾由聲樂家協會在台北清唱。1993.11.28	有		有管弦樂總分譜
合唱	天行健，君子以自強不息	3'	1987	嚴良堃指揮在北京首演。1988.1.14	有	有	有管弦樂伴奏譜
合唱	歲寒然後知松柏之後凋	4'	1987	嚴良堃指揮在北京首演。1988.1.14	有	有	有管弦樂伴奏譜
合唱	志於道	4'	1987	未演出過			
合唱	君子之道，莫大乎與人為善	4'	1987	未演出過			
合唱	知音不必相識（金庸詞）	6'	1987	嚴良堃指揮在北京首演	有	有	有管弦樂伴奏譜

種類	名　　稱	長度	寫作時間	演出或出版情形	錄音	錄影	備註
合唱	玉樓春（歐陽修）	1'	1987				
合唱	滿江紅（岳飛）	3'	1976-1991				
合唱	靜夜思（李白）	3'	1990				女聲三部
合唱	憶江南（吳藻）	2'	1986				女聲三部
合唱	天淨沙（馬致遠）	1'	1984				男聲三部
合唱	草（白居易）	2'	1989	尤美文指揮在紐約首演			無伴奏
合唱	公無渡河（佚名）	3'	1991	林舉嫻指揮在台北首演，1994.3.31			無伴奏
合唱	清平樂（黃庭堅）	3'	1985				
合唱	相思詞變唱曲（王維）	5'	1985				
合唱	問世間，情是何物（元好問）	5'	1979-1989	崔玉磐指揮在台北首演。1992.12.6			
合唱	唱歌歌（山苗）	1'	1984		有	有	領唱與合唱
合唱	微笑（山苗）	1'	1984	嚴良堃指揮，王靜獨唱，在北京首演1988.1.14	有	有	領唱與合唱
合唱	杜鵑紅（沈立）	3'	1988				
合唱	師恩長在心房（曾永義、劉星）	2'	1988				
合唱	採桑子（劉明儀）	1'	1987				無伴奏
合唱	鮮花（徐訏）	2'	1990				無伴奏
合唱	夜祈（徐訏）	2'	1990				女高音領唱無伴奏
合唱	海闊天空（黃建國）	4'	1991	1998.12.6崔玉磐指揮首演	有		

種類	名　　　稱	長度	寫作時間	演出或出版情形	錄音	錄影	備註
合唱	二二八紀念歌 （曾永義）	3'	1992	王淑堯用獨唱在華視演 出 1998.2.28		有	
合唱	海燕之歌（黃瑩）	4'					
合唱	感謝您，天父上帝	2'	1984	嚴良堃指揮，王秀芬領 唱，在北京首演。 1988.1.14		有	有樂隊 分譜
以上合唱曲，全部收在《阿鏜合唱曲集》中，已於1994年在台灣出版樂譜。							
古詩詞 獨唱	木瓜 （余冠英譯自詩經）	1'	1979	陳麗嬋、鄭莉、徐以琳 曾公開演唱。	有	有	
古詩詞 獨唱	遊子吟（孟郊）	2'	1984	王秀芬、楊文靜曾灌錄 CD唱片	有	有	
古詩詞 獨唱	金縷衣（杜秋娘）	2'	1983	王秀芬、楊文靜曾灌錄 CD唱片	有	有	
古詩詞 獨唱	烏夜啼（李煜）	2'	1984	梁寧、劉維維等演唱過 。楊文靜錄 CD	有		
古詩詞 獨唱	虞美人（李煜）	2'	1984	楊文靜錄 CD	有		
古詩詞 獨唱	浪淘沙（李煜）	4'	1984	楊文靜錄 CD	有	有	
古詩詞 獨唱	念奴嬌・赤壁懷古 （蘇軾）	4'	1985	楊文靜錄 CD	有		
古詩詞 獨唱	江城子・託夢 （蘇軾）	3'	1981	楊文靜錄 CD	有		
古詩詞 獨唱	鵲橋仙・七夕 （秦觀）	3'	1981	楊文靜錄 CD	有		
古詩詞 獨唱	相思（王維）	1'	1986	張倩已唱錄（粵語）， 尚未發行。	有		

種類	名　　稱	長度	寫作時間	演出或出版情形	錄音	錄影	備註
古詩詞獨唱	春曉（孟浩然）	1'	1987	張倩已唱錄（粵語），尚未發行。	有		
古詩詞獨唱	靜夜思（李白）	1'	1988	張倩已唱錄（粵語），尚未發行。	有		
古詩詞獨唱	登幽州台歌（陳子昂）	1'	1988	張倩已唱錄（粵語），尚未發行。	有		
古詩詞獨唱	蝶戀花（晏殊）	3'	1987	張倩已唱錄（粵語），尚未發行。	有		
古詩詞獨唱	蝶戀花（柳永）	3'	1987	張倩已唱錄（粵語），尚未發行。	有		
古詩詞獨唱	玉樓春（歐陽修）	1'	1987	張倩已唱錄（粵語），尚未發行。	有		
古詩詞獨唱	水調歌頭（蘇軾）	5'	1987	張倩已唱錄（粵語），尚未發行。	有		
古詩詞獨唱	永遇樂（蘇軾）	4'	1987	張倩已唱錄（粵語），尚未發行。	有		
古詩詞獨唱	卜算子（王觀）	2'	1987	張倩已唱錄（粵語），尚未發行。	有		
古詩詞獨唱	梅花引（向子諲）	2'	1987	張倩已唱錄（粵語），尚未發行。	有		
古詩詞獨唱	青玉案（辛棄疾）	1'	1987	張倩已唱錄（粵語），尚未發行。	有		
古詩詞獨唱	南鄉子（辛棄疾）	3'	1988	張倩已唱錄（粵語），尚未發行。	有		
古詩詞獨唱	金縷曲（顧貞觀）	3'	1988	張倩已唱錄（粵語），尚未發行。	有		

種類	名 稱	長度	寫作時間	演出或出版情形	錄音	錄影	備註
古詩詞獨唱	金縷曲（納蘭性德）	4'	1988	張倩已唱錄（粵語），尚未發行。	有		
古詩詞獨唱	長相思（納蘭性德）	2'	1988	張倩已唱錄（粵語），尚未發行。	有		
古詩詞獨唱	採薇（詩經）	1'	1989	未唱過			
古詩詞獨唱	結廬在人境（陶淵明）	1'	1989	楊文靜錄 CD	有		
古詩詞獨唱	憶秦娥（佚名）	2'	1989	楊文靜錄 CD	有		
古詩詞獨唱	憶王孫（納蘭性德）	1'	1989	吳旭玲在台南師院首唱。1998.3.20	有		
古詩詞獨唱	登高（杜甫）	3'	1989	楊文靜錄 CD	有		
古詩詞獨唱	錦瑟（李商隱）	3'	1990	楊文靜錄 CD	有		
古詩詞獨唱	將進酒（李白）	8'	1990	楊文靜錄 CD	有		
以上古詩詞獨唱曲，全部收集在《阿鏜古詩詞獨唱歌集》中，已於1994年在台灣發行。							
當代詩詞歌曲	明朝又是天涯（劉明儀）	2'	1987	任蓉唱錄 CD	有		
當代詩詞歌曲	默契（沈立）	1'	1988	趙佩文首唱。張倩錄音。尚未發行。	有		
當代詩詞歌曲	思念（喬羽）	2'	1988	趙佩文首唱。張倩錄音。尚未發行。	有		
當代詩詞歌曲	師恩長在心房（曾永義、劉星）	2'	1989	趙佩文首唱。張倩錄音。尚未發行。	有		

種類	名　　稱	長度	寫作時間	演出或出版情形	錄音	錄影	備註
當代詩詞歌曲	唱歌歌（山苗）	1'	1984	趙佩文首唱。張倩錄音。尚未發行。	有		
當代詩詞歌曲	微笑（山苗）	1'	1984	趙佩文首唱。張倩錄音。尚未發行。	有		
當代詩詞歌曲	杜鵑紅（沈立）	3'	1988	趙佩文首唱。張倩錄音。尚未發行。	有		
當代詩詞歌曲	黃昏星（舒巷城、山苗）	1'	1982	趙佩文首唱。張倩錄音。尚未發行。	有		
當代詩詞歌曲	夢江南（梁寶耳）	3'	1989	趙佩文首唱。張倩錄音。尚未發行。	有		
當代詩詞歌曲	船過水無痕（沈立）	3'	1988	趙佩文首唱。張倩錄音。尚未發行。	有		
當代詩詞歌曲	逝水（沈立）	2'	1990	趙佩文首唱。張倩錄音。尚未發行。	有		
當代詩詞歌曲	誰也不欠誰（佩文）	3'	1985	趙佩文首唱。張倩錄音。尚未發行。	有		
當代詩詞歌曲	水（沈立）	3'	1990	未唱過			女高音男中音二重唱
當代詩詞歌曲	芳華須珍重（劉明儀）	2'	1987	趙佩文首唱。張倩錄音。尚未發行。	有		
當代詩詞歌曲	睡蓮（劉俠）	2'	1985	趙佩文首唱。張倩錄音。尚未發行。	有		
當代詩詞歌曲	說聊齋（喬羽）	2'	1988	趙佩文首唱。張倩錄音。尚未發行。	有		
當代詩詞歌曲	打掉牙齒和血吞（山苗）	1'	1984	楊洪基首唱。1988.1.14北京	有		

種　類	名　　　稱	長度	寫作時間	演出或出版情形	錄音	錄影	備註
當代詩詞歌曲	安詳地睡（徐訏）	3'	1990	任蓉首唱。1990.12.18 香港	有		
當代詩詞歌曲	行雲流水（洪慶佑）	4'	1992	蘇秀華首唱。1993台北			
當代詩詞歌曲	花語（劉明儀）	3'	1985	趙佩文首唱。張倩錄音。尚未發行。			
當代詩詞歌曲	美麗的痕跡（鄧昌國）	1'	1992	趙佩文首唱。張倩錄音。尚未發行。			
當代詩詞歌曲	當有一天（杏林子）	2'	1991	趙佩文首唱。張倩錄音。尚未發行。			
當代詩詞歌曲	驢德頌（梁寒操）	2'	1984	趙佩文首唱。張倩錄音。尚未發行。			
當代詩詞歌曲	自由神頌（山苗）	2'	1979	趙佩文首唱。張倩錄音。尚未發行。			
當代詩詞歌曲	感謝您，天地上帝（山苗）	2'	1984	趙佩文首唱。張倩錄音。尚未發行。			
當代詩詞歌曲	梅花頌（山苗）	2'	1984	李初建領唱。中央樂團伴奏伴唱。1988.1.14			
當代詩詞歌曲	方向（許建吾）	3'	1991	張倩錄音。			
當代詩詞歌曲	啊！祖國（星華）	3'	1975	陳麗嬋首唱。劉維維首演。1988.1.14			
當代詩詞歌曲	千山煙雨，蒼涼歲月（程瑞流）	1'	1993	張倩錄音。			
當代詩詞歌曲	太陽落了（佚名）	1'	1986	趙佩文首唱			

種 類	名　　　稱	長 度	寫作時間	演出或出版情形	錄音	錄影	備 註
當代詩詞歌曲	共創美好明天（劉明儀）	2'	1987	趙佩文首唱	有		
以上當代詩詞歌，全部收集在《阿鎧當代詩詞歌集》，已於1994年，在台灣發行樂譜。							

附錄四　小提琴高級技巧三論
——論握弓、抖音、連斷弓

◎黃輔棠

論握弓

一、引　言

　　「把握弓算做高級技巧，有沒有搞錯？」看了本文題目後，相信一定有朋友這樣懷疑。

　　這一懷疑甚有道理。連我自己，也曾如此懷疑過。

　　讓我最終打消疑慮，確定此題目的是在最近的教學實踐中，我試用新發現的握弓方法來教一些高級程度學生，收到奇佳效果。原先我要用半年以上才教得出來的深厚而集中的音質，現在只要用幾節課甚至一、兩節課，就教出來了。這一意外重大成果，當然不宜獨享。

　　把最入門、最初步的握弓法，當做最高級的技巧來論述，正應了一句老生常談：最簡單的東西最困難，最容易的東西最高深。

二、傳統握弓法

　　自從卡爾・弗萊士的《小提琴演奏藝術》(The Arts of Violin Playing)，在二十世紀二十年代出版後，小提琴的握弓法就如他所預言：古老的德國式握弓（食指的

第一、二關節之間接觸弓桿）和法國、比利時派握弓（食指第二關節後端接觸弓桿）已被慢慢淘汰，最新的俄羅斯派握弓（食指第二與第三兩節之間接觸弓桿）統一了天下。本文所指的傳統握弓法，已不包括德國式和法、比式，而單指俄羅斯派握弓法。筆者在附有詳細圖片的「小提琴基本功夫十八招」一文(見《談琴論樂》，大呂出版杜，1986年初版）中的握弓法，便是這種使用五隻手指握弓的握弓法。為節省篇幅，此處略過圖片與方法描述。有興趣了解細節者，可自行翻閱該書。

這種傳統握弓法，到目前為止，全世界絕大多數演奏家、老師、學生都在使用。它的「正統」地位無可取代，不必懷疑。這是因為它適合大多數人和處在「中庸」地位——在弓的任何部位都能演奏，從初學者到大演奏家都可以使用。

然而，因為既是傳統又是正統，所以一般人就把它當作唯一的握弓法。持此看法的人，包括偉大的弗萊士先生、格拉米恩先生、筆者的恩師馬科夫先生等。筆者在過去近三十年，所學所教，一直也是這種握弓法。

三、三指握弓法

三年前，筆者偶然發現了不用小指和無名指的三指握弓法，對於改正某些學生握弓太緊張、太用力的毛病；對於初學者，都有極大好處，都比傳統握弓法有更多優點。於是，我大膽地否定掉「傳統握弓法是唯一正確」的看法。

關於這種握弓法的發現經過，其姿勢、方法、優點、理論上的解釋等，筆者已在《教教琴，學教琴》一

書（大呂出版杜，1995年初版）中有詳盡記述並附有圖片。此處不重複。

值得在此書上一筆的是，當時我以為自己發現、發明了這種握弓法，可是當後來看到一卷奧伊斯特拉赫（David Oistrakh）的演奏錄影帶時，才發現他在五十年前，已常常在弓根以外的部位只使用三指握弓了。

我以前也看過他的錄影帶，怎麼沒有發現他常用三指握弓？

奧氏是近代俄國最傑出又最有代表性的小提琴演奏家，怎麼我的俄國老師馬科夫先生從未提到奧氏常用三指握弓，而他自己也不用，不教三指握弓法？

我當時不斷問自己這兩個問題。幾經思考，得出的答案是：不止隔行如隔山，隔人也如隔山。不要說一個人對另外一個人的了解、觀察很難面面俱到、明察秋毫，就是一個人對他自己，很多時候也是曚然無知，或是只知其一不知其二，甚至了解和結論都有錯誤。

在抖音上，也有類似情形，下文將會談到。在此僅要鄭重說明的是：三指握弓法有很多人很早就在用，筆者並沒有「發明權」。不過，把它在理論上闡述一番，讓它有一個合法地位，則筆者可能是第一人。而這些都不重要。重要的是，三指握弓法的三大好處：1. 適合初學者，2. 讓上半弓的力量更強更集中，3. 有利於右手更放鬆，應該讓更多人知道和利用。它唯一的缺點是不適合弓根部位和不適合演奏擊弓類弓法。

四、不用拇指的握弓法

這是一種不能用於正式演奏，但用在練習中有奇效

的握弓法。方法是：先用一般握弓法，把弓放好在弦上（最好在中弓），然後把小指放到弓桿的下面，向上略用力，再把拇指懸空放在弓頭的下方，便可開始拉奏。

用眼睛看一個人握弓是否正規、正確，只能看到外形。所謂「外美易知，內美難明」，人如是，物如是，握弓亦如是。其實，握弓的外形對，只是對了一半。更重要的另一半是看拇指有沒有過份用力，力量是否都集中在食指上。拉小提琴的人，以筆者的經撿，十個之中，最少有八個是拇指用了過多的力去握弓。而醫治此毛病的最佳良方，便是不用拇指握弓，讓拇指根本沒有用力之機會。一旦學生體會到不用拇指也可以拉琴，而且聲音更好（小指的反向用力和少了拇指的反作用力，都讓食指的力量更多更集中），他就不那麼容易讓拇指太用力了。

去年（1995）10月，筆者隨台北愛樂室內及管弦樂團去波士頓演出。一次旅途中，剛好與一位同行朋友鄰座。聊起小提琴的演奏技巧、方法問題，她說她的右手一直有障礙，但不知道問題出在那裡。我請她把我的手當弓握握看。結果，發現她握弓是五指一起用力，而且用了比實際需要多十倍以上的力。我告訴她，把拇指、小指、中指、無名指的力都全部去掉，只留下食指的「一點」（集中在一點）力，才是更合理，更科學的握弓法。然後，我把她的手當弓，示範了兩種完全不同，一反一正的握弓方法給她感受。當晚演出完後，這位已在國內小提琴界頗有名氣的朋友很高興地先叫了我一聲「黃大俠」，然後告訴我，她十幾年的右手障礙已經消

除，當晚的演奏，她從來沒有這樣輕鬆過，聲音也從來沒有這樣好過。她問：「要如何感謝您？」我說:「把這一招傳給你的學生。」後來，我開團體班，需要助教，她就把一位欲跟她學琴的東海大學音樂系畢業生介紹給我，跟我學教琴。

　　寫下這個實例，固然因它是筆者自以為得意之事，也符合筆者「以樂結緣」的人生宗旨，更重要的是借此例子證明：（1）不用拇指握弓法之重要性和價值。（2）拇指過份用力之毛病有多普遍、多嚴重，其害處有多大。（3）拉琴練琴既要勤，也要講究「頓悟」。有些極重要的技巧，並不是多練就能解決問題。一旦「悟」到正確方法，有時不用練(其實是用心練而不是用手練)，也會一下子有大進步。

五、海菲茲握弓法

　　當代美國小提琴「教父」艾薩克·史坦（Isacc Stern）先生曾說過一句名言：「要明白海菲茲（Jascha Heifetz）有多好，必須小提琴拉到我這個程度。」。

　　筆者多年來都不理解這句話。直到一年多前，把海菲茲的演奏錄影帶與其他幾位世界級大師的演奏錄影帶一口氣對比著看，才突然悟出，海菲茲之好，並非如以前一直以為的只好在左手，而是好在聲音，好在右手。他的音質，極深而集中、銳利。這一點，沒有任何一個小提琴家可以跟他相比。當代年輕輩最紅的小提琴家帕爾曼（ltzhak Perlman）跟他一比，聲音顯得又淺又散，幾乎慘不忍聽。這一重要發現，引發了我新的研究興趣：海菲茲這麼好的聲音，是如何拉出來的？他的發音

秘密何在？

　　經過一番探索，終於發現：海菲茲獨特的音質音色，來自他獨特的握弓方法。他的握弓方法是這樣的：手指向弓尖方向極度傾斜，食指用第三關節中間接觸弓桿，小指完全不用，以無名指放在弓桿之上，代替了小指對弓桿施反作用力之功能。這樣的握弓方法，全世界大演奏家似乎只有海菲茲一個人在用。

　　我試用這樣的握弓方法來演奏，奇蹟馬上出現：拉出了跟海菲茲頗接近的音色。我用這樣的握弓方法來教幾位聲音不夠深，不夠集中的學生，無一例外，都馬上拉出比原先深得多，集中得多，表現力強得多的聲音。

　　這樣的握弓方法，如果不是已有海菲茲這樣最頂尖的大師先用，且有錄影帶爲證，說實話，我沒有膽量用它來教學生。因爲在「傳統」之中，它沒有地位；在我所知道和認識的小提琴老師之中，也沒有人這樣拉，這樣教。身在「學院派」這個圈子，我沒有無所畏懼的勇氣，承擔「歪門邪道」的議論和指責。

　　謝謝偉大的海菲茲先生！他獨創了這樣的握弓法，又用他崇高的地位，掃除了我使用他這招獨門無敵神功來教學生可能招至的麻煩。我想，把這種握弓法，正式命名爲「海菲茲握弓法」，應該是合情合理，別無選擇的決定。不會有任何人反對吧？

論抖音

一、引言

　　小提琴技巧繁雜艱深，超過任何一種樂器。然而歸納起來，不外乎三大項：準確、音色好、能快。

　　音色好壞，一半決定於運弓，另一半決定於抖音。聲音的乾潤，完全決定於抖音。抖音之重要，不言而喻。

　　如此重要的一種技巧，數百年來，無數小提琴練習曲，包括最經典、使用最廣泛的Kayser、Mazas、Dont、Kreutzer、Rode等，均不提供專門的抖音練習，豈非怪事？近代小提琴教學和理論大師 Carl Flesch、Ivan Galamian 等的著作，雖然有論到抖音，可是，對於抖音最重要的幾個因素 —— 如何入門、基本姿勢上有何要點、多大的幅度為適中、多快的速度為恰當、幅度與速度如何配合、如何用不同的抖音姿勢去得到不同的音色、如何用不同的抖音音色去表現不同情緒的音樂等，卻根本不提不論，交了白卷，豈非更怪之事？

　　既不幸又大幸，筆者的啟蒙老師，沒有教我任何抖音方法，只是叫我「抖音、抖音、抖音」，令我苦練了三十年，仍然拉不出心中想要的漂亮音色。幫我弄通了幾乎所有小提琴技巧方法問題，讓我的演奏生涯起死回生的恩師馬科夫先生(Albert Markov)，獨獨沒有醫好我三十年的抖音頑疾。於是，我只好避開舞台，躲在課堂，過誤人子弟的教學生涯。

　　六年前，上天大概有意地把我安放到素無淵源的台南市。我一方面天天要教不少非天才型或壞習慣一大堆

的學生，一方面看到游文良、莊玲惠這對夫妻檔小提琴老師，雖然沒有高學歷，連高雄中學音樂班都沒有資格教，可是教出來的學生，卻個個抖音漂亮（最少比我漂亮）。這自然引發出我強烈的好奇心和好勝心，要探究他們教抖音的祕訣和弄通抖音技巧的來龍去脈。剛好，我的芳鄰邵義強老師，收藏了大量極其珍貴的世界頂尖大演奏家的演奏錄影帶。從邵老師處，我得以窺見柯崗（Leonid Kogan）、海菲茲（Jascha Heifetz）、奧伊斯特拉赫（David Oistrakh）等大師每個人如何抖音，他們各自的抖音和音色有何不同特點。

　　另一不可不提的機緣是1993年6月，隨台北愛樂室內及管弦樂團去歐洲演出。旅途中，得以多次近距離觀察蘇顯達教授的演奏，欣賞他那一切都在絕對控制之中，幅度速度變化極多極大的抖音和音色。尤爲難得的是，他毫無保留地讓我分享他練抖音的經過和方法，對音色變化的體會等「祕訣」。

　　兩年前，我得以在《教教琴，學教琴》一書中，寫下一些抖音方面前人未有之見解、論述，提供了一些前人未有的練習方法，便是以上因緣際會的結果。這兩年，在不斷的教學實踐中，又有了一些新的發現和摸索出一些更有效率的練習方法。

　　本著「好東西與人分享，快樂加倍」的原則，現在把這些心得寫下來。爲了論述的完整，有一部份內容可能曾與舊作重複。請同行師、生、友不吝賜教或提出問題。

二、基本姿勢對抖音的影響

「差之毫釐，謬以千里」，用這句話來形容細微的姿勢差別，對抖音好壞造成的巨大影響，再也恰當不過。

抖音姿勢最普遍而又害處最大的偏差或毛病，是手指的第一關節過高，第二關節過低。第二關節一低，第一關節必高。反過來說，第一關節一高，第二關節必低。所以，二者是同一個問題。

為什麼第一關節過高，第二關節過低，是大偏差、大毛病呢？因為它必然造成兩個結果：1. 第一關節不靈活、不鬆動。2. 抖音動作不成平面而成弧形。眾所週知，好的抖音就如弗萊士和格拉米恩先生所說，手指的第一關節必須鬆動。如第一關節不鬆動，抖音一定僵硬，音色也一定乾硬（請參閱馮明譯 Carl Flesch 的《小提琴演奏藝術》一書，黎明文化公司版，第62頁；林維中，陳謙斌譯 Ivan Galamian 的《小提琴演奏與教學法》一書，全音樂譜版，第43頁）。兩位大師的意見無疑都是正確的，但都只講了「What」（什麼是正確），而沒有點出「How」（如何才能正確）。

筆者三十五年前已經知道好的抖音，第一關節一定要大動。可是練了三十年，還是時動時不動。直到看了柯崗的演奏錄影帶，發現他抖音時，手指的第一關節低到幾乎「平躺」，才恍然大悟。自己拿起琴來用這種姿勢一試，馬上拉出了三十年夢寐以求而不可得的音色。第一關節也從緊變成鬆，不會動變成會動，不聽話變成聽話。

最近，筆者把這方面心得濃縮成一句五字訣── 山高水低流。「山」，是指第二關節。「水」，是指第一關

節。山高,水自然低;水高,必造成災害;水要流,才
是活水。這樣一講,連小孩子都一聽就懂,都很容易做
到。連帶的,有些學生左食指一向位置偏低,小指成
「鋤頭」形,講來講去都改不過來,一講「山高水低」,
自然就改過來了。

　　謝謝柯崗!

三、幅度與速度

　　小提琴的抖音幅度,以多大為適中?這是一個似乎
從來沒有人問過、回答過的問題。

　　曾經有很長時間,筆者覺得自己的聲音不穩定,影
響到音準,可是不知道問題出在那裡。過了很多很多
年,直到我的抖音已經完全「通」了之後,才知道那是
因為抖音幅度太大。

　　去年初,在台北聽一位現在已是某專業樂團首席的
舊學生之全場國人作品獨奏會。到了下半場,他的音準
音色都有些失控、不穩定,以至連原定用現場錄音來出
版CD的計畫都只好取消。演出完後,他自知失控,但
不知道原因所在。我旁觀者清,告訴他,是抖音幅度太
大。但已嫌太遲。

　　在台南這幾年,我接手教過多位抖音像抽筋一樣又
快又小又緊張的學生。對這類學生無一例外,都必須讓
他們把抖音速度減慢或把幅度加大。

　　舉這幾個例子,想說明的一點是:很多拉小提琴的
人,包括不少小提琴老師在內,都弄不清楚抖音的幅度
應該多大。

　　這個問題,其實不能沒有前提地回答。因為,速度

的快慢影響抖音幅度的大小，把位的高低也影響抖音幅度的大小。幅度完全相同的手腕或手臂抖動，對2指可能太大，對4指卻可能太小。我們必須先確定速度和把位這兩個前提條件，再把「幅度」的概念限定為指尖在弦上的前後移動範圍，而不是手腕或手臂的前後擺動幅度，討論才能繼續下去。

假定每秒鐘（節拍器上一分鐘60下）抖4個來回，在第一把位，以筆者的觀察，幅度以0.5至0.8毫米為適中。如果超過一毫米，幅度就太大。

假如每秒鐘抖到4個半或5個來回，則抖音幅度必須加大到1至1.2毫米才算適中。假如每秒只抖3個至3個半來回，則抖音幅度必須縮小到0.5毫米以下，否則就太大。

把位越高，抖音的實際幅度要越小（由於手指在高把位姿勢一定更平，所以，感覺上反而要更大）。

換一種說法是：速度越慢，幅度要越小；速度越快，幅度要越大。把位越高，幅度要越小；把位越低，幅度要越大。

以上是純粹從可以度量的時間、空間的物理角度來論。以下結合一點音樂和心理的角度來論。

凡是平和、平靜，內斂、含蓄的音樂，適合用幅度小、速度慢的抖音。凡是激烈、激動、外露、奔放的音樂，適合用幅度大、速度快的抖音。

凡溫厚、柔和的音色，手指宜盡量「平躺」，用一大片肉來抖音。堅定、銳利的音色，手指可立得直些。

大而慢的抖音，只有在入門練習時才用到，小而快

的抖音，只有在極短促的音符中才用到。在一般情形之下，大而慢，小而快這兩種抖音，都屬琴家大忌，不可輕用。

　　同樣的幅度感覺（演奏時不可能用一把尺去量抖音幅度，也不可能用節拍器去計算抖音速度），抖2指、3指時要防止過大，抖1指、4指時要防止過小。換句話說，抖1指、4指時，要用大一些的抖動幅度；抖2指、3指時，要用小一些的抖動幅度，才會產生四隻手指一樣的抖音效果。這是因為大多數人的指尖都是1、4指肉少，2、3指肉多。

　　除非有很特別的儀器、設備，否則很難精確地把一個人的抖音幅度、速度計算和記錄下來。筆者以上所列的幅度、速度標準，僅是用眼、用身、用心的觀察計算所得，並非用科學儀器實驗出來的結果。假如有人有條件來做這樣的實驗，或是把一些大師的演奏錄影用極慢鏡頭播放，用儀器來測量計算出他們抖音的幅度、速度，相信會很有價值，也更有說服力。

　　做為小提琴演奏者和老師，除了必須培養耳朵對音準、節奏的敏感外，也必須培養耳朵對抖音幅度、速度的敏感。從切身經歷中，我肯定這種敏感度是可以培養出來的。我以前連自己的抖音幅度是太大或太小都不知道，但現在聽學生的演奏，隨時可以說得出任何一個音的抖音幅度、速度是否恰當，應如何改進。這是最有力的證明。

　　謝謝游文良、莊玲惠、蘇顯達三位同行老師！

四、幾種練習方法

在《教教琴，學教琴》一書中，筆者已把抖音入門的步驟、方法詳加說明。對初學抖音者最易犯的毛病——不持續，即聲音還未完，抖音就先停下來，也詳列了醫治、改善之方法。這部份內容，就不重複。下面列舉的是新近發現的一些省時而有效練習方法及其要點。

1. 空手練習。右手握拳，手背向天，拇指凸出第一關節，權充「迷你指扳」。左手食指尖放在右手拇指尖上，成「山高水低」形，然後練一、二、一、二的抖音動作。以手腕爲軸心，「一」時手掌向左動，帶動第一關節變成扁平；「二」時手掌向右動，帶動第一關節彎曲。左拇指最好懸空。每隻手指輪流做 16 至 32 下。先慢，熟練後可加快，要平均。練習 4 指時，可加上 3 指，以減少它的「孤獨」感。其他手指較粗，單獨練便可。這個練習的好處是不受時地之限，隨時隨處可練。練多了，手腕和手指的第一關節自然鬆動靈活，抖音便有個好基礎。

2. 虛按練習。這是消除過重的按弦力量，讓手在抖音時保持最大限度放鬆的最有效練習方法。不用弓，從一拍一個來回練到一拍四個來回，均可用此法。

3. 用長音音階練。沒有任何練習材料比音階更好用。因爲它每隻手指都有同等機會可以練到。開始時最好每音兩弓，每弓 4 拍，每拍一秒鐘，抖一個來回。熟練後，每拍抖兩個來回。再熟練後，每拍抖三個來回。一定要用節拍器，才能練出對抖音頻率（速度）快慢的控制力。各種抖音毛病中，沒有比控制不住快慢，忽快忽慢更糟糕、更不健康、更難改正。任何人一出現這種

快慢失控的毛病，都應該馬上停止抖音，回到起點上去，從一拍一個來回開始練。眞正的抖音，大約是一拍4個來回。如果能很準確地拉出一拍3個來回的抖音，已經接近大功告成，就只差龍門之前的用力一跳，即可變魚成龍。

　　如果把音階變成每音都是4分或8分音符，用切分弓法（即　　　　　　　　　），它就是練抖音持續的最好材料。要點是「一個抖音，不同手指」，即抖音連綿不斷，只是用不同手指去「承受」它，把它傳到不同的音上去。

　　4. 用不同的手指練同一個音。這是練抖音音色統一，即不同手指要抖得幅度、速度完全一樣的極重要練習。最好是用A弦上第一把位的D或E音。這樣可以避免把位過高或過低。要用耳朵細心傾聽，每隻手指抖出來的聲音是否完全一樣。如有不一樣，要細心找尋原因，馬上改進，一直到每隻手指都抖出完全一樣的音色為止。這也是一個訓練耳朵對抖音幅度大小、速度快慢敏感的極有效練習。

　　弗萊士先生說手腕抖音易過大（見《小提琴演奏藝術》一書，馮明譯本，黎明版第57頁）。其實，只要抖音時手指第二關節始終處在高位，即前文所提到的「山高」，便可避免這個問題。如果「山低」，抖音動作必成弧形而不成平面，抖音幅度自然過大。「山」一高（特別是在動作「一」時），抖音便成平面動作，抖音自然不怕過大。如「山高」再加上「水低」，則無論手腕的動作多大，抖音幅度都不容易過大。這個體會和發現，

是筆者吃足了幾十年苦頭換來的。寫在這裡，希望後來
者不必走那麼多彎路，吃那麼多苦頭，就能拉出隨心所
欲的漂亮音色。

論連斷弓

一、引言

連斷弓（Staccato）是所有小提琴弓法中最華麗、最炫人耳目的一種。它不只能聽、還能看——像一條飛龍，一口氣吐出幾十顆珍珠。那種神奇、玄妙、不可思議，是任何別種樂器、別種弓法，都無法相比。

連斷弓的神和玄，還在於有些頂尖的小提琴家不會拉，如 David Oistrakh；有些二、三流的小提琴演奏者，卻拉得非常漂亮。因爲這種難以解釋的現象，它又被認爲是與生俱來，教無可教，學無可學的技巧。筆者本人在拉琴教琴生涯的前三十幾年，也一直這樣認爲。

由於這一念之偏，幾十年來，我自己不會拉這種弓法，也沒有下功夫去研究如何教這種弓法。

直到去年隨台北愛樂去波士頓演出，一天開來無事，與一位十幾年前的學生吳昭良切磋琴藝。我知道他這種弓法拉得很漂亮（不是我教的），便隨口說了一句：「你來教我拉這種弓法好不好？」沒想到，這一句話眞的引吳昭良把他的「秘訣」，反傳授了給我（當年，他以沒有念過一天音樂班之身份，跟我學了一年後，考進競爭激烈的國立藝術學院，且成績一直名列前茅）。回到台灣三週後，我打電話告訴他，我已學會拉這種弓法。

半年後，我又告訴他，我已教會了四位原先不會拉這種弓法的學生，學會拉這種弓法。

這樣的絕招，這樣偶然而發人深思的學習經過，當然值得寫下來，與同行分享。

二、準備練習

如果要歸類，連斷弓應該歸入頓弓這個家族。換句話說，它是從頓弓中衍生、變化出來的一種弓法。所以，在練習它之前，一定要先複習一下頓弓。頓弓的口訣是「壓、衝、停」。這部份練習法，請參看筆者《教教琴，學教琴》一書中〈如何教頓弓及其變化弓法〉一章。此處不重複。

頓弓練過之後，就要練慢速的一弓兩頓、一弓三頓、一弓四頓。這部份練習，人人學得會，只要嚴格遵循「壓、衝、停」的口訣便可。

以下，是極其重要的過渡性練習：

1. 從弓尖開始，不得超出上半弓的範圍，一弓拉出32個頓音。這是要練習每一個頓音，都只能用極少的弓（半公分到3/4公分）。用這麼少的弓要拉出透亮的聲音，接觸點必須相當靠橋。音與音之間的停頓寧長勿短。一定要先壓後拉，千萬不要壓與拉同時。拉之前的壓力要寧大勿小。

2. 用節拍器，從每分鐘40拍開始，每拍 4 音，每弓（上半弓）8 拍，全用上弓練。慢慢增加速度（節拍器上，每次加 5 拍），千萬不要一下增加得太快。

三、跳龍門

當速度增加到每分鐘60拍以上時，已經不可能明確地先壓後拉。如果硬堅持每一顆「珠」之間有停頓和壓的時間，速度便不可能再增加。而假如每個音的音頭沒有一下「爆破」式的重音，音與音之間又勢必分不斷，一顆顆珍珠會變成一粒粒互相粘連的泥丸。怎麼辦？要

準備「跳龍門」。

以上的準備練習，是筆者在自己練和教學生時摸索出來的行之有效方法。可是，最關鍵的如何過渡或飛躍到速度夠快，音與音之間夠清楚清脆的「飛龍吐珠」境界，卻是吳昭良教我的。這個秘訣用一句話來概括，就是：手腕「點頭」不已，肩臂力量不斷。換一個講法：由肩臂部負責用力，而這個力量是持續不斷的；由手腕和食指負責上下動作，而這個上下動作剛好可以把一條不斷的線切割成一粒一粒互相分開的音。

筆者前幾十年始終是魚，而成不了龍的最主要原因，就是只知音斷而不知力不能斷。

內行而細心的讀者可能會有疑問：既然到最後力不能斷，為何在準備練習時力卻要斷掉？

這是個聰明而有趣的問題。它讓我想起金庸武俠小說《倚天屠龍記》中一段故事：武當派面臨強敵，張三丰臨危授張無忌以太極掌，要他先學會然後忘掉。張無忌果然以此神技戰勝強敵。另一類似例子是小提琴的抬落指方法：開始時如不先練抬高，則後來不可能拉得快而輕鬆。真正拉很快時，當然並不需要把手指抬太高。

這種相反相成，毛毛蟲變蝴蝶的道理，似乎都相通。連斷弓如不先用極慢速練，把每個音都誇張幾倍地斷開，便練不出強的「音頭」及速度快慢的控制力，也就沒有後來的「快而斷」了。

最後，有幾個注意事項要特別提出來：

1. 弓的部位，最好用是上半弓的中間 3/4 。練習時不妨從最弓尖開始拉，但真正應用時，宜避開最弓尖的

2 至3寸。

　　2. 連斷弓如實際應用，最常見是 8～16個音。所以，練過一弓32個音後，實際應用時，便不必太拘泥於每音用極少弓和極靠橋。應該根據實際情形有所變化。

　　3. 萬事起頭難。連斷弓的第一個音最重要。一定要先壓好、壓夠，才拉第一個音。這第一個音，通常須要拉得略重、略長，後面的音才會「有樣學樣，個個漂亮」。

　　感謝吳昭良學棣。

後記

　　這篇「迷你」論文，可看作是《教教琴，學教琴》一書的補充。感謝台南家專音樂科主任許明鐘教授。前些日子，他指名要我為科刊〈紫竹調〉寫一篇約一萬字的學術性文章。我擬了四個題目，他點了此題（另外三個題目是：學生弦樂團的訓練與曲目研究、巴赫無伴奏小提琴作品結構分析、小提琴團體教學法研究）。若非他給了我這個機會和一點無形壓力，人一懶，文章說不定就寫不出來了。

<div style="text-align:right">

1996年初夏於台南

</div>

（本文原載於台南專音樂科學報〈紫竹調〉第八期及天津音樂學報〈音樂學習與研究〉1996年第3期）

參考書目

中文部份

一、工具書及古籍

· 王沛綸編：《音樂辭典》，香港，文藝書屋，一九六八年。

· 康謳主編：《大陸音樂辭典》，台北，大陸書店，民國六十九年。

· 趙聰注譯：《古文觀止》，台南，東海出版社，民國六十八年。

· 趙聰著：《論語詳釋》，台北，華聯出版社，民國六十五年。

· 艾畦編著：《老了八十一章》，天津，天津社會科學出版社，1993年。

二、小提琴演奏、教學

· 伍鴻沂著：《兒童小提琴教與學初探》，嘉義，八十一年度師範院校教育學術論文發表會，民國八十二年。

· 李正德著：《小學弦樂團體教學實務探討》，台北，八十五年度台灣國民小學送審論文。

- 李九先著：《提琴音樂》，台北，樂韻出版社，民國七十四年。
- 李純仁著：《小提琴凱撒教本的研究》，台北，全音樂譜出版社，民國四十七年。
- 洪萬隆著：《巴洛克小提琴演奏技術與詮釋理論之研究，高雄，復文圖書出版社，1991年。
- 洪萬隆著：《鈴木小提琴教學法》，高雄，復文圖書出版社，1994年。
- 洪萬隆著：《現代弦樂教學理論》，台北，第一屆弦樂教育與教學研討會，民國七十七年。
- 陳藍谷著：《小提琴演奏之系統理論》，台北，全音樂譜出版社，民國七十六年。
- 陳啓添編著：《小提琴古今談》，高雄，呂秋霞，民國七十六年。
- 黃輔棠著：《小提琴教學文集》，台北，全音樂譜出版社，民國七十二年。
- 黃輔棠著：《談琴論樂》，台北，大呂出版社，民國七十五年。
- 黃輔棠著：《教教琴，學教琴》，台北，大呂出版社，民國八十四年。
- 楊寶智著：《林耀基小提琴教學法精要》，香港，葉氏兒童音樂中心，1997年。
- 奧爾著，司徒華城譯：《我的小提琴演奏教學法》，台北，世界文物出版社，1993年。
- 伯克雷著，李友石譯：《現代小提琴弓法》，台北，大陸書店，民國五十五年。

・卡爾・弗萊士著，馮明譯：《小提琴演奏與教學法》台北，黎明文化事業公司，民國七十四年。

・格拉米恩著，林維中、陳謙斌譯：《小提琴演奏與教學法》，台北，全音樂譜出版社，民國七十七年。

・格拉米恩著，張世祥譯：《小提琴演奏和教學的原則》，北京，人民音樂出版社，1981年。

・莫斯特拉斯著，毛宇寬譯：《小提琴演奏藝術的力度》，香港，南通圖書公司翻版，1957年。

・普洛苛著，張家均譯：《小提琴演奏術》，台北，商務印書館，民國六十九年。

・L. Raaben 著，廖叔同譯：《古今傑出小提琴家》，台北，世界文物出版社，1994年。

・Robin Stowell 著，湯定九譯：《小提琴指南》，台北，世界文物出版社，1996年。

・揚波爾斯基著，金文達譯：《小提琴指法概論》，北京，人民音樂出版社，1982年。

・米恩斯坦，渥爾可夫著，陳涵音譯：《從俄國到西方》，台北，大呂出版社，民國八十三年。

三、音教、兒教、管理

・洪萬隆著：《音樂概論》，台北，明文書局，1994年。

・陳藍谷著：《和孩子共圓音樂夢》，台北，藝神文化公司，1997年。

・陳藍谷著：《讓音樂進入你家》，台北，藝神文化公司，1997年。

・倪端著：《音樂小童》，台北，天衛文化圖書公司，1997年。

・黃輔棠著：《樂人相重》，台北，大呂出版社，民國八十七年。

・楊敏京著譯：《人的音樂》，台北，大呂出版社，民國七十六年。

・鄭方靖著：《本世紀四大音樂教育主流及其教學模式》，台北，奧福教育出版社，民國八十二年。

・鄭方靖著：《樂教新盼》，高雄，復文圖書出版社，1997年。

・鈴木鎮一著，呂炳川譯：《才能教育自零歲起》，台北，達欣出版社，民國七十四年。

・鈴木鎮一著，邵義強譯：《愛的教育》，台北，達欣出版社，民國七十四年。

・鈴木鎮一著，邵義強譯：《愛的才能教育》，台北，樂韻出版社，民國七十六年。

・Charles R. Hoffer 著，李茂興譯：《音樂教育概論》，台北，揚智文化公司，1998年。

・江惜美著：《鼓勵孩子100招》，台北，台視文化公司，民國八十五年。

・周朱瑞華著：《有效課堂管理70式》，台北，稻田出版公司，1997年。

・陳文德著：《如何激發幼兒潛能》，台北，遠流出版公司，1993年。

・陳文德著：《嬰幼兒感覺教育指導手冊》，台北，遠流出版公司，1997年。

・信誼基金會編：《縱談幼教十年專輯》，台北，信誼基金出版社，民國八十四年。

- 徐澄清、李心瑩著：《啓發兒童發展的遊戲》，台北，健康世界出版社，1978年。
- Maria Montessori著，陳恆瑞、賴媛譯：《蒙特梭利幼兒教學法》，台北，遠流出版公司，1993年。
- Margaret Donaldson著：《兒童心智》，台北，遠流出版公司，1996年。
- 春山茂雄著，魏珠恩譯：《腦內革命》，台北，創意力文化公司，1996年。
- 七田眞著，劉天祥譯：《超右腦革命》，台北，中國生產力中心出版，民國八十六年。
- 無藤隆著，賴青松譯：《培養孩子自我學習的能力》，台中，學田文化事業公司，1998年。
- 蘇文隆著：《教會行政管理學》，台北，華神出版社，1996年。
- 何世明著：《教會行政》，香港，基督教文藝出版社，1982年。
- 董樹藩著：《現代行政管理學》，台北，黎明文化事業公司，1977年。
- 李樂天、王利民著：《細胞小組教會組長手冊》香港，牧鄰出版社，1993年。
- Paul Thornton著，洪瓊芬譯：《一流管理人訓練課程》，台北，世茂出版社，1995年。
- 帛山滋男著，陳錦華譯：《怎樣做好行政管理》，台北，方智出版社，民國八十三年。
- 周列國著：《活用三國做傳銷》，台北，漢湘文化公司，1996年

‧梁雲芳著：《傳銷領袖傳銷路》，台北，衆望文化公司，1993年

外文部份

· **Stanley Sadie**: 《The New Grove Dictionary of Music and Musicians》 Macmillan Publisher, London, 1980

· **Applebaum, Samuel**: 《The Art and Science of String Performance》 .U.S.A., Alfred Publishing Company, Inc. 1986.

· **Applebaum, Samuel**: 《The Way They Play》 Book, 1-12 N.J ., Paganiniane Publication, 1983

· **Auer, Leopold**: 《Violin Playing As I Teach It.》 Westport, Conn., Greenwood Press, 1957

· **Bachmann, Alberto**: 《An Encyclopedia of the Violin》 New York , Da Capo Press, Inc, 1990

· **Bailot, P**: 《The Art of Violin.》 Paris, Mayence, 1835

· **Boyden, David**: 《The Violin and its Technique in 18th Century》 American String Teachers Association, 1950

· **Cook, Clifford**: 《Suzuki Education in Action》 Smithtown, New York, U.S.A., Exposition Press, 1970

· **Dounis, D. C.**: 《The Absolute Independence of the Fingers》 London, The Strad Edition, 1993

· **Farga, Franz**; 《Violin & Violinists》 New York, Frederick A Prager Publishers, 1969.

· **Flesch, Carl**: 《The Art of Violin Playing》 New

York: ：Carl Fischer, 1924

‧**Galamina, Ivan**:《Principles of Violin Playing and Teaching》Englewood Cliffs, N.J., Prentice - Hall, 1962

‧**Geminiani, Francesco**:《The Art of Playing On the Violin》London, 1751. Oxford University Press, Reprinted 1952.

‧**Gerle, Robert**:《The Art of Practicing The Violin》London, Stainer & Bell, 1985.

‧**Hermann, Evelyn**:《Shinichi Suzuki ：The Man and His Philosophy》Athens, Ohio, U.S.A., Ability Development Associates, Inc. Subsidiary of Accura Music, 1981

‧**Jacoby, Robert**:《Violin Technique》Borough Green, Novello, 1985.

‧**Kendall, John**:《The Suzuki Violin Method in American Music Education》Princeton, New Jersey, U. S. A., Suzuki Method International, 1966.

‧**Milstein, Nathan**:《From Russia to The West.》New York, Henry Holt and Company, 1990.

‧**Mozart, Leopold**:《A Treatise On The Fundamental Principles of Violin Playing》London, Oxford University Press, Reprinted 1986. (1st Print, 1756)

‧**Neumann, Frederick**:《Violin Left Hand Technique》Urbana, Illinois, American String Teachers, Association, 1969.

· **Palmer, Tony**: 《Menuhin A Family Portrait》 London, Faber and Faber, 1991.

· **Schwarz, Boris**: 《Great masters of Violin》 New York, Simon & Schuster, Inc. 1983

· **Starr, William**: 《The Suzuki Violinist》 Knoxville, Tennessee, U. S. A., Kingstone Ellis Press, 1976

· **Starr, Williom and Constance**: 《To Learn With Love》 Knoxville, Tennessee, U. S. A. , Kingstone Ellis Press, 1983

· **Stowell, Robin**: 《Violin Technique and Performance Practice In The Late Eighteenth and Early Nineteenth Centuries》 Cambridge University Press, 1985.

· **Suzuki, Shinichi**: 《Ability Development From Age Zero》 Athens, Ohio, U. S. A. ： Ability Development Associates, Inc. Subsidiary of Accure Music, 1981

· **Suzuki, Shinichi**: 《Nurtured by Love》 Hicksville, New York, U. S. A., Exposition Press, Inc, 1969

· **Szigeti, Joseph**: 《Szigeti On The Violin》 New York, Dover Publications, Inc., 1979

· **Yampolsky, I. M.**: 《The Principles of Violin Fingering》 London, Oxford University Press, 1967.

參考文章

・徐多沁：

1.〈兒童小提琴大課教育漫談〉，中國大陸，「信息簡報」第三期。

2.〈兒童小提琴集體課教學方法漫談〉，中國大陸，「信息簡報」第五期。

3.〈母子同步學琴的嘗試〉，上海，「新民晚報」1985年9月11日。

4.〈怎樣教小提琴集體課〉，寧波，「首屆少兒小提琴教學演討會簡報」，1995年。

5.〈對課餘練琴的三點建議〉，中國大陸，「信息交流」（即「信息簡報」）第八期

6.〈天津比賽憂喜錄〉，中國大陸，「信息交流」第九期。

7.〈名家談練琴〉(選編)，中國大陸，「信息交流」第八期。

・徐多沁、周世炯：

1.〈兒童初學小提琴的教材問題〉，中國大陸，「人民音樂」1981年5月號。

2.〈兒童小提琴教學中的集體課〉，「上海音樂學院學報」1986年第三期。

3.〈組織兒童音樂會的建議〉，中國大陸，「音樂愛好者」1984年第三期。

4.〈一些著名小提琴家成才道路的觀察〉，中國大陸，「音樂愛好者」1983年第二期。

5.〈提高兒童初學小提琴興趣的一些嘗試〉中國大陸，
　「中央音樂學院學報」1982年第一期。

・邱光祿：

1.〈從事小提琴啓蒙教學的體會〉，中國大陸，「信息
　交流」第七期。

2.〈淺談兒童小提琴教學中幾個常見問題〉，中國大陸，
　「信息交流」第九期。

・黃輔棠：

1.〈訪陳立元談鈴木教學法〉，香港，「明報月刊」1982
　年10月號。

2.〈小提琴高級技巧三論〉，中國大陸，「音樂學習與
　研究」（天津音樂學院學報）1996年第三期。

・劉光濤：〈孜孜以求的園丁〉，中國大陸，「信息交
　流」第七期。

・李民子：〈淺談少兒小提琴教學體會〉，中國大陸，
　「信息交流」第九期。

・沈彥：〈小提琴集體課教學組織與方法的探討〉，中
　國大陸，「音樂探索」（四川音樂學院學報）1997年
　第三期。

・雍敦全：〈合格音樂教師的基本條件〉，中國大陸，
　「音樂探索」（四川音樂學院學報）1997年第三期。

・謝宜君：〈幼兒音樂才能的啓發 —— 談鈴木教學法〉，
　台灣，「省交樂訊」，1998年5月號。

・毛宇寬：〈憶大衛・奧伊斯特拉赫並首次發表他的兩
　封信〉，中國大陸，「中央音樂學院學報（季刊）1997
　年第三期。

· 楊寶智：〈演奏好中國小提琴曲所需要的補充技術訓
　練〉，中國大陸，「中央音樂學院學報」，1992年第
　四期。
· 林偉民：〈黃鐘小提琴教學法首次成果發表會座談紀
　要〉，台灣，「省交樂訊」，1996年5月號。
· 邱垂堂：〈兒童音樂教育與基本訓練〉，台灣，「國
　民教育」民國八十二年八月/3卷11、12期。
· 蔣茉莉：〈琴房外的一些省思〉，台灣，「古典音樂」
　1997年6月號
· 汪若芯：〈小提琴巨匠們的家譜〉，台灣，「古典音樂」
　1997年6月號
· 李映慧：
1.〈根深更茁壯，綠蔭可成林──談奧福教育的師資問
　題〉，台灣，「奧福教育年刊」，第二期
2.〈觀照生命的發展過程──奧福教育理念與蒙特梭利
　思想的相關連〉，台灣，「奧福教育年刊」第四期。
· 賴明妙：〈從行為處理看幼兒的情緒教育〉，台灣，
　「成長」雜誌1997年秋季號。
· **Kelstrom, Joyce**：〈The Untapped Power of Music:
Its Role in the Curriculum and Its Effect on Academic
Achievement〉, American School of Taipei,「Bulletin 」
April 1998.
· **Labich, G**.：〈What Our Kids Must Learn〉,「
Fortune」, January 27, 1992.
· **McCarthy, K**.：〈 Music Performance Group
Membership and Academic Success 〉, Revision of

Paper Presented at Colorado Educators Convention, Boulder, Colo., January 1992

· **Morrison, S.**:〈Music Students and Academic Growth〉「Music Educators Journal」, 2. 1994.

· **Robitaille,J;and O'neal.S**:〈Why Instrumental Music in Elementary Schools?〉「Phi Delta Kappan」, 3.1981.

後記

古人說，用功宜早，出書宜遲，實在很有道理。

本書完稿在年初，寫後記在七月中。才半年不到，已發生了以下重要事情：

1. 趁參加一月底在廣州舉行的大陸第四屆全國少兒小提琴比賽擔任評委之便，筆者赴上海兩週，實地參觀考察了徐多沁老師各種程度小提琴團體班的教學，收穫甚多甚大。

2. 四月四日，黃鐘小提琴教學法教師會正式成立。同一天，在台南市鄉城學苑舉行了黃鐘教學法教學成果展示暨首屆教學經驗交流會。

3. 一直很想用最短的文字，來概括黃鐘教學法的特點，可是一直沒有成功。不久前，一位以前教過的學生開獨奏會，居然向黃鐘拉廣告。我不忍心拒絕，便不得不挖盡心思想廣告詞。感謝上帝！居然寫出了這樣一首打油詩：

黃鐘教學法　奇妙不可言
一曲小蜜蜂　只要學一天
阿嬤會拉琴　實例在眼前

主婦變良師　　另開一片天
師徒共傳教　　獨立又相連
左右腦并用　　潛能盡展現
考級保品質　　團體助結緣
和樂又自信　　文化有承傳
終身當學生　　心境永少年
欲知此中秘　　百聞不如見

　　在此之後，附上一句：「歡迎隨時前來參觀黃鐘教學法一級以上合格老師的團體教學，詢問黃鐘教材、教法、制度、教學成果以及加入黃鐘教師會的辦法。」然後，列出所有黃鐘一級以上合格老師的名字與電話。

　　這樣的廣告詞，連自己看了都覺得有點好笑。

　　4.〈省交樂訊〉從六月號開始連載筆者的「大陸樂旅簡記」一文。首次刊出的是〈徐多沁教學法〉一節。該文〈第四屆全國賽〉一節，有這樣一段話：「獲得本屆比賽小童組一等獎的朱冰倩，三等獎的唐韻，四等獎的劉思遠；獲大童組三等獎的鄒及人、倪惠豐；獲少年組二等獎的王佳旻，都是徐多沁老師用團體課啓蒙和訓練出來的學生。如果不是事先知道他們的『底細』，連我自己恐怕也很難相信這是眞的。」如此豐碩的教學成果，再一次証明了徐多沁老師不愧是小提琴團體教學的一代宗師。他的教學法，絕對值得我們下功夫去學習，研究。

　　5.總結了不少師資訓練失敗與成功的經驗之後，黃鐘總部準備開辦更有針對性的師資訓練班。課程內容將包括小提琴演奏與常識、團體教學技巧與管理、音樂基

本能力、人格素質訓練四大方面。希望這樣的師訓班，
能訓練出真正的好老師來。主持策劃此事者，是有多年
音樂教育與行政經驗的李映慧老師。

6. 已正式注冊成立了一家「黃鐘音樂文化股份有
限公司」。將來，所有出版，經營事務，都將由此公司負
責。如果它能賺錢，很多文化理想就有可能逐步實現。

7. 七月一至五號，在阿里山龍頭休閒農場，舉辦了
第一屆黃鐘音樂夏令營。共有八十多位師、生、家長參
加。所有參加者均收穫極大，包括身、心、頭腦。

這次夏令營，由林黃淑櫻老師擔任總策劃。精彩場
面極多，如詳記之，恐怕五千字也寫不完。

8. 嘉義師院音樂系資深老師蕭啓專教授，最近拜在
林黃淑櫻老師門下，成為黃鐘教師會會員。蕭老師德
才俱優，有全面而豐富的教學與行政經驗，是全才型的
人。他加入黃鐘教師會，必將為黃鐘的更快更健康成
長，帶來不可估量的助力。

以上各事，照理說，都應該詳細地寫進書內。可
是，牽一髮而動全身，現在已來不及了，只能在本後記
中，一筆帶過。

展望未來，做不完，改不完，寫不完的事，一定還
多。正是「路漫漫其修遠兮，吾將上下以求索。」

一九九九年七月中旬於台南

大呂音樂叢書

左手繆斯廣場

黃輔棠著作、作品、小提琴教材選

黃鐘小提琴教學法總部

台南市裕農路27之8號8樓之1
Tel:(06)209-1326・209-3240
Fax:(06)209-1362
E-mail:ftwong@ms38.hinet.net
欲參加黃鐘師資訓練班或各種學生班，
欲了解黃鐘教學法者，歡迎隨時聯絡。

小提琴團體教學研究與實踐／黃輔棠作· --初版

·-- 臺北市：大呂，1999〔民88〕

面；　　公分

ISBN 957-9358-48-6〔一套：平裝〕

1.小提琴 —— 教學法

916.1　　　　　　　　　　　　88014037

小提琴團體教學研究與實踐

作　　者：黃輔棠

發 行 人：鐘麗盈

出　　版：大呂出版社

通 訊 處：台北郵政1-20號信箱

總 經 銷：吳氏圖書有限公司

電　　話：〔02〕32340036

傳　　真：〔02〕32340037

通 訊 處：台北郵政30-272號信箱

郵撥帳號：0798349-5　吳氏圖書有限公司

版面設計構成：黃雲華

印　　刷：聖峰美術印刷有限公司

一九九九年十一月一日 初版

出版登記：局版臺業字第參伍捌伍號

ISBN 957-9358-48-6　　　　　全套定價：900 元